한국의 불교조각

화정미술사강연 04

한국의 불교조각

2020년 10월 8일 초판 1쇄 찍음
2020년 10월 15일 초판 1쇄 펴냄

지은이 김리나
펴낸이 윤철호·고하영
책임편집 문정민
편집 최세정·임현규·정세민·김혜림·김채린·강연옥
디자인 김진운
마케팅 최민규

펴낸곳 ㈜사회평론아카데미
등록번호 2013-000247(2013년 8월 23일)
전화 02-326-1545
팩스 02-326-1626
주소 03993 서울특별시 마포구 월드컵북로6길 56

ISBN 979-11-89946-77-7 93620

한국의 불교조각

김리나 지음

사회평론아카데미

머리말

한국 불교조각에 대한 개설서가 필요하다고 생각한 것은 오래전부터다. 마침 화정박물관에서 대중을 대상으로 개최한 미술사 특강 중에 한국 불교조각에 대한 강의를 맡았다. 그러면서 출판사로부터 강연 내용을 쉽게 풀어 책으로 써 보면 어떻겠냐는 제안을 받았다. 그로부터 어느덧 여러 해가 흘렀다.

필자는 그간 삼국시대와 통일신라시대의 불교조각을 주로 연구하면서 도상이나 양식 면에서 중국과 일본의 불교조각들과 비교하는 작업을 해 왔다. 이를 통해 각국 불교조각들의 공통점과 차이점 그리고 한국적인 특징을 찾아보려는 노력을 계속해 왔다. 이 책에서는 삼국시대와 통일신라시대, 이어지는 고려시대와 조선시대의 불교조각을 개괄적으로 소개함으로써 한국의 불교조각을 전체적인 시각에서 파악할 수 있도록 하였다.

특히 과거 한국인들의 신앙적인 염원이 불상에 어떠한 형식으로 담겼는지를 파악하고자 하였다. 또한 각각의 시대 배경 속에서 불상들을 해석하고 파악하려는 노력을 기울였다. 즉, 각 시대의 대표적인 불교조각을 그 시대의 역사와 불교신앙과의 상호 연관성 아래 분석하고 이해하고자 하였다.

필자는 그동안 중요한 불교조각에 대한 글을 주로 연구논문의 형식으로 써 왔다. 30여 년 간 학교에 적을 두고 학술적인 글쓰기를 해 왔기 때문에, 대중을 대상으로 한 개설서를 쓰는 데 많은 시간과 노력이 필요하였다. 가급적 평소 익숙한 논문 글쓰기 방식에서 벗어나 문장을 평이하게 쓰려고 노력하였다.

각 시대를 대표하는 작품들을 전체적으로 조망해 볼 수 있는 개설서를 서술하는 작업이라는 게 항상 만족스러운 일은 아니었다. 왜냐하면 삼국시대나 통일신라시대, 고려시대에 비해서 조선시대의 불교조각이 변화의 흐름과 특징을 파악하기 쉽지 않으며 기존 연구의 폭도 그리 넓은 편이 아니기 때문이다. 그렇지만 가능한 한 전체적인 흐름 속에서 대표적인 시대별 불상들의 변화상과 특징을 알아내려 노력하였다. 그러면서 동시에 불교조각의 표현양식을 당시 불교사회의 배경과 연관 지어 설명하고자 하였다. 이 책은 각 시대별 불교조각의 흐름과 특징을 파악하려는 그간의 노력이 맺은 결실이다. 한국 불교조각이 지닌 국제적인 보편성과 한국적인 특수성을 이해하는 데 큰 도움이 되었으면 한다.

어려움이 따르기는 했으나, 조선시대에 만든 한국 불교조각 중에서 고유한 표현력과 한국적인 색채가 많이 담긴 상들을 여럿 만

날 수 있었다. 조선시대에는 불교조각이 이전 시대에 비해서 외세의 영향을 크게 받지 않았음을 확인하였다. 조선 나름의 고유한 미감과 한국적인 정서는 불교조각뿐 아니라 회화나 도자예술에도 반영되었다.

한편 이 책을 쓸 때, 내용에 대한 상세한 각주를 생략하는 대신에 관련된 내용에 도움을 주는 문헌들을 모아서 본문에 이어서 바로 소개함으로써 그때그때 관련된 연구를 참고할 수 있도록 하였다. 이렇게 구성한 까닭은 필자가 한국 역사에 대한 지식이 필요할 때마다 꺼내 본 이기백 선생님의 한국사 개설서 『한국사 신론』의 이러한 서술 구성이 큰 도움이 된다고 평소에 생각하였기 때문이다. 부디 이 책이 한국 미술사를 공부하는 학생들뿐 아니라 불교조각에 관심 있는 일반 독자들에게도 도움을 줄 수 있기를 바란다.

책을 준비하는 과정에서 많은 조언을 준 배재호 선생님께 감사를 표한다. 그리고 이용윤 선생과 허형욱 선생에게도 도움이 되는 의견을 주어서 고맙게 생각한다. 독자들이 이해하기 쉽게 내용을 다듬어 준 제송희 선생에게 특별히 고마운 마음을 전한다. 또한 원고를 검토하는 과정에서 큰 도움을 준 신숙 선생에게도 감사하는 마음이다. 끝으로 이 책을 기꺼이 출간해 준 ㈜사회평론아카데미의 고하영 대표님에게 고마운 마음을 전한다.

2020년 10월
김리나

차례

한국 불교조각에 담긴 염원의 세계

서기전 6세기에 인도의 서북부 가필라국의 왕자로 태어난 고타마 싯다르타는 왕궁에서 지내면서도 왕궁 밖에 살고 있는 중생의 괴로움에 대해서 측은심을 가지고 있었다. 어느 날 그는 성문 밖에서 우연히 보게 된 밭갈이하는 농부의 쟁기에 파헤쳐진 흙 속에 있는 벌레를 새가 잡아먹는 것을 보면서 측은심이 들었다. 또 병이 들어 고생하는 사람, 늙어서 몸이 불편한 사람, 누군가가 슬피 장례를 지내는 광경을 보면서 측은심을 느꼈다. 그는 어떻게 하면 중생이 저런 고통에서 벗어날 수 있을까 하고 여러 번 사색에 잠기었다. 결국 30세에 출가하여 고행과 사유를 전전하던 중 그는 보리수 밑에서 큰 깨달음을 얻는다. 모든 괴로움의 원인은 욕심과 집착에 있고 이 집착에서 벗어나기 위해서 모든 욕망을 끊어야 한다는 고집멸도(苦

集滅道)의 원리가 바로 그것이다. 그는 욕망을 끊어 낼 실천 방법으로 올바른 생각과 행동 등 여덟 가지 바른 행위, 즉 팔정도(八正道)의 실천을 제시하였다. 이는 부처님의 가르침의 근본 원리로서, 인간을 포함하는 중생에게 고뇌와 괴로움에서 벗어날 수 있다는 희망을 안겨 주었다.

그 후 수많은 경전이 쓰이면서 부처님의 가르침은 더 세분화되고 이론화되면서 널리 퍼져 나갔다. 이렇게 전파된 불교 신앙과 교리는 중생들로 하여금 이 세상 또는 저세상에서 좀 더 나은 생을 누릴 수 있으리라는 믿음과 소망을 갖게 하였다. 신분제도에 얽매여 살던 당시 인도인들에게 인과응보에 대한 부처님의 가르침은 숨막히는 숙명적인 삶의 해방구였다. 따라서 불교 신자들은 생전에 깊은 불심을 가진다면 인연의 원리에 따라 사후에 모든 악연의 고리에서 벗어나 괴로움에서 해방되고 극락정토에 환생할 수 있다고 믿었다.

한편, 불교 신앙과 미술은 역사 속에서 어떠한 발전 과정을 밟아 왔을까? 불교는 서역을 거쳐 중국에 전해지면서 다양한 측면에서 인간이 염원하는 현세와 내세에 대한 희망과 염원을 담아냈다. 불교가 전해진 초기 중국에는 이미 유교와 도교가 자리잡고 있었다. 뿌리 깊게 깃든 조상 숭배 사상과 도교적인 세계관에 불교의 정토왕생 신앙이 혼용되어 수용되었다. 한편 5호16국 중 흉노, 선비, 저, 갈, 강과 같은, 한족(漢族)이 아닌 북방 이민족의 통치자는 불교의 세계관을 현세 통치의 틀에 이용하고자 하였다. 이후 불교가 대중에게 더욱 확산되면서 개인의 내세에 대한 염원과 현세의 안녕

을 비는 기복적인 성격의 신앙이 함께 발달하였다. 기본적으로 동양의 전통적인 효(孝) 사상에는 세상을 떠난 부모나 죽은 가족을 위하여 사찰을 짓거나 불상을 조성하여 내세의 정토에서 그들과 만나기를 염원하는 마음이 들어 있었다.

불교의 세계관이 확대되고 다양한 경전이 쓰이면서 수많은 부처가 등장하였다. 더불어 부처를 보좌하는 보살 등이 생겨났으며, 불교의 세계를 지켜주는 여러 신장(信藏)과 불국토(佛國土), 장엄하고 안락한 정토를 상징하는 여러 천인(天人)이 등장하였다. 이렇듯 불교의 세계는 무한하고 엄숙하며 평온함과 행복이 가득한 염원의 세계였다.

기록이나 명문을 보면, 많은 불상은 각기 다른 염원의 세계를 그리고 있다. 즉, 부모에 대한 효도, 여러 고난으로부터의 구제, 왕권의 강화, 외세의 침입에 맞서고자 하는 호국적 염원 등 다양한 목적으로 사찰이 지어졌고, 불상이 조성되어 예배의 대상이 되었으며, 이를 통해 종국에는 평화로운 불국의 세계를 염원하였다.

불교조각은 근본적으로 신격(神格)의 예배상이므로 초인적인 특징을 갖춘 인물 형태를 이상적으로 표현하고자 하였다. 불교의 근원지인 인도에서 유래된 불상은 그 모습이 머리와 얼굴 형태, 몸의 자세, 손의 모습 등에서 보통 인간과는 구별되는 신체적인 특징을 갖춘 상징적인 도상(圖像)을 기반으로 만들어졌다. 불상을 표현할 때 부처의 탄생, 출가, 득도, 설법, 열반 등 부처의 일생을 그리는 데서부터 형이상학적인 불법의 내용을 전달하는 것까지 다양한 형태로 발달하였다.

이러한 불교의 도상은 신앙이 전파되는 지역에 그대로 수용되어 상징적인 의미를 전달하였다. 지역에 따라 또는 시대에 따라 그 표현양식은 고유하게 변화하였다. 따라서 시대마다 다양한 형태와 특색 있는 불상양식이 전개되었으며, 한국의 불상 역시 인도, 서역, 중국 등지의 불상 도상과 동일한 형식을 공유하면서도 표현방식에서는 약간씩의 차이와 지역적인 변화를 거치면서 발달하였다.

　　한국의 불상은 초기에는 서역이나 중국의 불상들과 유사성이 많이 보이나 얼굴 표정에서 좀 더 친근미를 느낄 수 있고, 조각의 표현기법에서 완성도가 떨어지는 듯하면서도 오히려 꾸밈이 적고 자연스러운 것이 특징이다. 통일신라시대의 불상은 중국 당나라를 중심으로 이루어지던 국제적인 불교미술의 전성기에 적극적으로 참여하면서 신라 나름의 고유한 불상양식을 발달시켰다. 그 대표적인 예로 경주 석굴암의 본존상을 꼽을 수 있다. 한국 조각 특유의 자연스러움과 인간적인 친근미는 항상 한국의 불상에서 느끼는 특징 중의 하나이다.

　　고려시대가 되어 중국에 등장한 여러 나라, 즉 요(遼), 금(金), 원(元) 등으로부터 정치·문화적인 영향을 받으면서 불교조각의 형식과 양식 면에서도 약간의 변화를 보여 준다. 그러나 역시 한국적인 자유로운 해석과 간략함, 자연스러운 표현으로 차차 외국의 상들과는 구별되는 상이 등장하기 시작하였다. 한국의 불상의 가장 큰 변화는 조선시대에 이르러서 이루어졌다. 이때에는 한국의 불상양식에 미치던 중국의 영향은 크게 감소되어 조선의 상들과 비교되는 중국의 상은 거의 없다고 해도 과언이 아니었다. 조선시대에

는 이전부터 전해져 오는 전통을 이으면서도 새롭고 한국적인 표현 감각으로 한국 고유의 감성이 우러나는 불상들이 제작되었다. 이제 한국의 불상은 외면적인 아름다움이나 권위적인 표현이 줄어든 대신, 대중들이 마음속에 간직한 염원의 세계에 가까우면서도 편안하고 위안을 주는 인간적인 형상으로 제작되어 예배되었다. 마침내 중국이나 일본의 불상과는 구별되는 한국인 고유의 미감과 종교적인 정서가 자연스럽게 담긴 불상이 탄생한 것이다.

I

삼국시대의 불교조각

1

고구려의 불상

1) 불교의 전래와 초기 선정인 불좌상

불교신앙은 중국으로부터 한국에 전래된 4세기 말부터 삼국시대의 문화 발전에 커다란 영향을 주었으며 한국인의 생사관과 신앙 체계에 지대한 변화를 끼쳤다. 고구려 소수림왕 2년인 372년에 중국 5호16국의 하나였던 전진(前秦)의 부견(符堅)이 불교를 전하며 경전과 불상이 전래되었다. 이후 고구려의 수도 평양에 375년에 초문사(肖門寺)와 이불란사(伊佛蘭寺)가 지어졌고, 391년인 광개토왕 2년에는 평양에 9개의 절이 세워졌다고 한다. 또한 408년의 명문이 있는 평양 근교 덕흥리(德興里) 고구려 고분벽화의 주인공은 석가문불제자(釋迦文佛弟子)였고 그가 죽자 유교에 따라 택일하여 묘를 지

도 1-1 〈금동여래좌상〉, 삼국시대 5세기, 뚝섬 출토, 높이 4.9cm, 국립중앙박물관 소장.

었다는 내용이 기록되어 있다. 이는 새로이 전해진 불교의 수용이 전통적인 장법(葬法)과 병행하고 있었음을 알려 준다.

　인도에서 시작된 초기 불상형이 서역을 거쳐 중국으로 전해지면서 지역적인 특성이 반영되고 또다시 한국에 전래된 후 일본에 이르기까지, 불상의 특징들은 공통적으로 나타나기도 하고 때로는 지역별로 약간의 변화를 보여 주기도 한다. 대체로 신체적 특징인 손 모습, 즉 수인(手印)이나 자세 등 도상적인 규범은 공통점을 띤다. 그렇지만 은연중에 각 나라 불상마다 얼굴 표현에 있어 그 지방과 민족의 미적인 감성에 따른 약간의 변화가 더해지면서 지역과 시대에 따라 차별성 있는 불상양식을 가지게 되었다. 해당 민족이 생각하는 이상적인 불상형이 형성되었으며 옷이나 장식 표현에 있어서도 각 지역의 풍속과 전통에 따른 특징 있는 형태가 발달하였다. 한국 불상을 주변 국가의 불상과 비교해 보면, 표현방식에서는 큰 흐름 속에서의 공통적인 불상표현을 따르면서 다양성과 독자성을 가진 한국 불상의 특징 역시 표출되었다. 이러한 시대에 따른 불상의 양식적 변화 체계를 세우고 한국 불상의 특징을 파악하는 것은 매우 중요한 과제이다.

　한국에서 출토된 가장 이른 시기의 불교조각품은 5센티미터 정도로 제작된 소형 금동불상으로 한강 유역의 뚝섬 근처에서 발견되었다〔도 1-1〕. 5세기 초반에 만들어진 이 상의 손 모습은 두 손을 앞에 모은 선정인(禪定印)이며, 현존하는 한국 불상 중에서 가장 오래된 형식의 불상으로 알려져 있다. 두 손을 앞으로 모아서 손바닥을 포개어 배 위에 대고 있는 자세는 원래 두 손바닥을 위로 하

여 두 다리 위에 얹어놓는 선정인을 표현하려던 것임에 틀림없다. 네모난 대좌 양편에는 사자 두 마리가 정면으로 앉아서 보고 있는데, 이러한 형식의 불좌상은 중국에서는 동진(東晉) 말에서 북위(北魏) 초기인 4세기 말~5세기 초에 유행하였다. 사자는 불상의 권위를 의미하며, 부처가 설법할 때에 사자좌에 앉아서 했다는 불전 내용을 따라 만들어진 것이다. 이러한 선정인의 불좌상은 중국 5세기의 금동불뿐 아니라 윈강(雲岡)석굴이나 둔황(敦煌)석굴 또는 더 서쪽의 투루판 지역 출토의 소조나 목조불좌상에서도 보인다.

뚝섬의 불상과 비슷한 형식의 중국 불상 중에서 연대를 알 수 있는 최초의 금동불상은 후조(後趙)의 건무(建武) 4년(338년)에 제작된 상으로, 미국 샌프란시스코 아시안아트박물관에 있다[참고도 1-1]. 이 상은 옷 주름의 도식적인 처리 등에서 일찌감치 중국적인 변화를 보여 준다. 한편 인도 간다라 불상양식을 좀 더 반영한 예가 하북성의 석가장에서 출토된 금동불상이다. 이 역시 중국 초기 불상 형식을 반영하여 우리나라 삼국시대 초기 불상의 원류를 알게 한다[참고도 1-2].

뚝섬 불상이 발견된 한강 유역은 지역적으로 옛 백제의 한성 시기 땅에 속하므로 백제의 불상으로 볼 가능성도 있으나 불상양식으로 보면 5세기 초 중국 북위 불상하고 비슷하여 북위와 가까웠던 고구려의 상이었을 가능성도 있다. 한편 뚝섬 불상이 중국에서 가져온 상일 것이라는 의견도 있다. 어느 경우이든지 불교 수용 초기인 4세기 말 내지 5세기 고구려와 백제 불상의 모습은 이와 비슷한 형상이었을 것이다.

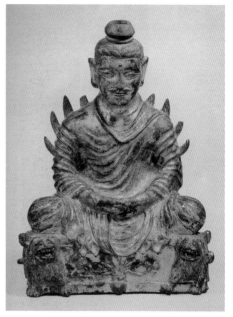

참고도 1-1 〈금동불좌상〉, 중국 후조 338년(建武 4 년), 높이 39.4cm, 미국 샌프란시스코 아시안아트박 물관 소장.

참고도 1-2 〈금동불좌상〉, 중국, 석가장 출토, 3세기 후반~4세기 초, 높이 31.8cm, 미국 매사추세츠 케 임브리지 하버드대학교 색클러박물관(전 포그미술 관) 소장.

　　한국에 전래된 초기 불상 형식이 두 손을 앞으로 모아서 선정 인을 한 불좌상 형식이라는 점은 고구려 고분벽화에서도 확인할 수 있다. 압록강 건너편 고구려의 첫 도읍지였던 지린성 장천(長天) 1호분의 전실 동측 천장 고임 석면에 그려진 '예불도'에는 선정인 의 불상이 높은 수미단의 대좌 위에 앉아 있고 대좌 아래에는 두 마리의 동물이 있다. 이 동물은 사자를 표현한 것으로 뚝섬의 불상 과 같은 도상이다〔도 1-2〕. 불상 좌측에 엎드려서 절하는 두 사람의 예불(禮佛) 표현에서 당시 고구려 불교신앙을 짐작할 수 있다.

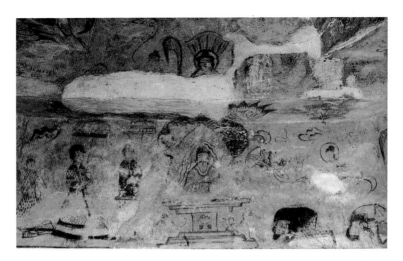

도 1-2 〈예불도〉, 고구려 5세기 후반, 중국 지린성 장천리 1호분 전실 동쪽 천장벽화.

대중들의 예배를 위한 신앙 대상인 불상이 이 장천리 고분에서 무덤에 묻힌 주인공 개인을 위한 공간의 천장에 그려져 있는 것은 불교신앙의 정토왕생을 염두에 둔 것으로 보인다. 이러한 추측을 강하게 뒷받침하는 표현은 같은 묘실의 천장고임돌벽화 여러 곳에 그려진 연꽃 위의 남녀 두 인물의 머리로, 불국정토(佛國淨土)에 태어나는 불교의 환생(還生) 사상을 나타낸 것이다〔도 1-3〕. 연화화생의 표현은 중국 초기 불교미술에서도 자주 나타나지만 부부로 보이는 두 인물의 머리가 연꽃 위에 보이는 것은 특이하게도 중국이나 서역에서는 발견되지 않는다. 고구려인들의 정토왕생이 자의(自意)적인 시각적 해석으로 표현되었음을 알 수 있다. 또한 불상이 표현된 고임돌 천장의 좌우 양쪽 벽에는 네 구의 보살입상이 그려져 있어서, 5세기 중엽 고구려인들이 상상하던 불교의 정토세계가 비

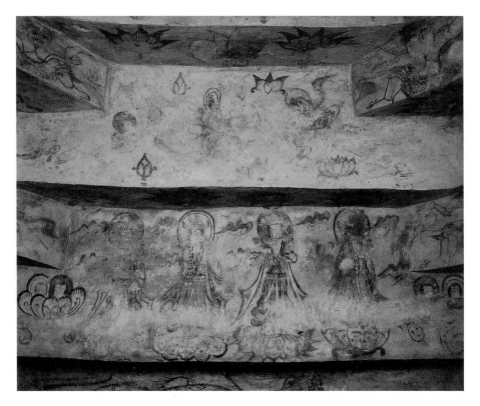

도 1-3 〈보살입상도〉, 고구려 5세기, 중국 지린성 장천리 1호분 전실 서쪽 천장벽화.

교적 구체적이었음을 알 수 있다[도 1-3]. 여기에 그려진 보살상들의 표현 역시 중국 보살상과 비교해 보면 대체로 5세기 후반에 나타난 보살상과 유사하다. 특히 머리 양쪽에서 늘어진 띠 장식이나 가슴 위로 교차되어 걸쳐진 구슬 장식과 어깨 뒤로 걸쳐진 천의가 몸 좌우로 흘러내린 모습이 특징적이다.

장천1호분의 천장벽화는 일반 대중의 예배 장소가 아닌 특정 개인의 묘택(墓宅)벽화인 점이 특이하다. 동양의 전통적인 장례 풍

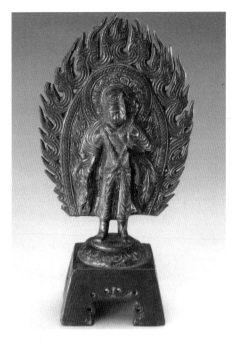

참고도 1-3 〈금동관음보살입상〉, 북위 453년, 높이 23.1cm, 미국 워싱턴, 프리어갤러리 소장.

습에 따라서 축조된 분묘임을 참고할 때, 사후에 천상 세계로 영혼이 올라간 다는 동양의 전통적인 내세관(來世觀)이 불교 윤회 사상과 서로 혼합되어 대중에게 이해되었음을 알 수 있다. 차차로 불교에 대한 지식이 쌓이고 교리에 대한 이해가 깊어짐에 따라 불상 표현은 더 이상 고구려 벽화에 나타나지 않으며 현재까지는 이 장천1호분 고분벽화의 불상표현이 유일한 예이다. 그러나 연화나 비천(飛天) 또는 화염문(火焰文) 같은 불교미술의 장식적인 요소는 이후에도 고구려 고분미술 벽화의 장엄한 효과를 더하는 요소로 남아 있다.

뚝섬의 불좌상이나 장천1호분의 천장 그림에서 보았던 선정인의 여래좌상형은 좀 더 새로운 형식으로 발전하였다. 그중 고구려 평양 서북방에 위치한 평원군(平原郡) 덕산면(德山面) 원오리(元五里) 절터에서 나온 니조(泥造)불상들 중에 옷자락이 밑으로 늘어진 연화대좌에 앉아 있는 선정인의 불좌상이 있다[도 1-4]. 머리가 떨어져 나간 파편들이 많으나 같은 틀로 찍어 대량으로 구워서 그 위에 흰색과 붉은 칠을 한 상들이다. 두툼한 법의(法衣)는 목둘레에서 자연스럽게 늘어지고 그 끝단이 마주잡은 양쪽 손 밑으로 좌우

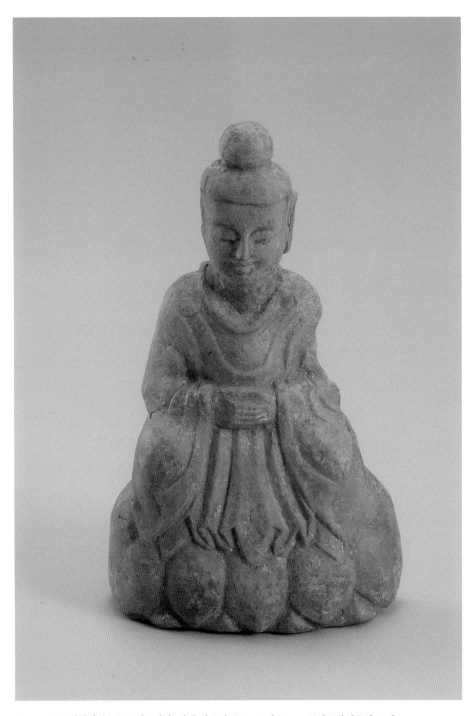

도 1-4 〈소조여래좌상〉, 고구려 6세기, 평양 원오리 출토, 높이 17cm, 국립중앙박물관 소장.

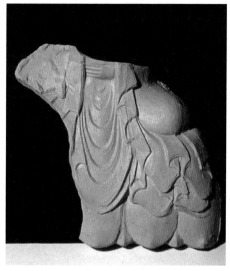

도 1-5a, b 〈소조상 거푸집 파편(왼쪽)과 여래좌상 일부 복원(오른쪽)〉, 고구려 6세기, 평양 토성리 출토, 높이 16.5cm, 국립중앙박물관 소장.

대칭이 되도록 접혀 있다. 이와 같이 선정인의 불좌상이 고구려 초기에 유행하였다는 점은 평양 토성리(土城里) 절터에서 출토된 도범(陶范)에서 찍어낸 불좌상에서도 알 수 있다〔도 1-5a, b〕. 이 불상역시 두 다리 밑으로 늘어진 옷자락이 더 길게 늘어져서 대좌 위를덮는 상현좌(裳懸座) 형태로 등장한다. 이러한 좌우대칭인 상현좌의 주름은 선정인 불좌상 표현의 중국식 변형이며 한국 불상의 옷주름 형태에도 영향을 주었다. 절터에서 주로 이와 같은 소형 불상들만 발견되었으나 좀 더 큰 예배 대상도 조성되었을 것으로 쉽게 추측할 수 있다. 그리고 그것은 아마도 소조상이었을 가능성이크다.

참고논저

吉林省文物工作院, 集安縣文物保管所, 「集安長川1號壁畵墓」, 『東北考古與歷史』 1, 1982.

곽동석, 「제작기법을 통해본 삼국시대 소금동불의 유형과 계보」, 『불교미술』 11, 1992, pp. 7-53.

_____, 「금동선정인여래조상, 불교조각을 이끌다」, 『한국의 금동불 I 동아시아 불교문화를 꽃피운 삼국시대 금동불』, 다른세상, 2016, pp. 28-52.

김리나, 「고구려 불교조각양식의 전개와 중국 불교조각」, 『고구려 미술의 대외교섭』, 도서출판 예경, 1996, pp. 75-126.

김원용, 「뚝섬 출토 금동불좌상」, 『역사교육』 5, 1961, pp. 12-19(같은 저자, 『한국미술사연구』, 일지사, 1987).

2) 초기 보살상

한국에 등장한 최초의 보살상 표현은 옛 고구려 영토인 중국 지린성 장천리 1호분 천장의 예불도가 있는 좌우 벽면에 네 구씩 그려진 보살입상들이다[도 1-3]. 이 보살상은 가슴 위로 교차되어 걸쳐진 영락 장식과 머리 양쪽에서 늘어진 띠 장식이나 천의가 양쪽 어깨에서 늘어져서 몸 좌우로 흘러내린 모습이 특징적이다. 이와 같은 보살상은 중국에서는 5세기 중엽이나 후반 무렵에 만들어졌으나 한국에 현존하는 상 중에는 아직 알려진 바가 없다.

6세기에 제작된 일반적인 보살상 표현은 일광삼존불의 협시보살상에서도 보이듯이 대개 꽃잎 모양의 보관을 쓰고 넓적하고 밑이 뾰족한 목걸이를 하고 있으며 두 어깨 위에는 천의를 고정하는 둥근 장식이 있고 늘어진 천의는 무릎 부분에서 교차하는 특징을

도 1-6 〈소조보살입상〉, 고구려 6세기 중반,
평양 원오리 출토, 높이 17cm, 국립중앙박
물관 소장.

보여 준다. 이러한 특징을 가진 보살상은 평
원군 덕산면 원오리 절터에서 출토된 흙으
로 구운 니조(泥造)보살입상에서도 찾을 수
있다. 이 니상(泥像) 파편들이 발견된 곳에서
는 앞서 본 불좌상들도 발견되어, 같은 틀로
찍어서 대량 생산하였던 것을 알 수 있다. 이
불좌상들은 비교적 두툼하고 부드러운 조
형감을 보여 준다〔도 1-6〕. 이와 비슷한 금동
보살입상이 국립중앙박물관에 있는데 광배
와 대좌는 없어졌다〔도 1-7〕. 이 상의 출토지
는 알 수 없지만 그 형식과 양식적 특징은 6
세기 전반 중국 북위 시기의 상들과 비교 가
능하다. 미소 띤 갸름한 얼굴과 세 갈래로 갈
라진 머리장식 그리고 어깨에 둥근 장식으
로 고정시킨 천의가 흘러내려 무릎 부분에
서 교차되고 일부는 몸 양쪽에 지느러미처
럼 늘어진 모습은 바로 삼국시대 초기의 보
살상으로 이어진다. 여원인(與願印)·시무외인(施無畏印)의 손을 유
난히 크게 하여 보살의 자비심을 상징적으로 강조하며, 옷 주름 표
현이 자연스럽고 얼굴 표정에 생동감이 엿보인다. 조형적으로는 북
위 불상에서 영향을 받은 고구려의 상으로 분류한다.

도 1-7 〈금동보살입상〉,
삼국시대, 출토지 불명,
높이 15cm, 국립중앙박
물관 소장.

3) 연가7년 기미년명 금동불입상

한국에 현존하는 불상 중에서 명문으로 확인 가능한 가장 오래되고 중요한 상은 고구려에서 제작한 것이다. 이 상은 경상남도 의령에서 발견된 금동여래입상으로 광배와 불상이 함께 주조되었다〔도 1-8a, b〕. 상의 광배 뒷면에 새겨진 명문 내용을 대략 풀이해 보면 '연가(延嘉)7년인 기미년에 고구려 수도인 평양(옛 낙랑 지역)에 있던 동사(東寺)라는 절에서 주지 스님과 제자와 사도(師徒)들이 현세불 1,000점을 만들어 유포하였는데, 그 상 중에 제29번째 부처인 인현의불(因現義佛)'[延嘉七年歲在己未高麗國樂良東寺主敬弟子僧演師徒 … 造賢劫千佛流布第廿九因現義佛…]임을 알려 준다.

명문에 보이는 연가라는 연호는 어느 역사 기록에도 나타나지 않는다. 그러나 불상양식으로 미루어 보아 이 불상은 6세기 초 중국 불상과 비교되므로, 간지의 기미년이란 5세기 후반인 479년이라기보다는 아마도 539년에 해당할 것이다. 이 해는 고구려 안원왕(安原王) 9년이므로 연가7년이라는 숫자와 연관 짓기에는 문제가 있다. 이러한 모순점이 있음에도 불구하고 명문으로 볼 때 고구려 불상인 것이 확실하고 중국 상들과 비교하여 양식적으로는 6세기 전반에 해당하므로 기미년은 539년일 가능성이 가장 높다. 따라서 현존하는 삼국시대 불상 중에서는 명문에 의해서 연대 추정을 할 수 있는 가장 오래된 상인 셈이다.

이 연가7년명 불상의 손 모습을 보면, 오른손을 들어 두려움이 없음을 보여 주는 시무외인과 왼손을 내려 소원을 받아들이는 여

도 1-8a 〈연가7년명금동여래입상〉(앞면), 고구려 539년, 경상남도 의령 출토, 높이 16.3cm, 국립
중앙박물관 소장.

도 1-8b 〈연가7년명금동여래입상〉(뒷면), 고구려 539년, 경상남도 의령 출토, 높이 16.3cm, 국립중앙박물관 소장.

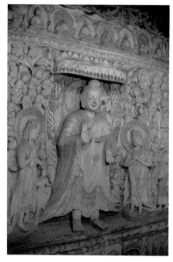

참고도 1-4 〈석조불입상〉, 북위 5세기 후반, 중국 윈강석굴 제6동.
참고도 1-5 〈금동불상군의 본존〉, 523년, 미국 뉴욕, 메트로폴리탄박물관 소장.
참고도 1-6 〈금동불입상〉, 동위 536년, 미국 필라델피아, 펜실베이니아대학박물관 소장.

원인을 하고 있는데 이를 통인(通印)이라고 부른다. 이 수인(手印)은
불상표현에 많이 유행하였으나 일정한 불상의 명칭을 알려 주지는
않는다. 불상의 한쪽 옷자락 끝이 가슴 앞을 가로질러 왼쪽 팔 위로
걸친 대의(大衣) 형식은 인도에서 전해진 불상의 모습이 중국식으
로 변모하여 5세기 말 윈강석굴이나〔참고도 1-4〕 6세기 초 북위 불상
에서 나타나는 특징이다. 특히 뉴욕 메트로폴리탄박물관의 523년
명 금동불상군의 본존〔참고도 1-5〕이나 필라델피아 펜실베이니아대
학박물관의 동위 536년에 해당하는 불상과 비교되는데, 시대는 몇
년 차이가 나지 않아도 중국 상의 세련된 조각기법과는 차이점이
보인다〔참고도 1-6〕. 연가불입상은 도상적으로 이러한 6세기 초 중

국 상들과 비교되면서 그 표현 방법에는 고구려적인 특징이 반영되었다. 즉 부드러운 얼굴 표정, 자유분방한 선으로 표현된 광배의 화염문, 연화대좌의 두터운 연판 등은, 중국의 절제되고 정돈된 광배와 대좌의 표현방식과는 차이점을 보여 주며 꾸밈없이 자연스러운 한국 불상표현의 특징을 보인다.

불교세계에는 무수한 불상이 있으며 과거, 현재, 미래의 각 천불의 신앙이 있다. 의령의 연가7년명 금동상에 쓰인 명문에서 현겁의 천불을 만들어 유포한 중에 제29번째 상으로 조성되었음을 밝혀 준 것은, 당시 고구려 불교사회에서 알려진 불교교리에 대한 지식을 반영한 것이다. 만일 명문에서 이 상이 고구려 상이라는 내용이 없었다면, 발견지가 경상남도 의령인 점으로 미루어 아마도 신라 초기 불상으로 분류되었을 것이다. 이는 불상의 발견지에 따라서 소속국을 결정하는 경향이 항상 맞지 않을 수가 있다는 것을 알려 주는 좋은 예이다. 그러나 이동이 용이한 소형 불상이 아니고 암벽에 조각되었거나 대형 석조 불상인 경우에는 대부분 그 발견 장소에 따라 제작국이 결정되는 경우가 일반적이다.

참고논저

김영태, 「현겁 천불 신앙」, 『삼국시대 불교신앙 연구』, 불광출판부, 1990, pp. 275-281.

김원용, 「연가7년명 금동불입상 명문」, 『고고미술』 5-9, 1964. 9(제 1-100호 합집 상권, 1979, p.567)

장충식, 「연가7년명 금동불상 재고」, 『동악미술사학』 창간호, 2000, pp. 11-27.

황수영, 「신국보 고구려 연가7년명 금동여래입상」, 『미술자료』 8, 1963, pp.

30-32.

_____, 「국보 연가7년명 금동여래입상」, 『고고미술』5-1, 1964. 1(제 1-100호 합집 상권, 1979, p.481)

4) 일광삼존불의 유행

불상표현에서 부처의 좌우에 보살상이 등장하는 것을 삼존불 형식이라고 한다. 하나의 큰 광배에 삼존불이 붙어 있는 일광삼존불상(一光三尊佛像)은 삼국시대 6세기 후반 경에 유행하였다. 대부분의 일광삼존불 본존은 앞에서 관찰했던 연가7년명 불입상과 비슷하거나 그 계통의 불상이 양식적으로 약간 진화된 양상을 보인다. 성스러운 부처의 몸에서 빛이 나는 것을 상징하는 불상 광배의 정돈된 화염문양이 생동감 있게 표현되었다. 그리고 대부분의 일광삼존불 광배 뒷면에는 명문이 새겨져 있어 언제 어떠한 목적으로 상이 제작되었는지를 밝히거나, 상의 명칭, 발원자의 이름 또는 불상 조성의 의도나 신앙의 성격 등을 알려 주는 경우가 많다. 간혹 명문에 간지명을 밝히고 있어 상의 양식에 따라 어느 정도 연대 추정도 가능하다. 이는 불교교리가 널리 이해되기 시작하면서 불상 조성의 목적과 의미가 더 구체화했다는 것을 알려 준다.

평양의 평천리에서 출토되어 현재 평양의 박물관에 있는 영강(永康)7년 신미년명(辛未年銘, 551년 고구려 안원왕 7년 신미년으로 추정) 광배는 아랫부분이 파손되었고 본존불은 남아 있지 않다. 그러나 뒷면의 명문에 '돌아가신 어머니를 위해 미륵존상(彌勒尊像)을

도 1-9 〈금동광배〉, 고구려 551년, 평양 조선중앙력사박물관 소장.

만들어 훗날 미륵불이 내려와 세 번의 법회를 할 때에 듣기를 원한다'는 내용이 있어 당시 고구려에서 유행한 미륵하생신앙의 구체적인 예로 본다[도 1-9]. 이 명문은 부모를 위하여 만들었다는 효행 사상과 미륵신앙을 알려 준다. 미륵정토왕생에는 현재에 도솔천에 계신 미륵보살을 만난다는 미륵상생신앙과 이 미륵보살이 56억 7천만 년 후에 미래의 부처인 미륵불이 되어 이 세상에 내려와서 세 번의 설법을 할 때 듣기를 원한다는 미륵하생신앙이 깃들어 있다.

이 영강7년명 광배에 보이는 동글동글한 소용돌이 형태의 화염문 표현이나 두광(頭光) 주위의 넝쿨무늬와 비슷한 모습을 지닌 일광삼존불이 서울 간송미술관에 소장되어 있다[도 1-10]. 이 불상 광배의 화염문은 연강7년명 광배 문양보다 부드럽게 정돈되어 있다. 비록 불상의 명칭은 없으나 광배 뒷면에는 '계미(癸未)년에 돌아가신 아버지를 위하여 보화(寶華)가 만들었다'는 명문이 있는데, 부친의 정토왕생을 기원하여 만든 것으로 추측할 수 있다. 이 계미년은 불상이 6세기 후반 양식을 보여 주는 것으로 보아, 563년으로 추정한다. 이렇듯 불상 조성은 사후 세계의 정토왕생을 위하여 하는 경우가 많다. 불교교리를 연구하여 깨달음을 구하는 경우도 있겠지만 일반적인 불자들은 좀 더 구체적인 목적, 즉 불상 조성을 통한 효행 공덕을 쌓음으로써 내세의 정토왕생을 염원하는 마음이 컸다고 생각한다. 이 삼존불상의 제작지는 고구려로 확단하기는 어려우나 화염문의 유사성으로 보아 영강7년명 광배와 비교가 가능하다.

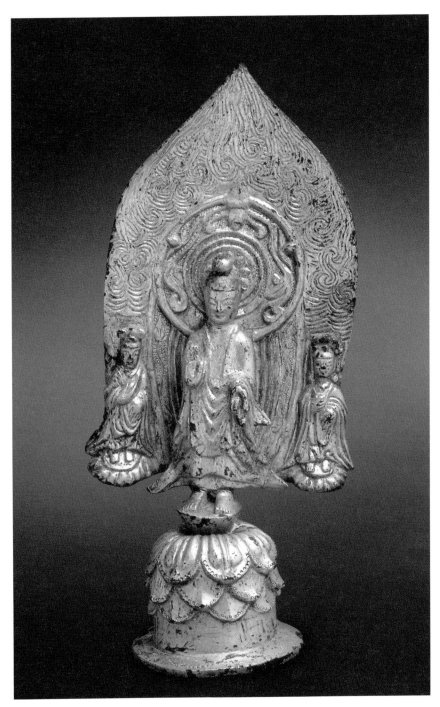

도 1-10 〈계미명 금동일광삼존여래입상〉, 삼국시대 563년, 높이 17.5cm, 간송미술관 소장.

고구려 일광삼존불상 중 중요한 예가 황해도 곡산(谷山)에서 출토된 경4년 신묘년(景四年辛卯年)명 금동삼존불입상이다[도 1-11]. 이 상의 명문에는 '무량수상(无量壽像)을 만들어 돌아가신 부모와 함께 미륵불이 있는 곳에 태어나 법을 같이 듣기를 바란다'는 내용이 있다. 이는 당시의 신앙 체계가 일정한 교리를 따르는 상을 제작하기보다는, 서방 정토의 무량수상을 만들면서도 다시 태어날 때에는 미륵하생신앙에 따라 이 땅에 내려와 세 번 설법을 하실 미륵불을 만나고 싶어하는 염원을 갖고 있었던 것을 보여 준다. 정토왕생신앙에서 좀 더 널리 유행했던 경향은 서방 극락정토의 무량수불을 만나기를 원하는 신앙이었다.

　　이로 보아 교리에 근거하여 의미 있는 상을 조성하면서도, 무엇보다도 사후의 정토왕생에 대한 염원을 반영하여 무량수불과 미륵불신앙의 복합적인 사상을 담았음을 알려 준다. 이 신묘년 삼존불상은 연가7년명 불입상보다는 얼굴이나 몸체의 표현에 입체감이 있고 광배의 화염문양 형태도 더 정돈되어 있으며 세련미가 돋보인다.

　　또 본존불을 보좌하는 좌우협시상이 등장하였을 뿐 아니라 광배면에 세 구의 조그만 화불(化佛)이 등장한 점은 과거, 현재, 미래의 삼세불(三世佛) 개념이 반영된 것으로 보인다. 이 불상의 연대를 추정 가능하게 해 주는 '신묘년'은 양식으로 보아 6세기 후반 571년으로 보고 있으나, 명문에서 지칭하는 '경4년'(景四年)이 현재 알려진 여느 고구려 연호와도 연결되지 않는다는 문제가 남아 있다.

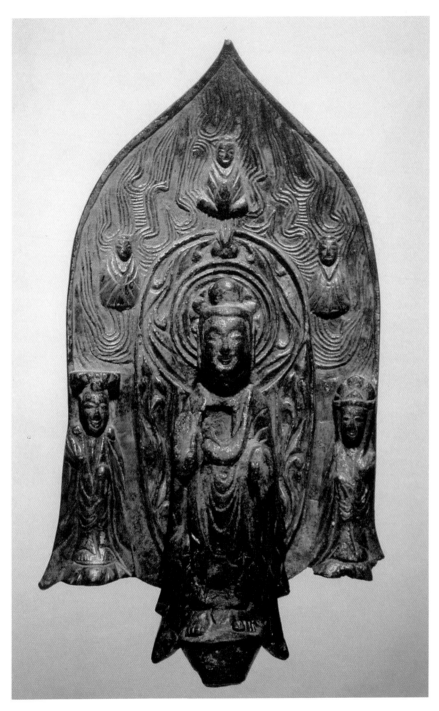

도 1-11 〈금동일광삼존불입상〉, 고구려 571년, 황해북도 곡산 출토, 높이 15.5cm, 삼성미술관 리움 소장.

5) 평천리 출토 반가사유보살상

삼국시대에는 반가사유상이 많이 만들어졌는데 현존하는 반가사유형 보살상 중에서 평양 평천리(坪川里)에서 출토된 금동반가사유상이 현재 알려진 유일한 고구려의 반가사유상이다[도 1-12]. 이 상은 오른쪽 팔이 없어졌고 보존 상태가 좋지 않은 편이다.

한편 보관 형태나 몸체의 조각 그리고 대좌 위 주름 표현이 중국 동위-북제계의 반가사유상 양식을 반영하므로 그 제작 시기는 6세기 후반 정도로 볼 수 있다. 중국 동위시대 반가사유상들과 양식적으로 유사하다고 볼 수 있으며, 비교적 단순한 조형성을 보여준다.

그리고 후에 다룰 백제나 신라 반가사유상과도 어느 정도 공통점을 공유하며, 시대적으로는 6세기 중후반 정도로 분류한다. 출토지가 평천리로 알려진 것 외에는 더 이상의 정보나 명문이 없어서 상의 제작에 대한 추정은 불가능하다. 반가사유상은 미래의 보살, 즉 미륵보살로 인식되고 있으나 고구려 미륵신앙에 대한 내용은 별로 알려진 바가 없다. 현존하는 고구려 불상은 그리 많지 않으며 대체로 삼국 불상 중에서는 초기에 해당되는 상들이 보인다. 불교신앙의 형태는 차차로 백제와 신라의 불교사회로 전파되어 발전하였고 다양한 종류의 예배 대상들이 등장하였다.

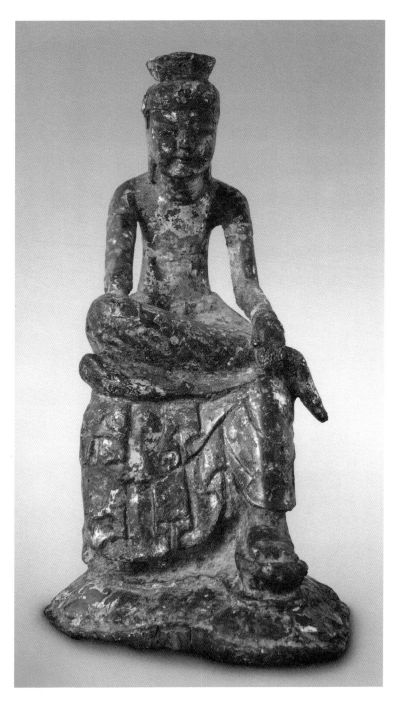

도 1-12 〈금동반가사유상〉, 고구려 6세기, 평양 평천리 출토, 높이 17cm, 삼성미술관 리움 소장.

2

백제의 불상

한반도 서남쪽에 위치했던 백제에는 중국 남조의 동진에서 온 호승(胡僧) 마라난타가 384년에 불교를 전했는데, 이름으로 보아서 중국계라기보다는 인도나 서역 계통의 승려로 추정된다. 이는 남조와 교류가 빈번했던 백제가 어떻게 외국 문화를 수용했는지를 알려 준다. 백제의 첫 번째 도읍지인 한성(漢城, 지금의 서울)에는 불교가 전해진 다음해인 385년에 절이 세워지고 10명의 승려가 머물렀다고 한다. 절이 세워진 후 당연히 불상을 모셔 예배하였을 것이고, 승려들이 있었을 것이며, 불교의식도 행해졌을 것이다. 또한 한국의 불교 수용 초기에 나타나는 불상들은 자연히 그 당시 중국 초기 불상의 모습을 반영하였을 것이다. 그러나 현재 백제 한성 시기인 초기 불교유적이나 조각물이 거의 남아 있지 않고 문헌 기록이나

명문이 있는 예가 한정되어 있기 때문에 그 당시 사찰의 구조나 불교조각의 모습을 파악하는 것은 매우 어렵다.

백제 사찰이 발굴된 예로는 부여 능산리사지가 있는데 목조탑의 심초석 위에서 석조 사리감이 발견되었다. 사리감 바깥면에 백제 창왕(위덕왕) 13년인 567년에 누이동생이 사리를 공양했다는 기록이 있어, 사찰 건립시기를 알 수 있다. 이 사찰터에서 그 유명한 백제금동대향로가 발견되었으며 많은 소조 불상편과 더불어 대형 금동광배편도 발견되었다[도 1-26]. 이 금동광배편은 광배 둘레의 일부로 정교한 인동문이 부조로 조각되어 있는데, 광배편의 크기로 보아 원래 불상의 크기 역시 대형이었을 것으로 추정된다. 또 부여 왕흥사지에서도 목탑의 심초석 밑에서 사리기가 발견되어 탑이 577년에 창왕이 죽은 왕자를 위해 건립한 것을 알려 주나 불상은 발견되지 않았다. 한편 부여 정림사지에서는 많은 소조상 파편들이 출토되었는데 그중에는 인물 도용과 불상의 파편이 포함되어 있다. 이로 보아 6세기 후반에 부여의 많은 사찰에서 아마도 소조상의 불상이 모셔졌을 가능성이 크다고 보나, 현재 온전하게 남아 있는 예가 없다.

참고논저

김리나, 「불상」, 『백제의 미술』, 백제문화사대계 연구총서 14, 충청남도역사문화연구원, 2007, pp. 64-134.

1) 선정인 불좌상

현존하는 백제 불상 중에서 고구려 지역에서 찾아볼 수 있는 선정인 불상형의 변화와 맥을 같이하면서 백제적인 변화와 특징을 보여 주는 예가 있다. 바로 부여 신리에서 출토된 조그마한 선정인 금동불좌상이다〔도 1-13〕. 보존 상태는 좋지 않으나, 고구려의 뚝섬 출토 금동불좌상과 같은 계열의 불상이다. 이 선정인 불좌상형은 좀 더 변형을 보여 주면서 부여 군수리사지에서 발견된 납석제 선정인 불좌상과 같은 상으로 진전되었다〔도 1-14〕. 대좌 밑에 있던 사자상이 없어진 대신 늘어진 옷 주름이 부드럽고 자연스럽게 겹쳐져서 네모난 대좌를 덮어 상현좌를 이루고 있다. 이러한 불상 형식은 5세기 말에서 6세기 초 중국 남조뿐 아니라 북조에서도 유행하였다. 그러나 군수리 불상의 부드럽고 통통한 얼굴에 친근한 표정과 긴장감이 풀어진 자세의 인간적인 모습은 백제 불상만의 특징이라 할 수 있다. 이 상은 고구려 토성리 불좌상보다는 주름 처리가 간략해지고 정돈되어 부드러운 느낌을 주며 같은 도상이라도 조형적인 감각 면에서 백제만의 특징을 보여 준다.

부처가 걸친 불의(佛衣) 표현 중 치마격

도 1-13 〈선정인 금동불좌상〉, 백제 6세기, 충청남도 부여 신리 출토, 국립부여박물관 소장.

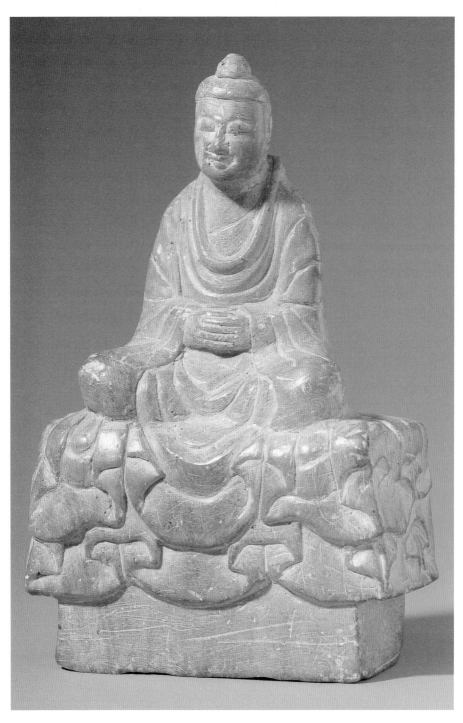

도 1-14 〈납석제 여래좌상〉, 백제 6세기 후반, 충청남도 부여 군수리 출토, 높이 13.5cm, 국립부여박물관 소장.

참고도 1-7 〈룽먼석굴 고양동 북벽〉, 중국 북위 6세기 초.
참고도 1-8 〈석조불좌상〉, 남조 483년, 중국 쓰촨성 청두 만불사지 출토, 높이 1.17cm, 쓰촨성 마오현 출토, 중국 청두 쓰촨성박물관 소장.
참고도 1-9 〈선정인 석조여래좌상〉, 남제 5세기 말, 중국 난징 서하사 천불암.

인 상의(裳衣)가 대좌를 덮는 상현좌의 옷 주름 표현은 불상표현이 중국화되어 나타난 변화상이다. 이러한 변화를 보여 주는 중국의 상들은 5세기 말 윈강석굴 후기나 룽먼석굴 초기에서도 찾을 수 있다〔참고도 1-7〕. 한편 쓰촨성 청두에서 출토된 남제(南齊)의 483년 석불좌상에서도 상현좌의 이러한 변화를 보여 주는 상이 나타나는데 〔참고도 1-8〕 인도로부터 전해진 불상형이 중국식으로 변모해 가면서 남조에서도 매우 도식적으로 정리된 것을 보여 준다. 특히 난징의 섭산(攝山) 서하사(棲霞寺) 천불암의 대형 불감(佛龕)속에 남제 5세기 말 선정인 대불 좌상이 있다〔참고도 1-9〕. 비록 보수를 하였다 하더라도, 그 규모나 상현좌의 모습에서 당시 남조 불상을 대표하

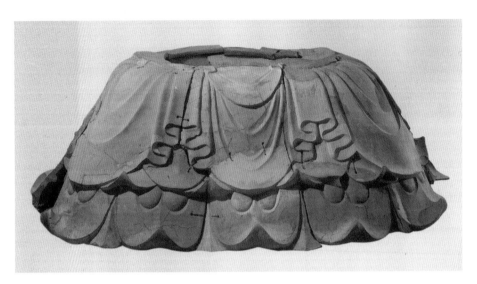

도 1-15 〈소조여래좌상 대좌〉, 백제 7세기, 충청남도 청양 출토, 높이 1m, 국립부여박물관 소장.

는 예임을 알 수 있다. 이 서하사 불좌상은 두 손을 무릎 위에 모아 선정인을 하였다. 부드럽게 늘어진 상현좌의 옷 주름이 좌우대칭으로 정리된 모습은 부여 군수리 석조불좌상의 원류를 보는 듯하다.

옛 백제 영토였던 충청남도 청양(靑陽)에서 발견된 대형 도제(陶製) 상현대좌〔도 1-15〕 역시 군수리상과 같은 백제 초기 선정인 불좌상 형식의 맥을 이어주고 있다. 그 크기로 보면 난징 서하사의 석굴 대불과 형식상 비교되면서도, 백제 특유의 단순화된 양식으로 볼 수 있다. 현재 남아 있는 부분의 중앙에 늘어진 옷 주름의 형태로 미루어 볼 때, 이 대좌 위에 위치한 상은 두 손을 앞에 모은 선정인 불좌상이었을 가능성이 크다. 그리고 이와 같은 대좌는 그 크기로 보아서 본존이 소조불이거나 목조불이었을 가능성도 있다.

통상적으로 선정인을 한 불상의 명칭을 확인하는 것은 쉬운 일이 아니다. 게다가 명문으로 확인이 안 되는 경우 특정한 불상이라고 쉽게 판단하기도 어렵다. 원칙적으로 보면 선정인 불상이란 부처가 명상에 잠기는 모습을 보여 주는 것이며, 이는 어떤 부처라도 가능한 도상이다. 그러나 대부분 불교 수용 초기에 가장 먼저 예배되었던 석가모니불이나 아미타불일 가능성이 크다고 보아도 무방할 것이다.

2) 초기 불입상과 보살상

경상북도 의령 출토 연가7년명 불상을 고구려의 6세기 전반의 상으로 볼 때, 비슷한 시기의 백제의 상은 어떠했을까 하는 궁금증이 든다. 백제의 상 중에서 비슷한 시기의 상으로 추정할 만한 예는 충청남도 서산 보원사지에서 발견된 소형 금동여래입상이 있다〔도 1-16〕. 이 상을 연가7년명 불상과 비교하여 보면, 늘어진 법의의 U형 주름의 축이 상의 오른쪽으로 약간 기울어 있는 것을 관찰할 수 있다. 그러나 몸의 두 어깨를 덮고 내려오는 대의가 가슴을 가로질러 왼쪽 팔뚝 위로 걸쳐져서 몸 양쪽으로 늘어지고 옷 주름 끝이 약간 뻗쳐 있는 형상은 고구려의 연가7년명 불상과 시대적인 양식을 공유한다.

이 보원사지의 불상과는 약간 다른 형식의 백제 초기 불상 중에 부여 가탑리(佳塔里) 절터 출토 금동불입상이 있다〔도 1-17〕. 이

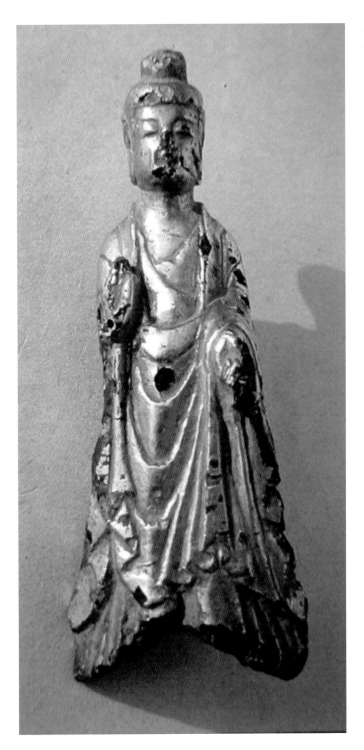

도 1-16 〈금동여래입
상〉, 백제 6세기, 충청남
도 서산 보원사지 출토,
높이 9.4cm, 국립부여
박물관 소장.

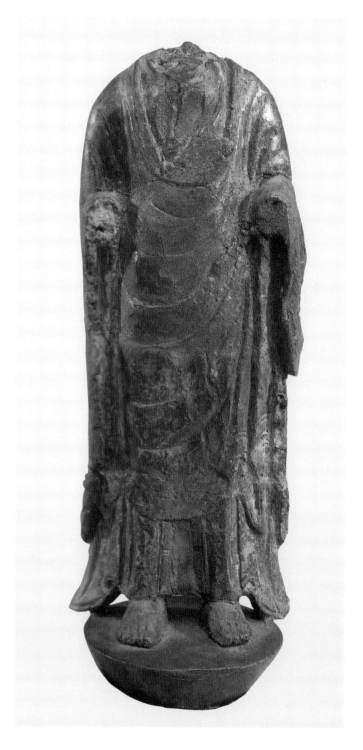

도 1-17 〈금동여래입
상〉, 백제 6세기 후반,
충청남도 가탑리사지
출토, 높이 14.8cm, 국
립중앙박물관 소장.

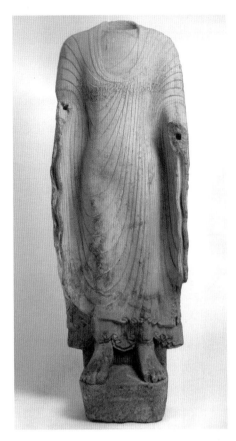

참고도 1-10 〈석조불입상〉, 중국 양 529년, 중국 쓰
촨성 청두 만불사지 출토, 중국 청두 쓰촨성박물관
소장.

상은 대의의 옷자락이 목둘레에 둥글
게 접혀 있고 옷 주름이 몸체에 차분히
붙어서 늘어져 있으나 약간 오른쪽으
로 주름의 축이 형성되면서 몸체의 입
체감이 강조되었다. 이러한 새로운 요
소는 백제의 상이 중국 북조의 상이나
고구려의 연가7년명 불상과는 구별되
는 다른 원류를 가지고 있을 것으로 해
석할 근거이다. 바로 중국 남조 불상
과의 연관성이다. 인도 굽타 불상양식
의 영향을 보여 주는 쓰촨성 청두 만
불사(萬佛寺) 절터에서 발견된 남조 양
대(梁代) 석불입상 중에 529년명 불입
상과 형식과 양식 면에서 흡사하다〔참
고도 1-10〕. 그리고 나아가서 백제에서
불교를 전수받은 일본 초기 불상 중에
이 가탑리 불상과 유사한 예로 호류지
(法隆寺) 어물(御物) 143호 삼존불상의

본존과 비교된다〔참고도 1-11〕. 이 삼존불은 백제에서 전해졌을 것
이라는 학설이 널리 인정되고 있다. 그뿐 아니라 역시 백제에서
전해진 전설적인 젠코지(善光寺) 아미타삼존불(阿彌陀三尊佛) 형식
의 가장 이른 예로 여겨져 중요시되고 있다. 이러한 상들은 일본
초기 불상과 백제 그리고 중국 남조 사이의 불교문화의 연관성을

뒷받침한다.

부여 군수리사지에서 출토된 백제 금
동보살입상 역시 기본적으로는 고구려 초
기 보살상의 형식과 유사하다. 부드럽게
정리된 치마 주름, 몸 양쪽으로 규칙적으
로 흘러내린 천의, 부드러운 얼굴 표정, 연
화 대좌의 널찍한 연판 등은 백제 특유의
형태로 볼 수 있다〔도 1-18〕. 이 군수리상
과 매우 비슷한 금동보살입상이 부여 규
암면(窺岩面) 신리(新里)에서도 출토되었
는데, 얼굴 표정이나 넓적한 연판 대좌 등
에서 역시 백제 상에서 보이는 부드러운
조형성을 찾을 수 있다〔도 1-19〕.

삼성미술관 리움에는 보살상을 본존
으로, 두 나한상을 협시(夾侍)로 하는 일광

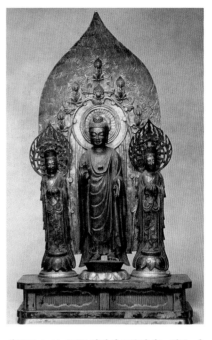

참고도 1-11 〈금동일광삼존불입상〉, 일본 아
스카 혹은 백제 6세기 말-7세기 초, 호류지 어
물 금동불 143호, 전체 높이 60.3cm(불상 높이
28.1cm), 일본 도쿄국립박물관 소장.

삼존보살상이 있다. 이곳의 본존보살입상도 앞에서 관찰한 초기 보
살상들과 같은 형식이다〔도 1-20〕. 이 일광삼존보살상은 춘천에서
발견되었다고 전한다. 보통 일광삼존불에서 본존이 불상이고 양쪽
협시가 보살상인 데 비해, 이 일광삼존보살상은 본존은 보살상이
고 양쪽 협시는 나한상인 점이 특기할 만하다. 그리고 앞서 고찰한
6세기 후반의 양식을 가진 일광삼존불의 보살 협시상들은 대부분
같은 형식의 보살상을 보여 준다. 전술한 563년 계미년명 일광삼존
불〔도 1-10〕과 571년 신묘년명 일광삼존불〔도 1-11〕의 보살상을 보

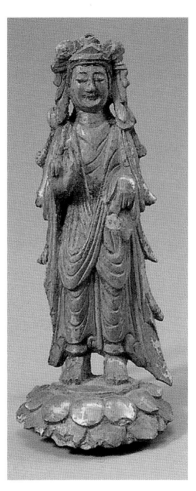

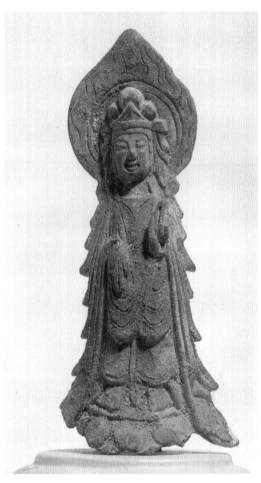

도 1-18 〈금동보살입상〉, 백제 6세기 후반, 부여 군수리사지 출토, 높이 11.2cm, 국립 부여박물관 소장.

도 1-19 〈금동보살입상〉, 백제 6세기, 부여 규암면 신리 출 토, 국립부여박물관 소장.

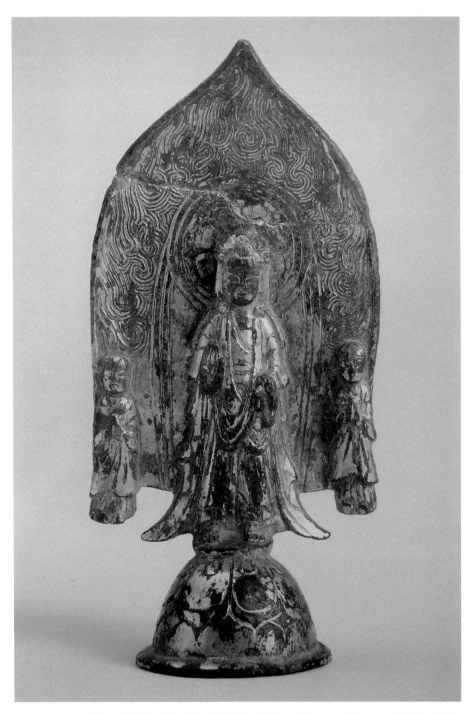

도 1-20 〈금동일광삼존보살입상〉, 삼국시대 6세기 후반, 강원도 춘천 출토, 높이 8.9cm, 삼성미술관 리움 소장.

면, 천의를 가슴 앞에 대각선으로 걸쳐 입은 보살형이 6세기 후반까지 이어짐을 확인할 수 있다. 그리고 이들 일광삼존불 광배의 화염문을 보면, 곡선의 굽어진 형태나 배치가 서로 유사한 것을 알 수 있다. 이 또한 6세기 후반의 특징이다.

3) 봉보주보살상

보주(寶珠)를 두 손으로 받들고 있는 봉(奉)보주형 보살상은 백제에서 특히 유행했던 보살상의 한 형식이다. 삼국의 보살상 중에서 백제에서 특별히 봉보주보살상이 발견되는 것은 백제와 중국 남조 불상과의 연관성으로 해석할 수 있다. 특히 중국 쓰촨성 청두의 남조 불상 중에서 양(梁)나라의 보살상 중에 두 손을 앞에 모아 보주 비슷한 지물(持物)을 들고 있는 상이 불비상(佛碑像)의 협시보살상으로 여럿 발견되고 있으며 시대는 대개 6세기 중엽경이다[참고도 1-12]. 백제의 상 중에 충청남도 태안 마애삼불의 중앙에는 봉보주보살상이 있다([도 1-28]의 가운데 상). 머리에는 가운데가 높이 솟은 세 개의 연속된 산처럼 생긴 높은 보관을 쓰고 그 밑에 따로 두른 관대(冠帶)가 머리 양쪽에서 귀밑으로 늘어진 것이 특징이다. 양쪽 어깨에서 내려온 천의가 무릎 위에서 교차하는 형식은 삼국 초기에 유행한 보살상형을 따르고 있다. 불상 전체가 많이 훼손되어 보관 형태가 자세히 보이지는 않는 편이다. 백제에서 불교와 불상을 전해 받은 일본 아스카(飛鳥)시대 초기 불상 중에서 호류지(法隆

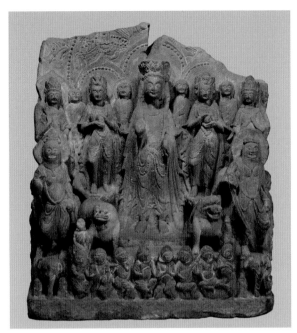
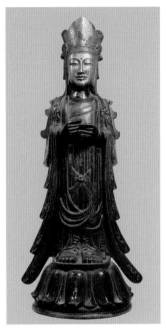

참고도 1-12 〈석조관음보살군비상〉, 중국 양 548년, 쓰촨성 청두
만불사지 출토, 높이 44cm, 너비 37cm, 중국 청두 쓰촨성박물관
소장.

참고도 1-13 〈금동봉보주보살입상〉,
일본 아스카시대 7세기 전반, 높이
56.7cm, 일본 호류지 대보장전 봉안.

寺) 보장전(寶藏殿)의 금동봉보주보살입상〔참고도 1-13〕이나, 백제에
서 건너간 도리불사(止利佛師)의 대표작인 호류지 금당(金堂) 석가
삼존상 중 협시보살상과 형식면에서 삼면으로 솟아오른 보관 형태,
귀 양옆으로 늘어진 관대의 모습이 유사하다. 이는 초기 일본 불상
에 반영된 백제의 영향이다. 이와 같이 일본 초기 불상과 삼국시
대 불상 간의 비교연구는 비교적 많이 남아 있는 일본 자료를 통해
서 알 수 있다. 이는 한국 불상이 끼친 영향을 밝혀 줄 뿐 아니라 그
원류가 되었으나 현재는 불완전하게 남아 있는 백제불상이나 다른

도 1-22 〈소조봉보주보살 동체 파편〉, 백제 6세기 후반, 부여
정림사지 출토, 높이 24cm, 국립부여박물관 소장.

도 1-21 〈금동봉보주보살입상〉, 백제 6세기 후반, 부여 신리
출토, 높이 10.2cm, 국립부여박물관 소장.

삼국시대 불상의 모습을 복원시키는 데에도 도움을 주는 경우가
많다.

　태안 마애불의 봉보주보살상과 비슷한 예로, 부여 규암면(窺
岩面) 신리(新里)에서 출토된 금동보살상을 들 수 있다. 이 금동상
은 보존 상태가 나빠서 자세히 보이지는 않으나, 높은 보관 밑에 띠
로 둘러져서 그 끝이 양쪽에서 늘어지고 천의가 다리 부분에서 교
차하는 모습이 태안의 상과 닮았다〔도 1-21〕. 또한 부여 정림사(定
林寺) 절터에서 발굴된 소조보살상 허리 부분 파편도 두 손으로 보
주를 마주 잡고 있는 부분을 보면 같은 형식인 것을 알 수 있다〔도

1-22). 늘어진 옷자락 단에는 검은색이 채색된 흔적이 남아 있다. 역시 같은 정림사 터에서 발견된 납석제 삼존불입상의 약간 깨어진 왼쪽 협시 보살상도 두 손이 허리 부분의 천의 위로 모아진 것으로 보아 봉주를 한 자세였던 것으로 추측된다〔도 1-23〕. 정림사에서 출토된 상들은 백제가 부여로 천도한 지 얼마 지나지 않은 6세기 후반의 상으로 생각된다. 백제의 봉보주보살상 중에서 명문을 통해 상의 명칭이 확인된 예는 없으나, 일본에는 보관에 화불이 표현된 헌납보물 165호의 신해(辛亥)년명 봉보주보살상이 있다〔참고도 1-14〕. 보광의 화불을 보건대, 이 상은 651년에 제작된 관음보살의 도상으로 볼 수 있다.

일본의 호류지 어물(御物) 48체불 중에는 봉보주보살상이 여럿 남아 있는데 표현 방법면에서 백제의 상과는 차이가 있고 부드러운 조형성이 없다. 그러나 일본의 상 중에도 니가타현(新潟縣) 세키야마신사(關山神社)의 금동봉보주보살상〔참고도 1-15〕이나 나가노(長野)의 간쇼인(觀松院)에 있는 금동반가사유상은 백제에서 전해진 상으로 생각된다〔참고도 1-16〕. 호류지에 있는 목조보살상 백제관음(百濟觀音, 구다라간논)상의 아름다운 자태와 미소 띤 얼굴, 섬세하고 정교한 조각 솜씨를 보면 옛 백제에서 제작되었을 보살상의 분신을 보는 듯하다. 비록 백제관음상이 일본산 녹나무(楠木)로 조각되었고 원래 어디로부터 온 상인지 기록은 없으나 같은 절에 있는 전형적인 도리(止利) 양식의 목조몽전관음(夢殿觀音, 유메도노간논)상의 엄격한 표정과 각이 진 조각 솜씨와 비교하면 두 나라 불상 표현의 조형 감각의 차이를 느낄 수 있다.

도 1-23 〈납석제 삼존불입상 파편〉, 백제 6세기 후반, 부여 정림사지 출토, 높이 11cm, 국립부여박물관 소장.

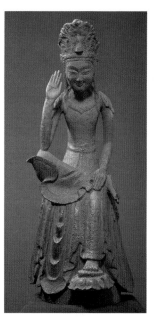

참고도 1-14 〈금동관음보살입상〉, 일본 아스카시대 651년, 높이 22.4cm 호류지 헌납보물 165호, 일본 도쿄국립박물관 소장.

참고도 1-15 〈금동봉보주보살입상〉, 6세기 말-7세기 초(백제 전래?), 높이 20.3cm, 일본 니가타현 세키야마신사 소장.

참고도 1-16 〈금동반가사유보살상〉, 6세기 말-7세기 초(백제 전래?), 높이 16.4cm, 일본 나가노현 간쇼인 소장.

참고논저

김리나, 「삼국시대의 봉보주형 보살입상 연구」, 『미술자료』 37, 1985. 12, pp. 1-41(『한국고대불교조각사연구』 신수판), 일조각, 2015. pp. 111-173 재수록)

_____, 「寶珠捧持菩薩の系譜」, 日本美術全集 2, 『法隆寺から藥師寺へ- 飛鳥 奈良の建築と彫刻-』, 東京, 講談社, 1990. pp. 195-200.

4) 일광삼존불상

일광삼존불 광배 중에 충청북도 충주시 중원군(中原郡) 노은면(老隱面)에서 출토된 건흥(建興)5년 병진년(丙辰年) 광배가 있다〔도 1-24〕. 명문에 따르면 이 상을 조성한 사람은 여성으로, 불제자 청신녀 상부아암(上部兒奄)이 석가문상을 제작하여 태어나는 곳마다 부처를 만나 법을 듣기를 원하고 일체중생도 같은 소원이 이루어지기를 바란다고 쓰여 있다. 그러니까 이 상은 죽은 후에도 계속 불법을 듣기를 바라는 염원을 담고 있는 셈이다. 그러나 현재 본존상과 보살상은 남아 있지 않다. 제작 시기는 광배 표현의 수법으로 보건대 6세기 후반의 병진년인 596년으로 추정된다. 이외에 현재 일본 도쿄국립박물관에 있으나 원래는 호류지의 보물이었던 어물(御物) 48체불 중에 제196호인 갑인년(甲寅年) 왕연손명(王延孫銘) 광배도 한국에서 전래된 것으로 보고 있다. 이 광배 뒷면의 명문에 현세부모를 위해 석가문상을 만들었다는 내용이 있다. 갑인년은 594년으로 추정된다. 광배 주위의 비천이나 일곱 구의 화불(化佛) 표현에서 광배 형식이 구체화된 것을 보여 주며 화염문이 섬세하고 정교하게 주조되었다. 발원자 왕씨가 중국인이라는 의견도 있으나, 상의 양식으로 보아 중국의 북위계로부터 영향을 받은 고구려계 상으로 추정하는 의견이나 일본에 한문을 전한 백제인 왕인(王仁) 박사를 참고하여 당시 일본 불교 수용에 영향을 끼친 백제로부터 전래된 상으로 추정하는 의견 등 여러 견해가 제시되어 있다.

　한편 부여 관북리에서도 백제의 금동광배가 발견되었다. 본존

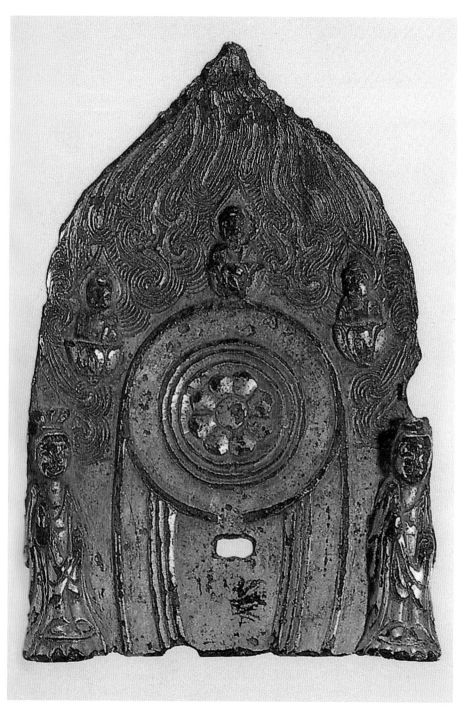

도 1-24 〈금동광배〉, 삼국시대 596년, 충청북도 중원 출토, 높이 12.4cm, 국립청주박물관 소장.

은 없어졌으나 앞에서 본 광배들의 화염문이나 불상 주변의 장식들과 매우 유사하다〔도 1-25〕. 그러나 이 광배의 가장자리에는 여섯 개의 튀어나온 고리가 붙어 있는데 아마도 비천(飛天)이 달려 있었을 것으로 추정된다. 비슷한 형태의 광배가 중국에서는 6세기 초기에 관찰되는데, 일본의 갑인년 광배처럼 비천이 달려 있었던 것으로 추정된다. 그리고 광배에 표현된 화염문도 생동이 넘치게 표현되어, 흔히 백제 상의 특징이라고 생각되는 부드러운 조형감과는 거리가 있어 보인다. 이는 아마도 6세기 말 무렵 변화된 표현양식일 것이다.

앞서 살펴본 일광삼존불의 광배에는 대부분 명문이 있는데, 간지명을 보면 시대는 대체로 6세기 후반대로 구분된다. 그리고 불상의 표현은 연가7년명 불상 계열이 진전된 양식으로 전개되어 입체감이 늘어났으며 광배 장식이 더 정교하고 세련되었다. 특히 명문 내용을 보면 불상 제작이 돌아가신 부모를 위한 효심에 의해 이루어진 경우가 많았다. 또한 죽은 후에 서방 무량수불(아미타불)의 극락정토왕생을 빌거나 후세에 다시 태어나 미륵불을 만나기를 기원하는 등 사후세계의 안녕에 대한 염원이 강한 것을 알 수 있었다. 그러나 한편으로 현세 신앙 생활에 중요한 석가모니 불상을 제작하는 경우도 있었다.

최근 중국 남조의 수도 난징에서 일광삼존불의 예들이 발견되었는데 도상이나 표현 방법이 한국의 일광삼존불들과 매우 유사하여 그 연관성이 부각되고 있다. 특히 백제의 정지원(鄭智遠)명 일광삼존불상은 일찍이 명문에 보이는 정지원이나 조사(趙思)가 백제의

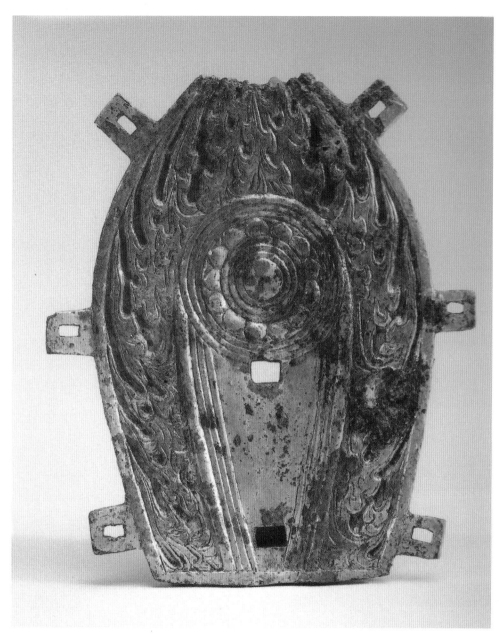

도 1-25 〈금동광배〉, 백제 6세기 말, 부여 관북리 출토, 높이 11.9cm, 국립부여문화재연구소 소장.

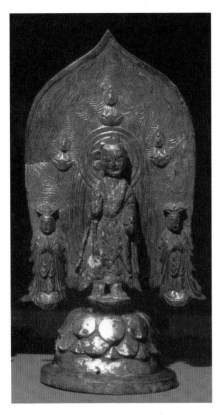

참고도 1-17 〈금동여래삼존불입상〉, 동위시대, 산둥 제성현 출토, 높이 17.2cm, 중국 산둥성 제성박물관 소장.

성씨로 보기에는 무리가 있다는 의견이 있었는데, 두 상의 표현이 유사하고 두 협시보살상 역시 합장인의 손 모습을 보여 주는 데서 미루어 보아 문화적으로 남조와 특히 가까웠던 백제 불교사회와의 관련성이 제시되었다.

중국 산둥반도 제성(諸城)에서도 다양한 형태의 불상이 발견되었다. 그중에서도 몇몇 예의 일광삼존불상은 그 도상이나 표현 양식이 한국 6세기의 일광삼존불상들과 매우 유사하다. 특히 산둥성 제성박물관에 있는 금동일광삼존불[참고도 1-17]은 그 광배의 형태나 화염문 또는 3화불의 등장 등 도상이나 표현 양식이 한국 6세기의 일광삼존불상과 매우 유사하여 삼국시대 산둥 지역 불교와의 연계성을 알려 준다. 특히 산둥 지역의 불상에는 중국 남북조의 요소가 더해지는 특징이 있는데, 이 지역은 우리나라의 서남부에 위치한 백제와는 해상 교류로 이어졌던 곳이기도 하다. 따라서 앞으로 두 지역의 교류관계에 좀 더 많은 후속 연구가 필요하다.

백제 사찰터로는 여러 군데가 알려져 있으나, 불상이 발견된 예는 아직 없고 건립 연대를 알 수 있는 예가 있다. 그중 부여 능산

리 절터 발굴 중에 목조탑 지하 중앙에서 사리석함이 발견되었는데, 석함의 둘레에 쓰인 명문에는 백제의 창왕(위덕왕)의 누이동생이 567년에 탑을 세웠음이 기록되어 있다. 사찰에는 예배 대상인 불상이 반드시 있었을 것이므로, 주변에 있던 많은 소조상 파편들은 사찰의 본존불상이 소조상이 아니었나 하는 추측이 들게 한다. 한편 능산리는 유명한 백제 금동대향로가 발견된 곳이다. 사찰 발굴 중에 길이 49센티미터의 파편(복원 너비 1미터)이나마 대형 금동 광배의 일부가 발견되기도 했다〔도 1-26〕. 광배의 주변에 조각된 인동문의 입체적이고 생동감 있는 표현은 이 광배가 모셨던 불상의 존재를 알려 준다. 그러나 사찰의 본존으로 금동불이 있었는지, 혹은 소조불이나 목조불이었는지는 추측이 어렵다. 또한 부여의 왕흥사에서도 목조탑 밑에서 사리 장치가 발견되어 위덕왕 재세(在世)시인 577년에 탑을 세웠음을 알려 주나, 불상의 파편이나 조상 기록은 알려진 바 없다.

참고논저

곽동석, 「三国時代の金銅一光三尊仏の原型と系譜」, 『奈良美術研究』 16, 早稲田大学奈良美術研究所, 2015.

熊谷宣夫(구마가이 노부오), 「甲寅銘王延孫造光背考」, 『美術研究』 209, 1960, pp. 223-241.

大西修也(오오니시 슈야), 「百濟石佛立像と一光三尊形式-佳塔里廢寺址出土金銅佛立像をめぐって」, Museum 315, 1977. 6, pp. 22-34.

吉村怜(요시무라 레이), 「法隆寺獻納御物 王延孫光背考」, 『佛敎藝術』 190, 1990. 5, pp. 11-24.

국립중앙박물관, 산둥성박물관, 『중국 산둥성 금동불상 조사 보고』, 2017.

도 1-26 〈능산리사지 출토 금동광배편〉, 백제 6세기, 복원 너비 100cm, 국립부여박물관 소장.

곽동석, 『한국의 금동불 1: 동아시아 불교 문화를 꽃피운 삼국시대 금동불』,
　　　다른세상, 2016.

김리나, 「백제 조각과 일본 조각」, 『백제의 조각과 미술』(공주대학교박물관,
　　　1992. 12), pp. 129-169.

김춘실, 「삼국시대 여래입상 양식의 전개: 6세기 말~7세기 초를 중심으로」,
　　　『미술자료』 55, 1995. 6, pp. 10-41.

_____, 「중국 산둥성 불상과 삼국시대 불상」, 『미술사논단』 19호, 2004년 하
　　　반기, pp. 7-47.

5) 암벽에 새겨진 정토왕생과 현세구복의 불상들

(1) 예산 사면석불

이동이 쉬운 불상들은 출토지가 실제 제작국이 아닐 수도 있으나
암벽에 조각된 마애불상이나 커다란 바위에 새겨진 석조불상은 당
시 해당 지역을 다스렸던 나라에서 제작되었다고 보는 것이 자연
스럽다.

　　현존하는 상들을 볼 때, 고구려의 마애불이나 큰 석불상은 알
려진 예가 별로 없다. 그러나 백제나 신라의 상들 중에는 마애불이
여럿 남아 있다. 예산의 사면불이나 태안과 서산의 마애삼존불상
은 백제 석불상을 대표한다. 그중에서도 가장 이른 예는 충청남도
예산군 화전리(花田里)에서 발견된 장방형 석주(石柱)에 새겨진 사
면석불이다[도 1-27]. 가장 넓은 면에 새겨진 불좌상이 정면상이고
그 옆과 뒤쪽 면에는 높은 부조(浮彫)로 조각된 불입상이 있다. 모
두 머리가 떨어져 나가긴 했으나 보존 상태도 좋은 편이다. 특히 U

도 1-27 〈사면석불〉, 백제 6세기 후반, 석조 높이 160cm, 여래좌상 높이 120cm, 여래입상 높이 100cm, 충청남도 예산군 포산면 화전리.

형으로 길게 늘어진 여러 겹의 법의의 표현이 부조임에도 입체적
이다. 정면 불좌상의 편삼(偏衫)을 입은 착의(着衣) 형식이나 넓적한
연판으로 둘려진 두광(頭光)에 깊고 뚜렷하게 조각된 화염문과 중
앙의 보주문(寶珠紋)은 백제 불상의 특징을 잘 보여 준다. 특히 다른
면에 있는 불입상은 옷 주름이 목에서부터 둥글게 연속적으로 늘
어진 형식인데 앞에서 언급한 가탑리 불입상의 옷 주름과는 약간
다르게 연속된 U형의 둥근 주름으로 형성되었다. 이는 인도의 굽타
시대 불상에서 발전하여 변형된 것이다.

참고논저

大西修也(오오니시 슈야),「百濟佛再考-新發見の百濟石佛と偏衫を着用した服
　　制をめぐって」,『佛 敎藝術』149, 1983. 7, pp. 11-26.

문명대,「백제 사방불의 기원과 예산 석주사방불상의 연구」,『한국불교미술사
　　론』, 민족사, 1987, pp. 37-71.

박영복·조유전,「예산 백제 사면석불 조사 및 발굴」,『문화재』16, 1983, pp.
　　1-87.

(2) 태안 마애삼존불

암벽에 조각된 백제 마애불상 중에서 비교적 이른 예가 이미 앞에
언급했던 충청남도 태안군에 있는 마애삼존불이다〔도 1-28〕. 허리
밑부분이 오랫동안 흙에 묻혀 있던 이 마애불은 1995년 여름에 발
굴되었다. 그리하여 정연하게 조각된 연화대좌가 드러났으며 불상
들의 균형 잡힌 비례와 옷 주름 처리의 완전한 모습을 볼 수 있게
되었다. 보주를 두 손에 마주 잡은 봉보주보살입상을 본존으로 삼

도 1-28 〈태안마애여래삼존불〉, 백제 6세기, 보살상 높이 180cm, 좌측 불상 높이250cm, 우측 불상 높이
240cm, 충청남도 서산군 태안면.

고 있다. 이 봉보주보살상처럼 마멸이 되어 잘 안 보이는 경우에는, 거꾸로 일본에 남아 있는 호류지 보장전의 보살입상이나 호류지 석가삼존상의 협시보살상을 참고하여 보면 그 원형이었을 태안 봉보주보살상의 보관 형태를 복원하는 데 큰 참고가 될 것이라는 점은 이미 앞에서 언급한 바 있다〔참고도 1-13〕.

　　태안 삼존불의 좌우에 서 있는 불입상 중 왼쪽 불상은 뚜껑이 달린 약함을 들고 있어 약사여래(藥師如來)로 추정된다. 따라서 본존을 불상으로 하고 양쪽에 협시보살상이 있는 삼존불 형태와는 구성상 구별된다. 태안의 불상은 두 어깨에 걸쳐 자연스럽게 늘어진 옷자락으로 하여금 연속된 반원형의 옷 주름을 형성하고 있는데, 이러한 표현은 이미 예산 사면석불 불입상들의 착의 형식에서 살펴보았던 것이다.

(3) 서산 마애삼존불

충청남도 서산시 운산면의 마애삼존불은 백제 마애불상의 대표적인 예이다. 태안의 마애불상보다는 대체로 시대가 조금 지난 후인 7세기 초 정도의 양식을 보여 준다. 본존과 두 협시보살상의 온화하게 웃는 얼굴 표정은 백제 불상에서 흔히 보이는 인간적이고 친근한 얼굴 모습이다〔도 1-29〕. 여원인 · 시무외인의 수인(手印)을 한 본존불은 두 어깨를 덮는 대의(大衣)를 입었고 몇 개의 둥근 옷 주름이 자연스럽게 늘어졌으며 가슴에는 대각선으로 입혀진 내의(內衣)가 보인다. 불상 오른편에는 두 손을 모아 보주를 들고 있는 봉보주협시보살입상이 본존불과 같이 부드러운 미소를 띠고 있다. 서

도 1-29 〈서산 마애여래삼존불〉, 백제 7세기 전반, 불상 높이 280cm, 충청남도 서산군 운산면.

산 마애삼존불의 봉주보살상과 일본의 호류지 어물 48체 불상 중 제165호인 신해(辛亥)년 관음보살입상이나[참고도 1-14] 제166호 상과 비교하면 두 경우 모두 보관 형태가 비슷한 점을 알 수 있다. 특히 신해년명은 보관에 아미타여래 화불이 있어서 이 봉주형 보살상 형식이 관음보살로 신앙의 대상이 되었던 것을 알려 준다.

삼존불은 양쪽에 같은 형식의 보살상이 있는 것이 흔한 표현 방식이다. 그러나 이 경우에는 반대편에 반가사유형 보살상이 협시로 놓여 있는 특이한 구성을 보인다. 이들은 당시 백제에서 널리 믿

어졌던 두 형식의 보살상으로 생각된다. 반가사유형 보살상은 현재 도솔천에 있으면서 미래에 이 세상에 내려와서 설법하실 미륵보살로, 그 반대편의 봉보주보살상은 관음으로 추정하며 본존은 현세의 부처인 석가여래로 인식하는 것이 일반적인 해석이다. 그러나 신앙적인 면에서 추정해 본다면 본존은 정토왕생의 아미타여래로, 그 오른쪽의 봉보주관음보살상은 아미타여래를 보좌하는 보살상으로 볼 수 있다. 또한 불상의 왼쪽 협시인 반가사유상은 미륵정토의 상생(上生)신앙이 담겨져 있는 것으로 볼 수 있다. 결국 이 삼존불은 당시 백제의 불교 신자들에게 가장 인기 있었던 신앙의 대상으로 제작된 것이다.

서산 마애불의 본존불 표현 양식은 앞에서 고찰한 예산 사면석불이나 태안 마애불과 같은 형식으로 늘어진 U형의 옷 주름의 수가 간략해지고 입체감 있는 몸체 표현에 좀 더 비중을 두었다. 그리고 보주를 든 보살상도 이미 태안 마애삼존불상에서 보았던 봉보주보살상보다 보관 형태나 천의 표현이 새로우며 얼굴 표정도 자연스럽고 몸체 표현에 입체감이 있어, 양식적으로는 태안 마애불보다는 늦은 7세기 초의 상으로 추정된다.

6) 반가사유상과 미륵불신앙

삼국시대에는 많은 반가사유보살상이 만들어졌으나, 고구려에서는 평양 평천리 출토 금동반가사유상이 현존하는 유일한 예이다[도

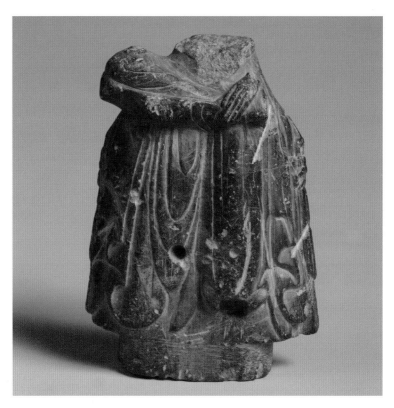

도 1-30 〈납석제반가사유보살상 하반부〉, 백제 6세기, 충청남도 부여 부소산 출토, 높이 13.5cm, 국립부여박물관 소장.

1-12]. 삼국시대 반가사유형 보살상 중에는 명문을 동반한 예는 거의 없고, 단지 출토지를 통해서 제작국을 알 수 있는 정도이다. 다행히 백제와 신라 지역에서는 암벽에 조각된 마애상으로나마 출토지가 알려진 반가사유상이 여럿 전하고 있다.

　　백제 반가사유상의 초기 예 중에는 충청남도 부여 부소산에서 출토된 하반부만 남아 있는 납석제반가상이 있다. 이 상은 다리 밑으로 길쭉하게 늘어진 옷 주름 표현이 특징적이다[도 1-30]. 이

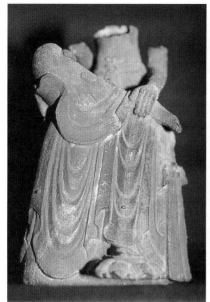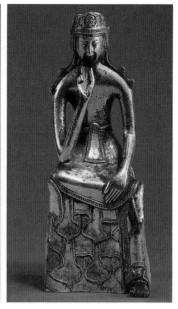

참고도 1-18 〈동조반가사유보살상〉, 백제(?), 하반부 높이 12.6cm, 일본 쓰시마 죠린지 소장.
참고도 1-19 〈금동반가사유보살상〉, 높이 20.4 cm, 호류지 헌납보물 158호, 일본 도쿄 국립박물관 소장.

와 유사한 옷 주름 형식을 보여 주는 예가 일본 쓰시마(對馬島)의 죠 린지(淨林寺)에서 전해오는 금동반가사유상의 하반부인데〔참고도 1-18〕백제에서 전래된 불상으로 소개되고 있다. 또한 앞서 본 일본 나가노현의 간쇼인 금동반가사유상의 옷 주름 처리와 유사하며 〔참고도 1-16〕한국의 전래품으로 추측되는 상들은 양식적인 고찰에 서뿐 아니라 도금의 색이라든가 주조 시에 기포가 특히 많이 생기는 점 등이 언급된다. 호류지 헌납 보물 중 한국에서 전래된 예로 언급 되는 어물 제158호의 반가사유상도 그중 하나이다〔참고도 1-19〕. 국

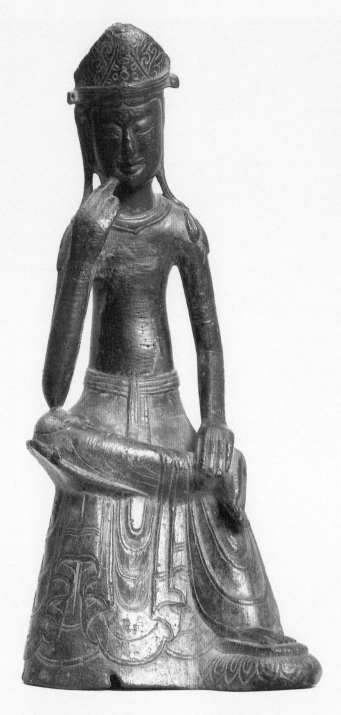

도 1-31 〈금동반가사유보살상〉, 백제 6세기 후반, 높이 20.9cm, 국립중앙박물관 소장.

립중앙박물관에 있는 소형 금동반가사유상 중에 부소산의 반가사유상이 보여 주는 다리 위의 옷 주름 형식과 비슷한 요소를 지닌 백제계 반가사유상과 유사한 예가 있는데, 이 금동상 역시 백제의 상으로 추정되고 있다〔도 1-31〕.

서산 마애삼존불 중에서 부처의 왼쪽 협시보살상 역시 반가사유형으로 자비스러운 얼굴 표정을 하고 있다. 그러나 양쪽 팔뚝의 일부와 옷 주름 형태는 일부 파손되어 있다. 흔히 삼존불상의 양쪽 협시는 같은 형식의 보살상이 일반적이다. 그러나 이 서산 삼존불에서 오른쪽 협시를 봉보주보살상으로, 왼쪽 협시는 반가사유상으로 표현한 것은 당시 백제에서 예배 대상으로 인기 있던 관음보살상과 미륵보살상 도상을 불상의 양쪽 협시로 선택한 것으로 해석된다.

백제의 미륵신앙을 잘 알려 주는 예를 보려면 전라남도 익산 미륵사의 창건 신화를 살펴보면 된다. 익산 미륵사지석탑은 현존 최대의 석탑으로 사지의 발굴 결과 원래는 현존하는 두 기의 석탑 사이에 대형 목조탑이 있었던 것을 알 수 있다. 그리고 이는 불전(佛典)에서 미륵보살이 이 땅에 내려올 때에 용화수 아래에서 세 번 설법을 하였다는 미륵하생신앙의 내용과 연관이 있다. 특히『삼국유사』에 미륵사의 창건 신화와 관련하여 신라의 선화공주와 백제 무왕의 염원으로부터 비롯돼 연못에서 세 분의 미륵상을 친견하고 미륵사를 지었다고 전한다.『삼국유사』에 등장하는 반설화적인 내용은 백제 미륵신앙의 실체를 짐작하게 한다. 그리고 미륵사지에 두 기의 석탑과 같이 목조탑이 세워졌던 배경을 설명해 준다. 그러나 서쪽 석탑을 해체하는 과정에서 발견된 사리장치의 금제사리봉

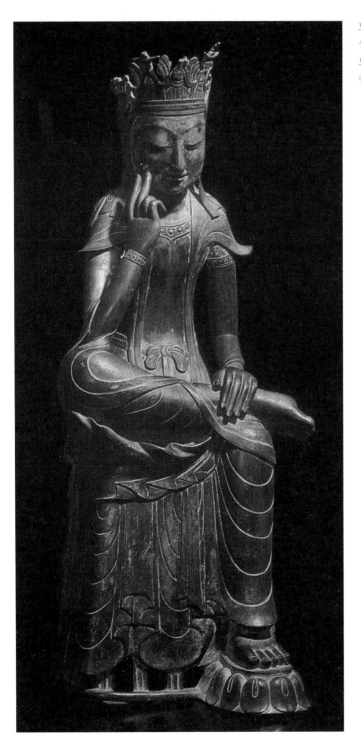

도 1-32 〈금동반가사유보
살상〉, 백제 6세기 후반, 국
보 78호, 높이 62cm, 국립
중앙박물관 소장.

영기의 명문에 의하면, 이 탑이 639년에 백제의 왕후였던 좌평(佐平) 사택적덕(沙宅積德)의 딸이 가람을 세우고 사리를 봉안하였음을 알려 준다. 그리고 미륵사에 모셨던 미륵불이거나 미륵보살이었을 불상이 지금은 전해지지는 않으나, 반가사유상이었을 가능성도 있다. 아마도 사찰에 모셨던 대형 상이 소조불이었거나 목조불이어서 오래 보존되기 어려웠을 가능성이 크다고 생각한다.

남아 있는 삼국의 여러 반가사유상 중에서 가장 대표적인 걸작품은 국보 78호[도 1-32]와 또 다른 대형 금동반가사유보살상인 국보 83호[도 1-44a, b]가 있다. 이 두 보살상의 제작국에 대해서는 여러 의견들이 있으나, 국보 83호의 상은 현재 신라계로 보고 있다. 국보 78호 금동반가사유상의 제작국에 대해서도 여러 설들이 있으나 필자는 백제의 상들에서 보이는 공통된 특징들과 일본에 전하는 백제계의 상들과 비교하여 6세기 말 또는 7세기 초 백제의 상으로 추정하였다. 이 상이 보여 주는 조각적인 섬세함과 세부 묘사는 가히 백제의 공예품에서도 보이는 뛰어난 기술력이 뒷받침한다고 볼 수 있다.

참고논저

大西修也(오오니시 슈야), 「對馬淨林寺の銅造半跏像について」, 黃壽永·田村圓澄 編, 『半跏思惟像の硏究』(吉川弘文館), 1985, pp. 305-326.

_____, 「百濟半跏像の系譜について」, 『佛敎藝術』158, 1985, pp. 53-69.

강우방, 「금동일월식삼산관사유상고: 동위 양식 계열의 6세기 고구려·백제·신라의 불상조각양식과 일본 도리 양식의 신 해석」, 『미술자료』30/31, 1982. 6, pp. 1-36/12, pp. 1-21(『원융과 조화』, 열화당, 1990, pp. 55-100에 재수록).

김리나, 「국보 제78호 반가사유상에 보이는 백제적 요소」, 『한일 국보 반가사
유상의 만남』, 국립중앙박물관, 2016, pp. 60-63.(같은 내용의 일본 전시
도록, 「國寶78号半跏思惟像にみえる百濟的要素」, 『ほほえみの御佛−二つの
半跏思惟像』, 日韓半跏思惟 像展示實行委員會/東京國立博物館, 2016, pp.
11-15.

정영호, 「일본 관송원 소장 백제 금동반가상: 백제 금동불 도일의 일례」, 『김
삼룡 박사 회갑 논문집』 (원광대학교, 1976), pp. 173-193.

_____, 「대마도 발견 백제 금동반가상」, 『백제연구』 15, 1984. 12, pp. 125-
132.

7) 자비와 구원의 관세음보살상

7세기에 들어서면서 삼국시대의 보살상 표현도 다양해졌다. 이는
중국의 남북조에서 통일된 수대로 이어지면서 새로이 등장한 보살
상 형식이 반영된 것이다. 6세기 보살상들이 부여 군수리 출토 금
동보살입상처럼 천의가 가슴 앞에 X형으로 걸쳐진 데 비해서 7세
기에는 천의를 두르는 형식도 다양해지고 그 표현도 자연스러워졌
다. 신체의 비례도 알맞고 서 있는 자세도 자연스럽게 몸을 약간 비
틀기도 하면서 균형을 유지하고 있다. 신체의 입체감도 강조되었
다. 또한 보관이나 영락이 화려하게 장식되면서 좀 더 아름답고 자
비로운 보살상의 자태로 표현되었다.

7세기 보살상 중에는 금동으로 제작된 비교적 소형의 입상들
이 여럿 남아 있다. 충청남도 공주 의당면(儀堂面) 송정리(松亭里) 관
음보살입상과 부여 규암리 관음보살상 2구는 모두 백제의 상이다.

관음신앙이란 각종 재난과 고통으로부터 구제의 손길을 내미는 것이다. 두 상들은 모두 6세기 보살상과 달리 새롭게 보관의 중앙에 아미타불의 화불이 표현되어 도상적으로 관음보살상임을 알 수 있다. 이는 관음보살이 보좌하는 아미타불신앙의 유행을 알려 준다. 이렇게 새로운 도상이 유행한 것이나 예배 대상이 등장한 것은 당시 전래된 경전의 내용과 관계가 깊다. 깊은 교리의 이해를 바탕으로 만들어진 다양한 상의 종류와 이들을 예배하는 신앙의 성격을 엿볼 수 있다.

송정리 관음보살입상은 오른손으로 연봉오리를 치켜들고 왼손은 내려서 정병을 든 자세로 서 있고, 보관에는 아미타 화불이 있는 것으로 볼 때 관음보살상의 도상임을 확인할 수 있다〔도 1-33〕. 두 어깨 위에 걸쳐진 천의는 무릎 위에서 교차하면서 그 끝이 다시 두 팔뚝 위로 걸쳐졌고 몸 뒤에서 길게 U형으로 늘어진 것은 백제 초기에 유행하던 봉보주보살상 뒷면의 천의 표현과 같은 방식이다. 둥근 목걸이에서 늘어진 영락은 허리 부분에서 갈라져서 뒤로 돌려졌는데 앞의 영락 장식과 똑같은 모양으로 되어 있어 상의 뒷면 표현에도 신경을 썼던 것을 알 수 있다. 이 송정리 보살상의 넓적한 얼굴에 띤 여유 있는 미소나 자연스럽게 늘어진 옷 주름의 처리는 백제 상의 특징을 따른 것이다. 특히 7세기 후반 일본 하쿠호(白鳳) 시대 보살상 중 호류지에 있는 7세기 말 건칠관음보살입상들과 그 도상과 양식 면에서 비교된다〔참고도 1-20〕.

백제 말기의 보살상 중에서 대표적인 예로 부여 규암리에서 출토된 관음보살상 2구가 있다. 그중 하나는 국립중앙박물관에 있

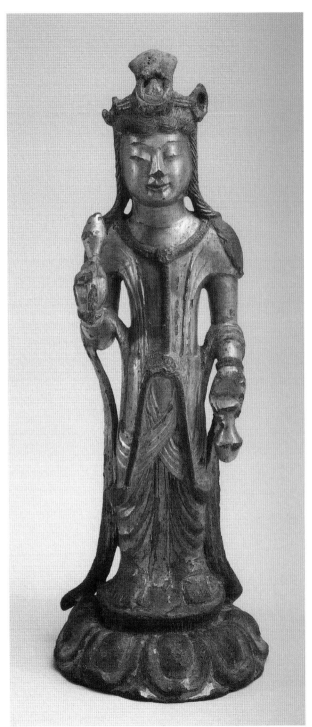

도 1-33 〈금동관음보살입상〉, 백제 7세기 전반, 공주 의당 송정리 출토, 높이 25cm, 국립공주박물관 소장.

는 규암리 출토 금동보살입상으로, 머리를 높게 틀어 올리고 삼면으로 된 보관을 썼는데 그 정면에 아미타좌상의 화불이 있다〔도 1-34〕. 몸체가 길쭉하며 머리와의 비례도 균형이 잡혔고 얼굴은 통통하다. 어깨에서 늘어진 영락 장식은 허리에서 꽃모양 고리 장식을 중심으로 교차되었으며 비슷한 장식이 몸 뒤에도 있고 천의는 부드럽게 늘어져 있다. 오른손은 보주를 높이 들고 왼손은 자연스럽게 내렸다. 팔뚝이 둥글고 몸체에서 떨어져 조각되어 입체감이 강조되었다.

규암리에서 나온 또 다른 금동보살입상은 해방 직후 일본으로 건너가서 오사카의 이케다 지로(市田次郎) 소장으로 있었기에, 오랫동안 흑백 사진으로만 알려져 있었다. 이 보살상이 최근에 신문 지면에 컬러 사진으로 소개되었는데 대체로 보존 상태도 양호하였다〔도 1-35〕. 이 보살상의 삼면 보관의 중앙에도 역시 화불이 있어 관음보살임을 알 수 있다. 목걸이의 세부 표현이나 자연스럽게 걸친 천의의 형태는 앞에 언급한 규암리 상보다 더 진전된 조각 솜씨를 보여 준다. 천의의 세부 표현에 있어서 장식적인 요소가 두드러지고 서 있는 자세도 자연스러우며 전체적인 조각 솜씨도 뛰어나다. 백제 보살상 중에서 현재 알려진 예로는 선산 출토 신라의 금동관음보살입상과 비견되는 7세기 전반의 뛰어난 상으로 평가된다. 보살상의 보관에 화불이 있어 도상적으로 관음보살상으로 확인된다. 이는 경전의 전래와 함께 7세기에 관음신앙이 널리 보급되었음을 알려 준다.

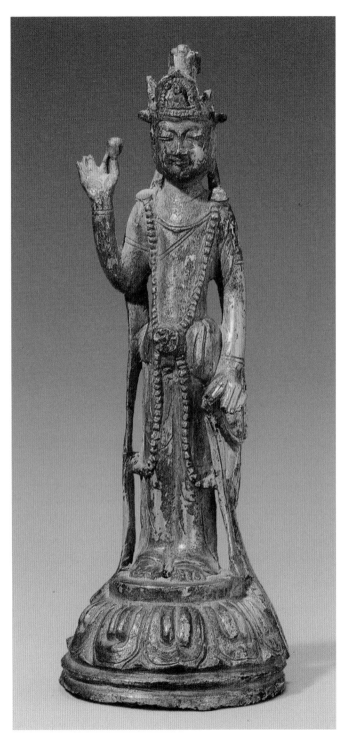

도 1-34 〈금동관음보살
입상〉, 백제 7세기 전반,
부여 규암리 출토, 높이
21.1cm, 국립중앙박물관
소장.

도 1-35 〈금동관음보살
입상〉, 백제 7세기 전반,
부여 규암리 출토, 높이
28cm, 일본 개인 소장.

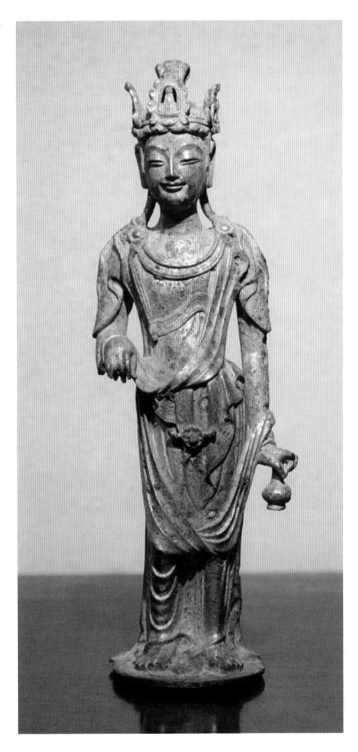

8) 익산 연동리 석조불좌상과 광배

백제의 불상 중 전라북도 익산 연동리(蓮洞里)에 있는 거대한 석불좌상은 광배와 함께 남아 있다. 아마도 삼국시대의 석조상 중에 제일 큰 불좌상이 아닐까 한다〔도 1-36〕. 그러나 불상이 많이 파손되었고 얼굴은 그 원형을 알아보기 힘들며 가슴 위로 놓인 왼손과 무릎 위에 놓인 오른손은 정통적인 수인과는 차이가 있다. 옷 주름 형태가 치마처럼 여러 겹의 상현좌로 대좌 밑으로 늘어진 모습에서 어느 정도 7세기 초 백제 불상의 모습을 추정할 수 있다. 특히 이 상은 333센티미터의 거대한 광배에 부조된 구불구불한 형태의 자연스러운 화염문과 그 사이사이에 배치된 7구의 화불좌상으로, 이전 시대부터 이어져 오던 삼국시대의 불상 광배의 구조를 잘 보여 준다. 일본에 호류지 금당의 623년명 석가삼존불상을 비롯하여 아스카시대의 불좌상 중에 이 같은 광배 형식의 불상이 많이 남아 있는 점을 참고한다면, 연동리 불상의 광배 형태는 일본의 7세기 금동불들의 광배와 매우 유사하다. 이는 당시 백제와 일본의 불교문화 교류의 연관성을 증명해 주는 중요한 열쇠이기도 하다.

신라시대 말에는 여원인·시무외인의 불좌상이 유행했다. 그렇기에 이 연동리 불좌상의 손 모습 또한 본래는 여원인과 시무외인을 표현하려고 하였으나 워낙 상이 크므로 입체적으로 표현하기가 어려웠던 것은 아닌가 추측해 본다. 일본에 전하는 한국 금동삼존불좌상 중에 여원인·시무외인을 한 본존상이 있는데 얼굴 표현이 둥글고 매우 입체적이며 미소를 머금고 있다. 또한 본존의 오른

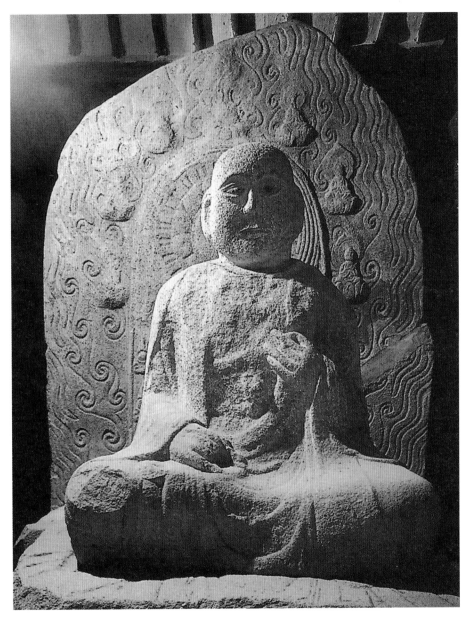

도 1-36 〈석조여래좌상〉, 백제 7세기 전반, 화강암, 높이 169cm, 전라북도 익산 연동리 연화사.

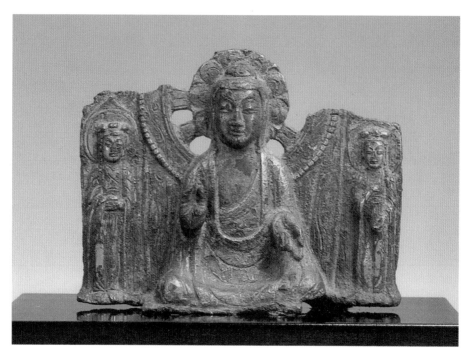

도 1-37 〈금동삼존불좌상〉, 백제 7세기 전반, 높이 6.4cm, 일본 도쿄국립박물관 오구라컬렉션.

쪽 협시보살상이 봉보주 형식을 취하고 있어 백제 불상일 가능성
이 크다〔도 1-37〕.

참고논저

大西修也(오오니시 슈야), 「百濟の石佛坐像—益山郡蓮洞里石造如來像をめぐっ
て」, 『佛敎藝術』 107, 1976. 5, pp. 23-41.

조용중, 「익산 연동리 석조 여래좌상 광배의 도상 연구」, 『미술자료』 49, 1992.
6, pp. 1-39.

3

신라의 불상

고구려와 백제가 불교를 먼저 수용하여 사찰과 불상 제작에서 앞
서 가고 있을 무렵, 신라는 뒤늦은 528년에야 불교를 공인하였다.
그리고 공식적으로 처음 세운 절이 544년에 완성된 흥륜사(興輪寺)
이다. 절이 세워지면 예배 대상인 불상도 모셔졌을 것이나, 현재에
는 절터만이 남아 있을 뿐이다. 현존하는 신라 초기 불상을 보면
대체로 고구려 초기의 불상양식을 이어받은 예가 알려진 것이 거
의 없다. 그리고 백제의 상들과는 6세기 후반 이후의 상들과 연결
되고 있다. 신라의 초기 불상을 언급한다면 진흥왕 때 왕실 사찰로
566년에 완성한 경주 황룡사를 주목해야 한다. 특히 이 절에는 불
상이 모셔졌던 금당지와 목탑지를 가늠하게 하는 거대한 주춧돌들
이 남아 있어 당시 절의 규모를 보여 준다.

1) 황룡사 장육존상과 새로운 불상형

황룡사의 삼존불상에 대해서는『삼국유사』황룡사 장육존상(丈六尊像)조에 이렇게 전한다. 인도의 아육왕(阿育王, Aśoka王, B.C. 273-232)이 배로 띄워 보내 준 황금과 석가삼존(釋迦三尊)이 오랜 항해 끝에 지금의 울산시 울주에 도착하여 이를 모형으로 진흥왕(眞興王) 35년(574) 3월에 장육존상을 완성하여 금당에 모셨다는 내용이다. 이 황룡사 절터에는 옛 신라시대의 거대했던 규모의 구층탑, 금당, 강당 등의 주춧돌이 아직까지 남아 있다. 금당지에 있는 세 개의 커다란 자연석으로 만든, 윗부분이 다듬어진 석조대좌가 바로 장육존상의 대좌로 추측된다〔도 1-38〕. 보통 사람 키의 두 배가 넘는 크기인 장육(1장 6척, 약 5미터)의 대불이 본존으로 모셔졌음을 알려 준다. 실제로 대좌에는 불상과 협시보살입상의 두 다리를 고정시켰던 두 구멍과 상 뒤에 세웠던 신광(身光)을 받쳤던 구멍이 아직도 남아 있다. 불상은 없어졌으나 나발(螺髮) 편이 발견되어서 상의 크기를 어느 정도 짐작하게 한다. 이 불상은 서상(瑞像)으로서 여러 기적적인 사건과 연결되는데, 특히 진흥왕이 서거했을 때 눈물을 흘렸다고 한다.

　인도의 아육왕 시기는 아직 불상이 예배 대상으로 만들어지기 이전이다. 그로부터 수백 년이 지난 후 신라에 인도의 불상이 도착하였다는『삼국유사』의 기록은 설화임에는 틀림이 없다. 그러나 인도 불교 전파에 있어 큰 후원자였던 아육왕의 후광을 받고서 신라의 불교가 발전되었다고 믿었던 신라인의 신앙적인 일면을 엿볼

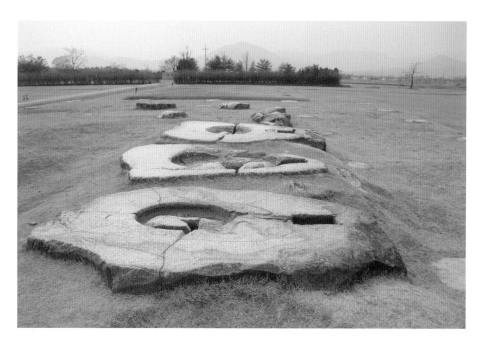

도 1-38 〈황룡사 금당지 삼존불 대좌〉, 신라시대 6세기 중엽, 경상북도 경주.

수 있다. 또한 상의 모본(模本)이 인도로부터 전래하였다는 기록은, 이 황룡사 금동상이 어느 정도 이국적인 모습을 가졌을 가능성을 암시한다.

다행히 중국 청두에서 아육왕상의 명문이 있는 불상의 예가 발견되어 그 불상형을 미루어 짐작해 볼 수 있다. 그리고 아마도 그 비슷한 유형이 우리가 아는 신라 초기 불상 중에도 남아서 계속 조성되었을 가능성을 추정해 볼 수 있다.

1995년 중국 쓰촨성 청두의 서안로(西安路) 지하에서 발견된 불상 중에 아육왕상의 명문이 있는 상이 있다[참고도 1-21a, b]. 이

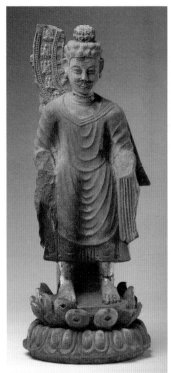

참고도 1-21a 〈석조아육왕상〉, 551년,
중국 쓰촨성 청두 서안로 출토.

참고도 1-21b 〈석조아육왕상〉 명문.

상의 대좌 뒷면과 양쪽 측면에 명문이 적혀 있는데, 그 내용은 '대
청(太淸) 5년, 즉 551년 9월 30일 불제자 승일이 죽은 아이를 위해
아육왕상을 만들어 공양한다'는 것이다. 이 아육왕상은 크기는 48

센티미터이며 얼굴에는 콧수염이 표현되어 있고 머리 부분은 큼직하고 둥글게 융기된 형태이며 육계는 나발이 굵게 표현되었다. U형의 옷 주름은 여러 층으로 늘어진 것을 보면 인도 굽타시대의 불상 양식을 따르고 있다. 이 상의 발견으로 중국에서 예배의 대상이 되었던 아육왕상의 모형을 기준으로 황룡사 불상의 모습을 대략적으로나마 추측해 볼 수 있게 된 것이다.

서안로의 불상이 발견되기 전에 이미 또 다른 아육왕상으로 소개된 석조여래입상이 쓰촨성 청두의 만불사지(萬佛寺址)에서 발견되었다. 상의 명문에 북주(北周) 562-564년간에 익주(益州, 지금의 광둥성 지역)의 총관(總官)이 제작한 불상으로 6세기 후반의 상임을 알려 준다[참고도 1-22a, b]. 불의(佛衣)가 목 둘레에서 둥글게 접혀지면서 몸 앞쪽으로 여러 겹의 U형 옷 주름이 길게 늘어지는 특징은 인도 굽타시대의 마투라 지역에서 만들어진 불상양식을 따르고 있다. 이는 앞서 본 서안로에서 발견된 상과 같은 형식이다. 그리고 아마도 이와 비슷한 형식의 불상이 황룡사상의 모형이었을 가능성이 크다.

아육왕상의 기록과 관련되는 내용은 또한 둔황 323굴 남쪽벽의 상부에 '아육왕금상 출현 전설도(阿育王金像出現傳說圖)'에 소개되어 있다[참고도 1-23a, b]. 이 벽화에는 아육왕상 출현과 관계된 장면이 세 부분으로 나뉘어 그려져 있는데 그 첫 번째는 불상의 왼편에 있는 명문에, '동진(東晉) 양도(楊都)의 물속에 밤낮으로 오색 빛이 있다가 물 위로 나타났는데 바로 옛 금동아육왕상(金銅阿育王像) 1구를 얻었다. 몸체의 크기가 장육(丈六)이고 오래지 않아 대좌

참고도 1-22a, b 〈석조여래입상〉, 북주 6세기 후반, 중국 쓰촨
성 청두 만불사지 출토, 중국 쓰촨성박물관 소장, b(오른쪽)는
상의 명문.

도 도달하였다'라고 불전에 있는 내용이 쓰여 있다. 과연 불상이 나
타나는 벽화의 오른쪽 부분에는 빛이 나는 화려한 대좌가 그려져
있고 그 대좌 옆의 설명문에 '동진 때 바다 위에 하나의 금동불 대
좌가 떠 있었는데, 이것은 곧 아육왕상의 대좌로서 그 상에 맞춰보
니 상과 딱 맞았다. 그 상이 현재는 양도(楊都) 서령사(西靈寺)에서
공양되고 있다'고 하였다. 그리고 이 대좌가 그려진 벽면 오른쪽에
는 '보주형 광배가 빛을 발하고 있으며, 그 광배와 상을 맞춰보니
곧 양도 육왕(育王)의 광배였다'고 쓰여 있다.

　　이 둔황벽화는 중국 불교사회에 이미 널리 알려진 내용을 담고

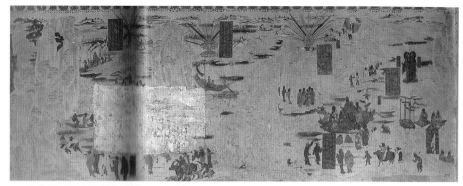

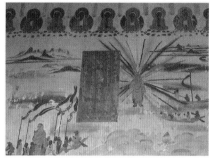

참고도 1-23a, b 〈둔황벽화〉.

있는데, 당시 불교를 받아들이기 시작한 신라에도 그 내용이 전해졌으리라고 본다. 신라인들에게 아육왕상의 출현과 같이 영험하고 상서로운 상이 배를 타고 인도에서 한국에 도착하여 황룡사에 모셨다는 믿음을 주었을 것이고, 이는 신라 불교인들의 자부심을 북돋았을 것이라고 해석할 수 있다.

　이 거대한 황룡사 불상이 완성된 후, 서상(瑞像)의 모본으로 삼아 신라 불상들이 주조되었거나 조각되었을 것으로 추측한다. 애석하게도 13세기 몽골 침입 때에 사라진 불상은 현재로서는 알 수 없다. 서상으로 추앙되는 상은 그림이나 조각으로 계속 모작되고 유

포되는 과정에서 신비성이 강조되었다. 이를 통해 불교신앙이 더욱 깊어지면서 법등(法燈)이 이어진 것이다. 비록 여기에 소개한 아육 왕상의 전설과 상의 유래는 그 비슷한 내용의 불전 중의 하나에 불과하다. 그러나 이를 통하여 당시의 불교의식과 불사(佛寺) 건축 그리고 불상 제작의 배경은 물론 경주 황룡사의 장육존상과 아육왕 상의 연관성을 통해서 신라 불교사회의 분위기까지 이해할 수 있을 것이다. 그리고 오늘날 전하는 많은 불상들이 간직하고 있는 영험한 세계가 어떠했을지 좀 더 쉽게 상상해 볼 수 있다.

참고논저

石嘉福(가즈요시 후쿠)(사진), 鄧健吾(글),『敦煌への道』(日本放送出版協會, 1978), pp. 116-117 도판 설명.

敦煌文物研究所 編,『中國石窟』敦煌莫高窟 第三卷 (헤이본샤, 1981), 도판 64, 66 및 pp. 253-255 도판 설명.

劉志遠·劉延壁,『成都萬佛寺石刻藝術』, 中國古典藝術出版社, 1958, 도판 9.

成都市文物考古工作隊·成都市文物考古研究所,「成都市西安路南朝石刻造像淸理簡報」,『文物』11, 1998, pp. 4-20. 도판 11, no. H1: 4.

四川博物館·成都市文物考古研究所·四川大學博物館, 編著『四川出土南朝佛敎造像』11, 中華書局, 2013.

김리나,「황룡사의 장육존상과 신라의 아육왕상계 불상」,『진단학보』46/47, 1979. 6, pp. 195-215.

_____,「아육왕조상 전설과 둔황벽화」,『초우 황수영 박사 고희 기념 미술사학논총』, 통문관, 1988.

_____,「신라 불교조각의 국제적 성격」,『2007 신라학 국제학술대회논문집: 세계 속의 신라 신라 속의 세계』1, 2008. 12.

소현숙,「중국 위진 남북조시대 '서상' 숭배와 그 지역성」,『중국사연구』55, 2008. 8, pp. 15-50.

_____, 「위진 남북조시대 아육왕상 전승과 숭배」, 『불교미술사학』 11, 2011. 3, pp. 7-40.

_____, 「정치와 서상, 그리고 복고: 남조 아육왕상의 형식과 성격」, 『미술사학연구』, 2011, pp. 271-272.

2) 경주 남산 탑곡의 마애불상군

삼국 중 불교를 가장 늦게 받아들인 신라는 6세기 후반부터는 국가적인 차원에서 황룡사를 세우고 장육존상을 모시는 등 활발하게 불교문화를 발전시켜 나갔다. 수도인 경주의 남산(南山)에는 많은 절터와 마애불상들이 아직도 남아 있어서 신라 불교미술의 융성기를 보여 준다. 그중 경주 동남산 탑곡(塔谷)의 불상군은 신라 불교 수용 초기의 마애불상들이다. 암벽에 불상, 탑, 비천, 승려, 동물 등을 낮은 돋을새김으로 표현하여 다양한 도상과 불상형을 보이며, 신앙의 형태와 양식적인 특징을 짐작하게 한다[도 1-39]. 조각수법이 별로 세련되지 않고 세부 표현도 뚜렷하게 보이지는 않으나, 큰 암벽을 돌아가면서 새긴 내용은 마치 불국토를 상징하는 듯이 보인다. 혹자는 이 상들이 사방불(四方佛) 정토를 나타낸다고 해석하기도 하나, 그렇게 뚜렷하게 구분하기는 어렵다. 상들의 배치도 일정한 체계가 없기 때문이다. 또 시기적으로나 불교교리의 발달 과정으로 미루어 짐작하건대, 아직 신라의 미술에 사방불 정토의 개념이 표현되기는 이르다. 특히 동쪽 암벽면에 높은 다층탑 2기를 표현한 것은 특색이 있으며, 당시 경주에 세워졌던 사찰의 탑 형태

도 1-39 〈마애불상군〉, 신라 6세기, 경상북도 경주 남산 동남쪽,

를 미루어 짐작해 보게 한다. 또한 탑곡에는 별도로 삼층석탑도 남아 있어, 아마도 그 주변에 사찰이 있었던 것으로 추측된다. 그리고 주변에 있는 불입상의 표현을 볼 때, 이 절터가 시대적으로 통일신라시대까지 줄곧 예배되었던 장소일 것으로 추측된다.

참고논저

문명대, 「신라 사방불의 기원과 신인사의 사방불」, 『한국사연구』 18, 1977, pp. 539-565.

3) 반가사유상과 미륵신앙

보살상 표현에서 반가사유상은 중국에서는 싯다르타가 출가하기 전의 태자사유상으로 주로 표현되었다. 한국과 일본에서는 명문이 있는 경우가 많은데 미륵이라는 명칭은 발견되지 않으나 미륵상으로 주로 예배되었다고 보인다. 특히 신라 사회에서는 젊은 귀족으로 구성된 화랑 집단이 정치적으로 중요한 역할을 담당하였고 이들을 미륵의 화신으로 이해하였다. 미륵이 이 세상에 내려올 때 용화수(龍華樹) 밑에서 세 번의 설법을 한다는 경전의 내용이 있다. 이를 볼 때, 화랑의 무리들을 용화향도(龍華香徒)라고 부르며 미래의 부처가 될 미륵신앙과 연결하여 인식했으리라 추측된다.

신라의 암벽에 새겨진 반가 자세 보살상은 경주의 서쪽 건천(乾川)에 있는 단석산 신선암의 마애석불군에서 발견된다. 산을 한 시간쯤 오르면 세 면의 높은 암벽이 석굴처럼 구성되어 있는데, 입구 오른쪽 벽에 3미터나 되는 여원인·시무외인의 수인을 한 큰 불상이 부조로 조각되어 있다. 안쪽의 암벽 위에는 오른손을 뺨에 대고 사색하는 자세의 반가사유의 보살상과 이 보살상을 향해 서 있는 3구의 불상과 보살상이 보인다〔도 1-40a, b〕. 이 단석산 신선사(神仙寺)는 김유신의 수도장으로 알려져 있다. 입구 쪽에 새겨져 있는 큰 석불의 맞은편 벽에 미륵이라는 명문이 발견되어, 커다란 불입상이 미래에 이 세상에 내려와 설법하실 미륵불임을 알 수 있다. 또 그 옆 암벽의 반가사유형 보살상은 앞으로 중생을 구제하기로 기약된 미륵보살로 추정된다. 따라서 이곳은 도솔천에 태어나 미륵

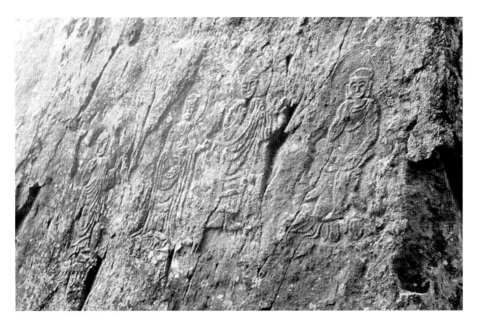

도 1-40a 〈단석산 신선사 마애불상군〉, 신라 6세기 말-7세기 초, 3구의 불·보살상과 반가사유보살좌상, 높이 약 1m, 경상북도 경주.

보살을 만나기를 기원하는 미륵상생신앙과 56억 7천만 년 후에 성불하여 이 세상에 내려와 용화수 밑에서 삼회(三會)의 설법을 하실 미륵불을 만나기를 원한다는 미륵하생신앙이 합쳐진 미륵신앙의 도량으로 이해된다.

　이 단석산의 마애상들은 조각 솜씨가 뛰어나지는 않은 편이다. 그러나 신라시대에 유행한 불상 중에 연속된 U형의 옷 주름을 가진 불입상뿐 아니라 반가사유상, 편단우견의 불입상 같은 새로운 형식의 불상표현의 등장을 보여 준다. 그리고 석벽 밑부분에 향로와 나뭇가지를 들고 독특한 두건을 쓰고 있는 두 사람의 공양자상의 표현은 고대 신라인의 복식 연구에 중요한 자료를 제공한다〔도 1-41〕.

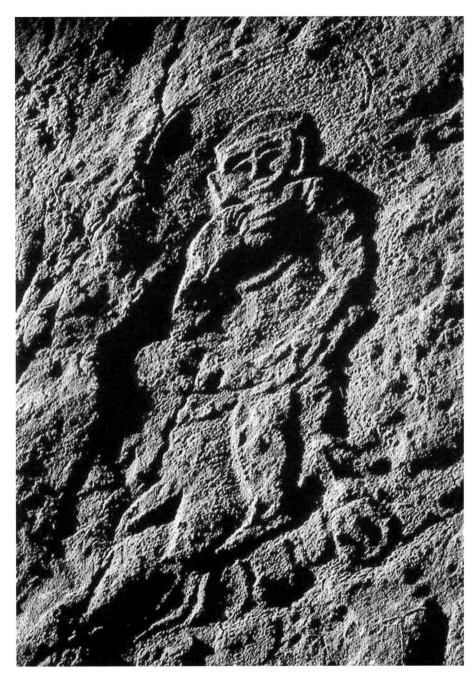

도 1-40b 〈단석산 신선사 마애불상군 중 반가사유보살좌상〉, 높이 약 1.09m, 경상북도 경주.

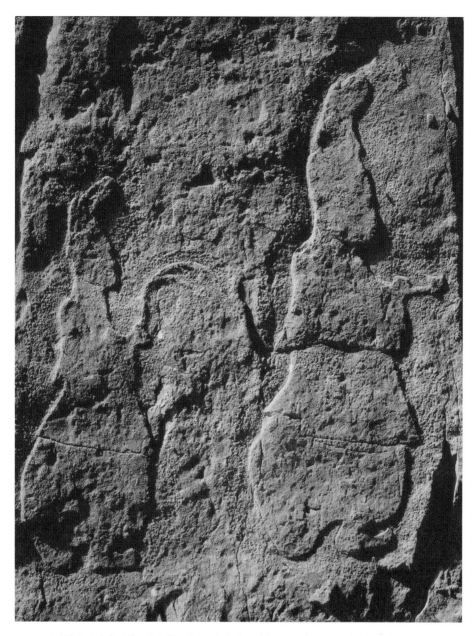

도 1-41 〈단석산 신선사 마애공양자상〉, 신라 6세기 말-7세기 초, 크기 1.22m, 경상북도 경주.

독립된 반가사유상으로는, 경상북도 봉화에서 발견된 허리 하반부만 남아 있는 대형 석조 반가사유보살상[도 1-42]과 경주 송화산 기슭에서 발견되었다는 머리 없는 대형 반가사유보살상이 있다[도 1-43]. 특히 봉화의 반가사유상은 비록 허리 부분 위로는 전하지 않고 있으나, 다리 위로 늘어진 옷 주름의 처리는 입체감이 두드러지고 자연스럽다. 허리 밑부분만 해도 크기가 160센티미터 정도

도 1-42 〈석조반가사유상〉, 신라 7세기, 경상북도 봉화 출토, 높이 160cm, 경북대학교박물관 소장.
도 1-43 〈송화산 석조반가사유보살상〉, 신라 7세기, 경상북도 경주 송화산 출토, 높이 125cm, 국립경주박물관 소장.

로 만약 온전한 상으로 전해졌다면 대형 반가사유상이었을 것이고, 틀림없이 사찰의 본존으로 모셔졌을 것으로 추측된다. 봉화 상의 조각 표현은 양식상 삼국시대 반가사유보살상 중에 최대 걸작품인 국보 83호와 공통된 양식체계를 보여 준다〔도 1-44a, b〕. 이 국보 83호 반가사유상은 현존 금동상 중 최대 크기일 뿐 아니라 얼굴의 섬세한 묘사와 두 다리 위의 입체감과 생동감 넘치는 옷 주름 처리가 탁월해, 삼국시대 걸작 불상의 하나로 꼽는다. 그리고 이 상은 경상북도 봉화에서 출토된 석조반가상 하반부와 더불어 일본 교토(京都)에 있는 고류지(廣隆寺)의 목조반가사유보살상과 같은 계열에 속한다. 특히 고류지 반가사유보살상은 이에 대한 역사적인 기록과 양식적인 유사성을 보건대, 신라의 불교사회와 밀접한 연관성이 있는 상으로 인식된다.

소형 금동반가상 가운데 출토지가 확실히 신라 지역에 속한다고 보는 상으로, 안동 옥동(玉洞)에서 출토된 상과 양산(梁山)에서 출토된 상이 있다. 두 상이 다 비슷한 형태이나 그중 크기가 27.5센티미터로 큰 편인 양산의 상은 상체 부위의 양감이나 보관 장식 형식에서 미루어 보아, 시대는 7세기 전반으로 추정된다. 또한 다리 밑으로 늘어진 치마 주름이 2단으로 표현된 모습은 국보 83호 반가사유상과 비슷하다〔도 1-45〕.

황룡사 절터에서 발견된 불상 파편 중 조그마한 금동보살두가 포함되어 있는데, 머리에 쓴 삼면관의 형태가 국보 83호와 유사하다. 또한 오른쪽 뺨에 구부린 손가락의 끝부분이 약간 붙어 있어, 반가상의 머리 부분임을 짐작하게 한다.

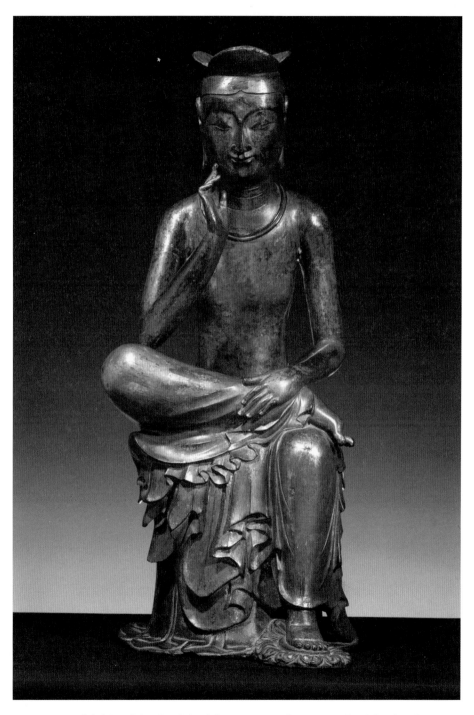

도 1-44a 〈금동반가사유보살상〉, 삼국시대 7세기, 국보 83호, 높이 93.5cm, 국립중앙박물관 소장.

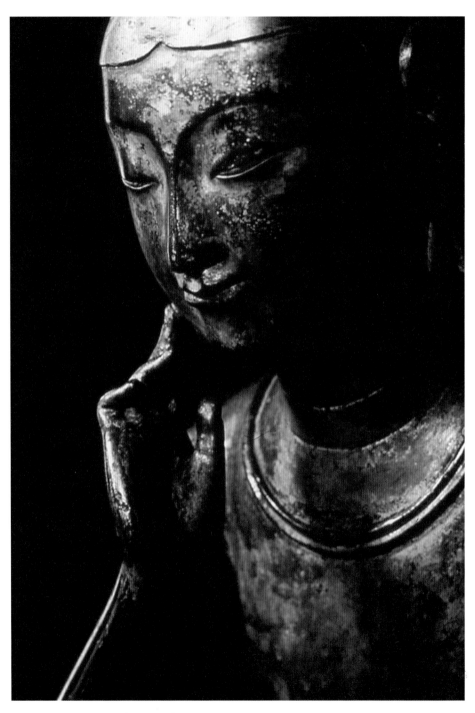

도 1-44b 〈금동반가사유보살상〉, 삼국시대 7세기, 국보 83호, 높이 93.5cm, 국립중앙박물관 소장.

도 1-45 〈양산 출토 금
동반가사유보살상〉, 신
라 7세기, 경상남도 양
산군 물금면 출토, 높이
27.5cm, 국립경주박물
관 소장.

현재 알려진 반가사유상들은 삼국 중에서 신라 지역의 상들이 수적으로 많은 편이며 크기도 비교적 큰 편이다. 이는 신라에서 반가사유상을 예배하는 미륵신앙이 유행하였던 결과로 해석할 수 있으며 특히 신라 사회의 화랑제도와 연결 지을 수도 있을 것이다.

참고논저

강우방, 「금동삼산관사유상고: 삼국시대 조각론의 일시도」, 『미술자료』 22, 1978. 6, pp. 1-27. (『원융과 조화』, 열화당, 1990, pp. 101-123 재수록).
황수영, 「단석산 신선사 석굴마애상」, 『한국 불상의 연구』, 삼화출판사, 1973, 『한국의 불상』, 문예출판사, 1989, pp. 274-308.

4) 자비와 구원의 관세음보살상

7세기 들어 제작된 관세음보살상은 여럿이 알려져 있다. 그중 서울 삼양동에서 출토된 금동관음보살입상은 7세기 삼국시대 보살상 중에서도 중요한 예이다〔도 1-46〕. 보관에 화불이 있어 관음보살임을 증명한다. 몸에 두 번 가로질러 걸쳐 입은 2단 천의의 형식은, 중국 수(隋)대의 보살입상과 형식적으로 유사하다. 이는 백제에서는 잘 보이지 않던 형식이다. 이러한 상은 미국 캔자스시 넬슨앳킨스 박물관에 소장된 수대 대리석상과 비교가 되며〔참고도 1-24〕 새로운 보살형의 전래를 알려 준다. 한편 일본의 호류지 헌납보물 제181호 금동보살입상과도 형식적으로 유사하다〔참고도 1-25〕. 그러나 서울의 삼양동 전래 상의 조각수법을 일본의 상과 비교해 보면, 이목구

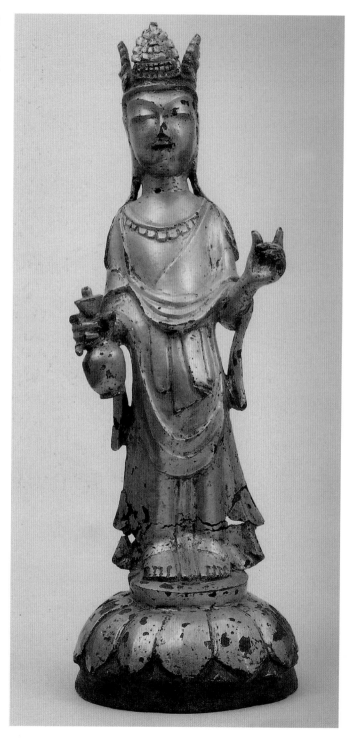

도 1-46 〈금동관음보살
입상〉, 삼국시대 7세기
전반, 서울 삼양동 출토,
높이 203cm, 국립중앙
박물관 소장.

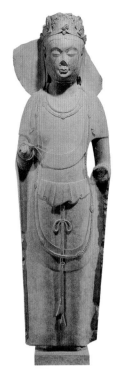
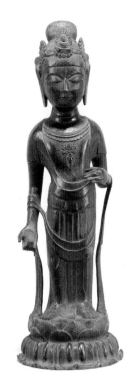

비가 별로 뚜렷하지 않고 늘어진 목걸이 장식의 크기 역시 고르지 않으며 천의의 표현이 투박한 점 등을 알 수 있다. 즉 삼양동 상은 단순하고 대담하게 세부를 생략하여 기술적으로 미숙해 보이는 듯하면서도 꾸밈 없는 조형성을 선호하고 있다. 또한 중국과 일본의 상과는 구별되는 표현의 생동감과 자연스러움을 가진다. 이 상이 출토된 곳은 특별한 절터로 알려진 곳이 아니고 명문도 없으나 형식과 상의 양식으로 미루어 보아 신라의 상일 가능성이 크다.

참고도 1-24 〈석조보살입상〉, 중국 수나라 6세기 후반, 미국 캔자스, 넬슨애킨스박물관 소장.
참고도 1-25 〈금동보살입상〉, 일본 아스카시대 7세기 전반, 호류지 헌납보물 181호, 일본 도쿄국립박물관 소장.

7세기의 신라 금동보살입상 중에서 가장 화려하고 세련된 주조 기술을 보여 주는 예는 경상북도 선산군(善山郡) 봉한동(鳳漢洞)에서 출토된 2구의 금동관음보살입상이다. 그중 몸체가 길쭉한 보살상은 늘어진 영락 장식이 목걸이와 연결되어 허리 부근에서 교차되는 모습이 국립중앙박물관에 있는 유사한 형식의 규암리 출토 백제 보살상보다 좀 더 진전된 양식을 보여 주며 더 발전된 세부 표현을 보여 준다〔도 1-47〕.

도 1-47 〈금동관음보살입상〉, 삼국시대 7세기 중반, 경상북도 선산 출토, 높이 33cm, 국립중앙박물관 소장.

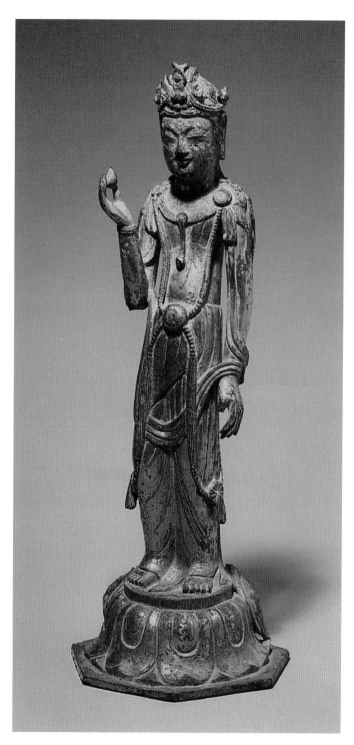

보관의 중앙 부분이 높게 올라온 형태나 어깨 뒤로 늘어진 보발의 표현이 구체적이고 자연스러우며, 굴곡진 몸체에 입체감이 있다. 미소 띤 얼굴과 통통하고 유연한 몸체 그리고 굵고 화려한 영락 장식과 허리에서 한 번 접혀진 군의(裙衣) 등의 뛰어난 조각 수법은 이 상이 삼국시대 말기의 걸작품임을 증명한다. 기본적으로는 수대의 양식을 따르면서 중국상들에서 보이는 복잡한 장식을 피하고 한국적인 상으로 발전된 신라 말기의 대표적인 상으로 볼 수 있다.

선산에서 함께 출토된 또 다른 금동관음보살입상은 영락 장식이 훨씬 더 화려하고 정교하다〔도 1-48〕. 얼굴 표정은 앞의 상보다 약간 엄숙하고, 곧게 선 자세는 묵직한 조형감을 준다. 상의 뒷머리의 구불거리는 머리카락 처리, 두 어깨를 덮다시피한 천의나 치마 단과 허리띠 장식 등의 세부 표현이 정교하고 구체적이다. 특히 복잡한 영락 장식은 수대 말의 장안파(長安派) 보살상의 표현 양식을 따르고 있어서 미국 보스턴박물관의 대형 석조보살입상과 비교된다〔참고도 1-26〕.

상의 크기에서 오는 차이일 수도 있으나 과다한 장식이 단순화되었고 얼굴 표정의 은은한 미소는 중국의 상과 구별되는 삼국시대 말기 신라 불상의 특징을 보인다. 특히 한국 불상에서 느껴지는 부드럽고 거리감 없는 친근성과 권위적이지 않은 불상의 자세와 여유 있게 미소 띤 얼굴 표정은 고대 한국인이 편안하게 느꼈던 이상적인 불상의 표현이었을 것이다.

7세기 전반에는 신라의 왕성한 조상 활동으로 수준 높은 불상

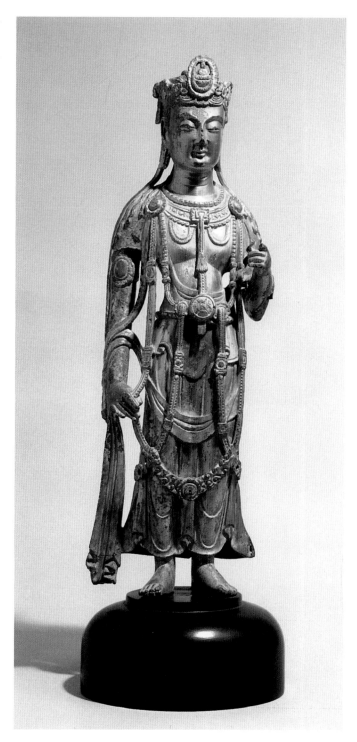

도 1-48 〈금동관음보살
입상〉, 삼국시대 7세기,
경상북도 선산 출토, 높
이 34cm, 국립대구박물
관 소장.

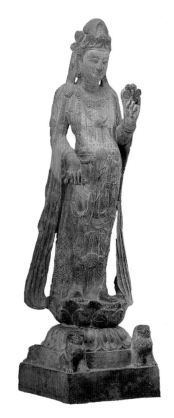

참고도 1-26 〈석조보살입상〉, 중국 수나라 6세기 후반, 높이 2.49m, 중국 산시성 시안 출토, 미국 보스톤박물관 소장.

들이 조성되었다. 삼국시대의 보살상은 일본 아스카(飛鳥)시대 말기와 7세기 후반인 나라(奈良)시대 전반기의 소위 하쿠오(白鳳) 조각 양식의 성립에도 큰 영향을 주었다. 이보다 앞서 6세기 백제가 전한 불교문화의 영향은 이미 호류지 어물48체불이나 고류지의 목조 반가사유상에서 확인한 바 있다.

신라가 삼국 통일을 한 뒤에는 백제와 고구려의 많은 유민들이 일본에 건너가서 활약을 하였으며, 새로이 중국으로부터 전해진 당 초기의 양식과 더불어 하쿠오 조각양식의 성립에 큰 공헌을 하였다. 남아 있는 사료나 불상 유물이 적은 삼국시대 불상 연구 분야에서 일본의 불상과 불교문화와의 비교연구는 우리 불교미술의 발달과 국제적인 위상에 큰 도움이 된다.

참고논저

강인구, 「선산 봉한이동 출토 금동여래·보살입상 발견 시말」, 『고고미술』 129/130, 1976, pp. 87-99.

김리나, 「고대삼국의 불상: 6~7세기 중국과의 관계를 중심으로」, 『박물관 기요』 21, 2006. 12, 단국대학교 석주선기념박물관, pp. 37-60.

임남수, 「신라 조각의 대일 교섭」, 『신라 미술의 대외 교섭』, 예경, 2000, pp. 9-70.

최성은, 「신라 미술의 대중 교섭」, 『신라 미술의 대외 교섭』, 예경, 2000, pp. 71-97.

5) 다양한 불상형의 등장

(1) 편단우견형 약사불

삼국시대의 불상 중에서 많이 발견되는 형식 중에 대의(大衣)를 왼쪽 어깨에만 걸치고 오른쪽 어깨를 드러낸 편단우견(偏袒右肩)의 불입상들이 있다[도 1-49]. 이러한 예는 단석산의 마애불상군 중 반가사유상을 향해 서 있는 불상들에서 발견되었다. 또 같은 암벽 밑쪽에 조각된 공양자상 옆에도 편단우견의 불상이 표현되어 있다. 같은 형식의 금동불들이 경상북도 경주 황룡사와 경상북도 영주 숙수사에서 출토된 예로 보아, 신라 지역에서 특히 유행했던 것으로 생각된다[도 1-50].

　이 편단우견형 불입상은 한쪽 어깨에만 옷을 걸치고 있을 뿐 아니라 손에 보주를 들고 있는 경우가 많다. 보주라는 것은 불교신앙에서 모든 소원을 들어 주는 신통력이 있음을 상징하며, 보주를 든 불상을 초기 형태의 약사여래

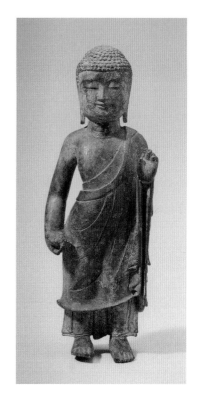

도 1-49 〈금동여래입상〉, 신라 7세기 전반, 출토지 불명, 높이 31cm, 국립중앙박물관 소장.

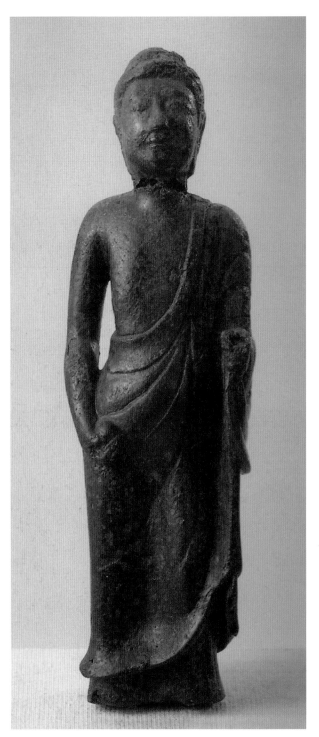

도 1-50 〈금동여래입상〉, 신라
7세기 전반, 경상북도 경주 황룡
사지 출토.

로 이해할 수 있을 것이다. 이 편단우견형 불상의 또 다른 특징은 자세가 똑바로 서 있는 것이 아니라 한쪽 다리의 힘을 빼고 서서 반 대쪽 엉덩이를 치켜 올린 인도 굽타불상의 삼굴(三屈) 자세와 유사 하다는 점이다. 대의는 주름이 별로 없이 몸체에 착 달라붙었고 몸 매의 매끈함과 신체의 굴곡을 강조한 점은 당시 삼국시대의 불상표 현으로 보기에는 다분히 이국적이다. 이러한 특징 있는 불상양식은 인도에서도 특히 남부 지방이나 동남아시아 지역의 불상에서 많이 보이며, 중국에서는 유행하지 않은 양식이다. 아마도 인도의 승려 나 인도와 연계가 있는 경로를 통해서 전래된 불상임에 틀림없다. 『해동고승전(海東高僧傳)』에 안함(安含)이 인도 승려 3명을 데리고 와서 황룡사에 머물렀다는 기록이 있는데, 이 내용이 이러한 새로 운 상의 등장 배경을 설명할 수도 있을 것이다.

참고논저

김춘실, 「삼국시대의 금동약사여래입상 연구」, 『미술자료』 36, 1985. 6, pp. 1-24.

(2) 연속된 U형 주름의 불입상(양평 및 횡성 출토의 불입상)

7세기에 들어 외국과의 문화 교류와 스님의 왕래가 잦아지면서 다 양한 불교경전이 전래되었고 신앙 대상의 폭도 넓어졌다. 왕실 중 심으로 많은 불사(佛事)가 이루어지며 다양한 불상들이 조성되어 예배되었다. 따라서 이 시대의 정치, 사회, 문화에서 불교의 영향 은 실로 지대하였다. 그러나 남아 있는 많은 불상 중에서 명문에 의

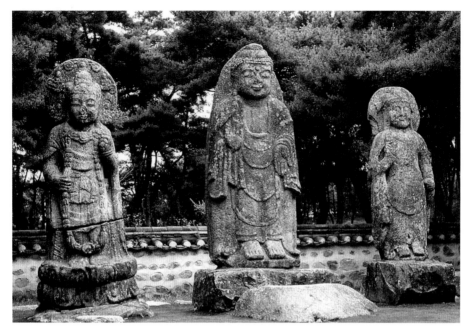

도 1-51 〈석조삼존여래입상〉, 신라 7세기 전반, 화강암, 높이 275cm, 경상북도 경주 남산 배동.

해 제작 연대나 상의 명칭이 확인되어서 예배 대상을 확실하게 알
수 있는 경우는 거의 없다. 간혹 상의 제작에 관한 기록이나 도상을
통해 예배상의 성격을 추정하는 경우는 있다. 대체로 7세기 불상의
표현은 중국 북제·북주 전통을 전승한 수대의 양식을 반영하는 경
우가 대부분이다.

7세기에 들어 불상형은 다양해지고 보살상의 형식에도 변화
가 생긴다. 이 시대의 대표적 석조불상으로는 경주 남산 서편 배
동(拜洞)의 석조삼존불을 들 수 있다〔도 1-51〕. 그중 본존불상과 같
은 형식의 U형 주름이 연속적으로 반원형을 이루면서 늘어지는 불

상형은 7세기 들어 유행하였다. 이러한 불상형은 아마도 황룡사 장육존상의 원조로 추정되는 중국의 아육왕상을 참고할 때, 같은 계열의 상의 전통이 이어지고 있는 것으로 생각된다. 백제의 서산 마애불이나 태안의 마애불 역시 같은 계열의 상이다. 중국 수대의 불상에서도 U형의 주름 처리나 단순하면서 몸체의 양감이 강조되는 식의 변화를 관찰할 수 있다.

다른 예로, 금동불 중에 경기도 양평에서 출토된 금동불입상[도 1-52]에 보이는 연속된 U형의 주름 처리나 단순화되면서 몸체의 양감이 강조된 점 역시 중국 수대의 불상형을 연상시킨다. 이 양평 불상의 연속된 U형 주름으로 덮인 단순한 조형성은 미국 워싱턴 프리어갤러리(Freer Gallery of Art)에 있는 597년 작 수대의 금동삼존불상의 본존이 서 있는 자

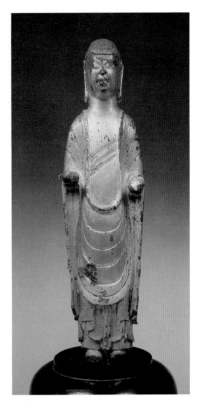

도 1-52 〈금동여래입상〉, 삼국시대 7세기 전반, 경기도 양평 출토, 높이 30cm, 국립중앙박물관 소장.

세나 옷 주름 처리 면에서 양식적으로 비교된다[참고도 1-3]. 그러나 엄숙한 중국 불상과는 달리 양평의 불상이 보여 주는 여유 있고 거리감 없는 얼굴 표정과 대범한 자세는 대체로 한국의 불상에서 공통으로 느껴지는 자연스러운 특징이다. 일반적으로 7세기에 유행한 삼국의 불입상형은 이 양평 불입상과 비슷한 계통이 많으며 숙수사지에서 출토된 금동불입상 중 연속된 U형의 옷 주름 표현을

도 1-53 〈금동여래입상〉, 삼국시대 7세기 전반, 경상북도 영주 숙수사 출토, 높이 14.8cm, 국립경주박물관 소장.
도 1-54 〈금동여래입상〉, 삼국시대 7세기 전반, 강원도 횡성 출토, 높이 29.4cm, 국립중앙박물관 소장.

한 상도 역시 같은 계통의 불상임을 알 수 있다[도 1-53]. 강원도 횡성에서 출토된 금동불입상은 양평 불상과는 약간 다른 좀 더 부드러운 흐름의 옷 주름 처리를 보여 주는데, 이 역시 7세기 전반의 상이다[도 1-54]. 이와 같은 계열의 옷 주름 표현을 한 백제 석조상으로는 충청남도 태안의 마애불이나 서산 운산면 마애삼존불의 본존불이 있다.

참고논저

김춘실, 「중국 북제·주 및 수대 여래입상 양식의 전개와 특징: 특히 여래상의
복제와 관련하여」, 『미술자료』 53, 1994, pp. 108-134.

(3) 경주 인왕리 석불좌상

7세기 들어 등장하는 새로운 형식의 불상 중에 여원인·시무외인의
손 모습에 U형 옷 주름이 자연스럽게 늘어진 통견의 대의가 두 무
릎을 덮은 불좌상이 있다. 여원인·시무외인의 수인은 백제나 고구
려에서 유행한 선정인 불상 이후에 나타난 불좌상의 한 형식이다.
우리나라에는 경상북도 봉화군 북지리에 있는 거대한 마애불좌상
과 충청북도 중원군 봉황리에 있는 파손된 불좌상 외에는 이와 같
은 형식의 상이 별로 남아 있지 않으나 중국에서는 이미 5세기 말
경에 나타나서 6세기 전반에 크게 유행하였다. 또 일본에는 호류지
석가삼존불좌상을 비롯하여 아스카시대의 불좌상 중에 이와 같은
형식의 불상이 많이 남아 있는 점을 참고한다면, 일본에 불교를 전
한 백제를 비롯하여 신라에도 이 같은 형식의 상이 좀 더 남아 있었
으리라 짐작된다.

　경주 인왕리에서 출토된 석불좌상은 여원인·시무외인의 모습
을 한 상이다〔도 1-55〕. 이 상은 보존 상태가 매우 양호하다. 정면 위
주의 높은 부조 상에 은은한 미소를 띤 표정이 서산 마애불상의 백제
적인 표현과는 다른 느낌을 주는 신라 불상만의 특징이 엿보인다. 영
주 마애삼존불 본존은 신라 말기에 유행하는 이러한 여원인·시무외
인 수인의 불좌상 형식을 대표하는 것으로 볼 수 있다〔도 1-56a, b〕.

도 1-55 〈석조여래좌상〉, 신라 7세기 전반, 경상북도 경주 인왕동 출토, 화강암, 전체 높이 112cm, 불상 높이 91.1cm, 국립경주박물관 소장.

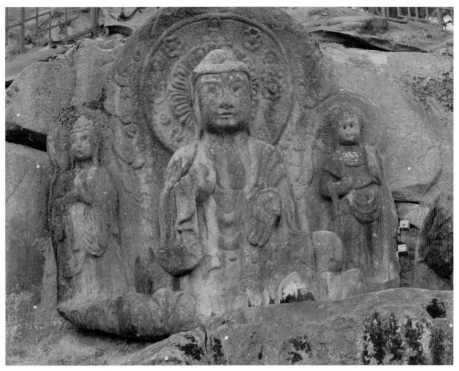

a

b

도 1-56a 〈영주 가흥리 마애삼존여래좌상〉, 신라 7세기, 불
상 높이 3.2m, 경상북도 영주 가흥리, b는 근처에서 발견
된 상.

도 1-57 〈석조삼존여래의좌상〉, 신라 7세기 중반, 경상북도 경주 남산 장창골 출토, 불상 높이 160cm, 보살상 높이 100cm, 국립경주박물관 소장.

(4) 경주 남산 장창골의 석조불 의좌상

신라의 석조불상형 중에는 두 다리를 밑으로 내려뜨리고 앉은 의좌상(倚坐像) 불상이 있다. 바로 경주 남산 장창골(長倉谷, 삼화령三花嶺으로도 알려져 있음)에서 출토되어 박물관으로 옮겨온 불상으로, 『삼국유사』의 기록과 연결 지을 중요한 상인 미륵삼존불의좌상이다[도 1-57]. 이 의좌상은 두 다리를 밑으로 내려뜨리고 의자에 앉은 자세로 중국에서는 수대부터 7세기에 등장하며 특히 당 초기 조각에 많이 나타난다. 명문이 있는 상 중에는 미륵으로 불리는 예도 있다.

이 장창골 삼존석상은 『삼국유사』 3권 「생의사석미륵(生義寺石彌勒)」 조에, 선덕왕(善德王) 때 생의(生義)라는 스님이 남산 꼭대기 삼화령에 미륵을 모셔 644년에 절을 짓고 후에 생의사라고 불렀다는 기록과 연관이 있다. 그리고 충담(忠談)스님이 매해 3월 3일과 9월 9일에 차를 공양하였다는 기록과도 관련 있는 불상이다. 상의 자세로 보아 당시 유행하던 미륵불의 표현으로 추측된다. 또 불상이나 양쪽 협시의 표현 양식을 보건대 7세기 중엽의 상일 가능성이 크다. 이 상은 신라 말기를 대표하는 중요한 불상이다.

도 1-58 〈금동여래의좌상〉, 신라 7세기 후반, 경상북도 문경 출토, 높이 13.5cm, 국립경주박물관 소장.

협시 보살상의 천의가 몸 앞을 두 번 가로질러 걸쳐진 것은 앞서 본 삼양동 금동보살입상과 유사하다. 보살상의 얼굴 표정이 귀여운 동안(童顔)이고 머리가 몸체에 비해 큰 점은 석상에 남아 있는 삼국시대 불상의 보수적인 조형성을 보여 준다. 또한 경상북도 문경에서 출토된 금동불의좌상이 전하는데, 시대는 신라 말 통일신라 초기로 볼 수 있다[도 1-58]. 일본에서는 이와 같은 의좌 형식의 불상이 7세기 후반의 전불(塼佛)로 많이 전하고 있지만 한국에서는 별로 유행하지 않았다.

삼국시대에는 대체로 불교를 먼저 전래받은 고구려의 불상들 중에 더 앞선 시대의 예들이 있다. 차차 시간이 지나면서 백제와 신

라의 불상들이 주류를 이루었다. 6세기 백제와 신라의 불상은 중국 남조 불상과의 비교가 가능하나 7세기 전반에는 전반적으로 중국 수대의 불상양식이 반영되었다. 7세기 중엽을 지나 신라가 삼국을 통일한 뒤, 불상표현은 백제의 전통을 이으면서도 신라의 적극적인 대당 교섭을 반영하여 당 불상의 영향이 강해졌고 좀 더 국제적인 상으로 변모한다. 그리고 조각 솜씨도 보다 세련되고 사실감이 강조되는 경향으로 불상양식이 발달하였다.

참고논저

大西修也(오오니시 슈야), 「7세기 후반의 아미타불 상황: 아미타불 수인을 중심으로」, 『박물관 기요』 21, 단국대학교 석주선기념박물관, pp. 83-105.

황수영, 「경주 남산 삼화령 미륵 세존」, 『김재원 박사 회갑 기념 논총』, 을유문화사, 1969, pp. 909-944. (같은 저자, 『한국의 불상』, 문예출판사, 1989, pp. 309-339 재수록)

II

통일신라시대의 불교조각

신라

신라 인들에게 불교문화와 신앙은 삼국 통일의 정신적인 지주가 되었다. 당시 신라인들의 생활의 기틀을 마련한 세속오계는 중국에서 유학하고 돌아온 원광법사의 가르침을 따른 것이다. 또한 신라 정치와 사회의 중심 역할을 한 화랑제도는 불교의 미륵신앙과 연결되어 화랑들은 신라 정치에서 주요 세력을 형성하였고 삼국 통일을 향한 전쟁에서 핵심 역할을 담당하였다.

통일신라시대에는 고신라시대로부터 이어져 오는 불교조각의 전통 위에 병합된 백제와 고구려의 요소도 함께 수용하면서 다양한 내용과 양식의 불상을 조성하였다. 그리고 통일을 전후하여 빈번해진 당(618~907)과의 사신 교류나 중국 유학 또는 서역과 인도로 떠나는 구법승들의 여행 등을 통해 새로운 불교경전과 예배 대상이 전래되었다. 특히 당시에 융성했던 당의 불교문화의 영향을 받으면서, 통일신라시대에는 다양한 종류의 불상과 보살상들이 새로운 표현양식과 더불어 수용되었다. 통일신라는 7세기 후반과 8세기에 걸쳐서 중국을 중심으로 전개되던 불교미술의 국제적인 흐름을 공유하다가, 8세기에 이르러서는 불교미술의 전성기를 맞이하며 당시 동아시아의 국제적인 불교문화와 미술의 발달에 중요한 역할을 하였다.

삼국 통일 과정에서 신라를 도와서 함께 백제와 고구려를 멸망시킨 당이 정치적 야심을 품고 신라에 다시 쳐들어 왔다. 그때 당에 유학 갔던 의상법사가 당의 의도를 파악하고 법을 지키는 호법신 사천왕의 힘을 빌려 신라를 당으로부터 보호하기 위하여 사천왕사를 건립하게 하였다. 또 명랑법사로 하여금 문두루비법의 법회를

열어 불법의 위력으로 당의 군사를 해상에서 물리쳤다. 이러한 배경에는 부처의 힘을 빌려 불교국가인 신라를 외세의 침략으로부터 보호하려는 호국신앙의 염원이 담겨 있다.

사천왕사지는 발굴을 하며 사원의 두 목조탑의 사방 기단을 천왕상으로 장식한 것을 알 수 있었다. 그런데 사찰의 명칭과는 달리 사천왕의 북쪽 신장인 탑을 든 다문천신장이 발견되지 않은 점은 아직도 풀리지 않은 의문이다.

통일의 유업(遺業)을 달성한 문무대왕은 죽어서도 나라를 보호하고자, 사후에 자신을 화장한 재를 동해 바다에 뿌리게 하여 호국대룡(護國大龍)이 되어 일본으로부터 신라를 지키고자 염원하였다. 이와 같은 문무왕의 염원을 바탕으로, 화장 후 산골(散骨)하였다고 전하는 동해구(東海口)의 대왕암을 신성시하며 그 부근에 원찰(願刹)인 감은사를 지었다. 그리고 죽은 후에 해룡이 되어 국토를 지키겠다는 문무대왕의 뜻을 뒷받침이라도 하듯, 법당의 주춧돌 밑에 해룡이 서릴 수 있도록 설계한 특수한 공간이 발견되었다. 또한 감은사 절터에는 두 기의 석탑이 건립되었는데 각각의 탑에서 출토된 금동사리외함 둘레의 사면에는 사천왕상이 둘러져 있다. 마치 불법을 믿은 문무대왕과 불국토인 신라를 상징적으로 보호하려는 듯하다. 이 같은 불교신앙과 구체적인 국가적 염원은 통일신라기의 사원 건축과 불상 제작의 원동력이 되었으며, 왕실과 귀족들의 적극적인 후원으로 사원과 불상이 활발하게 조성되었다. 8세기 기록에는 '신라의 수도 경주에 사원이 별과 같이 많이 지어졌으며 탑은 기러기와 같이 늘어섰다'고 묘사하였다.

통일신라의 불교미술은 7세기 후반에서 8세기 중엽까지 국제적인 전성기를 구가하였다. 이 시기에 중국의 당, 한국, 일본의 불상들은 서로 유사한 도상과 양식을 보이며, 소위 공통된 국제성을 띤 불상이 주로 제작되었다. 불교 도상 면에서 유사한 예들이 서로 비교될 뿐 아니라 양식적으로도 그 변화와 흐름을 같이한다. 이는 통일신라와 당의 교류가 빈번해짐과 동시에, 불교 수용 초기에 주로 한국으로부터 불교문화의 영향을 받았던 일본이 7세기 후반 이후로는 당과의 사신 왕래가 활발해지고 8세기에 들어 중국과의 직접 교류에 의한 불교문화의 수용이 현저해졌기 때문이다. 또한 신라가 당의 침입을 물리치고 통일의 기반을 다지던 7세기 후반에는 한반도에서 많은 유민들이 일본으로 건너가 일본 상류층의 불교문화 발전에 큰 역할을 하였다. 한편 일본은 8세기에 대규모의 견당사(遣唐使)를 직접 파견하였는데, 이들은 일본의 불교문화 발전에 큰 영향을 끼쳤다. 결론적으로 신라 불교미술의 내용과 표현에 있어서 당시 동아시아 불교미술의 국제적인 공통점이 형성된 점을 중요하게 인식해야 한다.

참고논저

국립중앙박물관,『영원한 생명의 울림, 통일신라 조각』, 기획전시회 도록, 2008.

1

통일신라 초기의 불교조각

1) 정토왕생의 아미타여래

현재 남아 있는 통일신라시대 불교조각 중에는 대체로 금동불과 석조불이 많다. 석조불 중에는 독립된 상 외에도 암벽에 조각된 마애불이 많이 남아 있다. 불상을 조성하는 배경에는 여러 요인이 있으나, 대부분의 경우 불상을 만들어 죽은 후의 정토왕생(淨土往生)을 기원하는 경우가 많았다. 삼국시대에는 미륵정토신앙이 강했다면, 삼국시대 말기부터 통일신라 초기에는 사후의 아미타정토에 대한 왕생 염원을 기원하는 경우가 많았다. 특히 부모나 가족들에 대한 효심을 담아, 왕실, 귀족, 평민에 이르기까지 모두 한마음으로 정토왕생에 대한 신앙심으로 아미타불상을 제작하는 경우가 많았다.

도 2-1 〈석조아미타여래삼존상〉, 통일신라 7세기 후반, 본존 높이 288cm, 경상북도 군위 팔공산.

(1) 군위 팔공산 아미타삼존불

경상북도 군위군(軍威郡) 팔공산(八公山)에 있는 석굴 속에 모셔진 아미타여래삼존석불좌상은 통일신라 초기에 조성되었을 것으로 추정된다. 이 상은 고신라시대의 석조 불상양식이 좀 더 진전된 예로 볼 수 있다(도 2-1). 개울 옆 암벽 위로 약 6미터 되는 곳에 굴을 파고 그 안에 화강석으로 조각한 석조삼존불좌상을 안치하였는데, 석재는 다른 지역에서 가져온 것으로 추정된다. 본존의 왼쪽에 놓

인 협시보살입상의 삼면 보관의 중앙에는 아미타불좌상이 조각되어 있어 이 상이 관음보살상임을 알려 준다. 그 반대편 본존의 오른쪽 보살입상은 관음과 짝을 이루는 대세지보살상으로, 삼면 보관의 중앙에 보병을 표현하고 있어 도상적으로 가운데에 있는 본존이 아미타부처임을 짐작하게 한다.

몸체에 비해서 본존의 얼굴이 크고, 어깨가 넓으며, 대좌 위로 덮어 내린 군의의 주름 형식이 아직 덜 자연스러운 것이 삼국시대의 조형성이 남아 있음을 보여 준다. 웃음기가 사라진 부처의 엄숙한 얼굴 표정이나 촉지인에 가까운 손 모습 등은 통일신라기에 들어와서 나타나기 시작하는 새로운 불상형식이다. 양쪽 협시보살상들의 균형 잡힌 몸매와 허리를 약간 굽힌 유연한 삼굴(三屈) 자세, 그리고 늘어진 천의의 부드러운 주름 표현은 경주 남산 장창골에서 출토된 미륵삼존의좌상에서 보이던 신라 말기의 굳어진 조각양식에서 벗어나 있다. 신체 비례나 조각수법이 자연스러워져서 훨씬 더 진전된 양상을 보여 준다.

이 불상에 대해서는 어떠한 기록이나 문헌도 남아 있지 않다. 삼존불이 있는 암벽 밑을 흐르는 개울 옆에는 특이한 형태의 벽돌로 쌓은 사방탑이 있는데, 필자는 이 탑 속에 불상 조성에 대한 비밀을 밝혀 낼 실마리가 숨어 있지 않을까 추측해 본다. 이러한 사방탑 양식이 중국 산둥성 신통사(神通寺)나 산시성 시안 소림사(少林寺)의 묘탑 중에 많이 발견되기 때문이다.

이 군위의 아미타여래삼존상에서 본존불의 수인을 보면, 오른손은 항마촉지인과 비슷하나 왼손은 결가부좌의 무릎 중앙에까지

오지 않고 왼쪽 무릎 위에 엉거주춤 머물고 있다. 이러한 손 모습은 7세기 후반부터 당 조각에 등장하기 시작하는 항마촉지인 수인의 표현 형식을 따르다 만 것 같은 느낌을 준다. 이와 같은 새로운 수인은 7세기 말경 신라 불상에 수용되며 이 수인에 대한 초기적인 이해로부터 기인한 것으로 해석된다. 이후에는 군위의 불상과 유사한 촉지인 표현이 발견되지 않기 때문이다.

군위의 아미타삼존상은 당 초기부터 일어난 아미타불신앙과 더불어 새로운 경전의 유포와 신앙의 유행과도 연관이 있다. 이 상은 통일신라기에 들어서서 삼국시대의 조각양식에서 벗어난 불상 양식을 대표한다. 또한 이 지역 통치자나 부근의 사찰과 관련된 누군가의 사후 정토왕생을 빌 목적으로 조성된 것으로 추정된다. 외딴 곳에 있는 석굴의 위치로 보아서는 사찰의 중심 예배 대상은 아니었을 것으로 짐작된다.

참고논저

松原三郎(마쓰바라 사부로),「新羅石佛の系譜-特に新發見の軍威石窟三尊像を中心として」,『美術研究』250, 東京國立文化財研究所, 1967. 1, pp. 173-193

大西修也(오오니시 슈야),「軍威石窟三尊佛考」,『佛敎藝術』129, 1980. 7, pp. 37-54

_____,「7세기 후반의 아미타불 상황: 아미타불 수인을 중심으로」,『박물관 기요』21, 단국대학교 석주선기념박물관, 2006, pp. 83-105.

배진달,「군위삼존석굴: 촉지인 불좌상의 성격을 중심으로」,『항산 안휘준 교수 정년퇴임 기념 논문집: 미술사의 정립과 확산』2, 사회평론, 2006, pp. 34-51.

(2) 세종시(구 연기군) 출토 불비상

통일신라 초기의 아미타불상 조성의 예는 옛 백제 영토인 충청남
도 연기군 지역에서 출토된 몇몇 납석제 불비상(佛碑像)에서 발견
된다. 이 비상들은 출토된 지역이나 조각양식으로 보아 백제 조각
의 전통을 잇는 중요한 예이다. 연기군 비암사지에서 출토된 3개의
불비상 중에서 계유년명(癸酉年銘) 사면 비상은 정면에 아미타삼존
불이, 그 주위에 제자, 인왕 등의 권속이 좌우로 배치되었고, 측면
에는 주악천이 표현되었다(도 2-2a, b). 전면 가장자리에 새겨진 명

도 2-2a, b 〈계유명 전씨 아미타삼존불비상〉의 앞면(왼쪽)과 측면(오른쪽), 통일신라 673년 추정, 세종 조치
원 비암사 출토, 높이 40.3cm, 국립청주박물관 소장.

문에 의하면 본존이 아미타여래이고 공양인들의 이름 중에는 내말(乃末), 대사(大舍), 소사(小舍) 등의 신라 관직과 백제의 관직 달솔(達率), 그리고 백제의 성씨인 전씨(全氏), 목씨(木氏), 진모씨(眞牟氏) 등이 발견된다. 신라 통일 후 백제 유민에게 신라의 관직 등 합당한 지위를 주었다는 역사 기록이 있다. 이에 의거하면 비상군은 백제 지역에서 만들어진 상이며, 제작 시기는 통일신라시대 초인 673년 계유년으로 추정하고 있다.

또한 국립청주박물관에는 기축년명 아미타여래불비상이 있는데 연꽃이 만발한 연못 위에 나타나신 아미타여래와 그의 협시보살상을 표현하였다. 연대는 689년 기축년으로 추정된다〔도 2-3〕. 명문은 없으나 반가사유상이 본존인 또 다른 비상에는 중국 수대 불상에서 유행한 늘어진 장식문양이 반가상의 좌우측에 보인다. 이 연기군 출토 불비상군에는 조치원 서광암(瑞光庵)에서 발견된 계유명 삼존천불비상과 서면(西面) 월하리(月下里) 연화사(蓮花寺)에 있는 무인년(戊寅年) 불비상 두 예도 포함되며, 조각양식이 모두 같다. 부조로 표현된 상의 표면이 많이 마멸되어 자세히 관찰하는 것이 불가능하나, 양식적으로 간지년의 연대보다 일주기인 60년을 앞서는 시기로 추정해도 큰 무리가 없을 정도로 옛 표현방식을 따르고 있다. 따라서 이들 불비상군은 멸망한 통일신라 초기에 그 지방 전통을 이어서 백제의 지방 양식으로 제작되었다고 볼 수 있다. 이는 통일신라 불상양식의 성립에 다양성을 부여했다.

도 2-3 〈기축명 아미타불비상〉, 통일신라 689년(?), 세종 조치원 비암사 출토, 높이 57.8cm, 국립청주박물관 소장.

참고논저

곽동석, 「연기 지방의 불비상」, 『백제의 조각과 미술』, 공주대학교박물관·충청남도, 1992, pp. 173-210.

국립청주박물관, 『불비상 염원을 새기다』 특별전 도록, 2013.

진홍섭, 「계유명 삼존천 불비상에 대하여」, 『역사학보』 17/18, 1962. 6, pp. 83-109.

황수영, 「충남 연기 석불 조사」, 『예술원논문집』 3, 1964, pp. 67-96(같은 저자, 『한국 불상의 연구』, 삼화출판사, 1973, pp. 135-174; 『한국의 불상』, 문예출판사, 1989, pp. 227-272 재수록)

(3) 월지(안압지) 판불상

7세기 후반 통일 초기의 불상 중에서 당시의 중국 불상과 도상이나 양식 면에서 국제적인 공통점을 보여 주는 대표적인 예가 있다. 바로 경주 월지(月池, 안압지雁鴨池라고 기록됨)에서 출토된 금동판불이다. 674년에 건립된 월지와 동궁(東宮)으로 알려진 건물터 바닥에 깔았던 보상화문 전돌에는 680년에 제작되었다는 명문이 발견되었다. 또한 그 주변 건물의 기와에서 678년에 해당하는 연대가 포함되어 있어, 대개 이 무렵에 건물들이 완성되었다고 본다.

　이 월지에서 7세기 말의 통일신라시대 양식을 보여 주는 중요한 불상군이 발견되었는데, 모두 10구의 금동판불이다. 그중 2구의 삼존불좌상은 본존의 손 모습이 설법을 의미하는 전법륜인(轉法輪印)이고[도 2-4, 5] 나머지 보살좌상 8구는 모두 두 손을 모은 합장인(合掌印)이다[도 2-6]. 10구의 판불은 조각 솜씨나 도상의 표현으로 볼 때 역시 7세기 후반의 양식을 보여 준다. 설법인 삼존불상 2구와 합장인을 한 8구의 보살좌상들이 두 세트를 이루었던 것으

도 2-4, 2-5 〈삼존판불〉 복원 전후, 통일신라 680년, 경상북도 경주 월지 출토, 높이 27mm, 두께 2mm, 국립경주박물관 소장.

로 생각된다. 이 판불들이 어떤 구조 위에 부착되었던 것인지 정확하게 복원하기는 어렵다. 그러나 불상들의 광배 둘레에 일정 간격으로 동그란 못 구멍이 있고 몇 개의 못은 아직도 달려 있는 것을 보면, 아마도 목조불감 같은 곳에 부착되었으리라 추측된다. 또한 판불들의 밑에는 두세 개의 긴 촉이 달려 있어서, 불감과 같은 구조의 밑바닥에 끼워 놓았으리라 추정된다. 이러한 소형 불상들

도 2-6 〈금동보살좌상〉, 통일신라 680년, 경상북도 경주 월지 출토, 높이 27cm, 너비 20.5cm, 국립경주박
물관 소장.

은 공공의 예배 대상이었다기보다는 개인적인 예배를 위한 것으로, 궁궐 내에서 소규모의 예배 대상으로 모셨으리라고 본다.

당시 설법인의 불좌상이 유행하였다는 증거로 대량생산을 위한 틀이 발견되기도 했다. 전라남도 구례 화엄사 5층석탑에서 발견된 도자항아리의 사리장치 속에서 가로 세로 7센티미터 정도의 청동틀에 설법인의 불좌상과 불탑을 표현한 예가 있다. 틀의 뒤쪽에는 손잡이가 있어 압출불(押出佛)을 대량생산하기 위하여 고안된 것임을 알 수 있다. 이 틀의 제작 연대는 정확하게 알기 어려우나, 찍혀진 설법인의 불상양식은 월지 불상과 같은 상들이 대량생산되었음을 알려 준다.

설법인의 불상은 인도 굽타시대에 유행하기 시작한 형식이다. 중국에서는 7세기 초에 많이 나타나기 시작하여 당 초기의 둔황석굴의 벽화나 룽먼석굴의 조각에서도 보인다. 이 월지 불상의 설법인 수인은 부처의 일생 중에서 보리수 밑에서 깨달은 부처가 녹야원(鹿野園)에 가서 다섯 명의 비구에게 설법을 하였을 때의 전법륜수인(轉法輪手印)에서 유래한 것이다. 그러나 이 상이 중국에서 단독 형식으로 예배될 때에는 설법인의 아미타여래상으로 전개되었다. 둔황 제220굴의 남벽 아미타여래정토 설법도나 일본 호류지 금당벽화 중의 아미타삼존불 정토변상도에서도 본존이 월지의 본존상과

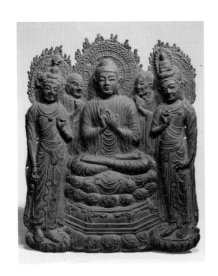

참고도 2-1 〈금동압출불아미타오존좌상〉, 일본 나라시대 7세기 말, 높이 39cm, 일본 도쿄 국립박물관 소장.

같은 결가부좌의 자세에 설법인을 하고 있다. 또한 도쿄국립박물관 소장품을 비롯하여 몇몇 금동제 압출불과도 유사한 도상을 보여 주며, 협시보살상의 보관에 아미타화불을 표현한 예가 있다〔참고도 2-1〕.

따라서 월지의 설법인상을 본존으로 하는 삼존불좌상 두 세트 는 7세기 후반에 신라에 수용된 아미타여래신앙을 반영하는 좋은 예이다. 또한 일본의 7세기 말 내지 8세기 초의 상들과도 연결 지을 중요한 예로 당시 신라 불상이 국제적인 공통된 양식의 흐름을 따 르고 있음을 뒷받침해 준다.

참고논저

강우방, 「안압지 출토 불상, 불상류」, 『안압지 발굴 조사 보고서』, 문화재관리 국, 1978, pp. 259-281 (강우방, 『원융과 조화』, 예경, 1990, pp. 159-201 재수록).
국립중앙박물관, 『안압지 출토 유물 특별전』 전시 도록, 1980.

2) 호국 사상 불사와 호국신장상

(1) 사천왕사지 출토 사천왕전

7세기 후반 신라의 통일과 더불어 새로이 등장한 불교 도상 중에 사천왕상이 있다. 경주 낭산(狼山)의 남쪽에 위치한 사천왕사지는 한때 신라의 통일 위업을 도와준 당이 침략 상대를 신라로 확대하 였을 때 짓게 되었다. 의상스님은 당시 당에 가 있던 김인문으로부

터 당의 침략 소식을 전해 듣고 부처의 힘을 빌려 당을 저지하기 위하여 명랑(明郎)스님으로 하여금 문두루비법의 법회를 열고 사천왕사를 짓게 하였다. 『삼국유사』의 기록에 보면, 당시 흙으로 불교 조각을 만들었던 조각가 양지(良志)가 기단의 신장상을 만들었다고 한다. 이때 동네 아낙네들이 앞치마에 흙을 날라 도와주었다는 설화가 전한다. 절이 완성된 해는 문무왕(文武王) 재위 19년이던 679년이다. 사천왕사는 불교의 힘으로 나라를 구하고자 했던 호국불교 사찰이다. 이 절은 통일신라시대 최초로 두 개의 목조탑을 구비한 쌍탑가람(雙塔伽藍)이기도 하다.

목조탑 주변에서 출토된 녹색 연유(鉛釉)를 입힌 신장상은 일제강점기에 발굴된 자료로 여러 개의 소조상 파편으로만 남아 있었으며, 그중 복원할 수 있었던 신장상(神將像) 두 종류가 알려져 있었다. 복원된 상이 각각 활과 화살을 든 상과 창을 들고 두 다리를 내려뜨려 악귀를 밟고 있는 상으로 오랫동안 알려져서 실제로는 사천왕상의 도상임을 알게 한다[도 2-7, 2-8]. 그 후 지난 수년간 경주문화재연구소의 발굴에 의해서 새로이 발견된 또 다른 사천왕상은 두 마리의 커다란 악귀를 밟고 있는 반가좌의 자세이다[도 2-9]. 갑옷의 세부 장식 표현이나 다리 근육의 사실적인 조각수법, 고통스러워 보이는 악귀의 얼굴 표정은 이 시대 신라 조각의 뛰어난 사실적인 표현력을 잘 보여 준다. 그러나 아쉽게도 사천왕 도상 중에서 북쪽에 위치하며 탑을 들고 있는 다문천(多聞天)이 발견되지 않은 채 발굴이 마무리되었다. 발굴 결과, 세 종류의 갑옷을 입은 신장상이 각 사면의 탑 기단 중앙 층계를 중심으로 양쪽에 배치되어

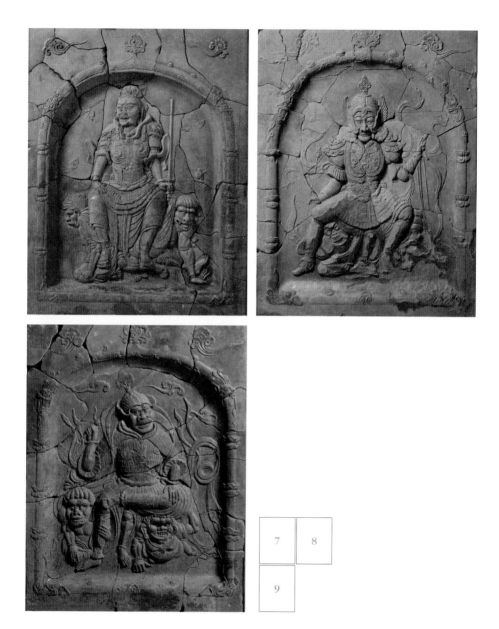

도 2-7, 2-8, 2-9 〈녹색 연유를 입힌 사천왕상〉, 통일신라 679년, 경상북도 경주 사천왕사지 출토, 높이 55cm, 국립경주박물관 소장.

둘러싸고 있었다. 즉 같은 도상의 신장상이 하나의 탑에 모두 8구씩 배치된 것이 확인되었다. 이는 다문천이 위치할 공간이 없는 특이한 배치 구조이다.

사천왕전은 가로 세로 약 70센티미터 정도로 똑같은 상의 틀을 사용하여 여러 구를 찍어낸 후에 녹유(綠釉)를 입혀서 완성했음을 알 수 있다. 사천왕상이 아직까지는 세 종류만 발견되었기 때문에 사천왕의 도상이 확립되었다고 단언하기는 어렵다. 그러나 혹시 탑의 중앙이나 특별한 공간에 사천왕 중에 중심격인 다문천을 모시지는 않았을지 한번 상상해 본다. 발견된 사천왕사의 사천왕상은 7세기 말 신라에서 제작된 우수한 신장상을 대표한다. 또한 반가좌의 도상은 아직까지는 알려지지 않은 새로운 사천왕의 도상으로서 매우 중요하다.

7세기 후반의 신라 불상 중에 소조상들이 많이 발견되고 있으나 대부분 파편들이다. 그중 경주 낭산의 문무왕과 연관된 능지탑 내부에서 발견된 대형 소조사방불은 완전하지 못한 파편으로만 남아 있다. 이 발견은 당시 소조상의 유행을 증명해 줄 뿐 아니라 남아 있는 불상의 몸체 일부나 다리, 발바닥의 파편에서 사실적이고 자연스러운 표현감각을 잘 보여 준다.

(2) 감은사 사리외함 사천왕상

신라 통일을 이룩한 문무대왕은 재위 기간 중에 사천왕사나 월지 등 많은 건립 사업을 추진하였다. 그리고 대왕의 유언을 받들어 원찰로 세워진 감은사 역시 문무왕이 불교문화를 후원한 연장선상

의 것으로 보인다. 경주 동남쪽 해안가에 문무왕의 산골처(散骨處)로 알려진 대왕암(大王巖)이 보이는 곳에 세워진 감은사는 문무왕이 유언으로 남긴, 사후 나라를 지키는 큰 용이 되어 일본의 침략을 막고자 원했던, 염원을 받들어 그의 아들 신문왕이 682년에 완성한 사찰이다. 감은사는 특히 당시 불교의 힘을 빌려 나라를 보호하려는 호국불교신앙의 대표적인 예이기도 하다. 사천왕사가 문무왕 재세 때에 당의 침략에 대비하여 세워졌다면, 감은사는 문무왕이 죽어서도 동해의 용이 되어 일본의 침략으로부터 신라를 보호하려는 의도로 건립되었다. 사천왕사가 목조 쌍탑가람 구조의 첫 번째 대표적 사찰이라면, 감은사지는 통일신라 최초 동서의 석조 쌍탑가람 구조이다. 이 두 탑에서 각기 1959년과 1996년에 발견된 사리함은 통일신라기의 불교 금속공예품의 우수함을 증명한다. 그뿐 아니라 사리외함에 부착된 4구의 사천왕은 완전한 사천왕상의 도상을 알려 주는 중요한 예이다. 즉 7세기 하반기의 신라 불교조각양식과 새로운 도상의 유입을 보여 준다.

　감은사지 서쪽 탑에서 발견된 금동사리함과 외벽 네 면의 벽에 부착되었던 사천왕상은 이미 널리 알려져 있다〔도 2-10a, b, c, d〕. 1996년 당시 동탑에서 새로이 발굴된 비슷한 형태의 금동사리함 외벽에도 사천왕상이 정교하게 표현되었다〔도 2-11〕. 둘 다 보존 상태가 완전한 것은 아니나, 한 손을 허리에 대고 다른 한 손에는 탑이나 창을 들고 서 있는 천왕상의 자세나 갑옷의 형상은 당시 당에서 나타나기 시작하는 사천왕상의 특징을 따르고 있다. 특히 중국 룽먼(龍門)석굴에서 672~675년에 완성된 봉선사동(奉先寺洞)의 입

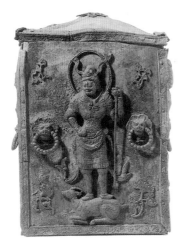
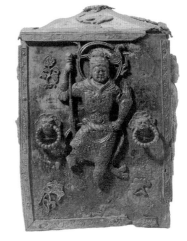

도 2-10 a, b, c, d 〈감은사지 서탑 출토 금동사리함의 사천왕상〉의 각 면, 통일신라 682년, 금동외함 높이 30.2cm, 너비 18.8cm, 국립경주박물관 소장.

도 2-11 〈감은사지 동탑 출토 금동사리외함의 사천왕상〉, 통일신라 682년, 국립중앙박물관 소장.

구 양쪽에 서 있는 사천왕상의 자
세와 양식적으로 비교된다[참고도
2-2]. 또한 이 봉선사동의 비로자나
본존불의 대좌 중대에 부조된 사천
왕상들은 앞서 관찰한 사천왕사지
의 녹유 천왕상들과 자세나 갑옷이
유사하다. 이는 7세기 후반 통일신
라 기에, 당시 당에서 성립되기 시

참고도 2-2 〈룽먼석굴 봉선사동의 사천왕〉, 중국 당 676년.

작한 사천왕 도상이 전래되어 수도 경주를 중심으로 유행하였던
형식을 잘 보여 준다. 또한 당대에 신라와 당의 불교도상이나 양식
에 큰 차이가 나지 않았음을 알 수 있다.

　사천왕사는 문무왕 재위 기간에 완성되었다. 그 후 3년 후에 문
무왕이 돌아가시며 짓기 시작한 감은사지 탑에서 발견된 금동사리
함의 사면에는 함을 호위하고 있는 네 종류의 사천왕상 도상이 보
인다. 그러나 도상에서 아직은 지물(持物)이나 자세가 확립되지는
않았다. 그러나 이러한 네 구의 사천왕 구성은 7세기 후반 무렵, 아
직 당의 석굴이나 비상에도 널리 유행하기 전이었으며 도상적으로
도 확립되기 이전 시기이다.

참고논저

강우방, 「사천왕사지 출토 채유 사천왕 부조상의 복원적 고찰」, 『미술자료』
　　25, 1980, pp. 1-46(같은 저자, 『원융과 조화: 한국 고대 조각사의 원리』,
　　pp. 202-248 재수록).
김재원 · 윤무병, 『감은사지 발굴 조사 보고서』, 국립박물관특별조사보고 2,

을유문화사, 1961.

국립경주문화재연구소, 국립경주박물관,『사천왕사』전시 도록, 2009.

국립문화재연구소,『감은사지 동3층석탑 사리장엄』, 2000.

2

통일신라 중기의 불교조각

통일신라시대 중기의 불교미술은 대체로 8세기가 전성기였다고 보는 것이 학자들 사이에서의 중론이다. 이 시기에는 삼국 통일의 위업을 끝낸 신라가 본격적인 불교국가 체제를 갖추었던 때이기도 하다. 당과의 활발한 교류를 통해 통일신라는 당시 동아시아 불교미술 전성기의 국제적인 흐름에 중요한 영향을 미쳤다.

이 시기의 대표적인 불교미술의 예로는 700년 전후 황복사탑에서 출토된 사리함과 그 속에서 발견된 불상, 감산사지 출토의 석조미륵보살입상과 아미타여래입상, 그리고 8세기 후반에 완성된 석굴암의 불상군을 꼽을 수 있다.

1) 정토왕생의 아미타여래상

(1) 구황동 석탑 출토 불상 2구

월지 출토 판불의 삼존상은 설법인 수인으로 아미타여래의 상으로 인식되었을 것으로 추측된다. 그러나 좀 더 확실한 근거를 바탕으로 아미타상임을 판단한 상이 있다. 경주 낭산 동쪽 기슭의 구황동 황복사 절터로 알려진 곳에 세워진 3층석탑에서 나온 네모난 사리함의 뚜껑 안쪽에 선각된 긴 기록에서 아미타상을 넣었다고 밝힌 명문이 있다. 이 사리함 안에서 불입상과 불좌상 2구의 순금제 불상이 발견되었는데, 사리함의 뚜껑 안쪽에 새겨진 명문에 의하면 692년에 돌아가신 신문왕을 위해서 그의 부인 신목태후와 아들 효소왕이 탑을 세웠다고 한다. 후에 이 두 분이 각각 702년과 706년에 돌아가시자, 그의 아들 성덕왕이 706년에 사리함 속에 불사리, 다라니경과 아미타여래상을 넣었다는 기록이다. 이 탑에 넣은 다라니경은 702년에 한역된 무구정광대다라니경으로, 한역 경전이 곧바로 신라에 들어와 그 내용을 기본으로 사리신앙이 이루어졌음을 알려 준다.

사리함에서 발견된 두 구의 상 중에서 입상은 오른손이 여원인이고 왼손은 가사의 한 끝을 잡고 있는데 상의 명칭은 확인하기가 어렵다[도 2-12]. 그러나 또 다른 한 구의 여래좌상은 오른손이 여원인이고 왼손은 무릎 위에 얹었는데, 이러한 좌상의 수인은 당시 중국에서는 아미타여래상의 수인으로 유행하고 있었다[도 2-13]. 그리고 입상의 연속적인 둥근 옷 주름 형식이나 표현 수법이 약간

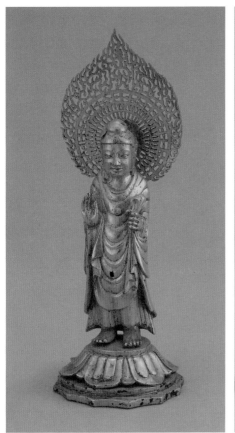 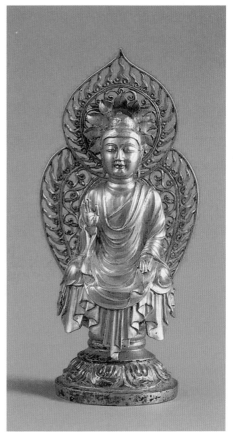

도 2-12 〈금제아미타불입상〉, 통일신라 692년 이전, 경상북도 경주 황복사지 석탑 발견, 높이 13.7cm, 국립중앙박물관 소장.

도 2-13 〈금제아미타여래좌상〉, 통일신라 706년, 경상북도 경주 황복사지 석탑 발견, 높이 12.1cm, 국립중앙박물관 소장.

옛날 방식인 데 비해서 좌상 옷 주름의 자연스러운 흐름이나 조각 수법을 보면, 좌상의 제작 시기가 입상보다는 좀 더 후대에 만들어진 듯하다.

형식이나 표현양식 면에서 월지 상보다 좀 더 예전 방식을 따

르는 구황동 탑 출토의 여래입상을 692년 처음 탑을 세웠을 때 넣었던 것으로 추정한다면, 아마도 신문왕이 평소 예배하였던 염지불(念持佛)이었을 가능성도 있다. 그리고 706년에 넣었다고 생각되는 아미타불좌상은 둥글고 통통한 얼굴과 자연스럽게 흐르는 옷 주름 처리에서 보듯, 당시 당 조각의 영향을 받은 신라 불상양식의 특징을 잘 반영하고 있다. 또한 투각된 광배에 나타나는 정교한 화염문과 당초문에서 당시의 뛰어난 주조 기술을 엿볼 수 있다. 따라서 이 두 불상은 당시 신라 왕실의 아미타정토신앙에 대한 믿음을 알려준다. 그뿐 아니라 왕실 소속의 제작 공방에서 순금제로 만들었던 불상으로서 매우 중요하다.

또한 구황동 탑 사리함의 명문에서 신문왕, 효소왕, 성덕왕 삼대에 걸친 왕들의 계보를 확인할 수 있을 뿐 아니라 그들의 정토왕생을 위하여 탑과 아미타상을 조성하였던 것을 알 수 있다. 그리고 이 상들은 700년 전후 당대 경주의 왕실을 중심으로 이루어진 통일신라 불상양식을 대표하는 것이기도 하다. 명문에는 당시의 대신들 이름이나 승려들의 이름부터 상을 조성한 장인인 계생(季生)과 알온(閼溫) 등의 이름까지 밝히고 있어서 매우 귀중한 역사 자료로 볼 수 있다.

구황동 탑 출토 사리함의 기록에서 보듯이, 700년 전후 신라의 아미타여래좌상의 수인 형식은 이후 신라 조각에서는 별로 유행하지 않았다. 그러나 불좌상에서 오른손을 들어 설법인을 하는 모습은 약사여래좌상에서 간혹 나타나곤 한다. 예를 들어, 후에 고찰할 굴불사지 사면석불의 동쪽상인 약사여래좌상이 그러하다.

참고논저

梅原末治(우메하라 스에지),「韓國慶州皇福寺塔發見の舍利容器」,『美術研究』
　　156, 1950, pp. 31-47.

이홍직,「경주 낭산 동록 3층석탑 내 발견품」; 같은 저자,『한국 고문화 논고』,
　　을유문화사, 1954, pp. 37-59.

임세운,「경주 구황동 3층석탑 발견 금제여래좌상 연구」,『미술사학연구』
　　281, 2014, pp. 5-28.

(2) 감산사 절터의 아미타여래 및 미륵보살입상

경주 감산사 절터에서 발견된 석조아미타여래입상[도 2-14]과 미륵
보살입상[도 2-15]은 거의 2미터에 달하는 큰 상이다. 그뿐만 아니
라 새로이 유행하기 시작하는 불교 도상과 뛰어난 조각수법을 보
여 주어 8세기 전반기 통일신라의 불교조각을 대표한다. 각 상의
뒤에 새겨진 서로 비슷한 내용의 조상 기록은 발원 목적과 발원자
를 알려 줄 뿐 아니라, 당시 신라 지식인들의 불교 사상을 이해하는
데 큰 도움을 준다. 이 긴 명문은 아마도 상을 조성할 당시부터 그
내용이 전해져온 듯, 고려시대 일연이 쓴『삼국유사』에 명문의 대
략적인 내용이 이 시기에 이미 소개되어 있다.

　두 불상을 조성한 사람은 중아찬(重阿飡)이었던 김지성(金志誠,
金志全)으로 67세에 은퇴하여 감산사를 지었다고 전한다. 그리고 돌
아가신 아버지 김인장(金仁章)과 어머니 관초리(觀肖里)를 위해 아
미타불상 한 구와 미륵보살상 한 구를 조성하였다. 이 공덕으로 국
왕의 장수와 만복을 누리고 이찬 개원공이 번뇌의 세속사에서 벗
어나기를 바라며, 그밖에 자신의 형제와 전처, 후처 등 많은 가족들

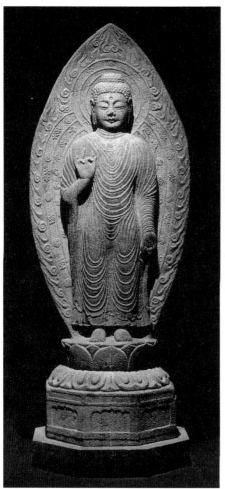

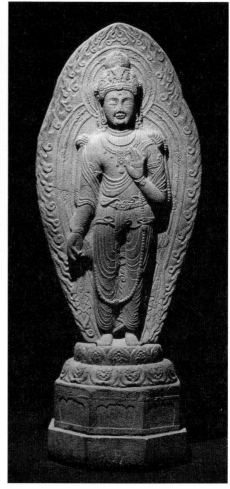

도 2-14 〈감산사 석조아미타여래입상〉, 통일신라 719년, 경상북도 경주 감산사지 출토, 높이 174cm, 국립중앙박물관 소장.

도 2-15 〈감산사 석조미륵보살입상〉, 통일신라 719년, 경상북도 경주 감산사지 출토, 화강암, 높이 183cm, 국립중앙박물관 소장.

이 부처의 경지에 오르기를 바란 염원이 담겨 있다. 두 불상 조성의 배경에는 김씨 왕조와 본인 가족을 위한 효행 사상이 뒷받침되며, 신앙의 바탕에는 사후 정토왕생을 바라는 마음이 깔려 있다. 먼저 미륵보살상을 719년에 조성한 후에 아미타불상을 조성하였는데, 보살의 명문 말미에는 아버지가 향년 66세에 고인이 되어 동해 바닷가에 유골을 뿌렸다고 한다. 아미타상의 명문 끝에는 김지성이 생전에 이 선업(善業)을 다한 후 69세인 720년에 서거하였다고 쓰여 있다.

아미타여래의 명문에는 다음과 같이 적혀 있다. '······이에 불일(佛日)의 그림자가 해가 뜨는 땅을 가려 비추었고 패엽(貝葉)에 기록된 경문(經文)은 패수를 넘어와 계발하였다. 용궁 같은 절이 우뚝우뚝 솟고 기러기처럼 탑이 벌려져 있어 사위성의 경계가 여기에 있고 극락과도 같이 빽빽하였다······' 이같이 간단하면서도 유려한 문장은 신라 불교의 융성을 잘 보여 준다. 이 명문으로 보아, 김지성은 심오한 불교철학뿐 아니라 도교에도 심취해 있었으나 기본적인 사상은 불교의 유가론을 중심으로 한 법상(法相) 사상을 따랐던 것으로 해석된다. 또한 미륵보살상의 조상기 끝에는 이 글을 당시 문장을 잘하였다는 설총이 지었다고 밝혔다.

감산사 절터에서 출토된 미륵보살입상은 8세기에 새로이 유행하던 보살형을 대표한다. 복잡한 보관과 이중 목걸이나 허리띠 장식, 가슴에 대각선으로 입은 천의의 표현 등은 7세기 말과 8세기 초 중국 장안(지금의 시안) 보경사 전래 11면관음보살상과 같은 당 조각에 나타나는 특징이기도 하다. 통통한 얼굴과 한쪽 다리에 힘을

빼고 서 있는 자세, 목걸이, 옷 주름의 세부 조각 표현 등은 8세기 초 신라에서 유행했던 보살상 양식을 잘 보여 준다. 이와 비슷한 표현의 신라 보살상 중에 경주 남산의 칠불암에 있는 삼존불상의 협시보살 같은 예가 있다. 이 감산사 보살상과 일본의 8세기 초 호류지 금당벽화 중 서벽에 있는 아미타삼존상의 우측 협시인 관음보살상의 표현을 비교하면 양식상 서로 공통점을 찾을 수 있기도 하다. 이를 통해 당시 신라 불상에 반영된 국제적인 불상양식의 흐름을 알 수 있다.

이 감산사의 아미타여래상과 미륵보살상은 통일신라시대에 예배 대상이 된 불·보살상들의 새로운 형식이 전래되었음을 알려 준다. 그뿐만 아니라 명문에서 확인된 719년이라는 연대는 신라 불상양식 연구에 중요한 기준이 된다. 또한 명문에서 당시 신라 지식인이 관심을 보인 정토왕생의 염원과 불교 사상을 알 수 있기에 통일신라 불상 연구뿐 아니라 불교문화의 이해에 있어서도 매우 중요하다.

감산사 미륵보살상과 함께 발견된 아미타여래입상은 당에서 전래된 새로운 불상형식을 보여 주며 당시에 유행한 당 양식을 잘 알려 준다. 이 두 불·보살상은 신라 불교미술의 국제적인 성격을 가늠하는 데 없어서는 안 될 귀중한 예이다. 불입상은 설법하는 수인을 하고 있으며 통견인 법의의 옷 주름 형태가 독특하다. 목둘레에서 늘어진 연속된 U형의 옷 주름이 잘록한 허리를 강조하고 두 다리 위에서 다시 갈라져서 두 무릎 위에 서로 대칭적인 U형의 옷 주름을 형성하고 있다. 감산사 불상의 옷 주름 선이 가늘게 도드라

진 것은 인도 굽타시대에 마투라에서 조각된 불상의 조각기법을 연상시킨다. 또한 두 다리 위에서 갈라지는 주름 형식은 서역에서 인도의 불상형식이 변형되어 발전한 것이다. 이러한 불상형식은 중국에서는 윈강석굴 제20동에서 보이듯이 5세기 말부터 나타나기 시작하지만 전형적인 양식은 당에 이르러 더욱 유행하였다. 아마도 룽먼석굴의 빈양남동에 있는 7세기 중엽의 불입상이 당 초기의 상을 대표한다고 여겨진다. 이후 감산사 불상형식은 약간의 변형을 거치면서 통일신라의 불입상 표현의 전형적인 모델이 되었다.

참고논저

김리나, 「신라 감산사 여래식 불상의 의문과 일본 불상과의 관계」, 『한국 고대 불교조각사 연구』, 일조각, 1987/2015, pp. 206-238(이 논문은 원래 『불교예술』 110, 1976. 11, pp. 3-23에 일본어로 발표되었던 것이다).

문명대, 「신라 법상종의 성립 문제와 미술」 상/하, 『역사학보』 62, 1974. 6, pp. 75-105; 『역사학보』 63, 1974. 9, pp. 133-162.

배재호, 「아미타불과 서방극락정토」, 신라천년의역사와문화 편찬위원회, 『신라의 조각과 회화』, 경상북도문화재연구원, 2016, pp. 67-119.

(3) 굴불사지 사면석불상과 다양한 정토신앙

8세기 전반에 속하는 또 다른 중요한 신라 불상군으로, 경주 시내의 소금강산 기슭에 있는 굴불사지 사면석불이 있다. 이 석불군은 커다란 돌기둥 사면에 부조로 불상이 조각되어 있다. 『삼국유사』의 기록에 따르면, 경덕왕(재위 742-765)이 백률사에 행차할 때 땅속에서 염불소리가 들려서 파 보니 석불이 나와 그곳에 굴불사라는 절을 세웠다고 한다. 실제 불상들의 표현양식을 보면 동시대에 조각

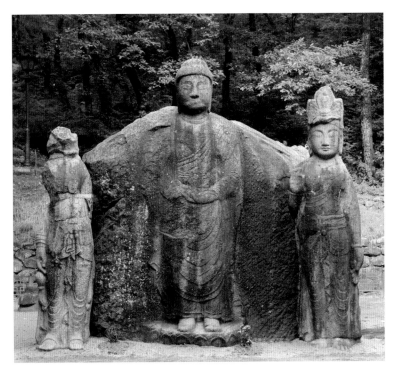

도 2-16 〈경주 굴불사지 사면석불 아미타삼존불입상〉, 통일신라 8세기 중엽, 본존 높이 351cm, 경상북도 경주 소금강산 굴불사지 서쪽면.

되었다고 보기에는 조각 표현기술에 약간씩 차이가 있으나, 그래도 제작 시기는 불교미술의 전성기인 경덕왕 시기로 볼 수 있는 중요한 예이다. 이 사면석불의 불상들은 불교정토의 주존상들을 나타낸다. 서쪽면에는 서방극락정토의 아미타여래삼존불입상〔도 2-16〕이 있는데 부처의 왼쪽의 보살상은 보관에 아미타화불이 있는 관음보살상 협시이며 그 반대쪽의 보살상은 머리 부분은 없어졌으나 관음보살상과 짝을 이루는 세지보살상이었을 것이다. 보살상들은 일

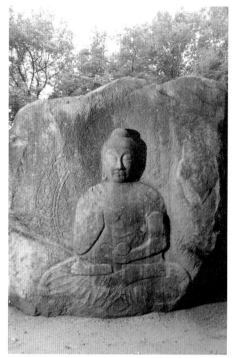

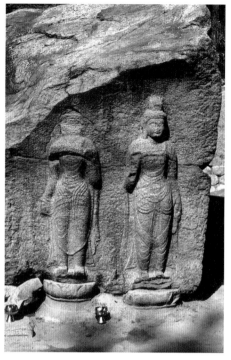

도 2-17 〈경주 굴불사지 사면석불 약사여래좌상〉,
통일신라 8세기 중엽, 높이 260cm, 경상북도 경주
소금강산 굴불사지 동쪽면.

도 2-18 〈경주 굴불사지 사면석불〉, 불입상 높이
146cm, 보살입상 높이 145cm, 경상북도 경주 소금
강산 굴불사지 남쪽면.

부 파손되었으나 남아 있는 화려한 영락 장식이나 천의나 군의의
주름 표현이 매우 자연스럽고 입체감이 있다.

동쪽면에는 동방유리광정토(東方琉璃光淨土)의 약사여래좌상이
있는데, 왼손에 약함을 들었고 오른손은 가슴 위로 올려 아마도 설
법인을 하였던 것으로 추측된다〔도 2-17〕. 남쪽면의 석불군은 원래
삼존상이었을 것이나 부처의 오른쪽 협시가 떼어져 없어졌기 때문
에 도상적으로 부처의 이름을 규명하기는 어렵다〔도 2-18〕. 이 남면

의 불입상은 감산사의 불상과 같은 계열의 법의(法衣) 형식을 보이고 있다. 그러면서도 몸체의 가는 허리나 융기된 다리의 굴곡이 좀 더 강조되며, 시기적으로 더 진전된 양상을 보인다. 그 옆의 보살상 역시 감산사 보살상보다 좀 더 복잡한 천의와 허리에 길게 접힌 군의(裙衣)를 입고 있는데, 천의가 두 번 몸을 가로질러 가는 모습이나 영락 장식은 8세기 중엽경 유행한 불·보살상 형식을 잘 보여준다.

한편 북쪽면에는 선각과 부조의 보살상이 있는데 보존 상태는 좋지 않으나 부조 보살상의 형식은 남면의 보살상과 비슷하다. 이 북면의 상 중에 특히 중요한 예는 벽면의 오른쪽에 선각으로 표현된 보살입상이다. 이 상은 3쌍의 팔을 가진 6비(臂)의 관음보살입상으로 확인되었다〔도 2-19a〕. 그리고 보살의 머리에는 정상의 불두(佛頭)를 중심으로 그 밑에 2개, 5개의 순서로 작은 보살두(菩薩頭)가 있고, 정면 얼굴, 좌우 귀 밑으로 또 두 개의 보살두를 포함하여 11면을 형성하고 있다. 그리고 양쪽 어깨 위, 가슴, 허리 밑으로 내려뜨린 6개의 팔이 있어 11면6비의 관음보살상임이 확인된다〔도 2-19b〕. 다면다비(多面多臂)의 관음보살상은 밀교적 성격을 지닌 변화관음의 하나로, 8세기 중엽 신라에서 밀교성을 띤 보살상이 예배되었음을 알려 준다.

우리나라의 다면 관음보살상 중에는 석굴암 원형 주실의 본존 뒷벽에 있는 11면관음상이 유명하다. 그러나 11면과 더불어 팔이 여러 개인 통일신라시대의 현전하는 관음상은 이 굴불사의 상이 유일하다. 불교 교리의 발달과 더불어 관음보살의 역할에도 초

도 2-19a, b 〈경주 굴불사지 사면석불 선각십일면육비관음보살입상〉, 높이 179cm, 경상
북도 경주 소금강산 굴불사지 북쪽면.

인적인 능력이 강조되고 밀교적인 성격이 부여되면서 여러 종류의
변화관음이 등장한 것이다. 『삼국유사』에 눈먼 딸을 위해 분황사의
11면천수관음에게 어머니가 공양하였다는 기록이 있는 것도, 당시
에 유행했던 관음신앙의 성격을 짐작하게 한다.

　　이 굴불사 사면석불은 경덕왕 대의 상으로, 앞서 관찰한 감산

사의 상이나 이후에 조성된 석굴암의 상들을 잇는 8세기 전반의 중요한 석불군이다. 이 굴불사 상들은 불교의 다양한 정토세계를 실제로 구현하였다는 점에서 의미가 있다. 또한 자비의 관음이 신통력을 발휘하는 다면다비의 십일면관음상은 석굴암의 십일면관음상과는 다르게 여섯 개의 팔을 가진 현존 유일의 밀교적인 신라시대의 관음상이다.

이 사면석불의 북면 보살상 표현에는 두 가지 의문점이 있다. 하나는 비교적 크기가 큰 십일면관음과 그 왼쪽에 부조로 표현된 보살상 중 어느 쪽이 북면의 주된 상인가 하는 점이고, 다른 하나는 선각과 부조로 제작한 두 상의 조각수법에 어떤 차이가 있는가 하는 점이다. 부조의 보살상은 사면석불에서 북쪽 미륵보살일 가능성도 있으나 도상적으로는 아무런 특징이 없다.

또한 다른 상들과는 달리 선각십일면육비관음상을 왜 입체적으로 표현하지 않았는지도 의문점이다. 현재로서 추측해 볼 수 있는 답은 이 관음상의 표현이 8세기 전반에 신라에 새로이 전래되었을 것이라는 점이고, 전해진 원본이 아마도 회화적인 표현이었을 것이라는 점이다. 이 새로운 밀교 도상을 입체적으로 표현하기에는 당시 신라에 선례가 될 만한 모본이 없었을 가능성이 크다.

따라서 회화적인 모본에 충실하게 선각의 대형 보살상으로 표현하였을 것이다. 당시 경주에는 석굴암의 원형실에 부조로 표현된 십일면관음보살상, 국립경주박물관에 있는 십일면관음보살입상〔도 2-20a, b〕, 그리고 『삼국유사』에 기록되어 있는 분황사의 십일면천수(十一面千手)관음보살상이 있었다. 이와 더불어 우리가 알 수 있

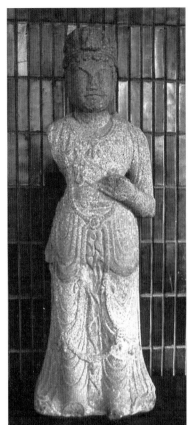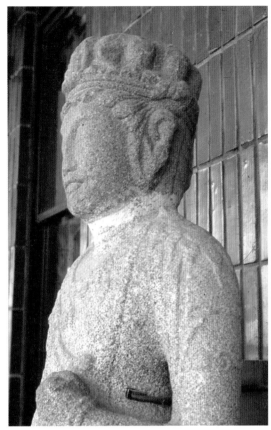

도 2-20a, b 〈석조십일면관음보살입상〉, 통일신라 8-9세기, 높이 2.3미터. 국립경주박물관 소장.

는 것은 통일신라시대에 새로운 밀교적 성격의 예배 대상이 있었
다는 점이다. 사면석불 주변에 열린 공간에서 예배되었을 새로운
도상의 '십일면육비관음' 표현은 당시 신라인들의 다양한 신앙 형
태를 짐작하게 한다.

참고논저

김리나, 「경주 굴불사지의 사면석불에 대하여」, 『진단학보』 39, 1975, pp. 43-
68(같은 저자, 『한국 고대 불교조각사 연구』, 1987/2015, pp. 239-268에
재수록).
정병삼, 「통일신라 관음신앙」, 『한국사론』 8, 1982, pp. 3-62.

(4) 8, 9세기에 유행한 불·보살입상 형식의 다양한 변화

8, 9세기에 걸쳐 유행한 통일신라 불상과 보살상들은 이제까지 고
찰한 대표적인 상들과 같이 몇 가지 공통된 요소가 있다. 예를 들어
구황동 탑 출토의 불입상과 감산사의 불입상 형식은 통일신라시대
에 유행한 불입상의 옷 주름 처리 방식에서 두 가지 다른 계열로 나
뉜다. 하나는 구황동 탑 출토의 여래입상과 같이, 두 어깨에 걸쳐
입은 법의가 목둘레로부터 다리 밑까지 여러 개의 둥근 주름으로
연속적인 U형을 이루면서 늘어진 형식이다. 또 다른 하나는 감산사
의 여래입상처럼, 가슴 위에 U형으로 늘어진 옷 주름이 넓적다리에
서 Y형으로 갈라져서 두 다리 위에 각기 여러 겹의 U형의 주름을
이루어 늘어지면서 다리의 볼륨감을 강조하는 형식이다.

　　그중 구황동 탑 출토의 불입상 계열의 상에서 좀 더 진전된, 전
형적인 U형 주름의 양상을 보여 주는 예로 국립중앙박물관에 있는
전 동원 소장품 금동불입상이 있다[도 2-21]. 여러 겹으로 늘어진
주름의 처리가 자연스러워졌고 넓은 가슴, 가는 허리의 몸체의 굴
곡에 따라 유연하고 부드럽게 처리되었다. 또한 국립중앙박물관에
는 이 불입상보다 옷 주름이 자연스럽고 입체감이 강조되어 양식
상의 진전을 보여 주는 상이 있다[도 2-22]. 이러한 변화는 통일 초

기부터 새로 유입된 당의 불상양식이 반영된 것이다. 불입상의 옷 주름 처리의 전개 과정에서는 여러 변형이 나타난다. 기본적으로 가슴 위에 늘어진 옷 주름의 처리 방식으로 구별된다. 옷 주름이 가슴 밑으로 늘어지면서 내의나 그 위에 두른 허리띠와 매듭이 보인다거나, 오른쪽 어깨 위로 늘어진 법의의 한 끝이 허리 안쪽으로 들어가 접히거나, 그대로 늘어지는 식으로 다양하게 변주되었다.

감산사 상과 같이 불상 제작에 대한 역사 기록이나 명문이 남아 있는 경우에는 불상의 명칭이나 예배 대상으로서의 의미를 확실히 알 수 있다. 그러나 대부분의 상들은 어떤 불상을 나타내는지 알기가 어려우며, 손 모습으로도 판단하기 쉽지 않다. 그러나 많은 불상들을 양식적으로 구분해서 시대적 변화상을 짐작해 볼 방법은 불상들이 걸쳐 입은 법의의 주름 형식의 변화를 살피는 것이다.

감산사 여래입상 형식에 속하는 불상 중에, 경상북도 선산에서 출토된 금동불입상은 비교적 이른 시기의 감산사 여래형 불상형식에 속한다〔도 2-23〕. 옷 주름의 흐름이 아직은 자율성이 없이 단정하고, 주름의 간격도 일정하여 새로운 형식에 충실하려는 느낌을 준다. 얼굴은 몸에 비해서 큰 편이고 눈이 가늘게 약간 옆으로 올라갔다. 이에 비해 일본 쓰시마(對馬島) 가이진신사(海神神社)에 있는 통일신라시대 금동불입상은 옷 주름의 수가 줄어들고 가슴과 두 다리의 볼륨감이 강조되었다〔도 2-24〕. 옷 주름의 흐름은 몸체의 굴곡에 따라 율동적으로 처리되어 상에 생동감을 불어넣는다. 이 상은 8세기 전성기의 불상양식을 대표한다. 석불 중에는, 굴불사지 사면석불의 남면 불입상 역시 이 계열의 형식을 따른다. 이 상은 유

도 2-21 〈금동여래입상〉, 신라 7세기 말-8세기 초, 높이 20.6cm, 구 동원 소장품, 국립중앙박물관 소장.
도 2-22 〈금동여래입상〉, 통일신라 8세기, 높이 20cm, 국립중앙박물관 소장.
도 2-23 〈선산 출토 금동불입상〉, 통일신라 8세기 초, 높이 40.3cm, 경상북도 선산 출토, 국립대구박물관 소장.
도 2-24 〈금동아미타불입상〉, 통일신라 8세기 전반, 높이 38.3cm, 일본 쓰시마, 가이진신사 소장.
도 2-25 〈금동약사여래입상〉, 통일신라 8세기 후반, 높이 36.5cm, 국립중앙박물관 소장.

려한 옷 주름 형식이 불신의 굴곡면을 따라 자연스럽게 덮고 있다.

이 유형의 불입상의 옷 주름 표현도 시대의 흐름에 따라 다양한 변형을 보여 준다. 가슴 위에 나타나는 옷 주름 처리 형태를 유심히 살펴보면 그 변화상을 알 수 있다. 예를 들어 가슴 앞에 늘어진 옷 주름이 가슴 위로 내의를 보여 주거나, 위로 두른 허리띠와 매듭이 보인다거나, 오른쪽 어깨 위로 늘어진 법의의 한 끝이 허리쪽에서 안쪽으로 접혀지거나, 그대로 늘어지는 식의 다양한 표현이 등장한다(도 2-25). 대체로 이러한 변화를 따르는 불상들은 8세기 후반에서 9세기 사이에 유행하였다. 9세기의 불상들은 얼굴이 넓적해지고 이목구비의 표현에서 입체성이 줄어든다. 옷 주름의 표현은 평평해지고 선각으로 간략하게 표현되는 경우도 있어, 불상양식에 신라적인 토착화가 이루어지고 있음을 보여 준다.

한편 대부분의 신라 금동불은 광배를 잃어버린 상태로 전하고 있으나 광배를 보존하고 있는 상들도 가끔 있다. 특히 중국 저장성(浙江省) 닝보(寧波)의 천봉탑에서 발견된 신라 금동불은 정교한 투각 광배에 진주 장식이 박혀 있다. 옷 주름 형식은 감산사 불상과 같은 유형으로 분류된다.

이와 유사한 형식의 금동불입상을 2014년 국립중앙박물관에서 구입하였다. 불상의 타원형 광배가 정교한 넝쿨무늬로 투각되었고 광배 둘레 곳곳에 수정알이 박혀 있는 귀중한 상이다(도 2-26). 상의 이중 연꽃 대좌의 중앙을 식물넝쿨을 돌려 장식한 예로는 현재까지 이 상이 유일하다. 이 상 역시 감산사 불입상의 Y형 옷 주름 형식에서 변형된 신라 특유의 불입상 표현을 보인다. 또한 입체감

이 줄어든 것이나 상의 뒷면이 크게 뚫린 모습은 9세기 초반경 유행하여 이후로 이어진 불상양식을 따른다.

월지에서 발견된 금동불입상들은 9세기 상들의 특징을 잘 나타낸다. 월지에서 발견된 대부분의 신라 금동불입상들은 이 시기의 상을 대표한다(도 2-27). 9세기의 불상에는 연화대좌 연잎의 구부러진 귀꽃이 크고 장식적으로 올라오는 특징이 있는데, 국립중앙박물관에 있는 금동불좌상에서도 이러한 신라 후기의 특징을 관찰할 수 있다(도 2-28).

9세기에는 앞서 언급한 두 가지 유형의 불입상이 많이 조성되었다. 이들 또한 상체 부분의 옷 주름을 보면, 대각선으로 입은 속옷이 가슴을 가로질러 걸쳐져 있고 허리띠를 둘렀다. 몸에 걸친 법의가 가슴과 다리까지 U형으로 늘어지거나 허리와 넓적다리 부분에서 Y형으로 갈라져서 두 다리 위에서 대칭 U형의 주름을 이루는 두 가지 불입상 표현은 전 통일신라시대에 걸쳐 지속적으로 나타난다. 대부분의 불입상이 이 두 형식으로 분류할 수 있다. 대체로 얼굴이 넓적해지고 이목구비의 표현에서 입체성이 줄어든다. 표정도 좀 더 세속적이며 옷 주름이 평평해지고 선각으로 간략히 표현된 점 등은 불상양식이 신라적으로 토착화됨을 보여 준다.

보살상의 경우, 감산사의 보살상처럼 어깨에서 가슴 앞으로 가로질러 걸쳐 입은 천의의 형태나 여러 줄의 목걸이, 그리고 몸 위로 걸친 영락 장식의 모양에 따라 약간씩 차이를 보인다. 점점 화려한 표현을 가진 보살상들이 새로이 등장한다. 이 역시 당 양식의 영향을 받은 것으로 해석된다. 예를 들어 삼성미술관 리움에 있는 금

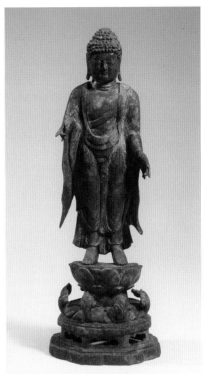

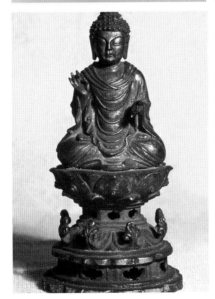

도 2-26 〈금동불입상〉, 통일신라 8세기 말–9세기, 높이 29cm, 국립중앙박물관 소장.

도 2-27 〈월지 불입상〉, 통일신라 9세기, 경상북도 경주 월지 출토, 높이 35cm, 국립경주박물관 소장.

도 2-28 〈금동불좌상〉, 통일신라 9세기, 높이 21.3cm, 국립중앙박물관 소장.

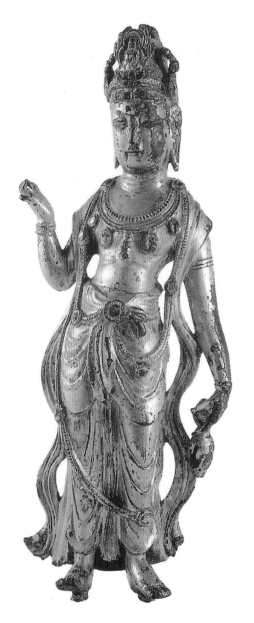

동보살입상은 허리를 약간 비튼 삼굴
자세에 몸체에 걸친 영락 장식이 좌
우대칭이 아니라 자연스럽게 표현되
었다〔도 2-29〕.

　통일신라시대 보살상의 전형적
인 표현은 감산사 미륵보살상과 같이
두 줄의 화려한 목걸이에 어깨에서
가슴 앞으로 비스듬히 걸친 영락 장
식 그리고 왼쪽 어깨에서 오른쪽 허
리 위로 내려뜨린 천의의 모습이다.
뒤에서 살펴볼 남산 칠불암 삼존불의
협시보살상들이 전형적인 예이다〔도
2-34a〕. 국립중앙박물관에 있는 금동
보살입상〔도 2-30〕이 8세기의 양식을
보여 준다면, 시대가 내려가면서 형
식적이고 입체감이 줄며 굳은 자세로
변모한 것이 동아대학교에 있는 금동
보살입상이다〔도 2-31〕.

　부산시립박물관에 있는 금동보
살입상 역시 8세기 말에서 9세기 무
렵에 조성되었을 가능성이 크다〔도
2-32〕. 석조보살상의 경우, 좀 더 화
려한 표현의 상은 굴불사지 서쪽 삼

도 2-29 〈금동관음보살입상〉, 통일신라 8세기 전반,
높이 18.1cm, 삼성미술관 리움 소장.

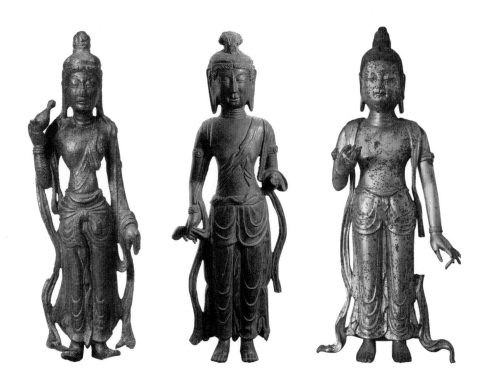

도 2-30 〈금동보살입상〉, 통일신라 8세기, 높이 17.2cm, 국립중앙박물관 소장.
도 2-31 〈금동보살입상〉, 통일신라 8세기 말, 높이 54.5cm, 국보 129호, 삼성미술관 리움 소장.
도 2-32 〈금동보살입상〉, 통일신라 8세기 말-9세기, 높이 34.0cm, 부산시립박물관 소장.

존불의 협시상에서 발견되며 남쪽의 상에서도 좀 더 정돈된 상으로 표현되었다. 시대가 내려오면 국립경주박물관 정원에 전시된 낭산에서 출토된 머리 부분을 얹혀 놓은 대형 석조보살입상처럼 형식이 단순화되고 천의가 걸쳐진 모습도 자율적으로 변화하였다. 그러나 역시 전체적으로 볼 때 형식적으로 굳어진 형태로 변모한 편이다〔도 2-33〕.

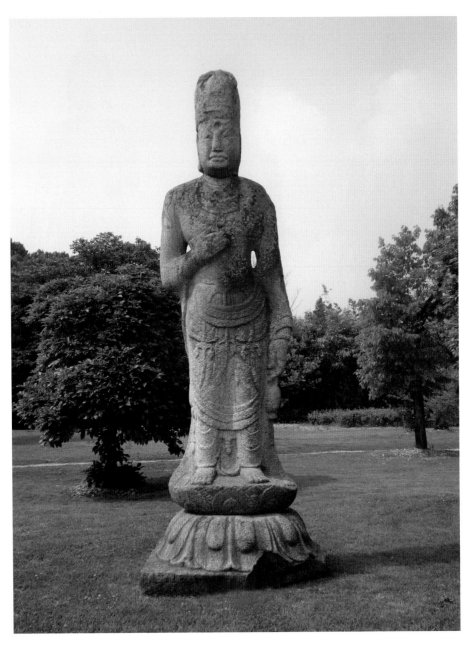

도 2-33 〈경주 낭산 출토 석조보살입상〉, 통일신라 9세기, 불상 높이 3.76m(머리 0.8m, 몸체 2.26m, 대좌 0.7m), 국립경주박물관 소장.

2) 불국토의 구현

(1) 경주의 불국정토 남산의 불상과 대형 마애불상군

경주 시내에 남북으로 길게 뻗은 남산에는 수많은 절터 흔적과 함께 70여 구가 넘는 불상 조각이 남아 있다. 고신라시대로부터 통일신라시대 말에 이르기까지 커다란 암벽에 부조 또는 선각으로 불상이 표현되어 있다. 경우에 따라서는 독립된 조각으로 남아 있어, 가히 남산은 신라 석불조각의 보고(寶庫)라고 볼 수 있다. 남산 동쪽에 있는 탑곡의 불상군이나 북쪽 장창골의 미륵삼존처럼 삼국시대에 조성되었던 불상들이 있으며, 통일신라기에 접어들면 더 많은 불상이 남산을 중심으로 조성되었다.

남산에는 암벽이 많이 있으나 중국의 석굴사원처럼 대규모 석굴을 조성하기에 적합하지 않았던 듯하다. 따라서 암벽에 부조로 새긴 불상이 많다. 간혹 독립된 상들도 남아 있으나 당시 예배되었을 사찰은 사라진 채 주춧돌이나 석탑, 상들만이 여러 계곡에 외로이 남아 있거나 파손되어 전해지고 있다. 게다가 유감스럽게도 명문을 동반한 경우가 별로 없다. 간혹『삼국유사』에 언급된 경우도 있으나 정확한 연대를 알려 주는 예가 거의 없다. 삼국시대 말기 7세기 중엽에 조성된 장창골 미륵삼존상도 남산에서 국립경주박물관으로 옮겨 온 것이다. 그 밖에도 여러 크고 작은 상이 국립중앙박물관이나 국립경주박물관으로 옮겨져 전시되고 있다. 파손된 불상들은 제 짝을 찾아서 대좌와 함께 보수, 복원된 경우도 있다.

수많은 남산의 불상 중에서 보존 상태도 좋고 조각의 표현도

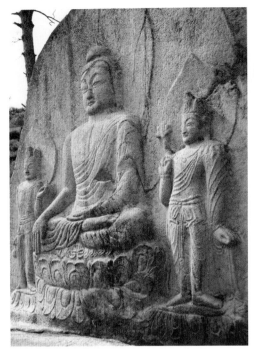
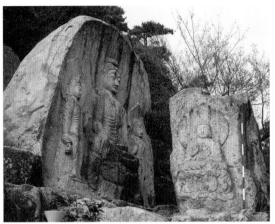

도 2-34a, b 〈경주 남산 칠불암 마애삼존불과 사방불〉, 통일
신라 8세기 전반, 본존불상 높이 270cm, 경상북도 경주 남산
칠불암.

매우 뛰어난 중요한 예가 바로 칠불암 불상군이다. 동남산 남쪽에
정상 가까운 곳에 위치한 이 불상군은 커다란 암벽에 항마촉지인
(降魔觸地印)을 본존으로 하는 삼존불이 남쪽을 향해 부조되어 있
다. 삼존불 바로 앞에는 커다란 사면석주가 솟아 각 면에 거의 같
은 크기의 불좌상이 제각기 다른 수인을 보이며 조각돼 있다〔도
2-34a, b〕. 이는 불교의 사방불 사상이 반영된 것으로 볼 수 있다.

항마촉지인 불상은 석굴암 본존불이 대표적이다. 우리나라에
서는 통일신라 시기 8세기부터 이 불상형이 유행하기 시작하였다.
마구니(魔軍)를 항복시키고 오른손으로 땅을 가리켜 지신(地神)을

불러 내 싯다르타의 깨달음을 증명한다는 의미를 가진 이 상징적인 자세는 부처의 일생에서 해탈을 상징하는 성도(成道)의 상이다. 이 수인을 하고 보리수 밑에 앉아 있는 표현양식은 간다라 조각에서부터 보이나, 독립된 상으로 널리 표현되기 시작한 것은 인도 굽타시대부터이다.

7세기 중엽에서 후반기에 현장법사와 의정스님을 비롯해 많은 구법승이 인도 여행을 하였다. 현장법사는 『대당서역기(大唐西域記)』에 보리수가 있는 마하보리사, 즉 대각사(大覺寺)에 이 항마촉지인상이 처음으로 만들어진 내력을 상세히 소개하였다. 그 외 여러 불전에 따르면 왕현책(王玄策)이라는 당의 칙사가 인도에 네 번 왕래하였는데 그중 세 번째 여행 때 부다가야의 이 서상(瑞像)을 경건히 예배하고 법회를 열었다고 한다. 이때 동행했던 화사(畵師) 송법지(宋法智)가 부처의 형상을 모사해 널리 유포하였다고 한다. 현장보다 조금 늦게 구법의 길을 떠난 의정법사도 675년 귀국할 때 보리수 밑의 금강좌진용상(金剛座眞容像)을 가져와 여러 곳에서 다투어 그 상을 모사하였다고 전한다. 이 상 또한 싯다르타가 보리수 밑 금강좌에 앉아서 깨달으신 항마촉지인상을 지칭하는 것이다.

중국에서는 인도풍의 항마촉지인상이 현장이 머물렀던 자은사(慈恩寺) 대안탑(大安塔) 유적에서 소조의 봉헌불로 여럿 전해지고 있다. 또한 룽먼석굴에서도 동산(東山) 뇌고대(擂高臺)의 남동과 북동쪽에서 대형 항마촉지인상이 발견되었다. 특히 이 뇌고대 삼동은 측천무후기에 조성된 굴로 추정된다. 이 상은 금강좌에 앉아 막 깨달음을 얻은 부처의 화려한 경지를 나타내는 보관불(寶冠佛) 형

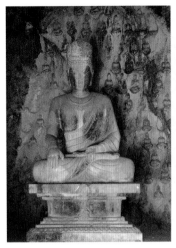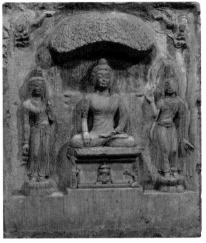

참고도 2-3 〈석조보관불좌상〉, 당 7세기 말, 중국 룽먼석굴 뇌고대(擂高臺) 남동.
참고도 2-4 〈석조삼존불좌상〉, 당 8세기 초, 중국 시안 보경사(寶慶寺) 전래, 일본 도쿄국립
박물관 소장.

태로 표현되었다〔참고도 2-3〕. 경주 남산의 암벽에 있는 칠불암 본존
상은 우리나라 촉지인 불좌상의 초기 예이다. 당 8세기 초에 제작
된 시안 보경사(寶慶寺) 부조상 역시 삼존불 형식이나, 상들의 얼굴
표정이 약간 이국적인 모습을 보인다〔참고도 2-4〕. 이 상은 칠불암
상들에서 관찰되는 새로운 도상으로 전래되어, 이후 같은 항마촉지
인 도상인 석굴암 본존상보다 더 앞선 시기로 추측된다.

경주 남산에 남아 있는 불좌상들은 항마촉지인 불상들이 많다.
동남산의 미륵곡 보리사 불좌상도 항마촉지 수인을 하고 있으며,
편단우견 형식에서 벗어나 두 어깨를 가사로 덮은 통견의 모습이
다〔도 2-35〕. 그 외에도 용장골의 마애불상도 석굴암 상 이후에 나타
난 촉지인 수인을 따른 불상으로 추측된다〔도 2-36〕. 항마촉지인의

도 2-35 〈경주 남산 보리사 석조불좌상〉, 통일신라 8세기, 높이 266cm, 경상북도 경주 남산.

마애불상으로는 대구 동화사 입구 높은 암벽에 새겨진 예가 있다.
이 불상의 표현은 옷 주름이 양쪽 허리에서 늘어진 모습으로 보아
통일신라 말기의 상으로 보인다〔도 2-37〕. 또한 구름 위에 정좌한 모

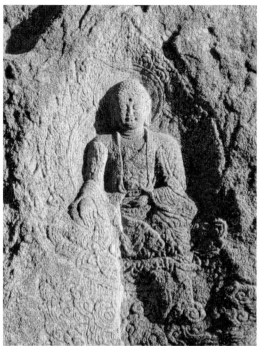

도 2-36 〈경주 남산 용장리 마애불좌상〉, 통일신라 8세기 말, 불상 높이 162cm, 경상북도 경주 남산.
도 2-37 〈동화사 입구 항마촉지인마애불좌상〉, 통일신라 9세기, 높이 110.6cm, 대구 동화사.

습이 마치 공중에서 부처의 형상이 홀연히 나타나는 듯이 보인다.

원래는 남산 삼릉계에 있다가 지금은 국립중앙박물관에 전시되어 있는 건장한 불신의 항마촉지인 상이 약함을 들고 있는 것을 보면〔도 2-38〕이 항마촉지인의 불좌상 형식이 널리 유행하면서 하나의 유행하는 불좌상형으로 받아들여졌음을 알 수 있다. 따라서 약사불이나 아미타불상이 등장할 개연성이 보인다. 8세기와 9세기에는 석굴암 본존을 비롯하여 많은 촉지인 불좌상들이 예배되었으며, 그

전통이 9세기로부터 고려 초까지 이어졌다.

또한 남산에는 존명을 정확히 파악하기
어려운 많은 마애불상들이 있다. 그중 뛰어
난 조각기술을 보여 주는 상으로 칠불암 불상
군의 위쪽 신선암 암벽에 동남쪽을 향하여 조
각된 마애반가좌보살상이 있다〔도 2-39〕. 상
은 오른발을 내려뜨린 반가 자세로 오른손에
는 꽃을 들고 왼손은 가슴 쪽으로 올렸다. 얼
굴 표현이 부드럽고 볼륨감이 있고 자연스럽
게 앉아 있는 자세이며 옷 주름은 대좌 아래로
부드럽게 주름 지어 늘어졌다. 마치 구름 위에
보살상이 올라 있는 듯하다. 이 보살좌상의 제
작 시기는 암벽 아래에 조각된 칠불암 조각군
들과 연계해 보면 8세기 중엽에서 후반경으로
추정된다.

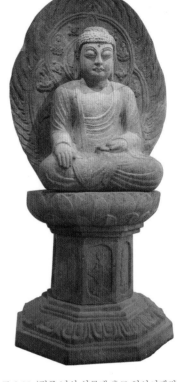

도 2-38 〈경주 남산 삼릉계 출토 약사여래좌
상〉, 통일신라 9세기, 높이 1.45m, 국립중앙
박물관 소장.

남산 삼릉계의 높은 암벽에 새겨진 대형
마애불입상은 비록 머리가 떨어져 나갔으나
몸체는 직선적인 여러 겹의 옷 주름으로 특징 있게 표현되었다〔도
2-40〕. 형식화가 많이 이루어져 있어서 제작 시기가 통일신라 말인
지 그 이후인지 정확히 알기는 어렵다. 이 상과 같이 평행 옷 주름
이 여러 겹으로 표현된 상으로 경주 근교 골굴암(骨窟庵) 마애불상
을 비교할 수 있다. 상의 하반부가 파손되었으나 정면에서 본 상의
얼굴은 매우 온화한 분위기이다〔도 2-41a, b〕. 수인을 확인하기 어

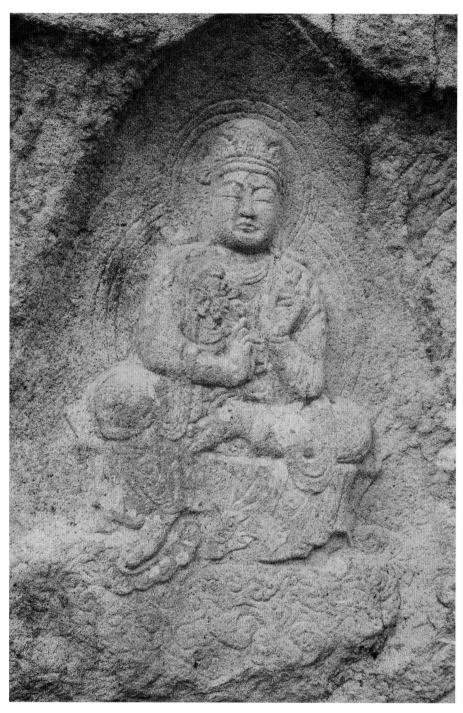

도 2-39 〈경주 남산 신선암 마애보살반가좌상〉 통일신라 8세기 중엽–후반, 높이 1.9m, 경상북도 경주 남산.

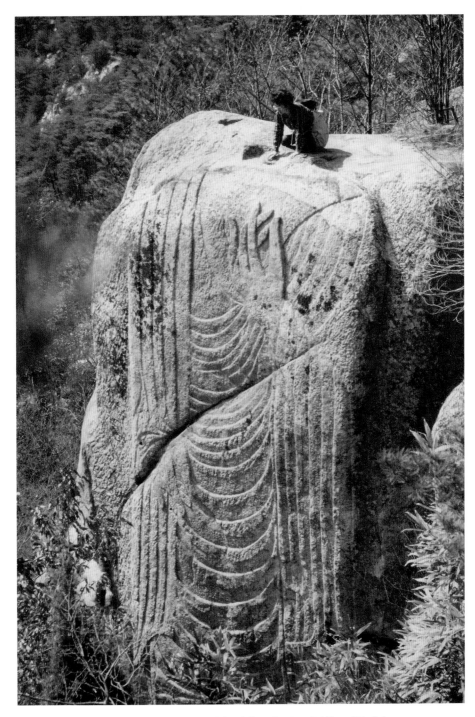

도 2-40 〈경주 남산 약수계 마애대불입상〉, 통일신라 9세기, 높이 8.6m, 경상북도 경주 남산.

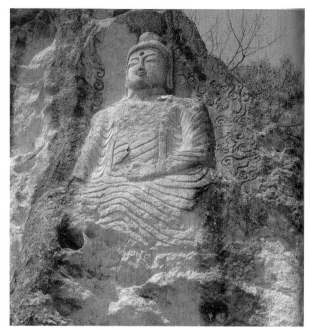
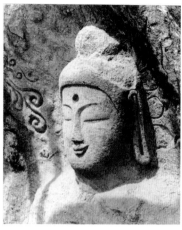

도 2-41 a, b 〈골굴암 마애불좌상〉, 통일
신라 9세기, 높이 4m, 상의 하반부 파손,
b는 정면에서 본 불상의 얼굴, 경상북도
경주 골굴사.

려워 불상의 명칭을 알 수는 없으나 경주 근교의 대형 마애불상의
예로 언급할 만하다. 경주 남산 열암곡에서 발견된 대형 불입상은
현재 완전하게 발굴되지는 않았다. 커다란 암석 밑에 누워 있으나
편단우견의 옷 주름에 두 손을 몸 앞에 아래위로 모은 모습이다. 이
러한 대형 마애불상들과 연결될 수 있는 통일신라시대 초기 상 중
에 현재는 남산 왕정골(王井谷)의 상으로 불리는 예가 국립경주박
물관에 있다. 또한 이 왕정골 불상의 수인을 보여 주는 예로 경주
남산 삼릉계에 공양좌상을 협시로 둔 선각마애불이 있다〔도 2-42〕.
경주의 박물관과 경상도 지역에 그 유사한 예가 몇 구 더 있어서 통
일신라시대 불입상 형식의 또 다른 전통을 보여 준다.

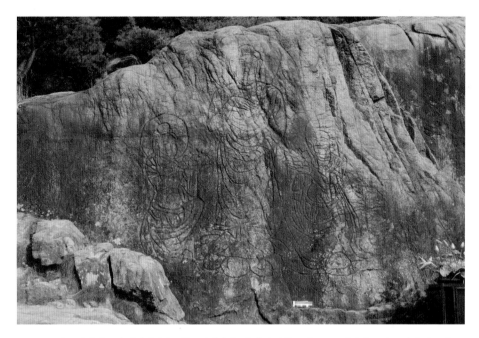

도 2-42 〈경주 남산 삼릉계 마애선각삼존불〉, 통일신라 8세기, 본존불 높이 2.7m, 경상북도 경주 남산 삼릉계곡.

참고논저

강우방·김원용, 『경주 남산, 신라 정토의 불상』, 열화당, 1987.

곽동석, 「남산의 불교조각」, 신라천년의역사와문화 편찬위원회, 『신라의 조각과 회화』, 경상북도문화재연구원, 2016, pp. 121-153.

김리나, 「인도 불상의 중국 전래 고: 보리수 하 금강좌진용상을 중심으로」, 『한우근 박사 정년 기념 사학논총』, 지식산업사, 1981, pp. 737-752(같은 저자, 『한국 고대 불교조각사 연구』, 일조각, 1987/2015, pp. 312-337).

_____, 「慶州王井谷石彫佛立像とその類型」, 『高麗美術館研究紀要』5, 有光敎一先生白壽記念論叢, 社團法人高麗美術館, 2006. 11, pp. 283-302(한글과 日文이 함께 수록됨).

문명대, 「신라 사방불의 전개와 칠불암불조각의 연구: 사방불연구 2」, 『미술자료』27, 1980. 12, pp. 1-12.

(2) 이상적인 불국토의 구현, 석굴암

인도와 서역을 거쳐 중국에는 크고 작은 석굴 사원들이 수없이 많이 남아 있다. 그러나 경주 토함산 정상에 있는 석굴암과 같은 구조로 계획된 인공 석굴은 거의 알려진 예가 없다. 또한 중국에는 석굴암의 불상들보다 더 큰, 대규모의 불상들이 많이 남아 있으나 석굴암처럼 부처의 권속들이 모두 모여 불교 세계의 위계질서에 따라 정연히 배치되어 조화된 불국토를 구현한 예는 아직까지 없다. 이 석굴은 경덕왕 때 대신 김대성이 발원하여 751년에 조성을 시작한 것이다. 그런데 그가 죽은 774년에도 조성이 끝나지 않아서 나라에서 완성시켰다는 기록이 있다. 이로 짐작하건대 당시 김씨이던 신라 왕실의 후원으로 조성이 이루어졌을 것이다.

『삼국유사』에 실린 석굴암의 조성 배경에는 불교의 인과응보 사상과 부모에 대한 효심이 반영되어 있다. 김대성은 원래 가난한 집에 태어났고 그의 어머니는 남의 집 품팔이를 하면서 조그만 밭을 얻어 생활하였다. 그런데 어느 날 덕망 있는 스님이 나타나 하나를 시주하면 만 배를 얻을 수 있다는 얘기를 해 주었다. 그리하여 내세에 다시 태어날 때는 좀 더 나은 생을 얻기 위하여 품팔이로 얻은 밭을 시주하였다. 후에 대성이 재상의 집에 다시 태어나게 되었다. 대성이 커서 사냥을 좋아하여 토함산에 올라 곰을 잡았는데, 이 곰이 꿈에 나타나 나를 위해서 절을 지으라고 하매 장수사를 세웠다고 한다. 또한 마음에 느낀 바가 있어 현생의 부모를 위해 불국사를 짓고 전생의 부모를 위해서 석불사 즉 지금의 석굴암을 지었다고 한다. 이 설화와도 같은 이야기는 불교에 대한 당시 신라인들의

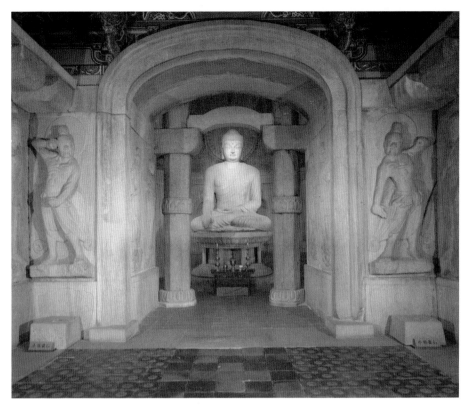

도 2-43 〈석굴암 본존불좌상〉, 통일신라 8세기 중엽, 불상 높이 3.45m, 경상북도 경주 토함산 석굴암.

깊은 신심을 잘 나타낸다. 그들은 인과응보의 가르침과 전생과 현세의 윤회 사상을 믿었으며 또한 부모에 대한 효심이 매우 깊었다.

　통일신라시대의 불교미술 중 가장 기념비적인 구조물이 바로 김대성이 조성하였다는 토함산 산꼭대기의 인공 석굴인 석굴암과 그 안에 모셔진 석불군이다〔도 2-43〕. 궁륭 천장으로 이루어진 원형의 주실과 연도로 이어지는 입구의 네모난 전실로 구성된 이 인공 석굴 사원은 건축적으로도 안정감과 균형감이 어우러진 석굴로 여

러 개의 판석에 불상을 표현하여 내부 벽을 이룬 구조물이다.

석굴의 입구에 해당되는 네모난 전실(前室)의 양쪽 벽면에 팔부중(八部衆)이 4구씩 서 있고 마주 보이는 연도의 입구에는 두 금강역사상이 양쪽에 서 있다[도 2-44]. 그리고 원형 주실로 이어지는 연도 양쪽에는 사천왕이 두 구씩 배치되었다[도 2-45]. 원형 주실에 들어가면 중앙에는 항마촉지인의 본존불이 높은 대좌 위에 당당한 자태로 앉아 있다. 위엄 있는 자세와 엄숙하면서도 자비로운 부처의 표정을 보면, 숭고한 신앙심이 예배자에게 저절로 우러났을 듯하다. 그리고 생명감이 가득한 부처의 탄력 있는 불신(佛身) 표현에서 당시 신라인의 이상적인 불상형의 자태를 보는 듯하다.

석굴암의 원형 주실에 모셔진 불교 존상들로는, 부처가 설법할 때 항상 들으러 오는 천부(天部)의 권속인 범천·제석천이 있고, 그 다음으로 문수·보현보살[도 2-46]과 석가모니의 10대 제자들이 양쪽으로 둘러싸고 있으며, 맨 뒤의 중앙부 즉 석가모니의 뒷면 중앙에 십일면관음보살상이 있다[도 2-47]. 이 상들은 중심축에서 약간은 옆으로 기울인 반측면 각도로 중앙의 본존상을 향하여 부조되었다. 그리고 각 상들이 손에 든 지물이나 장신구 그리고 옷자락들은 자연스럽게 표현되었다. 제자상들의 다양한 자세나 변화 있는 얼굴 표정은 부드러우면서도 온화하다. 또한 상들의 겹쳐진 옷자락이나 자세에 미세한 움직임이 표현되어 운동감을 느끼게 한다.

입구의 네모난 전실에는 팔부중과 금강역사상이, 원형 주실을 이어 주는 연도에는 사천왕이 나름의 위계질서 속에 배치되어 하나의 소우주인 불국토를 상징한다. 또한 원형 주실 벽의 상부에는

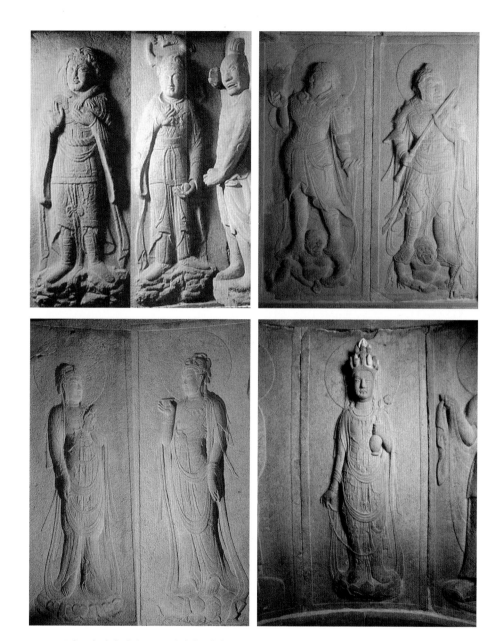

도 2-44 〈석굴암 전실 팔부중〉, 통일신라 8세기 중엽, 야차 높이 1.86m, 용 1.69m.

도 2-45 〈석굴암 연도 사천왕〉, 통일신라 8세기 중엽, 다문천 높이 2.88m.

도 2-46 〈석굴암 원형주실 문수, 보현보살〉, 통일신라 8세기 중엽, 문수보살 높이 2.49m, 보현보살 높이 2.48m.

도 2-47 〈석굴암 원형주실 뒷벽 십일면관음보살입상〉, 통일신라 8세기 중엽, 높이 2.44m.

10개의 감실이 있다. 각 감실에는 중앙에 마주보고 대담을 하는 유마힐(維摩詰)과 문수보살상이 있다. 나머지 8개의 감실 중 두 곳에는 상이 없으며 현재 나머지 6개의 감실에 보살좌상이 있다. 그중에는 관음보살상, 지장보살상이 도상적으로 확인된다. 나머지 보살상에 대해서는 여러 가능성이 제시되고 있다. 현재에는 초기 밀교승인 선무외(善無畏) 역의 『불정존승수유가법의궤(佛頂尊勝修瑜伽法儀軌)』 하권에 언급된 팔대보살상 중에서 유래되었을 것으로 해석된다. 상 중에서 금강저를 들고 있는 상을 금강수보살로 보고, 사색적인 상을 미륵보살상으로 보기도 한다. 이로 보면 석굴암 불상의 도상은 부처의 깨달음이라는 가장 기본적인 성도(成道)의 불상에서 무한한 자비 보살의 변신인 십일면관음보살상, 그리고 가장 대중적이면서도 심오한 부처의 가르침을 설하는 유마·문수의 상들을 모두 포함한다. 또한 새로이 들어온 초기 밀교적인 성격의 보살상까지도 수용하고 있어, 당시 신라에 폭넓은 불교 사상의 수용을 보여주는 불국토의 재현이 이루어진 것으로 볼 수 있다.

석굴암 본존이 항마촉지인을 결하고 있는 자세는 원칙적으로 보리수 밑에서 깨달으신 부처의 모습을 보여 주는 것이다. 근본적으로는 역사적인 부처 석가모니의 자세를 나타낸다. 그러나 더 넓은 의미에서 해석하면, 모든 부처는 깨달음의 과정을 경험하였으며 따라서 이 촉지인을 할 수 있는 도상적인 가능성을 열어두고 있다. 석굴암 본존의 명칭에 대한 많은 해석 중에 아미타여래 또는 화엄의 비로자나불 개념을 들기도 하지만, 궁극적으로는 깨달은 부처 석가모니로 볼 수 있다.

불전에 보면 보리수 밑에서 깨달으신 부처는 그 자리를 뜨지 않고 화엄경을 설법하였다. 이때 그 분신이 화엄세계의 모든 곳을 두루 비추는 비로자나불 개념을 설명하셨다. 7세기 후반 중국 당에서는 화엄 경전과 사상이 널리 유행하기 시작하였다. 마침 중국의 구법승인 현장법사가 645년에 귀국하여 부다가야에서 친견한 신비스러운 항마촉지인 본존상에 대해서 자세히 기록하였다.

이러한 역사적인 기록과 더불어 당에서는 측천무후기에 항마촉지인 불상이 유행하였다. 중국 허난성에 위치한 룽먼석굴 동산에 있는 뇌고대(擂鼓臺)석굴이나 그 주변 석굴에서 항마촉지인 상이 많이 보인다. 머리에 보관을 쓴 항마촉지인 불좌상이 부처의 깨달음과 화려한 경지를 나타내는 예를 일반적으로 '보리서상(菩提瑞像)'이라 부른다. 특히 7세기에서 9세기에 걸쳐 여러 곳의 쓰촨성 석굴에서 보관을 쓴 항마촉지인의 보리서상이 전한다. 8세기 초 장안의 칠보대에 모셔졌다가 지금은 보경사의 부조로 전하는 삼존불에도 보관불을 포함한 많은 촉지인 불상이 보인다. 석굴 사원 중에는 산시성 태원(太原)의 천룡사(天龍寺)에도 8세기 전반의 항마촉지인 불상이 여러 구 조성되었다. 이러한 맥락에서 본다면, 우리나라 경주에 항마촉지인 불상이 등장하는 것은 당시 국제적인 불교문화의 흐름을 잘 따르고 있다고 볼 수 있다. 석굴암의 본존불과 형식이나 양식 면에서 가장 가까워 보이는 당의 불상은 허베이성(河北省) 정정현(正定縣) 광혜사(廣惠寺)에 있는 728년명 대리석상이라고 생각한다[참고도 2-5]. 이 절에는 거의 같은 크기의 상이 둘 있는데 원래 멀리 떨어지지 않은 개원사에 소장되어 있던 것을 795년 광혜사

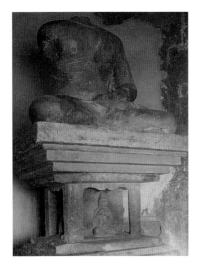

참고도 2-5 〈석조여래좌상〉, 당 728년, 늦어도 795년 이전, 높이 75cm, 중국 허베이성 정정현 광혜사(廣惠寺).

로 옮겨 온 것이다. 불상은 넓은 어깨에 가는 허리, 그리고 특히 간결한 옷 주름의 처리나 두 다리 위로 흐르는 옷 주름의 방향이 석굴암 본존상과 유사하며 두 다리 사이에 부채꼴처럼 퍼져 있는 주름이 같은 형식이다.

이 석굴암 본존상의 크기는 당의 구법승 현장이 인도 부다가야에서 본 대각사 항마촉지인 불상에 대해 기록한『대당서역기(大唐西域記)』에 보이는 불상의 크기와 거의 같다고 한다. 이 사실은 당시 신라가 중국 불교사회와 밀접한 교류가 있었음을 알려 준다. 더욱이 이미 7세기 후반에 인도에 갔던 신라의 구법승들이나 8세기 초 인도를 여행하고『왕오천축국전(往五天竺國傳)』을 남긴 혜초(慧超)스님과 같이, 신라 불교 사회에서는 이미 국제적인 문화 교류가 이루어지고 있었다.

뛰어난 조각수법으로 신성하고 아름다운 불상표현의 극치를 보여 주는 이 석굴암 불상군은 어느 곳에서도 비교할 만한 예가 남아 있지 않다. 이 불상군은 종교성과 예술성이 조화된 불교미술의 정수를 보여 주며, 신라 미술의 세계성과 우수성을 대표한다.

석굴암 본존좌상은 이후 통일신라의 불좌상 표현에 하나의 모본이 되었다. 또한 통일신라 후기에는 많은 항마촉지인 불상들이 석조불이나 철불의 형태로 남아 있다. 그중 경주 근처에 남아 있는 석조불의 대표적인 예를 양동(良洞) 안계리(安溪里) 마을에서 찾아

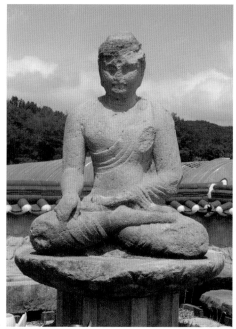

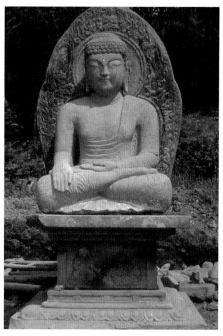

도 2-48 〈경주 안계리 석조불좌상〉, 통일신라 8세기 후반, 높이 145cm, 경상북도 경주 안강 안계리.

도 2-49 〈합천 청량사 석조불좌상〉, 통일신라 9세기, 높이 210cm, 경상남도 합천 청량사.

볼 수 있다[도 2-48]. 이는 석굴암 불상과 형식이나 조형감이 매우 비슷하다. 이후 항마촉지인 불좌상 표현은 차차 신라적으로 해석되고 변형된다. 그 예로 경상남도 합천 청량사(淸涼寺)의 석조불좌상[도 2-49], 경상북도 의성 고운사(孤雲寺) 석조불좌상[도 2-50], 경주 남산의 미륵곡이나 용장곡의 불상들을 들 수 있다. 청량사 석조불상은 신체의 비례가 석굴암에 비해서 많이 위축되었고 특히 두 어깨의 넓이나 두 무릎의 볼륨감이 감소되었다. 석굴암 본존과 양식적으로 가장 유사한 철불의 예는 충청남도 서산군 운산면 절터에

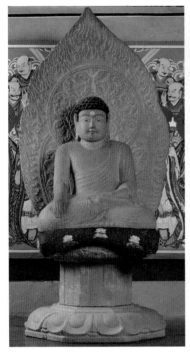 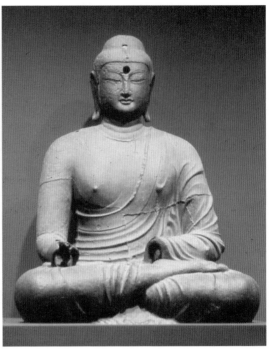

도 2-50 〈의성 고운사 석조불좌상〉, 통일
신라 9세기, 높이 79cm, 경상북도 의성
고운사 봉안.

도 2-51 〈서산 보원사 전래 철조불좌상〉, 통일신라 9-10세기,
높이 150cm, 충청남도 서산 보원사 전래, 국립중앙박물관 소장.

서 옮겨 왔다는 상으로, 현재 국립중앙박물관에 있다〔도 2-51〕. 통
일신라 후기의 이들 항마촉지인 불좌상들이 석굴암 본존과 같이
편단우견의 표현과 양다리 사이의 부채꼴형 주름을 그대로 답습하
는 것이 흥미롭다. 그러나 넓은 가슴에 당당한 자세나 균형감 있는
신체 비례는 다소 감소되었다. 또한 얼굴 표정에 보이던 종교적 위
엄이나 조각수법의 세련미가 많이 사라지게 된다.

9세기의 신라 불좌상을 살펴보면 대체로 8세기에 유행한 불상

형을 따르면서 약간의 양식적 변화를 이룬다. 예를 들어 국립경주박물관 정원에는 분황사에서 출토된 여러 구의 석조불좌상들이 있는데 대부분 석굴암의 본존과 같은 항마촉지인의 수인을 하였다〔도 2-52〕. 법의에도 약간의 변화가 있어 두 어깨를 덮는 통견도 있고 가슴이 드러난 법의 속에 내의를 입거나 옷자락 단에 장식을 하는 식이다. 석굴암의 본존상과 같이 두 다리 사이의 주름이 부채꼴인 경우도 있고 혹은 두

도 2-52 〈경주 분황사 석조불좌상〉, 통일신라 9세기, 경상북도 경주 분황사지 출토, 높이 55.5cm, 국립경주박물관 정원.

다리를 덮어 연속된 U형으로 늘어진 경우도 있다. 그리고 몸체의 비례나 입체감은 석굴암 상보다 형식화가 많이 진행되었으며, 얼굴이나 신체 표현에서 주는 위엄도 많이 사라졌다.

참고논저

강우방, 「석굴암 본존의 도상 소고」, 『미술자료』 35, 1984, pp. 54-57(같은 저자, 『원융과 조화』, 열화당, 1990, pp. 280-281).

김리나, 「항마촉지인 불좌상 연구」, 황수영 편, 『한국 불교미술사론』, 민족사, 1987, pp. 73-110(같은 저자, 『한국 고대 불교조각사 연구』, 일조각, 재수록, 1987/2015, pp. 338-388).

_____, 「중국의 항마촉지인 불좌상」, 「통일신라의 항마촉지인 불좌상」, 『한국 고대 불교조각사 연구』, 일조각, 1987/2015, pp. 270-382/pp. 338-441.

레이위화(雷玉華)·왕젠핑(王劍平), 「쓰촨 보리수상 연구」, 정재 김리나 교수

정년퇴임기념 미술사논문집 간행위원회, 『시각문화의 전통과 해석』, 도서출판 예경, 2007, pp. 101-120.

박형국, 「慶州石窟庵の龕內群する一試論―維摩・文殊と八大菩薩の復元を中心し」, 『佛教藝術』 239, 1998. 7, pp. 50-72.

배재호, 「석불사 석굴 구조의 원형과 연원: 인도, 중국 석굴과 비교하여」, 『석굴암의 신연구』, 신라문화재 학술발표회논문집 21, 2000. 8, pp. 141-197.

_____, 「석불사 도상 고: 화엄불 신관의 신라적 해석」, 『미술사연구』 22, 2008, pp. 55-72.

_____, 「화엄경주 10불과 석불사 도상」, 『연화장세계의 도상학』, 일지사, 2009, pp. 86-97.

이주형, 「석굴암의 불교조각」, 신라천년의역사와문화 편찬위원회, 『신라의 조각과 회화』, 경상북도문화재연구원, 2016, pp. 154-183.

_____, 「인도 중앙아시아의 원형당과 석굴암」, 『중앙아시아연구』 11, 2006.

장충식, 「토함산 석굴의 장점과 그 배경」, 『석굴암의 신연구』, 신라문화재 학술발표회논문집 21, 2000. 8, pp. 87-106.

한재원, 「석굴암 전실 팔부중상의 상징과 해석」, 『미술사연구』 29, 미술사연구회, 2015, pp. 135-169.

허형욱, 「석굴암 범천・제석천 도상의 기원과 성립」, 『미술사학연구』 246/247, 2005. pp. 28-26.

황수영, 「석굴암의 창건과 연혁」, 『역사교육』 8, 1964, pp. 469-493.

_____, 『석굴암』, 예경출판사, 1989.

3) 현세구복의 신앙, 약사불상의 유행

통일신라시대 개인적인 신앙으로 더 절실하게 요구되었던 염원 중하나는, 불교의 힘으로 질병을 고치고자 하는 '약사여래신앙'이다. 불교수용 초기부터 약사여래에 대한 신앙이 있었음은 삼국시대의

기록에도 보인다. 약사여래신앙은 삼국시대부터 오늘날에 이르기까지 꾸준히 계속되고 있다. 약사여래의 표현은 다양하여 어느 한 형식으로 규정짓기는 어려우나, 한 손에 둥근 약호나 약함을 들고 있는 경우가 대부분이다. 그러나 약사여래의 표현을 보면 그 자세가 입상이나 좌상 등 특정한 형식을 선호하는 것은 아니다. 보통 당시 유행하던 불상형들과 비슷한 자세에 약함을 손에 얹는 표현을 더했던 것으로 보인다.

약사여래신앙은 내세에 대한 염원과 더불어 현세의 고난에서 벗어나기를 바라는 구복적인 신앙의 대표적인 예로, 특히 대중들의 불교신앙 행위의 중요한 부분을 차지한다. 통일신라 말기에 질병이 유행하였다는 연구 자료는 신라 하대에 특히 약사여래신앙이 유행한 배경을 뒷받침해 주기도 한다. 통일신라 소형 금동불입상 중에는 약함을 든 예들이 많으며, 표현형식은 신라 금동불의 일반적인 형식을 따른다. 불좌상으로 표현된 약사여래상 중에는 항마촉지인을 한 불좌상이 약함을 들고 있는 예도 많이 있다. 대표적으로, 국립경주박물관 분황사지 출토품 중 항마촉지인에 약함을 들고 있는 상이 있다〔도 2-53〕. 또한 경주 굴불사지 동면의 약사여래상과 같이, 오른손은 설법인으로 올리고 왼손에 약함을 놓은 불상도 여러 점 알려져 있다. 경주 남산 미륵곡의 보리사에 있는 항마촉지인 본존불의 광배 뒷면에도 낮은 부조로 된 약사불이 있는데, 오른손은 들어 약사 수인을 취하였고 왼손에는 약함을 들고 있다. 또 남산 칠불암의 사방불 중 한 구는 왼손에 약함을 든 약사불이다. 원래 사방정토불에서는 동방의 불상이 유리광정토세계의 약사여래이나, 남

도 2-53 〈경주 분황사 석조약사여래좌상〉, 통일신라 8-9세기, 경상북도 경주 분황사지 출토, 높이 51cm, 국립경주박물관 정원.

산 칠불암의 약사여래의 경우에는 그 원칙이 지켜지지 않았다.

8세기 후반이나 9세기에 걸쳐서 경주를 중심으로 이루어진 대형 금동불상을 대표하는 상으로는 백률사(栢栗寺) 금동약사불입상이 있다[도 2-54]. 이 금동약사불은 경주에서는 보기 드물게 남아 있는 대형 걸작품의 하나이다. 상의 크기에서 오는 제작 과정의 어려움으로 불상의 입체감이나 옷 주름의 자연스러움이 감소되었으나, 위엄 있는 불상의 얼굴 표정과 균형 잡힌 신체 비례가 특징이다. 통일신라 후기 대형 금동불상의 중요한 예이다. 이 상은 몸 전체를 U형의 옷 주름으로 덮은 불상형식에 속하는데, 상의 크기에

비해 주름의 입체감이 줄어들었음에도 불구하고 마치 몸 전체의 팽만감을 강조하려는 듯 늘어진 U형 옷 주름이 하나 건너 하나씩 끊어져 있다. 경덕왕이 백률사를 방문하러 가던 길에 굴불사지의 사면석불을 발견하였다는 기록에서 볼 때, 백률사는 8세기에 있던 절로 확인된다. 그러나 이 약사상이 처음부터 이 절에서 전래되었는지는 확인하기 어렵다. 또한 불상의 두 손이 모두 파손되어 원형을 파악하기는 어려우나 현재 남아 있는 상의 팔꿈치 형태로 보아 왼손에는 약함을 들고 오른손은 설법인을 한 자세였다고 추정된다. 이 상이 처음부터 약사상으로 제작되었다면 통일신라의 약사신앙을 대변하는 대형 불상임에 틀림없다. 이렇듯 통일신라시대의 금동불입상

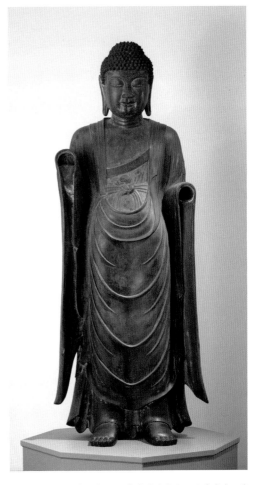

도 2-54 〈경주 백률사 금동약사여래입상〉, 통일신라 8세기 후반, 경상북도 경주 백률사 출토, 높이 177cm, 국립경주박물관 소장.

중에는 약함을 들었거나 약함을 들었던 흔적이 있는 상들이 많이 남아 있다.

　『삼국유사』에는 경덕왕대인 755년에 경주의 분황사에 거대한

약사동상을 만들었다고 기록하고 있으나 상은 현재 전하지 않고 있다. 현재 분황사에서 모시고 있는 상은 조선시대 임진왜란 이후에 조성한 것이다. 약사불의 약호(藥壺)에는 조선시대 영조년간인 18세기 후반의 연대가 써 있고, 상을 중수 개금하였다고 전한다.

참고논저

김리나,「통일신라시대 약사여래좌상의 한 유형」,『불교미술』11, 동국대학교 박물관, 1992, pp. 91-103.

유근자,「통일신라 약사불상의 연구」,『미술사학연구』203, 1994. 9, pp. 77-110.

이현숙,「몸 질병, 권력, 신라통일기 군진의학」,『문화사학』6, 2003, pp. 11-41.

＿＿＿,「신라통일기 전염병의 유행과 대응책」,『한국고대사연구』31, 2003, pp. 209-256.

정부미,「백률사금동여래입상을 통해 본 통일신라시대 대형 금동불 제작기법」,『미술학연구』255, 2007, pp. 5-33.

허형욱,「한국 고대의 약사여래신앙과 도상 연구」, 박사학위논문, 홍익대학교 대학원 미술사학과, 2017.

3

통일신라 후기의 불교조각

1) 비로자나불상의 유행과 화엄신앙

통일신라의 또 다른 대형 금동불상 중 경주에 남아 있는 대표적인 예로 불국사의 금동비로자나불좌상[도 2-55]과 금동아미타여래좌상이 있다[도 2-56]. 두 상은 크기가 비슷하고 표현양식도 유사하여 같은 시기에 제작된 것으로 추정되며 제작 연대는 8세기 후반에서 9세기 초로 생각된다. 상의 비례나 옷 주름의 자연스러운 표현 면에서 뛰어난 주조 기술을 보여 주는 신라 하대의 대표적인 대형 금동불상이다. 두 상은 수인이 오른손과 왼손이 반대로 되어 있는 점이 공통점으로 지적된다. 표현양식 역시 동일 계열인 두 불좌상은 약간 굳은 얼굴 표정에 비해 옷 주름의 처리는 부드러워서 전

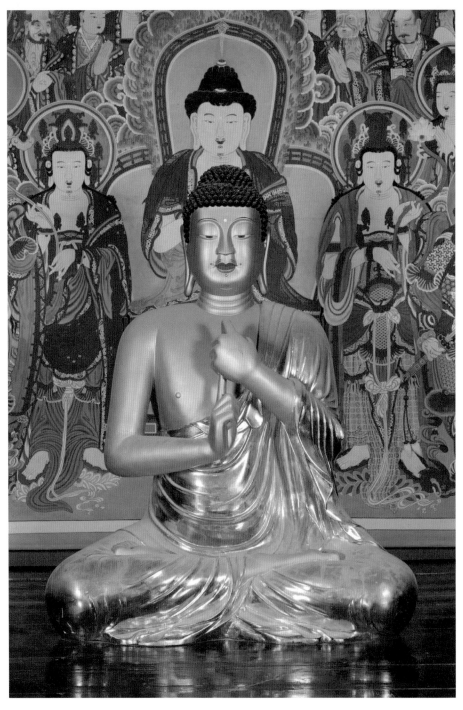

도 2-55 〈경주 불국사 금동비로자나불좌상〉, 통일신라 8세기 후반-9세기 전반, 높이 177cm, 경상북도 경주 불국사.

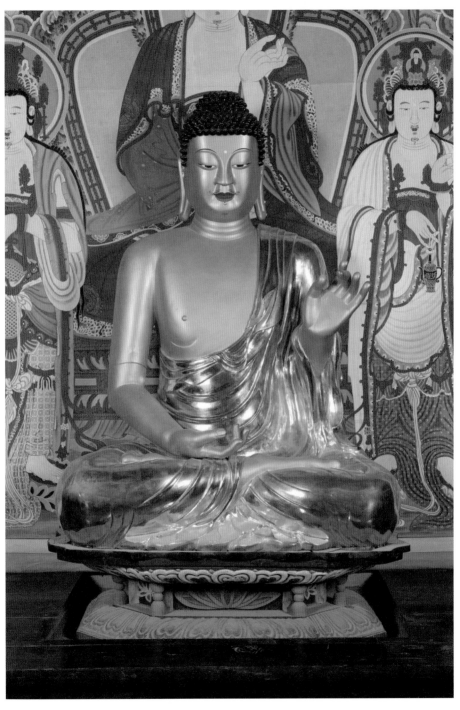

도 2-56 〈경주 불국사 금동아미타여래좌상〉, 통일신라 8세기 후반-9세기 전반, 높이 166cm, 경상북도 경주 불국사.

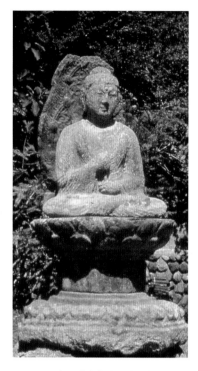

도 2-57 〈청도 내원사 석조비로자나불상〉,
통일신라 766년, 지리산 석남사지 출토,
높이 108cm, 경상북도 청도 내원사 봉안.

성기 통일신라 불상의 전통을 잇는다. 이 두 상은 당시에 유행한 화엄 사상과 연계하여 아미타불상과 비로자나불상의 제작으로 이어진 매우 중요한 예들이다. 불국사의 이 두 상에 대해서는 최치원의 찬문이 있는 점을 근거로 9세기 후반의 상으로 보는 견해도 있으나, 몇 가지 기록상의 의문점이 있다. 또 9세기의 신라 상들과 비교해 볼 때 훨씬 뛰어난 주조 기법을 보여 준다. 그 때문에 경주의 왕실이나 귀족 중심의 불교 후원 세력이 약화되기 이전인, 늦어도 8세기 후반이나 9세기 초의 상으로 볼 수 있다.

남아 있는 예로 보아 지권인(智拳印)을 한 비로자나불상이 8세기에 등장하는 것은 너무 이르다는 견해도 있다. 그러나 경상남도 산청(山靑) 내원사(內院寺)에 있는 지리산 석남사(石南寺) 전래의 석조비로자나불좌상의 대좌에서 명문이 있는 불사리함이 발견되었는데, 사리함의 기록에 따르면 이 비로자나불좌상의 제작 연대가 766년으로 추정되었다. 따라서 이 지권인 비로자나불상이 8세기 중엽에 등장한 가장 이른 예로 인식된다(도 2-57). 중국에서도 8세기의 지권인 비로자나불의 예가 아직까지 알려진 바는 없다. 그러나 8세기 중엽에 이미 인도에서 온 밀교계 승려 선무외(善無畏), 금강지(金剛智), 불공금강(不空金剛) 등의 활약과 밀교 경

전의 번역이 있었던 것으로 볼 때, 이 밀교계의 도상이 어느 정도 성립되었을 가능성이 있다.

내원사에 있는 766년 제작된 비로자나불상의 출현 이후 근 일백년이 지난 9세기 중엽에 이르러, 신라에서는 지권인의 불좌상이 유행했다. 9세기 선종 사찰에서 이론적으로 화엄 사상을 받아들여 당시 대승불교에서 이론 체계를 잘 갖추고 있던 화엄을 통해 구체적인 수행을 실천하고자 비로자나불을 봉안하였다. 그중 명문에 근거하여 연대를 알 수 있는 예 중에 가장 이른 상으로 전라남도 장흥 보림사의 철조비

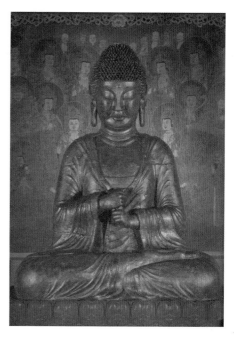

도 2-58 〈장흥 보림사 철조비로자나불좌상〉, 통일신라 858년, 높이 250cm, 전라남도 장흥 보림사.

로자나불좌상이 있다. 팔뚝에 주조된 명문을 보면 858년에 제작되었음을 알 수 있다[도 2-58]. 명문에 의하면 헌안왕 때에 무진주 장사현의 부관 김수종이 왕의 허락을 받아 상을 조성했다고 한다. 또한 이 절에 있는 보조선사의 비문에 노사나 불상을 만들었다고 기록되어 있다. 보림사는 선종 구산선문의 하나이자 우리나라 남종선의 총본산으로, 선종 사찰이면서 비로자나불을 모신 첫 번째 예로 그 의미가 있다. 불상표현에 있어서 얼굴 표정이 경직되었고 옷 주름이 별로 정돈된 상태는 아니다. 이전 시대의 조각과 같은 탄력감은 부족하다.

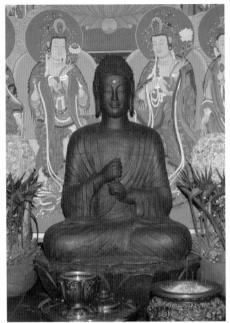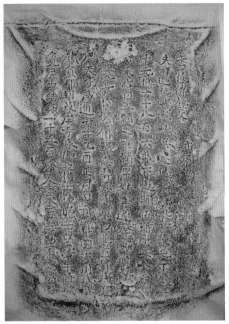

도 2-59 a, b 〈철원 도피안사 철조비로자나불좌상〉, 통일신라 865년, 높이 91cm, 강원도 철원 도피안사 봉안. b(오른쪽)는 불상 등쪽의 명문.

연대를 알 수 있는 또 다른 철불의 예가 강원도 철원 도피안사 (到彼安寺)의 비로자나불좌상이다. 이 상은 대좌까지 철로 제작하였다. 불상 몸체의 등판에 명문이 주조된 중요한 지권인 비로자나불좌상이다. 명문의 내용은 865년에 지방의 신도 1,500여 명이 신라의 북쪽 경계 지역인 한주 철원에 이 상을 만들어 예배하였다는 기록이다〔도 2-59a, b〕. 왕실이나 중앙 귀족뿐 아니라 지방 호족들을 중심으로 세워진 선종 사찰에서는 화엄 사상을 중요시하였으며, 예배 대상인 본존불로 비로자나불상을 제작하였음을 알려 준다. 또

한 지방의 신도 단체가 후원하여 불상을 조성할 만큼 불교의 대중화가 이루어졌음을 알 수 있다. 상의 표현을 살펴보면, 육계는 거의 구분되지 않을 정도로 낮고 지방색이 두드러진다. 또한 얼굴 표정이 굳어 있고 옷 주름 표현이 계단식으로 도식화되어 평면적이다.

9세기 중엽경에 제작된 석조비로자나불 중에 대구 동화사 비로암에 있는 불상이 있다. 비로암 건물 앞에는 민애대왕을 위해서 세운 탑이 있는데, 그 속에서 나온 사리기에는 민애대왕 석탑기라고 쓰여 있으며 863년에 탑을 세웠다고 한다. 그리고 이 탑 앞에 건립된 비로암의 비로자나불상 역시 그 무렵에 제작된 것으로 추측된다(도 2-60). 대좌와 상이 거의 완전하게 보존되었는데, 상은 볼륨감이 있고 옷자락은 규칙적인 계단 형식으로 처리되어 상 전체에 긴장감이 있다. 9세기 비로자나불상 표현에서 중요한 예로 앞서 언급한 동화사의 사리기를 넣었던 사리함 네 개의 금동판에 선각으로 표현한 삼존불상이 있다. 그중 보관을 쓰고 지권인을 한 보살형 대일여래가 있다. 이를 통해 밀교 만다라 금강계의 비로자나불상형도 9세기 중엽경 신라에 수용되었음을 알 수 있다(도 2-61a, b). 그 외에 약함을 든 약사불을 확인할 수 있다. 항마촉지인의 불상은 석가모니불이 되거나 사방불의 하나인 아촉불(阿閦佛)이 될 수 있다. 두 손을 합장한 예는 수인으로는 정확히 밝히기 어려우나 사방불의 서방 아미타불일 가능성이 크다. 따라서 정통 밀교의 오방불(五方佛) 개념이 반영되지는 않은 것으로 보인다. 이 불상은 경주에서 떨어진 대구에서도 왕실에서 발원한 탑과 상이 세워졌음을 알 수 있는 중요한 예이다.

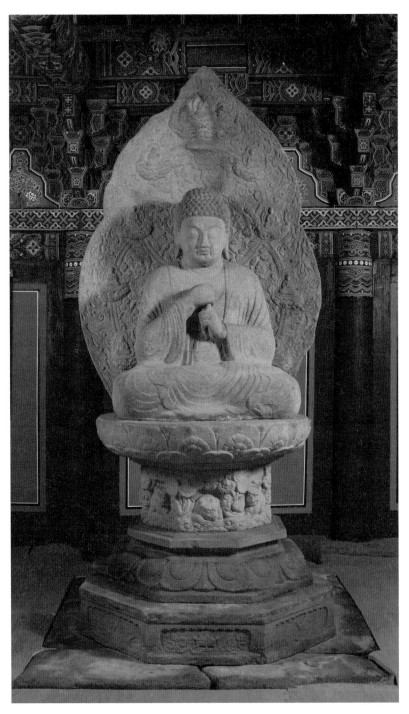

도 2-60 〈대구 동화사 석조비로자나불좌상〉, 통일신라 9세기, 높이 129cm, 대구 동화사.

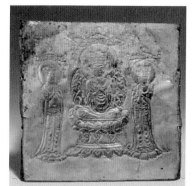

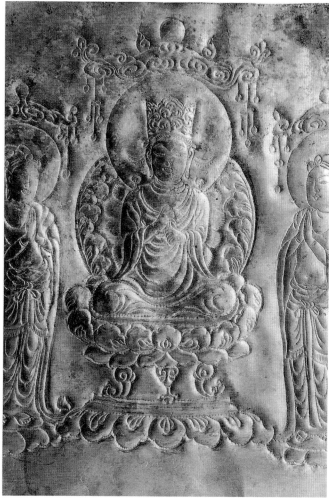

도 2-61a, b 〈대구 동화사탑 금동사리함 판넬의 선각비로자나삼존불좌상〉,
통일신라 863년, 동화사 3층석탑 출토, 판넬 크기 15.3×14.2cm, 국립대구박
물관 소장.

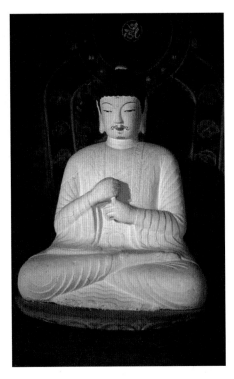

동화사 비로암 불상과 비슷한 시기에 조성된 상으로 경상북도 봉화군 축서사의 석조비로자나불상이 있다. 이 불상 역시 같은 절의 석탑에서 나온 사리기에 의하면 867년경의 상으로 추정된다〔도 2-62〕. 이 불상도 9세기 불좌상의 특징을 보이는데, 옷 주름 형식에서 신체 굴곡을 따라서 흐르는 볼륨감의 강조보다는 도식적이고 반복적인 주름을 가진 것이 특징적이다. 그리고 어깨나 무릎의 폭이 좁아지면서 신체의 위압감이 감소되는 경향은 이 시기 불상 표현이 공통적으로 가지는 특징이다.

도 2-62 〈봉화 축서사 석조비로자나불좌상〉, 통일신라 867년, 높이 108cm, 경상북도 봉화 축서사 봉안.

통일신라 말기인 9세기에는 불교 조각의 중심지가 경주를 벗어났다. 여러 지방 호족들의 후원을 받으면서 불사가 활발하게 이루어졌으며 특히 선종 승려들의 활약이 두드러졌다. 그리고 지권인을 한 비로자나불상 대부분은 지방의 여러 선종 사찰에 모셔져 있다. 상과 함께 사방불이나 협시보살상이 남아 있지 않은 현상은, 이 불상이 밀교의 오방불 개념으로 발달하였다기보다는 화엄종의 영향을 크게 받은 신라 선종 사찰에서 대중적인 예배 대상으로 수용되어 신앙되었기 때문이라고 생각한다.

통일신라시대의 비로자나불좌상 중에 목조로 조성된 중요한

상이 해인사에 있다. 그중 한 상은 법보전에 모셔져 있고, 형태와 크기가 거의 같은 상이 대적광전에 모셔져 있다. 특히 법보전에 있는 상의 내부 복장 공간의 바닥면에서 이두로 된 묵서의 명문이 발견되었는데 중화3년 계묘년, 즉 883년에 대각간(大角干)과 우비주(右妃主)에 등신(等身)을 주었다는 것이다. 문장 구성이 엉성하고 해석에 이견이 있으나 대체로 불상은 당시의 대각간인 위홍(魏弘)의 비로자나불이며 그 오른쪽의 상은 위홍과 가까웠던, 아마도 진성여왕을 칭하는 비의 상이라는 해석이 일반적이다〔도 2-63〕. 두 불상은 편단우견의 상으로 얼굴과 법의의 표현이 거의 일치하는 통일신라 시대의 연대를 알려 주는 중요한 목조비로자나불좌상이다. 법의의 처리 방식은 당시 지방의 비로자나불상보다 훨씬 자연스럽고 입체감이 있어 중앙 정부에서 주로 유행하던 불상양식이 반영된 것으로 본다.

경상북도 예천 한천사(寒天寺)에 철조비로자나불좌상이 있는데, 이 상은 두 손을 복원하는 과정에서 오른쪽 팔뚝 속에 남아 있던 철심이 팔뚝에서 위로 향하게 꺾인 상태인 것을 발견하여 원래 이 상의 오른손이 비로자나불좌상의 지권인 수인이었던 것을 확인하고 그렇게 복원해 놓은 것이다〔도 2-64〕. 이 철불은 얼굴이 둥글고 몸체에도 입체감이 풍부하여 양식적으로는 8세기의 전통을 잇고 있으나 실제 제작 시기는 9세기로 넘어갈 가능성이 있다.

원래 지권인의 비로자나불은 밀교의 금강계 대일여래의 도상으로 알려졌으며 일본의 밀교 종파인 진언종(眞言宗)에서는 보관을 쓰고 지권인을 한 대일여래로 인식된다. 그러나 우리나라에서는 밀

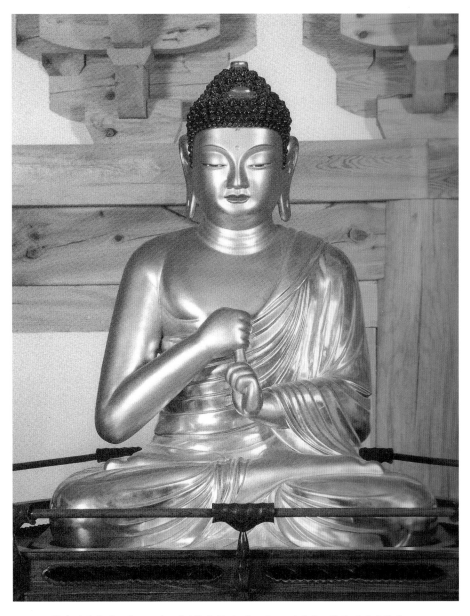

도 2-63 〈합천 해인사 법보전 목조비로자나불좌상〉, 높이 126cm, 경상남도 합천 해인사 봉안.

교가 독립된 종파로 발전하지는 않
았다. 특히 신라에서는 일본의 진언
종 밀교의 도상에 보이는 오방불이
나 그에 부응하는 오방보살상이 등
장하지 않았다. 대부분 화엄의 영향
을 받았던 신라 후기에 중국에 간 유
학승들이 9세기에 선종 승려로 귀국
하여 전라도, 경상도, 강원도에 구산
선문의 사찰을 세우고 지방 호족들
의 후원을 받았다. 그리고 신라의 선
종은 교학적인 측면에서는 화엄 사
상이 큰 영향을 끼쳤다. 지권인의 여
래형 비로자나불상은 화엄의 법신불
로 인식된 것으로 해석되어 선종 사
찰에서 예배 대상으로 모셨다.

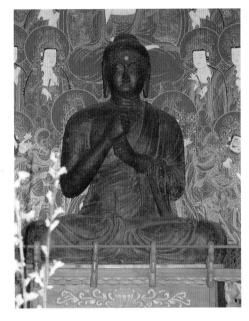

도 2-64 〈예천 한천사 철조비로자나불좌상〉, 통일신
라 9세기, 높이 153cm(두 손은 복원), 경상북도 예천
한천사 봉안.

　대부분의 지권인 비로자나불상은 좌상이 많으나 입상도 몇 구
남아 있다. 그중 일본 도쿄국립박물관 오구라(小倉)컬렉션에 있는,
9세기의 상으로 추정되는 지권인 금동불입상이 비교적 대형(大形)
이다[도 2-65]. 이 상은 둥근 얼굴에 비교적 균형 잡힌 몸매로 8세
기 신라 불상의 전통을 잇고 있다. 그러나 상의 뒷부분이 타원형
으로 크게 뚫려 있는 점은 9세기 신라 불상 제작의 특징을 보여 주
는 것이다. 남아 있는 통일신라 말기의 금동불상 대부분은 조각 표
현에서 이전보다 완성도가 미흡하거나 입체감이 부족한 경우가 많

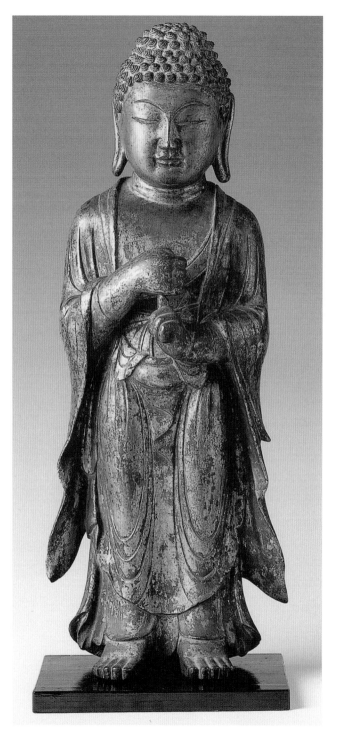

도 2-65 〈금동비로자나불입
상〉, 통일신라 9세기, 높이
52.8cm, 일본 도쿄국립박물
관 오구라컬렉션.

도 2-66 〈금동비로자나불입상〉, 통
일신라 9세기, 전체 높이 31.5cm,
국립경주박물관 소장.

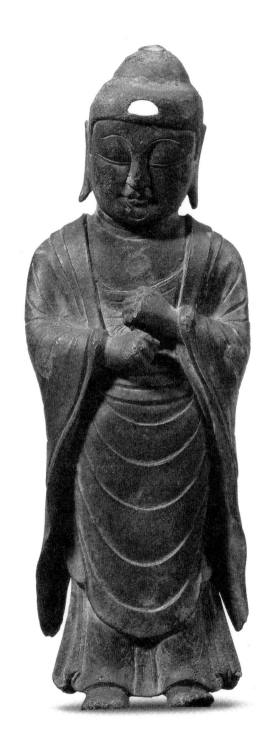

다. 예를 들어 국립중앙박물관에 있는 금동비로자나불입상은 나름대로 신라 말기 조각의 꾸밈없고 자연스러운 표현을 보여 준다[도 2-66]. 그러나 얼굴이 넓적하고 사각형이며 상의 입체감이 현저히 줄어들었고 옷 주름 처리는 편평하다. 역시 상의 뒷면이 뚫려 있고 주조 기술의 완성도가 이전보다 훨씬 퇴보되어 통일신라 말기 불상표현의 특징을 보여 주고 있다.

참고논저

강우방, 「한국 비로자나불상의 성립과 전개」, 『미술자료』 44, 1989. 12, pp. 1-66(같은 저자, 『원융과 조화』, 열화당, 1990, pp. 427-479 재수록).

강희정, 「비로자나불상과 화엄세계」, 신라천년의역사와문화 편찬위원회, 『신라의 조각과 회화』, 경상북도문화재연구원, 2016, pp. 94-119.

김리나·이숙희, 「통일신라시대 지권인 비로자나불상 연구의 쟁점과 문제」, 『미술사논단』 7, 1998 하반기, pp. 227-263.

문명대, 「신라 하대 비로자나불상조각의 연구 1」, 『미술자료』 21, 1977. 12, pp. 16-40; 『미술자료』 22, 1978. 6, pp. 28-37.

_____, 「통일신라 불교조각: 지권인 비로자나불의 성립 문제와 석남암사 비로자나불상의 연구」, 『불교미술』 11, 1992, pp. 55-89.

_____, 「화엄종계 불상조각과 지권인 비로자나불상」, 『한국의 불상조각 2 – 통일신라시대 불교조각사 연구: 원음과 고전미』, 도서출판 예경, 2003, pp. 157-358.

박경원·정원경, 「영태2년명 석조 비로자나좌상: 지리산 내원사 석불 탐사 시말」, 『고고미술』 168, 1985, pp. 1-21.

법보종찰 해인사, 『해인사 대적광전·법보전 비로자나불 복자유물 조사보고서』, 문화재청, 2008.

이숙희, 「비로사 비로자나불상과 아미타불상에 관한 연구」, 정재 김리나 교수 정년퇴임기념 미술사 논문집 간행위원회, 『시각문화의 전통과 해석』, 도서출판예경, 2007, pp. 157-174.

손영문, 「해인사 법보전 및 대적광전 목조비로자나불상의 연구」, 『미술사학연

구』 270, 2011. 6, pp. 5-34.

황수영, 「신라 민애대왕 석탑 기: 동화사 비로암 3층석탑의 조사」, 『사학지』 3, 1969, pp. 53-86(같은 저자, 『한국의 불교미술』, 1974 재수록).

2) 탑에 새겨진 불교조각과 열린 공간 속의 대중 예배

통일신라시대 석조물 중에는 예배 대상인 불상뿐 아니라 불교신앙과 관련된 석조물, 즉 불사리를 봉안한 불탑이나 스님이 열반한 후 그 사리를 모시는 승묘탑(僧墓塔), 즉 일반적으로 알려진 부도(浮屠), 또는 절의 법등을 켜는 석등 등이 있다. 경우에 따라서는 이들이 세워진 배경이나 제작 연대가 알려진 예도 있어서, 신라 후기 불교조각의 도상이나 양식 연구에 중요한 자료가 되기도 한다. 그중에서도 석탑면의 부조는 불상이나 사천왕상 또는 팔부중으로 조각 기법이 시대적인 특징을 따르고 있다. 이에 대해 간단히 고찰해 보고자 한다.

석탑 중에는 682년에 완성된 이탑일금당(二塔一金堂)의 대표적인 감은사지 3층석탑과 같이 탑신이나 기단석에 아무런 조각이 없는 경우도 있다. 또 불국사 다보탑처럼 화려한 보탑(寶塔) 형식인 경우도 있다. 그러나 8세기 후반이나 9세기의 석탑에는 기단면석이나 탑신면에 인왕, 팔부중, 사천왕 혹은 사방불이 부조로 조각되어 있거나 십이지상, 비천 혹은 주악천이 표현된 경우가 많다. 이들 탑 중에는 연대를 정확히 추정할 수 있는 예가 별로 많지 않으나 조각양식을 바탕으로 대략 상대적인 편년을 가늠할 수 있다.

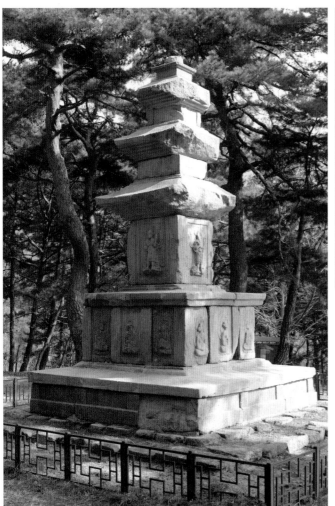
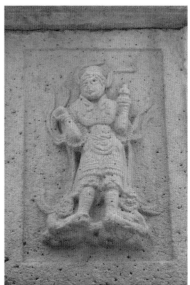

도 2-67a, b 〈경주 원원사터 서쪽 3층석탑과 초층 탑신 북면 다문천왕〉, 통일
신라 8세기 후반, 탑 높이 6.04m, 경상북도 경주 외동읍 모화리.

경주 부근의 탑 중 원원사지(遠願寺址)에 남아 있는 두 석탑의 초층 탑신에 사천왕상이 높은 부조로 표현되었다. 조각기법이 우수하고 갑옷 표현이 사실적이며 자세도 자연스러워서 전성기 통일신라의 조각양식을 대표한다. 이 상은 8세기 후반에 만들어진 것으로 추정된다[도 2-67a, b]. 감은사지 탑에서 출토된 사리함에 붙어 있는 682년명 사천왕상에는 지물이나 자세가 아직 확립되지 않았다. 그 다음 단계 사천왕상의 대표격인 석굴암 사천왕상과 비교해 볼 때, 탑을 든 다문천(多聞天)을 제외하고는 도상 면에서 별다른 공통점은 없다. 그러나 원원사지 탑 사천왕의 갑옷 형태나 양감 있는 조각수법을 보면, 제작 시대가 8세기를 넘어서지는 않는다고 생각한다.

탑신 부조에 사방불이 조각된 예로, 강원도 양양군 속초 부근에 있는 진전사(陳田寺) 절터 3층석탑의 첫 번째 탑신 네 면에 새겨져 있다[도 2-68]. 항마촉지인, 약함지물, 설법인 등의 사방불의 조각이 비교적 정교하게 낮은 부조로 표현되어 있다. 이 절터는 9세기 초 중국에서 돌아온 선종 도의선사(道義禪師)가 활약했던 진전사로 추정되며, 탑은 9세기 전반에 세워진 것으로 생각된다. 이 석탑의 1층 기단 각 면에는 2구의 비천상이 있고, 2층 기단석 면에는 팔부중상이 2구씩 조각되었다. 8부중상의 표현을 보면, 석굴암은 전실 양측에 4구씩 입상으로 매우 정교하게 조각된 데 반하여 이 석탑의 기단면석에 조각된 좌상의 팔부신장상들은 대체로 8세기 말에서 9세기 사이의 양식으로 추정된다. 이 시대의 신라 석탑에 주로 보이는 8부중상의 부드러운 조각수법이나 다양한 도상에서

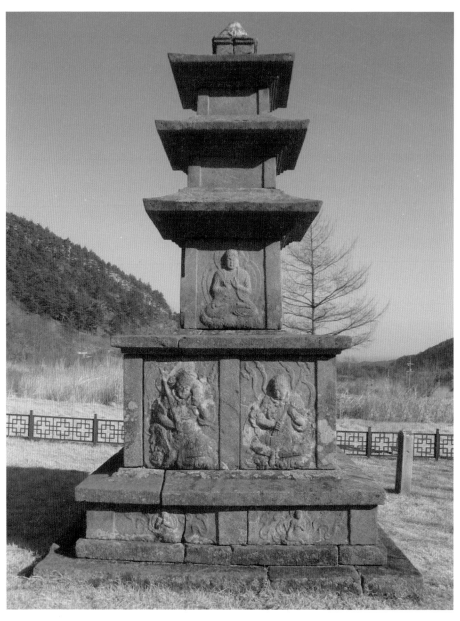

도 2-68 〈양양 진전사터 3층석탑 초층 탑신의 사방불과 기단석의 팔부중〉, 통일신라 8세기 말~9세기 전반,
탑 높이 5m, 강원도 양양.

공통성이 발견된다는 점에서, 9세기 천부상의 도상 연구에 중요한 자료를 제공해 준다.

팔부신장이 표현된 석탑 중에는 경주 창림사지(昌林寺趾) 탑 등이 있다. 또한 국립경주박물관이나 국립중앙박물관 소장품 중 해체된 탑신에 팔부중이 표현된 예들이 여럿 남아 있다. 이 외에도 경주 낭산 능지탑(陵只塔) 기단에 있는 팔부중상이나 안동 신세동 7층석탑 기단에 있는 팔부신장은 다른 곳에 있던 상을 옮겨온 것으로 추정된다. 이 상들은 대체로 9세기에 제작된 예들로 중요성을 가진다.

석탑에 팔부신장, 사천왕 혹은 인왕상이 부조된 예는 중국에서는 알려지지 않은, 통일신라만의 탑 표현양식이다. 이 신장들은 불법의 수호와 불교 신도들의 청법(請法)을 돕는다고 알려져 있다. 석굴암에서는 전실의 벽에 부조로 조각되어 닫힌 실내의 예배 공간 안에 표현되었다. 그러나 8세기 말에서 9세기의 탑에 부조로 새겨진 상들은 불상 또는 신중상(神衆象)뿐 아니라 경우에 따라서는 주악천이나 십이지상도 참여하는 신성한 분위기 속에서 신자들이 탑돌이를 하는 식으로 예배되었을 것이다. 탑에 불사리를 봉안하여 불법을 수호하게 하며, 더 많은 대중들의 참여를 북돋아 열린 공간에서 그들의 청법과 신앙 의식을 도우며 신성한 분위기를 더하는 역할을 한 것이다.

참고논저

박경식, 『통일신라 석조미술연구』, 학연문화사, 2002.

엄기표,『신라와 고려시대 석조부도』, 학연문화사, 2003.

장충식, 「통일신라석탑 부조상의 연구」, 『고고미술』 154/155, 1982. 6, pp. 96-116.

한재원, 「석굴암 전실 팔부중상의 상징과 해석」, 『미술사연구』 29, 미술사연구회, 2015, pp. 135-169.

III

고려시대의 불교조각

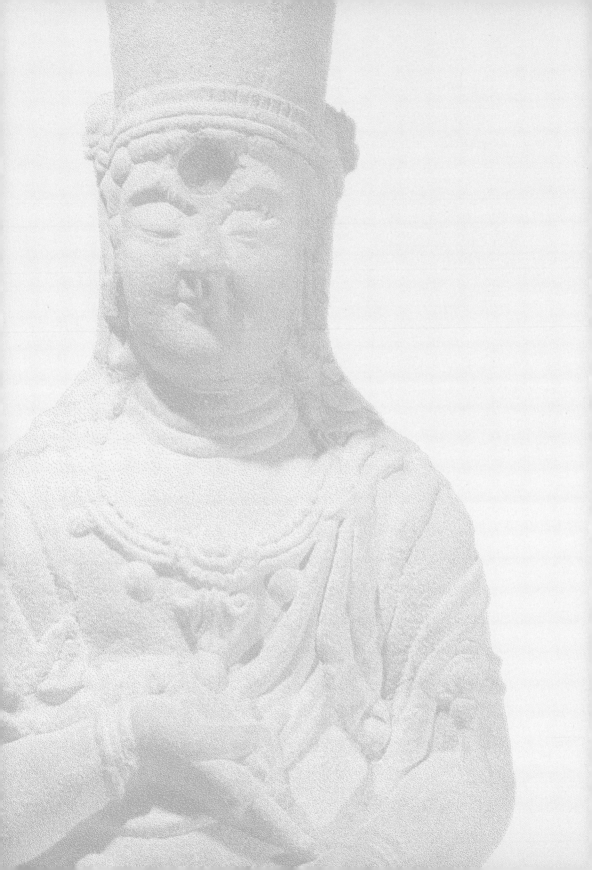

통일 신라시대가 고려로 이어지며 정치 권력에 있어서 변화가 있었으나 불교문화는 계속하여 융성하였다. 918년 태조 왕건이 세운 고려 왕조는 국가적인 차원에서 불교를 후원하였다. 현재 북한에 속해 있는 옛 고려의 수도 개성(개경)을 중심으로 사원의 건립과 조상 활동이 이루어졌다. 이제 고려시대부터 불교문화의 무대는 과거 신라의 정치 영역이었던 경주와 경상도 지역에서 한반도의 중부 지역으로 옮겨 가서, 주로 강원도, 경기도, 그리고 충청도 지역이 중심을 이루었다.

고려는 건국 초기부터 여러 주변국들과 복잡하고 다원적인 외교와 교류 활동을 하였다. 926년에는 발해가 거란에 의해 멸망하고 935년에는 통일신라가 고려에 의해 망하고 936년에는 견훤의 후백제가 항복을 함으로써, 고려는 완전한 통일국가를 이루었다. 고려의 불교조각은 초기에는 이전 통일신라의 전통을 따르면서 제작되었으나, 곧 중국에서 새롭게 등장한 국가인 오(吳), 요(遼), 송(宋) 그리고 여진 등과 복잡한 정치 외교의 구도 속에서 서로 교류하면서 중국 불교미술의 다양한 특색을 받아들였다. 고려는 문화적으로는 송과의 관계를 유지하고자 하였다. 그러나 국경 가까이에 위치한 북방 거란족인 요의 눈치를 보면서 선린(善隣) 관계를 이어갔으며, 여진족인 금(金)의 영향으로 송과 정치적인 관계를 원만하게 유지하기가 어려워 본격적인 문화 정책을 세우는 데에는 시간이 걸렸다.

고려 초기에는 이전의 통일신라 불교미술의 전통을 이으면서 고려만의 변화를 시도하였다. 이러한 변화는 불상 조성을 후원하는

주체의 성격에 변화가 따르면서 자연스레 생겨났다. 새로이 등장한 왕권과 관련 있는 귀족 세력과 지방의 신흥 귀족들, 그리고 새로운 시대를 맞이하는 고려의 불교 세력과 그 이전 시기 불교 사회와의 연계성과도 깊은 관련이 있다. 고려의 불교문화를 이해하고 조각이나 불화의 예배 대상을 고찰하기 전에 언급해야 할 중요한 조각상이 고려 태조 왕건과 깊은 관계가 있는 희랑대사(889-967?)의 초상 조각이다[도 3-1]. 주름진 얼굴의 사실적인 묘사나 나이가 든 노승의 신체의 표현은 비교할 만한 예가 없을 정도로 뛰어나다. 10세기 중엽경의 조각 작품으로 고려 조각미술사에서 빼놓을 수 없는 걸작품이다.

　미술품 양식의 변천이 시대적 배경과 밀접한 연계가 있는 것은 틀림없다. 그러나 보통 그 변화는 서서히 이루어져서 이전 시기의 양식이 후대에 이어지기도 하고, 어떤 경우에는 새로운 양식이 이른 시기에 등장하기도 한다. 고려 불교조각의 발달과 변화의 과정을 단계적으로 서술할 때 역사를 기록하듯이 명확하게 구분하기란 쉽지 않다. 통일신라의 전통을 잇는 상들이 고려 초에 등장하였으나, 한편으로는 통일신라의 전통과 연계성이 적은 대형 불상들이 독자적인 조형 감각을 보이며 중부 지방을 중심으로 조성되었다. 고려 초기를 지나 고려 왕조의 기틀을 세우기 시작하는 11세기 후반경부터 보이기 시작하는 중기 불교조각들에서는 주로 중국 요, 금, 송과 연관된 새로운 불상표현이 나타나기 시작하였다. 그리고 고려 후기에는 13세기 후반 몽골의 침략을 피해 옮겨갔던 강화도에서 1270년 개성으로 천도한 이후부터 고려 말까지 고려 왕실에

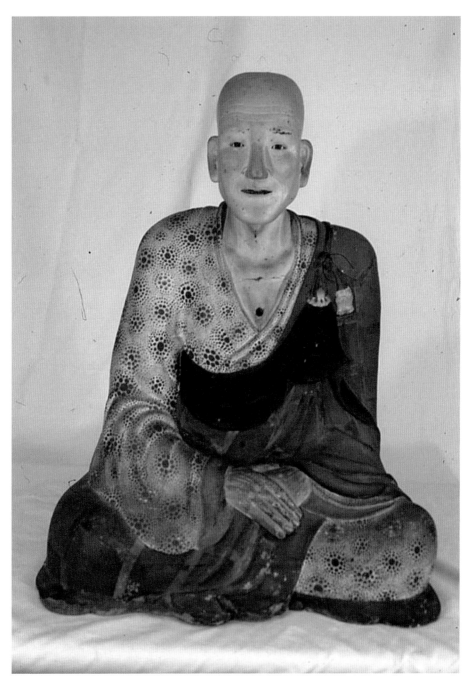

도 3-1 〈합천 해인사 건칠희랑대사좌상〉, 고려 10세기, 높이 82.4cm, 경상남도 합천 해인사 봉안.

미친 중국 원의 영향으로 티베트계 몽골의 영향이 고려의 불상에 반영되었다. 다양한 외부의 영향과 내부적인 전통의 계승은 고려 불교조각이 발달하는 데 활력소를 더해 주었다. 이처럼 새로운 변화와 전통이 반영된 고려의 불상조각은 다양한 형식과 새로운 양식을 이루면서 전개되었다.

참고논저

국립중앙박물관, 『발원, 간절한 바람을 담다: 불교미술의 후원자들』, 2015.

_____, 『국립중앙박물관소장, 불교조각조사보고 2』, 2016.

김리나, 「고려시대의 석조불상」, 『고고미술』 166/167, 1985. 9, pp. 57-81.

문명대, 『한국의 불상조각 4: 삼매와 평담미 (고려 조선 불교조각사 연구)』, 예경, 2003.

정은우, 『고려 후기 불교조각 연구』, 문예출판사, 2007.

_____, 「고려시대 불교조각의 흐름과 특징」, 『박물관 기요』 22, 단국대학교 석주선기념박물관, pp. 73-105.

최선주, 「강원의 불교 사상과 미술, 고려시대 불·보살상을 중심으로」, 『강원의 위대한 문화유산』, 국립춘천박물관, 2012, pp. 156-175.

최성은, 「고려시대 불교조각의 대송 관계」, 『미술사학연구』 237, 2003. 3, pp. 49-73.

_____, 『고려시대 불교조각 연구』, 일조각, 2013.

1

고려 초기의 불상

1) 거석불의 등장

태조 왕건은 왕조 성립 초기부터 불교를 숭상하였다. 특히 개국의 대업이 불법의 가호에 의해서 이루어졌다고 믿어, 개경에 10대 사찰을 창건하였다. 후백제를 멸망시킨 후인 940년에 충청남도 연산에 개태사(開泰寺)를 세워 화엄도량을 열었다. 이때 태조가 친히 창건 발원문을 써서 불성(佛聖)과 산령(山靈)의 이름으로 통일의 위업이 이루어졌음을 천명한 일은 불교신앙에 도교 혹은 무속적인 산신신앙이 흡수되었음을 알려 준다. 개태사에는 고려 초기 불상의 특징적인 현상의 하나인 거대한 크기의 석조여래삼존입상이 남아 있다[도 3-2a]. 본존불이 415센티미터, 양쪽 협시가 320센티미터나

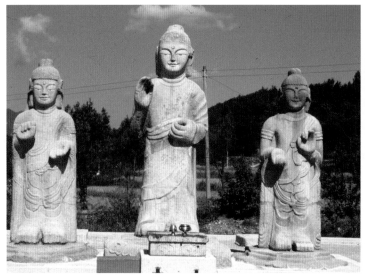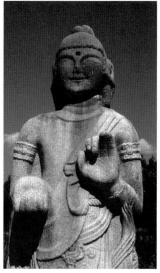

도 3-2a, b 〈논산 개태사 석조삼존불입상〉, 고려 936-940년, 본존불 높이 415cm, 충청남도 논산 개태사 봉안.

되는 거석불(巨石佛)로, 상의 표현은 이전 시대까지 알려진 불상의 형식이나 양식과는 직접적으로 연결되지 않는 새로운 요소를 보여준다. 특히 삼존불의 육중한 체구나 딱딱한 옷 주름 표현 역시 통일신라의 불상들과는 연관성이 보이지 않는다.

　상들의 얼굴은 가면처럼 무표정하다. 1988년 법당 재건 시에 발견된 좌협시보살상의 얼굴을 맞추어 보니 둥글고 부드러운 보살상의 눈꼬리가 옆으로 올라가고 원래 모습이 몸체의 옷 주름과도 자연스럽게 어울리는 것으로 보아 이 보살상의 머리가 원래 상의 머리라고 판단된다(도 3-2b). 그런데 유감스럽게도 법당을 크게 지으며 이 삼존상을 다시 모시는 과정에서, 왼쪽 보살상의 얼굴을 불상의 오른쪽 협시보살상에 맞추어서 눈 가장자리를 다시 깎아내어

변형시켜 버려서 상의 원래 모습을 훼손한 것이다.

　고려 초기 거석불의 대표적인 예로는 논산 관촉사(灌燭寺)의 18.12미터나 되는 석조보살입상이 있다[도 3-3]. 이 상은 현존 최대의 석불로 잘 알려져 있다. 이러한 대형 석불의 제작은 고려시대에 중앙집권체제가 강화된 현상과 관련 있다. 관촉사의 보살상은 미륵보살상으로 일반적으로 은진미륵으로 알려져 있다. 전하는 기록에 의하면, 고려의 정치적 체제를 세웠던 광종 재위 시(950-975)에 활약한 승려 혜명(慧明)이 감독하여 970년부터 30여년에 걸쳐 상을 조성하였다. 따라서 이는 10세기 말 고려의 거대 불상의 대표적인 상이며, 고려 왕권이 중부 지역에까지 영향을 끼치고 있었음을 짐작하게 한다. 이 관촉사 보살상과 비교되는 대형 상들 중에 부여 대조사에 있는 10미터나 되는 석조보살입상이 있다[도 3-4]. 이는 고려가 신흥국가로서 활기찬 기상을 과시하기 위해 만든 것으로 해석된다. 상의 머리 위에 높은 보관을 얹어 놓는 표현이 고려의 왕권을 과시하려는 것이라는 해석이 흥미롭다.

　충주의 미륵대원에는 10미터가 넘는 석불입상이 있다[도 3-5]. 이 상 역시 그 이전 시대와 연계 짓기 어려운 매우 독자적인 상이다. 하나의 돌이 아니라 여러 개의 돌을 쌓아올린 상의 구성이 특이하다. 그리고 고려시대 초기에 불상의 머리 위에 보관을 얹어 놓은 표현 역시 고려시대에 들어와서 새로이 보이는 요소 중 하나이다. 이들 거대 석불상들은 신라에서 이어오는 정통 불교의 도상 혹은 전통 양식을 따르지 않는다. 이 상들이 고려 초기 통합의 시기에 만들어진 점을 참고하면, 아마도 전통적인 불교 사회를 정비하고 새

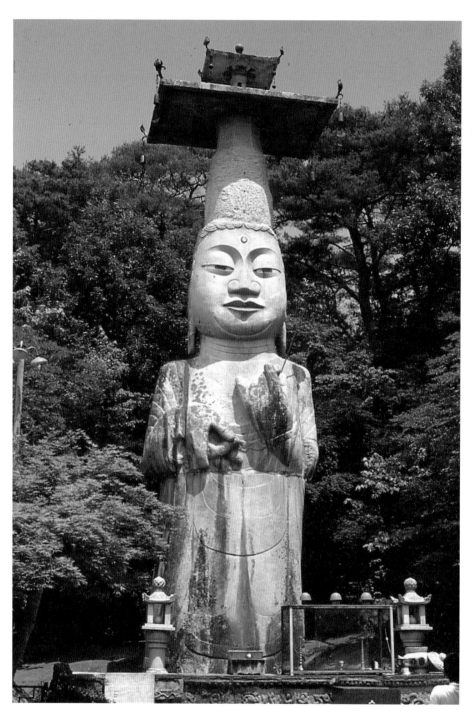

도 3-3 〈논산 관촉사 석조보살입상〉, 고려 10세기 후반, 높이 18.12m, 충청남도 논산 관촉사 봉안.

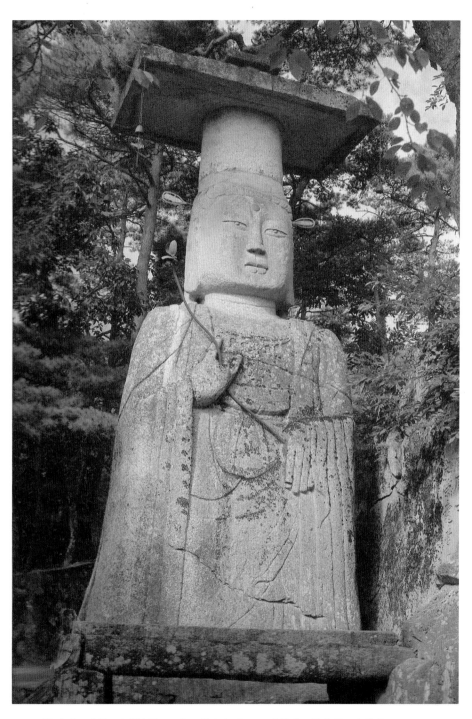

도 3-4 〈부여 대조사 석조보살입상〉, 고려 10세기, 높이 10m, 충청남도 부여 대조사 봉안.

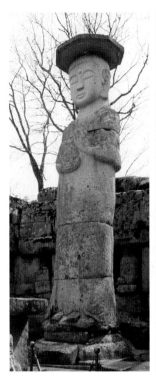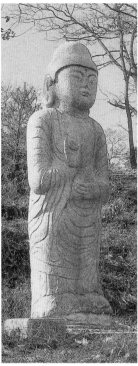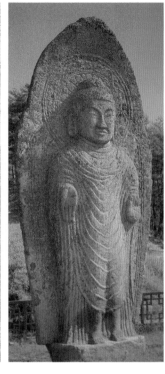

도 3-5 〈충주 미륵대원 석조미륵보살입상〉, 고려 10세기, 높이 10.6m, 충청북도 충주 미륵대원사지 봉안.
도 3-6 〈개성 미륵사지 석조여래입상〉, 높이 2.75m, 황해북도 개성 방직동 개성박물관 소장.
도 3-7 〈나주 철전리 석조여래입상〉, 고려 초기, 높이 5m, 전라남도 나주.

로운 왕조의 팽창하는 힘을 과시하려는 의도가 담긴 것이 아닐까
싶다.

　고려 초의 거석불이 수도 개경에서도 제작되었을 것이라 추측
되기도 한다. 그러나 현재 남아 있는 거석불들은 크기나 조각 솜씨
면에서 우수한 예가 별로 없다. 한편 국립중앙박물관에 보관된 유
리 건판 사진 중에는 일제강점기 개성부립박물관에 전시 중이던

석조여래입상이 있다. 1990년대 북한에서 나온 자료집에 따르면, 높이 2.75미터의 상으로 고려 초의 대형불 전통을 따르고 있다. 이 상은 현재 개성시 방직동(紡織洞)에 있는 개성박물관 정원에 있으며, 원래 위치는 개성시 동흥동(東興洞)으로 알려져 있다〔도 3-6〕. 고유섭은 당시 박물관 동편 뜰에 있던 이 상의 출처를 개성 만월동 부근에 있는 절터로 보았다. 또한 1123년(인종 1) 고려에 사신으로 왔던 송의 서긍(徐兢, 1091~1153)이 쓴 『고려도경(高麗圖經)』을 근거로, 이 절터의 이름을 936년에 창건한 미륵사로 추정하였다. 따라서 이 상은 미륵사지 석불입상으로 알려져 있고 존명 역시 미륵불일 가능성이 크다. 고려 초의 대형 석조불들은 대체로 그 크기에 비해 세부 표현이 많이 생략되었다. 그렇기에 당시 정치의 중심지인 수도 개경에서 제작된 상으로 참고하기에는 조각 수준이 많이 떨어진다.

고려 초의 거석불 중에 이전 시기인 통일신라의 불상 전통을 잇는 상이 전라남도 나주 철전리에 있다〔도 3-7〕. 이 불입상은 5미터가 넘는다. 상의 표현은 통일신라 불상에서 자주 보이는 연속된 U형 주름이 몸 앞면을 덮고 있다. 상의 비례나 옷 주름의 처리는 비교적 균형감을 유지하고 있으나 얼굴 표현에서 옆으로 올라간 눈꼬리나 미소가 사라진 점은 고려적인 표현이라 볼 수 있다.

참고논저

고유섭, 「유암산의 고적」, 『우현 고유섭 전집 7: 송도의 고적』, 열화당, 2007, pp. 171-172(이 책의 초판은 『송도 고적』, 박문출판사, 1946)

김춘실,「충남 연산 석조삼존불고: 본존상과 우협시보살상이 후대의 모작일
　　가능성에 대하여」,『백제연구』21, 충남대학교 백제연구소, 1990. 12,
　　pp. 321-347.

이인재,「나말여초 원주불교계의 동향과 특징」,『원주학연구』2, 연세대학교
　　매지학술연구소, 2001, pp. 195-220.

　　　　,「나말여초 북원경의 정치세력 재편과 불교계의 동향」,『한국고대사
　　연구』31, 2003, pp. 295-322.

조선유적유물도감 편찬위원회,『북한의 문화재와 문화유적』, 고려편 4, 2000,
　　서울대학교출판부.

최선주,「고려 초기 관촉사 석조보살입상에 대한 연구」,『미술사연구』14,
　　2000, pp. 3-33.

2

통일신라 불상 전통의 계승과 변화

고려 초기의 조각상들 중에는 통일신라시대 후기 불상의 전통을 잇는 상들도 존재한다. 특히 석굴암 본존상의 형식적 전통을 따르는 항마촉지인 불좌상은 통일신라 말기에 크게 유행하여 고려 초까지 이어졌다. 영주 부석사 무량수전에 모셔진 소조불여래좌상은 기본적으로 석굴암 본존상의 양식과 도상을 따른 것으로, 마포(麻布)와 흙으로 만든 소조상 위에 금을 입혔다〔도 3-8〕. 그러나 부석사 상의 밀집된 옷 주름 표현은 이전 시대의 상들이 지닌 간결함과 위엄이 부족하며 고려적으로 변모했음을 알 수 있다. 아마도 후대에 보수를 하며 약간 변형도 이루어진 것으로 보인다.

통일신라 항마촉지인 불좌상의 전통을 잇는 또 다른 고려 초 불상 중에 건칠불좌상이 있다. 항마촉지인의 건장한 몸매로 표현된

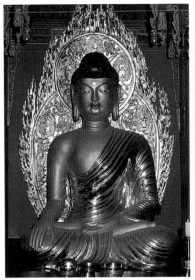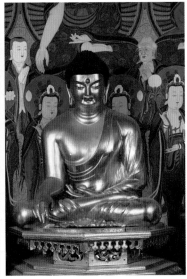

도 3-8 〈영주 부석사 소조여래좌상〉, 고려 초기 11-12세기, 소조에 마직, 높이 278cm, 경상북도 영주 부석사 봉안.

도 3-9 〈봉화 청량사 건칠약사여래좌상〉, 고려 초기 9-10세기 중엽 이전, 높이 92cm, 경상북도 봉화 청량산 청량사 봉안.

봉화 청량사 건칠약사여래좌상은 여러 번의 보수가 있었다. 그러나 편단우견의 법의에 두 다리 위의 옷 주름 처리는 석굴암 본존의 형식을 뒤따르고 있다[도 3-9]. 한편 비교적 작은 크기의 머리나 부드러움이 사라진 얼굴 표정은 고려적인 변화로 볼 수 있다. 특히 이 상의 복장물(腹藏物)에서 조성 시기를 고려 초기인 10세기까지로 올려볼 수 있는 자료들이 발견되기도 했다.

참고논저

정은우, 「봉화 청량사 건칠약사여래좌상의 특징과 제작 시기 검토」, 『미술사연구』 32, 2017, pp. 7-33.

1) 항마촉지인 철조불상의 유행

고려 초까지는 통일신라 하대에 제작되기 시작한 철불의 유행도 이어졌다. 그중에는 석굴암 본존의 계보를 잇는 철불들이 많이 남아 있다. 특히 경기도 광주 하사창동 절터에서 출토된 하남 하사창동 철조석가여래좌상은 석굴암의 본존 형식을 가장 충실하게 따른다[도 3-10]. 석굴암 본존이 가진 위엄과 균형 잡힌 조형성을 보여 주는 대표적인 이 항마촉지인의 불좌상은 현재 알려진 고려의 예 중에서 가장 대형이다. 몸체의 비례나 옷 주름의 처리, 수인 그리고 입체감에서 석굴암의 본존을 충실히 따르면서도, 철이라는 매체와 분할 주조를 거치는 제조 과정에서 상 표면 처리가 매끄럽지 못하고 조형적으로 매우 강직한 느낌을 준다. 얼굴의 크기가 상의 전체적인 비례 면에서 비교적 작아졌다. 또한 표정의 근엄함이 강조되었으며 철이라는 재료의 특성상 경직된 느낌을 주고 석굴암 본존과 같은 부드러움은 사라졌다. 이러한 대형 불상의 제작은 아마도 경기도 광주에서 고려 초 신흥세력의 등장과 함께 이 상의 조성을 후원한 개인이나 단체에 의해 행해졌을 것이다. 이 철불은 신라 불교의 전통을 계승하면서도 새로운 시대의 변모를 보여 주는 10세기경의 상으로 추정된다.

고려의 수도 개경에 있는 항마촉지인의 불상 중에는 현재 개성박물관에 있는 적조사 철조불좌상이 있다[도 3-11]. 석굴암 본존의 도상을 따른 항마촉지인의 상으로 편단우견의 착의 형식 역시 그대로이다. 그러나 부처의 몸이 가늘어지고 팔뚝이나 두 무릎에 입

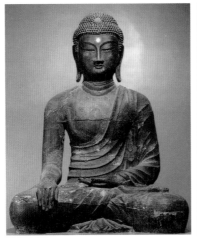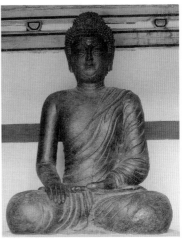

도 3-10 〈하남 하사창동 철조석가여래좌상〉, 고려 10세기, 광주 하사창리 사지 출토, 높이 288cm, 국립중앙박물관 소장.

도 3-11 〈적조사 철조불좌상〉, 고려 10세기 초, 황해북도 장풍군 평촌동 적조사 절터에서 출토, 높이 170cm, 개성 고려박물관 소장.

체감이 보이며 얼굴은 작아졌고 이목구비가 얼굴 중앙으로 모여 있다. 이러한 신라의 상과는 구별되는 고려적인 표현을 통해 불상 양식이 토착화되었음을 알 수 있다. 적조사 절터는 나말 여초의 승려였던 료오 순지의 청태 4년, 937년명 비석편이 발견된 것으로 보아 순지가 머물렀던 오관산(五冠山) 용암사(龍巖寺, 훗날의 서운사)로 추정된다. 시대는 하사창동의 불상보다 조금 더 이후인 10세기 후반이나 11세기로 볼 수 있다. 국립중앙박물관에 있는 웃음기를 띤 철조비로자나불좌상은 출토지가 알려져 있지는 않다〔도 3-12〕. 그러나 옷 주름 처리가 강직해지고 두 다리 사이 부채꼴 주름의 표현에서 통일신라 시기 불상표현의 잔재가 보인다. 아마도 고려 초기 10세기경의 상일 것이다.

고려 초기 불상의 새로운 변화는 여러 구의 철불이 발견되는 강원도 원주 지방의 상에서 더욱 두드러진다〔도 3-13〕. 통일신라 후기부터 원주 지역은 신라 호족들의 거주지였으며, 양길과 궁예 등이 등장한 곳이다. 고려 왕건도 친신라적인 불교정책을 계승하였으며 개국 후에도 친고려적인 불교세력을 지원하려 했다. 이러한 점은 이 지역이 신흥 왕조인 고려에서 차지하는 위치가 컸음을 반증한다.

원주에서 발견된 철불들은 대부분 석굴암과 같은 항마촉지인의 좌상이다. 그러나 몸체가 길어지고 옆으로 길게 뻗은 가늘고 긴 눈매와 광대뼈가 강조된 납작한 얼굴이 특징적이다. 앞에서 언급한 광주 하사창동의 철불과는 또 다른 면을 보여 준다. 걸쳐 입은 대의도 편단우견에 대각선으로 정리된 옷 주름이 곧고 직선적이어서 불상 몸체의 자연스러운 볼륨감이 감소하였다. 아마도 11~12세기의 상으로 보는 게 무난할 것으로 여겨진다. 부처의 이상적인 표현을 나타내고자 하는 조형성은 줄었으나, 오히려 광대뼈가 강조된 한국인의 얼굴형에 가까우며 보다 친숙한 모습으로 변화하였다. 이와 같은 변화에서 통일신라의 특징들이 서서히 고려풍으로 대체되는 것을 볼 수 있다.

안정된 원주의 불교 세력은 여러 구의 철불을 주조하는 데에도 역할을 하였다. 원주 학성동(읍옥평에서 출토됨)에서 출토되었다는 높이 109센티미터의 철조약사여래좌상은 길쭉한 몸매에 두 다리 사이의 주름에는 통일신라의 요소가 아직 남아 있다〔도 3-14〕. 그러나 밀집된 옷 주름 표현 등은 고려 초에 등장하는 새로운 조형감각을 보여 준다. 고려 초의 철불 중 두 손을 무릎 중앙에 모아서 법계

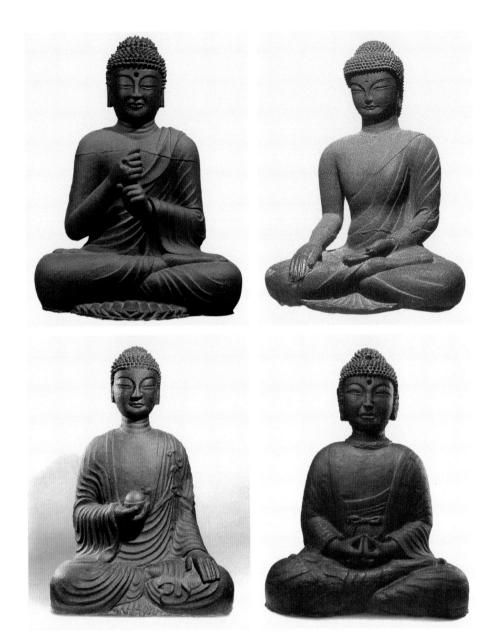

도 3-12 〈철조비로자나불좌상〉, 고려 10세기, 높이 112.1cm, 국립중앙박물관 소장.

도 3-13 〈원주 출토 철조불좌상〉, 고려 10세기, 강원도 원주 부근 출토, 높이 94cm, 국립중앙박물관 소장.

도 3-14 〈원주 학성동 철조약사여래좌상〉, 고려 10세기, 강원도 원주 학성동 출토, 높이 109cm, 국립춘천박물관 소장.

도 3-15 〈원주 철조아미타여래좌상〉, 강원도 원주 우산동에서 이전, 국립중앙박물관 소장.

정인을 한 아마타불좌상이 있는데, 원주 우산동에서 옮겨와 현재는 국립중앙박물관에 있다[도 3-15]. 항마촉지인이 유행하던 원주의 철불좌상 표현에서 아미타정인의 상이 표현된 예는 흔치 않다. 상의 상호나 옷자락의 표현에서 이미 신라의 전통에서 벗어나 고려적인 해석의 상이 등장한 것으로 볼 수 있다. 이러한 수인의 불좌상은 개성에 있었다는 민천사의 불좌상 도상으로도 잘 알려져 있다.

도 3-16 〈충주 단호사 철조여래좌상〉, 고려 12세기, 높이 125cm, 충청북도 충주 단호사 봉안.

고려시대 철불 중 특이한 표현을 한 상이 충주 대원사와 단호사에 있는 철불좌상이다. 충청북도 충주 지역은 고려시대 철 생산의 중심지였고, 덕흥창이 있어 조운로가 발달했던 지역이다. 두 상은 매우 강렬하게 지방화된 느낌을 주는데, 마치 같은 공방에서 조성된 듯 형식이나 표현양식이 매우 유사하다. 그중 단호사의 철불좌상을 예로 들면, 고려 초기의 상에서 보이던 통일신라적 요소가 거의 사라진 것을 알 수 있다[도 3-16]. 길게 옆으로 올라가서 찢어진 눈과 중앙으로 모여 있는 이목구비가 특징적이다. 침울하고 근엄한 얼굴 표정과 딱딱하고 도식적인 통견의 법의가 좌우대칭으로 표현되어 있는데, 이러한 표현양식은 특이한 편이다. 경직되고 차가운 인상은 엄숙하고 위엄 있는 모습을 나타내고자 한 의도로 읽힌다. 이 두 철

불상은 통일신라적인 요소가 아직 남아 있던 원주의 철불에서 보이던 고려 초 불상의 흐름에서 벗어나서 훨씬 더 고려적으로 변용된 모습을 보여 준다. 조성 시기는 아무리 빨라도 12세기경, 고려 중기로 추정된다.

참고논저

이인영, 「고려시대 철불상의 고찰」, 『미술사학보』 2, 1989, pp. 51-98.

최성은, 「고려 초기 명주 지방의 석조보살상에 대한 연구」, 『불교미술』 5, 1980, pp. 56-78.

_____, 『철불』, 빛갈있는 책들 178, 대원사, 1995.

_____, 「고려 초기 광주 철불좌상 연구」, 『불교미술연구』 2, 1996. 2, pp. 27-45.

_____, 「민천사 금동아미타불좌상과 고려후기 불교조각」, 『강좌 미술사』 17, 2001, pp. 25-45.

_____, 「광주 철불좌상과 통일신라 도상의 계승」, 『고려시대 불교조각연구』, 일조각, 2013, pp. 59-84.

최인선, 「한국 철불 연구」, 한국교원대학교 박사학위논문, 1997.

2) 대흥사 북미륵암 마애여래좌상과 기타 마애불상들

고려 초 마애불상 중에 신라시대의 전통을 이으면서 연대를 알려주는 중요한 예가 경기도에 있다. 하남시 교산리 선법사의 약사곡 암벽에 있는 마애약사여래좌상이다[도 3-17]. 이 상의 오른편에 송 태평 2년, 977년에 보수되었다는 명문이 있다. 이로 보아 이보다 좀 더 이른 시기인 10세기 중엽 또는 약간 더 이른 시기의 상임을 짐작

도 3-17 〈하남 태평2년명 마애약사여래좌상〉, 고려 977년, 높이 94cm, 경기도 하남 계산리 선법사 봉안.

할 수 있다. 둥근 두광과 광배를 갖추고 이중 연화대좌에 앉아 있는 이 상은 신체 비례나 조각수법이 단정하여 신라시대 조각기술의 전통이 이어지고 있음을 알 수 있다.

자연암벽에 새겨진 것은 아니나 석탑의 면석에 새겨진 마애불상 중에 개성 현화사의 7층석탑 탑신 4면에 표현된 불회도가 있다〔도 3-18a, b〕. 현화사 7층석탑은 현종이 그의 어머니 현정왕후를 위해 세운 법상종 계통의 사찰에 1020년 세운 탑이다. 불회도에는 불상과 보살상, 제자들 그리고 신장상들이 표현되어 있다. 조각 표현

도 3-18a, b 〈개성 현화사 7층석탑(왼쪽) 및 1층 탑면의 부
조(위쪽)〉, 고려 1020년, 황해북도 장풍군 현화사지 출토,
탑 높이 8.6m, 개성 고려박물관 소장.

은 부드럽고 입체감이 있으며, 상의 도상은 고려식으로 바뀌는 과정을 보여 준다.

　고려 초기의 마애불상 중에 단연 압권은 전라남도 최남단에 위치한 해남에서 멀리 남해 바다가 보이는 대흥사의 북미륵암에 있는 거대한 석조마애불이다[도 3-19]. 이 마애불상은 통일신라의 항마촉지인 불좌상의 전통을 뛰어넘어 새로운 구도로 변형시킨 고려 초기 불상의 예로 볼 수 있다. 상의 높이는 7미터에 이르며, 당당한 신체에 넓적한 얼굴과 밀집된 옷 주름은 고려시대에 들어 변화된 마애불의 모습을 보여 준다. 넓은 암벽에 새겨진 불상의 둘레에 화염 광배가 둘러져 있고, 그 주변 네 모서리에 네 명의 천인상이 공양자의 자세로 배치된 새로운 구성이다. 옅은 미소를 띤 본존의 여유로운 표정과 천인들의 자유로운 자세, 굽어 휘날리는 천의의 표현 등은 이 상 전체에 생동감을 불어 넣는다. 이 상이 한반도의 남해 바다를 굽어보는 산 정상에 모셔져 있는 것은 부처님의 가호가 나라의 안녕에 어떤 역할을 해 주기를 기원했다는 추정을 하게 한다.

　대흥사 북미륵암의 마애불상과 같은 대형 마애불상이 여럿 있는데 그중 속리산 법주사의 마애여래좌상이 대표적이다[도 3-20]. 부처의 얼굴이 약간 둥글어지고 어깨가 넓어진 특징에 비해 허리 부분이 유난히 가늘게 표현되었다. 또한 크고 넓은 연판으로 이루어진 연화대좌가 특징적이다. 특히 두 다리를 책상다리처럼 밑으로 내린 의좌상은 매우 드물다. 명문은 없으나 자세로 보아 미륵불로 볼 수 있는데, 이 법주사와 미륵을 주불로 하는 법상종 태현 스님과의 인연으로 보아서 충분히 가능한 해석이다.

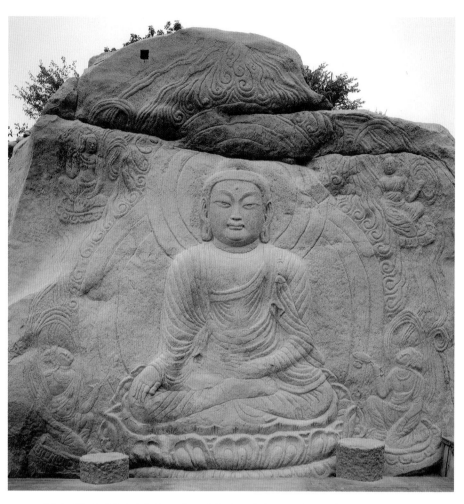

도 3-19 〈해남 대흥사 마애여래좌상〉, 고려 10세기 말-11세기 초, 높이 7m, 전라남도 해남 대흥사 북미륵암 봉안.

참고논저

동국대학교박물관, 『대흥사 북미륵암 마애여래좌상 조사보고서』, 2005.

문명대, 「법주사 마애미륵·지장보살 부조상의 연구」, 『미술자료』 37, 1985. 12, pp. 42-59.

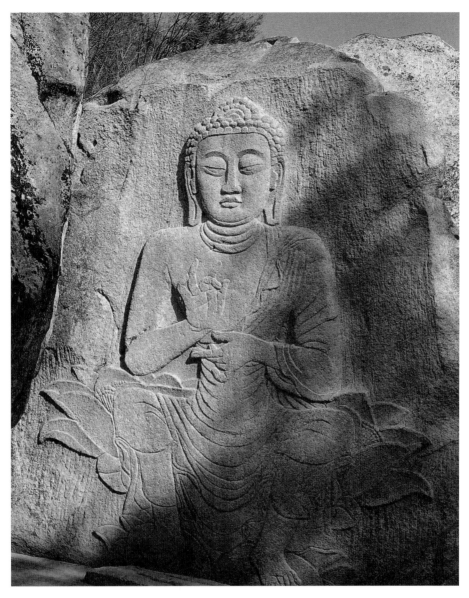

도 3-20 〈보은 법주사 마애여래좌상〉, 고려 11세기 전반, 불상 높이 6.14m, 충청북도 보은 속리산 법주사 봉안.

3) 감산사 여래입상 전통의 계승과 고려적인 변형

통일신라시대에 유행했던 감산사 아미타여래식의 옷 주름 형식을
보여 주는 불상이 고려에서도 이어지고 있으나, 새로운 변형을 보
여 주면서 전개되었다. 전라북도 남원의 만복사지에는 커다란 거
신 광배에 불입상이 고부조로 조각되어 있는데, 이는 감산사 불입
상 형식을 계승한 것이다(도 3-21a). 얼굴이 통통해졌고 법의 주름

도 3-21 a, b 〈남원 만복사 석조여래입상〉
의 앞뒷면, 고려 11세기, 높이 2m, 전라북
도 남원 만복사.

은 단순해지면서 두 어깨 위에 좌우대
칭으로 접혀서 늘어진 것이 특징이다.
이는 충주의 철불에서도 관찰된 표현
형식이다. 특히 광배 안쪽의 초화문(草
花文)은 굵은 줄기에 자연스럽게 표현
되었는데, 이는 고려적인 변화로 볼 수
있다. 이 만복사 상에서는 대체로 고려
의 불상에 보이는 부드러움과 여유가
느껴진다. 석불입상의 거신 광배 뒷면
에는 비슷한 법의 형식을 한 불입상이
선각으로 표현되어 있다[도 3-21b]. 불
상의 왼쪽 손에 정병을 든 특이한 도상
으로 명문이 없어서 광배의 앞면과 뒷
면의 불상 이름을 알기는 어렵다. 당
후기 조각 중에 정병을 든 약사여래불
상의 예가 간혹 알려져 있으나 한국에
서는 널리 유행하지 않은 예외적인 도
상 표현임에는 틀림없다.

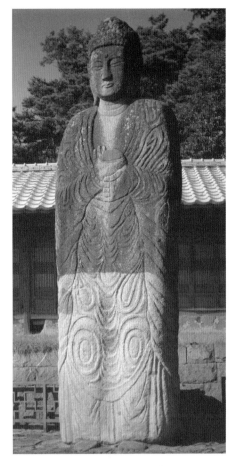

도 3-22 〈아산 평촌리 석조약사여래입상〉, 고려 12
세기, 높이 5.45m, 충청남도 아산 평촌리.

　　만복사 불상이 통일신라의 전통
을 어느 정도 간직하고 있다면, 충청남도 아산 평촌리에 있는 약사
여래입상은 법의의 옷 주름이 새로이 변형되었다[도 3-22]. 여러 개
의 소용돌이 문양으로 새겨진 법의 주름은 두 다리를 덮었다. 어깨
와 팔뚝 위로 늘어진 옷 주름 역시 매우 복잡하게 표현되었다. 5미

터가 넘는 상의 크기 역시 새 시대의 기상을 보여 주는 것이다. 통일신라시대 불상형의 틀에서 벗어나 매우 자율적이고 독자적인 옷 주름 형식을 보여 주는 고려식 표현이다. 유감스럽게도 감산사 여래 형식의 고려 초기 불상들은 대개 명문이 없어서 정확한 불상의 명칭을 확인하기는 어렵다.

4) 밀집형 법의를 입은 비로자나 불상의 유행

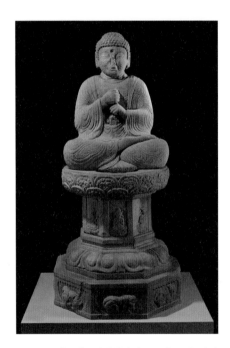

도 3-23 〈석조비로자나불좌상〉, 고려 초기, 강원도 원주 호저면 폐사지 출토, 상 높이 94cm, 대좌 포함 총 높이 250cm, 국립춘천박물관 소장.

강원도 원주 지역은 고려 초기에 통일신라시대 불교사회와 밀접한 연관이 있었음을 알려 준다. 특히 신라 말에 유행하던 비로자나불상의 신앙이 고려 초에도 이어짐을 알 수 있다. 현재 국립춘천박물관과 원주역사박물관에는 원주에서 출토된 석조비로자나불좌상이 여러 점 전시되어 있다. 서로 약간의 차이는 있으나 불상의 옷 주름 처리가 물결치듯이 밀집되어 있는 것이 가장 큰 특징이다〔도 3-23〕. 그뿐 아니라 불상의 대좌 역시 상대석의 연화좌와 그 밑의 팔각 중대석 그리고 연화의 하대석을 모두 갖추었고 화려한 이중 연판으로 장식하였다. 그리고

대좌의 팔각면에 새겨진 공양보살과 하대석의 사자 부조조각 표현에 있어서 서로 약간씩의 차이를 보인다. 강원도 원주 지방의 비로자나석불상들이 신라의 상과 구분되는 특징은, 법의의 주름이 물결처럼 표현된 점이나 대좌의 표현에서 장식성이 두드러진 모습이다.

참고논저

임영애, 「고려 전기 원주 지역의 불교조각」, 『미술사학연구』 228/229, 2001, pp. 39-63.

최선주, 「강원의 불교 사상과 미술, 고려시대 불·보살상을 중심으로」, 『강원의 위대한 문화유산』, 국립춘천박물관, 2012, pp. 156-175.

5) 당진 영탑사 금동비로자나삼존불좌상

충청남도 당진의 영탑사(靈塔寺)에는 금동비로자나삼존불이 있다. 이 삼존불의 본존 비로자나불좌상의 크기는 비교적 큰 51센티미터로 팔각대좌에 앉아 있다[도 3-24]. 그리고 양쪽 옆의 보살상 협시는 본존불의 대좌 밑에서 뻗어 나온 두 개의 연꽃 줄기가 만든 꽃봉오리형 대좌 위에 있다. 본존불상의 지권인 수인은 왼손을 위로 올려 오른쪽 손가락을 잡고 있는데, 이는 일반적인 지권인과는 반대이다. 불상의 얼굴은 뺨이 통통하며 신라적인 얼굴형에서 탈피한 모습인데, 이는 중국의 요에서 송으로 넘어가는 시대의 불상형식을 반영한 것이다. 양쪽의 협시보살상은 높은 보관을 쓰고 있고 가슴에는 간단한 세 줄의 영락 장식이 늘어져 있다. 보살상들의 허리는

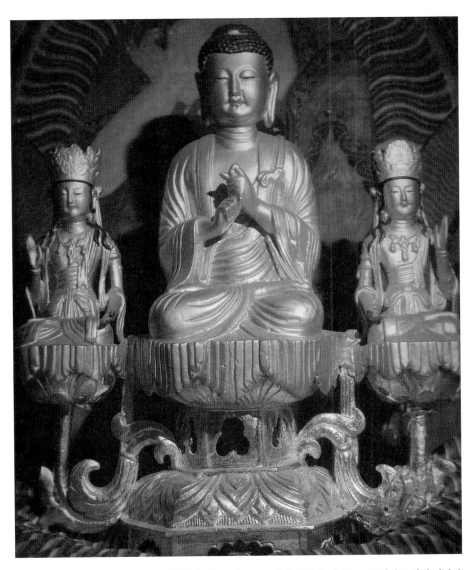

도 3-24 〈당진 영탑사 금동비로자나불삼존좌상〉, 고려 11~12세기, 본존 높이 51cm, 충청남도 당진 영탑사 봉안.

잘록하며 각기 바깥쪽 손을 들어 좌우대칭을 이룬다. 본존의 통통한 얼굴 표현에 비해, 보살상들은 얼굴 표현이나 천의를 두른 모습이 아직도 요대의 요소를 어느 정도 지니고 있다. 세 상의 대좌 위에는 수직의 주름이 덮여 있고, 보살상들의 허리 아래 군의가 큰 리본 모양으로 매듭지어져 있는 점이 특징적이다. 특히 육각형 대좌의 각 면에 투각된 안상(眼象)은 고려 초기에서 중기 사이의 불상대좌나 석조물에서 자주 보인다. 이 영탑사 삼존상은 고려 중기의 불상들에서 관찰할 수 있듯이 요, 송대의 영향을 받았으나 단순해지면서 고려적으로 변모하는 특징을 보이며, 11세기에서 12세기경의 상으로 자리매김한다.

3

고려 중기 중국과의 교섭과
새로운 불상 유형의 등장

고려는 건국 이후 정치적으로 안정기에 접어들며 중국의 요, 금, 송과 정치·문화적인 교류를 하였고 불교사회와의 교류도 지속하였다. 요나라가 북방 변경의 위협적인 존재로 등장한 이래로, 고려와 요는 특별한 관계를 유지하였으며 요로부터 불교 문헌과 미술을 받아들였다. 그러나 11세기 중엽부터는 점차 요와의 관계가 요원해지고 금·송과의 문화 교류가 활발해졌다.

　보통 이때부터 무신 정권이 끝나 고려 왕실이 강화도에서 개경으로 환도한 1270년경까지를 고려 중기로 본다. 그리고 이후 원의 지배를 받기 시작하면서 티베트 불교미술의 영향을 받은 원 불상의 양식이 반영되던 시기를 고려 후기로 볼 수 있다. 그러나 현재 남아 있는 고려 중기의 불상이 많지 않기 때문에 그 당시 신앙의

성격이나 불상양식의 흐름을 중국의 예와 비교하여 파악하는 것이
쉽지는 않다.

1) 강릉 지역 불상의 새로운 요소

고려가 정치적으로 안정되고 중국과의 교류가 열림에 따라 불상표
현에서도 새로운 변화가 생겼다. 이러한 변화는 강원도 명주 지방
을 중심으로 남아 있는 보살상들에서 찾을 수 있다. 지금의 강릉에
해당하는 명주 지역의 몇몇 석조보살상들은 고려 초기에서 중기 무
렵의 지역적 양식을 잘 보여 준다. 이 중 가장 대표적인 상으로 한
송사지 출토 대리석제 보살상[도 3-25]과 월정사 석탑 앞에 놓여 있
던 화강암의 보살상을 들 수 있다[도 3-26]. 이들은 중국 오(吳)대
보살상의 통통한 표현에서 비롯한
요소들을 다소 보여 주고 있다. 또
한 보살상 머리에 얹혀 있는 원통형
의 보관은 1038년경 제작된 대동(大
同) 하화엄사의 요(遼)대 보살상을
연상시킨다[참고도 3-1].

 강릉 한송사지에서 발견된 대
리석으로 조각된 두 구의 보살좌상
중 한 구는 현재 국립춘천박물관에
전시 중이다. 높은 원통형 보관을

참고도 3-1 〈대동 하화엄사 보살상〉, 요 1038년, 중국
산시성 대동.

25	26
27a	27b

도 3-25 〈강릉 한송사 대리석보
살좌상〉, 고려 10세기, 강원도 강
릉 한송사지 출토, 대리석, 높이
92.4cm, 국립중앙박물관 소장.
도 3-26 〈평창 월정사 석조보살
좌상〉, 고려 11세기, 높이 180cm,
강원도 평창 월정사 봉안.
도 3-27a, b 〈강릉 신복사지 석조
보살좌상〉의 앞뒷면, 고려 10세
기, 높이 121cm, 강원도 강릉 신
복사지 봉안.

쓰고 통통한 얼굴과 몸체를 한 것이 특징적이다. 또 하나의 보살은 머리를 잃어버렸으며 현재 강릉의 오죽헌박물관에 소장되어 있다. 이 한송사 보살상에서는 확실히 이전 시대 통일신라 보살상의 요소는 사라졌다. 또한 장식적인 표현이나 어깨에 걸친 천의, 두 다리 사이의 주름 처리에서 양감이 두드러지는 통통한 조각기법이 엿보이며 새로운 양식이 형성되었음을 관찰할 수 있다. 이는 고려 초에 중국의 오나 요대 보살상의 영향이 있었던 것으로 생각된다. 또 고려 초 명주 지방인 지금의 강릉 지역에서 조성된 보살상 중에서는 가장 이른 상으로 추정된다.

한송사의 두 보살상이 출토된 절터에 현재 남아 있는 석조대좌는 많이 파손되었으나, 각기 코끼리와 사자의 형체가 보이는 두 대좌 형식을 이루고 있어 문수와 보현보살상을 얹어놓았던 것으로 추정된다. 이 두 보살상이 협시했던 본존불은 시대로 보아 지권인의 비로자나불이었을 가능성이 높다.

특히 강릉 월정사 탑 앞에 두 손을 마주잡고 한쪽 무릎을 꿇고 앉아 있는 보살상과 강릉 신복사지 탑 앞에 역시 같은 자세로 앉아 있는 석조보살상은 자세가 같을 뿐 아니라 통통한 얼굴 표현과 부드러워진 조각수법이 한송사 보살상과 같은 양식적 특징을 지니고 있어 당시 이 지역 조각양식의 계보를 이룬다[도 3-27a, b]. 또한 신복사지 보살상의 머리에 석조 옥개석인 보개가 얹혀 있는 것 역시 고려 초기에서 중기로 이어지는 불상들에서 많이 나타나는 새로운 형식이다.

보살상 표현 양식사에서는 이러한 보개의 등장을 당시 새로이

등장한 왕권의 상징으로 보기도 한다. 월정사, 신복사의 보살상과 같이, 비슷한 계통의 상들이 여럿 있다는 것은 그 지역에 불교미술 후원자가 있어 동일한 상을 제작하게 하였음을 추정하게 한다. 고려 초기에 이 지역에서는 신라의 호족이 고려 왕권과 밀접한 관계를 유지하면서 불교 후원자의 역할을 하였을 것으로 추정된다. 이는 고려시대 불교활동의 중심이 강원도, 경기도, 충청도로 이동하던 상황과도 관련이 있다. 다만 이 보살상들의 명칭은 불교신앙의 관점이나 도상학적으로 볼 때 확실하게 규명하기 어렵다.

참고논저

최선주, 「강원의 불교 사상과 미술, 고려시대 불·보살상을 중심으로」, 『강원의 위대한 문화유산』, 국립춘천박물관, 2012, pp. 156-175.

최성은, 「고려 초기 명주 지방의 석조보살상에 대한 연구」, 『불교미술』 5, 1980, pp. 56-78.

2) 관음보살상 도상의 다양성

관음보살신앙은 불교가 전래된 초기부터 유행하였다. 법화경 보문품에는 관음보살이 대중들을 여덟 가지 재난(災難)으로부터 구제한다는 내용이 있기도 하여, 관음보살이 가장 사랑과 존경을 받았던 보살상으로 신앙되었다고 여겨진다. 관음보살상은 서방 극락정토의 교주 아미타불을 보좌하는 협시보살 중 하나로서, 자비의 화신(化身)으로 사랑을 받았으며 때로는 독자적인 예배의 대상으로도

신앙되었다.

　관음보살상의 표현은 시대에 따라 형식상의 차이를 보인다. 일반적으로 보관의 중앙에 아미타불의 입상이나 좌상의 화불이 등장하여 아미타불을 보좌한다는 의미의 도상으로 상징된다. 흔히 한 손에 정병이나 보주를 드는 경우가 많다. 고난에 빠진 중생을 구제한다는 관음보살의 신성을 상징하기 위하여, 관음보살은 정상적인 신체와 다른 이형적으로 변화한 신체를 갖춘 '변화관음'으로 표현되기도 한다. 즉 여러 개의 얼굴과 6개, 8개, 16개, 많으면 천여 개의 팔을 가진 모습으로 표현되었다. 본래의 얼굴 외에 조그만 얼굴 10개가 머리 위에 얹힌 것은 '11면관음'이라 하고, 팔이 6개 혹은 천개이면 '11면6비'나 '11면천수관음'이라 칭한다. 여러 개의 손에는 관음보살이 갖춘 위력을 상징하는 갖가지 지물을 들고 있다. 관음보살의 극대화된 신성과 위력을 보여 주는 변화관음의 등장은 불교신앙 중 특히 밀교적 성격을 잘 반영한 것이다.

　이렇게 경전이나 중국의 선례에 따라 표현되곤 하던 다양한 관음상들의 도상 양식은 시대나 유행에 따라 조금씩 변하기도 하였다. 고려시대와 같은 시기인 중국의 송에서도 관음보살상이 크게 유행하였다. 이는 선종의 유행과 관련이 있다. 따라서 고려시대에는 남중국과의 불교 교류에서 더욱 영향을 받았다고 여겨진다. 특히 고려 불화에 그 영향이 많이 나타난다. 이때의 관음상은 한쪽 다리를 내려놓은 유희좌(遊戲坐)이거나 또는 한쪽 다리를 굽혀 세운 윤왕좌로 앉은 자세의 상이 주로 유행하였다. 이 좌상들은 관음의 보처(補處)인 보타락가(포탈라카) 궁전에 계시는 관음상을 표현한

도 3-28 〈개성 관음사 대리석관음보살좌상〉, 고려 10세기 후반-11세기, 높이 113cm, 평양 조선중앙역사
박물관 소장.

것으로 생각되며, 바위 위에 앉아 있는 경우가 대부분이다.

　수도 개경에 현전하는 관음상으로는, 천마산 기슭에 위치한 관음사의 동굴에 있던 대리석 관음상 두 구가 있다. 그중 한 구는 현재 평양 조선중앙역사박물관에 옮겨졌으며, 2006년 서울에서 열린 북한미술 전시에서 소개된 바 있다〔도 3-28〕. 이 상은 보관에 아미타불이 화불로 표현되었고, 오른쪽 다리를 내려뜨린 유희좌로 자세가 약간 부자연스러워 보인다. 현재 관음사 동굴에 남아 있는 상은 손의 위치가 어색한 것으로 보아, 후대에 보수된 것으로 추정된다. 이 대리석상의 정확한 제작 연대는 미상이다. 관음사의 창건은 광종년간, 즉 10세기 후반의 일로 기록되어 있으나 두 보살상의 연대로는 아직 이른 시기로 보인다. 화려하게 장식된 높은 보관과 호화로운 장신구를 몸에 두른 모습으로 보아, 고려 전기에 해당되는 것은 틀림없어 보인다. 중국 북송대 대족석굴의 보살상과 비교할 만하다.

　현재 알려진 다수의 고려시대 금동관음상들은 요와 송의 영향을 여실히 보여 준다. 그중 국립중앙박물관 소장 소형 관음상은 높은 보관에 다소곳이 고개를 숙인 자세나 몸에 걸쳐 입은 천의의 처리가 요, 송대의 보살상을 따른 것으로 보인다〔도 3-29a, b〕. 앉은 자세는 윤왕좌이나 크기가 작은 관계로 목걸이 장식이나 천의의 형식이 간략하게 표현되었다. 다행히 보전 상태가 온전하고 긴 원통형 보관의 중앙에 아미타 화불이 남아 있어 관음상임이 확인 가능하다. 몸체가 약간 곧고 손에 염주를 들고 있다. 제작 시기는 고려 전기 말이나 중기 초로 추정되며, 송나라 초기 불상의 양식이 반영되었다.

도 3-29a, b 〈금동관음보살좌상〉, 고려 11-12세기, 높이 22.5cm, 국립중앙박물관 소장.

전라남도 강진 고성사에서 발견된 금동제 관음좌상은 비교적 크기가 큰 상이다[도 3-30]. 이 상은 사찰의 건물을 짓기 위해 터를 파다가 우연히 발견되었다. 오른쪽 다리를 구부려서 세워 앉은 윤왕좌의 자세로, 왼팔은 몸 뒤로 빼서 몸체를 받치고 세워진 무릎 위에 놓였던 오른쪽 팔뚝은 부러졌다. 단순하고 부드러운 조형을 보여 주며 넓찍하고 당당한 표정의 얼굴에 구불구불한 머리카락 표현과 앉은 자세는 중국 북송대 관음보살상의 우아한 분위기를 연상시킨다. 그러나 몸체의 비례에서 얼굴의 크기가 비교적 큰 점, 얼굴에서 보이는 밝은 미소, 목걸이의 단순해진 장식이나 늘어진 가닥으로 정리된 점은 고려식의 해석으로 보인다. 따라서 이 상은 고려 중기의 상으로 볼 수 있다. 기품 있는 윤왕좌 자세, 통통한 얼굴

과 정갈한 장식은 확실히 중국의 충칭 대족 석굴[참고도 3-2]이나 항저우 비래봉의 송대 관음상을 연상시킨다.

고려시대에는 관음보살상의 불화들이 많이 남아 있다. 주로 한쪽 다리를 내리고 반가좌를 하거나 나머지 다리의 무릎을 세운 윤왕좌 자세의 수월관음도가 많이 알려져 있다. 강진 고성사 가까운 데 위치한 대흥사에 고성사 관음보살상과 유사한 윤왕좌의 금동관음보살좌상이 있다[도 3-31]. 앉아 있는 자세나 몸에 걸친 천의의 모습이 유사하다. 그러나 고성사 상이 두 눈을 크

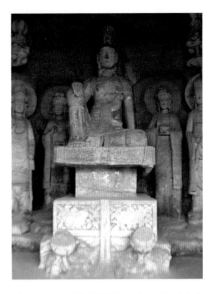

참고도 3-2 〈다주 북산 불만의 180호 관음보살좌상〉, 북송 1116-1122년, 중국 충칭.

게 뜨고 밝은 표정인 데 비해, 대흥사 상은 좀 더 사색적인 표정에 눈꼬리가 가늘게 길게 올라가고 눈두덩이 조금 부은 인상이다. 따라서 고성사 상보다는 얼굴의 표정 면에서 고려식 조형 감각이 많이 반영되어 있다. 제작 시기를 13세기로 보는 경향도 있으나 더 이후의 상으로 볼 수도 있을 것이다.

국립중앙박물관에는 한쪽 다리를 내려뜨린 목조관음보살좌상이 있다[도 3-32]. 그 상에서 발견된 복장물 중 다라니경의 판본이나 후령통의 시원적 형태로 보아, 고려시대 13세기의 상으로 추정된다. 불상 내부에 복장물을 넣는 전통의 비교적 이른 예이다. 보관의 정교한 고사리 투각문의 관을 썼으며 가슴과 다리 위로 걸친 간단한 영락 장식은 고려 중반경 보살상의 예로 중요하다. 그러나 관

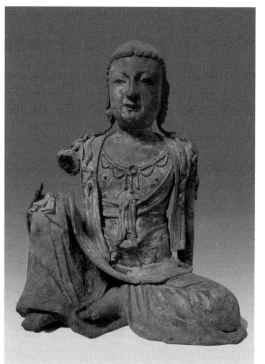

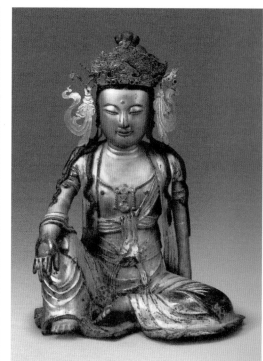

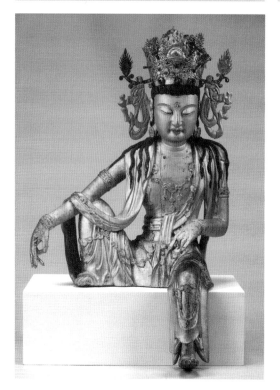

30	31
32	

도 3-30 〈강진 고성사 청동보살좌상〉, 고려 11-12세기, 높이 51cm, 전라남도 강진 고성사 봉안.

도 3-31 〈해남 대흥사 금동관음보살좌상〉, 고려 12-13세기, 높이 49.3cm, 전라남도 해남 대흥사 봉안.

도 3-32 〈목조관음보살유희좌상〉, 고려 13세기, 높이 67.65cm, 국립중앙박물관 소장.

대에서 양쪽으로 크게 늘어뜨린 장식, 비교적 안면이 편편한 얼굴, 옆으로 찢어진 눈꼬리 표현 등을 바탕으로 13세기의 상보다는 고려시대 말 내지는 조선시대 초로 보는 의견도 있다.

고려시대의 특이한 관음상 중에 동국대학교박물관에 있는 크기 42.5센티미터의 금동관음보살입상이 있다〔도 3-33〕. 가느다란 눈매를 한 통통한 얼굴이 약간 오른쪽을 향하고 서 있으며 왼쪽 다리를 휘어 서 있는 자세가 매우 자연스러워 보인다. 몸에 복잡하게 두른 천의와 우아한 자태에서 고려 보살상에 반영된 송 보살상의 요소를 볼 수 있으면서 동시에 고려만의 친근미도 느껴진다. 이 상은 표충사 3층석탑의 기단부에서 발견되었다. 정형화된 고려 불상의 특징이 형성되던 시기의 다양한 요소들이 반영된 고전기의 상이다. 보살상이 서 있는 단판의 연화좌나 그 밑을 받치는 팔각대좌의 구성도 새로운 형식이다.

안동 봉정사 목조보살상은 결가부좌를 한 고려 관음보살좌상 중에서 비교적 이른 시기의 상이다〔도 3-34〕. 절에 있는 관음개금현판(觀音改金懸板)에 의하면, 1199년에 상을 조성하였다고 한다. 현판 기록 외에 상 내부에서 발견된 발원문에 의하면 1363년과 1753년 두 차례에 걸쳐서 상이 수리되었다. 통통하고 풍만한 얼굴을 한 관음좌상의 치켜뜬 눈, 근엄하면서 다소 심각한 표정은 1255년 이전에 조성된 일본 센뉴지(泉涌寺)의 보살상과 같은 남송대 조각과 비교된다. 몸체에 두른 목걸이 장식에서 고려 불상에 반영되는 송 불상의 요소가 엿보인다. 가부좌한 두 다리를 덮은 옷자락이 삼각꼴인 것 역시 송대 조각의 특징이다.

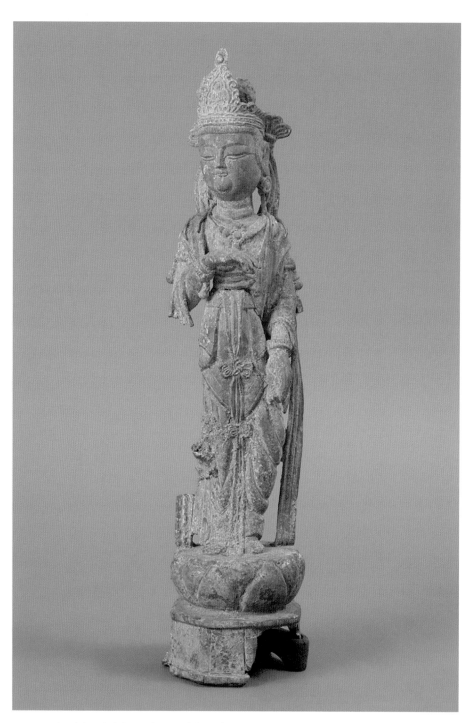

도 3-33 〈금동관음보살입상〉, 고려 12-13세기, 높이 41.5cm, 동국대학교박물관 소장.

고려의 관음보살좌상 중에서 송대의
영향에서 벗어나려는 상이 13세기 전반
의 보광사 목조관음좌상이다〔도 3-35a〕.
앉은 자세는 결가부좌이며 중국 송 보살
좌상의 요소가 점차 고려적으로 변화한
것을 관찰할 수 있다. 봉정사 보살상보다
연대가 다소 늦은 보광사 목조보살상은
통통한 얼굴의 봉정사 상보다는 고려식
의 침착한 얼굴로 변화하였다. 보광사 상
은 전체적으로 보아 목걸이나 몸체에 걸
쳐진 영락 장식은 봉정사 상과 유사하면
서도 좀 더 단정한 느낌을 준다. 이러한
표현양식은 이후의 고려 보살상의 표현
으로 정형화되어 간다.

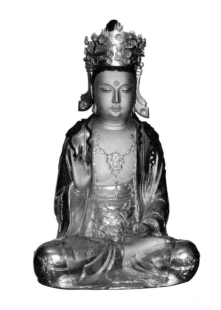

도 3-34 〈안동 봉정사 목조관음보살좌상〉, 고려
12세기 후반, 높이 104cm, 경상북도 안동 봉정사
봉안.

　보광사 보살상은 몸의 내부에서 발견된 복장물 중에 인쇄된 불
교 경전들이 있어서 더욱 중요하다. 이 보광사 복장물 중에 연대가
오래된 다라니들은 각각 1007년, 1150년, 1166년, 1184년에 제작
된 것이다. 따라서 보광사 보살상은 12세기 말이나 13세기 초에 만
들어진 상으로 추정되어, 봉정사 보살상보다는 후대에 속한다. 보
광사 상의 보관은 투박하게 덧칠을 하여서 세부가 보이지는 않았
다. 그러나 다행히 후에 보존 처리를 통해서 정교한 투각 장식의 보
관을 복원하였다〔도 3-35b〕.

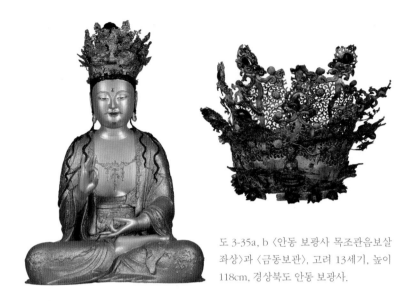

도 3-35a, b 〈안동 보광사 목조관음보살
좌상〉과 〈금동보관〉, 고려 13세기, 높이
118cm, 경상북도 안동 보광사.

참고논저

국립중앙박물관·박승원·신소연·이용희,「목조관음보살좌상」,『국립중앙박
　　물관 소장 불교조각 조사보고』1, 2014, pp. 11-107.

국립중앙박물관,『발원, 간절한 바람을 담다: 불교미술의 후원자들』, 2015.

김길웅,「표충사 석탑 내 출토 금동불상」,『경주사학』18, 1999, pp. 1-25.

김추연,「통일신라~고려 전기 탑 내 봉안 불상의 성립과 배경」,『미술사연구』
　　30, 2016. 6, pp. 39-71.

정은우,「개성관음굴 석조보살상과 송대 외래요소의 수용」, 정재 김리나 교수
　　정년퇴임기념 미술사논문집 간행위원회,『시각문화의 전통과 해석』, 도
　　서출판예경, 2007, pp. 193-207.

_____,「동국대학교박물관 소장의 금동보살입상」,『불교미술』18, 2007, pp.
　　3-20.

_____,「강진 고성사 청동관음보살좌상의 특징과 제작 시기」,『강진 고성사
　　청동보살좌상』, 전남도청·강진군청·영산문화재연구소, 2011, pp. 90-
　　97.

4

고려 후기 불상표현의 두 가지 흐름

1) 중기 불상양식에 보이는 전통의 계승

고려 후기에 들어 불교문화에 있어서도 변화가 일어났다. 중국에서 전래된 경전과 더불어 정토신앙이 유행한 것이다. 불상표현 초기에는 송의 요소가 많이 반영되었다. 송의 불교는 남송에 이르러 선종의 성격이 더 강해졌다. 특히 중국 강남 지역의 불교가 고려와의 무역 경로를 따라 활발히 전래되었다. 극락정토왕생의 신앙은 대중 불교신앙의 중심이었으며 이는 관음보살상의 조성뿐 아니라 서방 극락정토의 교주인 아미타상의 조성으로 이어진다.

충청남도 서산 개심사 목조아미타여래좌상은 송대 조각의 특징들이 엿보이는 고려 중기 불상 중 하나이다〔도 3-36a〕. 엑스레이

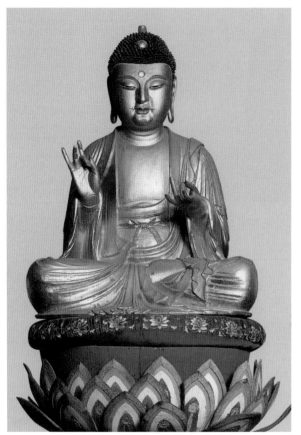

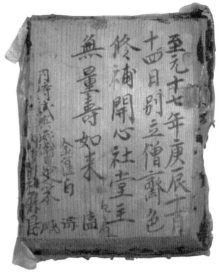

도 3-36a 〈서산 개심사 목조아미타여래좌상〉, 고려 1280년 이전, 높이 120.5cm, 충청남도 서산 개심사, b 〈복장물 속 묵서명〉.

사진을 통해서 상의 몸속에 복장물이 있는 것으로 확인되었다. 복장물은 관례상 일정한 의례와 법식 절차에 따라 봉안되거나 개봉되는데, 당시 사찰에서는 이 상의 복장을 개봉하기를 꺼렸다. 다행히 상의 하부를 막은 목판 밑에 이 상이 1280년에 수리, 보수되어 재봉안되었음을 기록한 묵서명이 발견되었기 때문에[도 3-36b], 실제 상의 제작 연대는 이보다 앞선다는 것을 알 수 있다. 이 상의 당

당한 자세, 통통한 얼굴, 양쪽으로 치켜뜬 눈 등은 송대 조각의 양식적 특징을 반영한다. 그러면서도 고려적인 조각 솜씨가 반영되어 왼쪽 어깨와 무릎을 지나는 옷 주름의 자연스러운 흐름은 고려시대 조각가의 우수한 기술을 보여 준다.

이 개심사 상과 거의 같은 시대의 불상인 서울 안암동 개운사 목조아미타불여래상은 복장 기록을 통해 1274년에 수리된 내용을 확인할 수 있다〔도 3-37〕. 원래 이 상은 충청남도 아산 취봉사에 있던 상을 옮겨온 것이다. 상이 수리되었다는 기록을 더 자세히 살펴보면, 실제 상의 제작은 그보다 좀 더 앞선 시기에 이루어졌을 것으로 추정된다. 앞에서 관찰한 개심사 아미타불과 비교하여, 왼팔 위쪽 여러 겹의 옷 주름은 개심사 상의 패턴과 유사하다. 그렇지만 얼굴은 그보다 덜 통통하고, 옷 주름은 좀 더 간략하며, 허리에는 장식 띠가 없다. 이 상들과 같은 계통의 상으로 경기도 화성 봉림사의 아미타여래상이 있다〔도 3-38〕. 기록을 보면 이 상은 1362년 이전에 제작된 것으로 추정되는 14세기 전반기의 상이다. 당시 경기·충청 지역에는 이러한 목조상들을 제작한 불상 제작 공방이 있었을 것으로 추정된다. 이 상들과 비슷한 양식 계열의 고려 중기 상들은 14세기 고려 후기로 쭉 이어진다.

서울시 구산동 수국사에는 1미터가 넘는 목조아미타여래좌상이 있는데 앞서 고찰한 목조아미타여래의 계보를 잇는 상이다〔도 3-39〕. 이 상은 앞에서 다룬 상보다 몸체가 길어지고 얼굴 표정이 약간 굳어졌다. 이 수국사 상에서는 많은 복장물이 나왔다. 그중 목판으로 인쇄된 보협진언다라니에 13세기 전반 고려의 문신 최종준

도 3-37 〈서울 개운사 목조아미타여래좌상〉, 고려 1274년 이전, 높이 118cm, 서울 안암동 개운사.
도 3-38 〈화성 봉림사 목조아미타여래좌상〉, 고려 1362년 이전, 높이 88.5cm, 경기도 화성 봉림사.
도 3-39 〈서울 수국사 목조아미타여래좌상〉, 고려 후기 13세기, 높이 104cm, 서울 구산동 수국사.

(?-1249)의 이름이 언급되어 있다. 그러나 다라니경을 인쇄한 지 시간이 꽤 지난 후에도 계속해서 복장으로 넣던 관습을 생각해 보면, 불상 조성의 하한 연대를 특정하기는 어렵다. 상의 몸체가 길어진 점이나 굳어진 얼굴 표정 같은 특징을 보면, 이 불상은 고려 후기 개운사나 봉림사의 아미타상으로 이어지는 계보를 따르고 있으나 14세기의 전형적인 고려 불상양식보다는 이른 것으로 보인다.

2) 후기 전통 불상양식의 특징

국립중앙박물관에는 한 쌍의 금동관음보살입상이 있는데 그중 하나에서 1333년에 해당되는 복장 기록이 나왔기에 이 상은 오랫동

도 3-40 〈금동아미타여래삼존좌상〉, 고려 1333년, 불상 높이 69.1cm, 보살상 높이 87.1cm, 국립중앙박물관 소장.

안 14세기 전반의 중요한 고려 불상으로 간주되어 왔다. 그리고 이 두 보살상과 같은 조형양식의 아미타여래좌상이 같이 전시되어 있는데 최근 복장 조사에서 이 세 상이 함께 아미타여래삼존상을 이루고 있음이 밝혀졌다〔도 3-40〕. 넓적하고 둥근 얼굴형에 원만한 부드러움을 간직한 세 상은 14세기의 고려의 불상양식을 대표한다. 본존아미타여래의 자연스러운 옷자락 표현을 봤을 때 같은 양식 계열에 포함된다. 특히 14세기 중반에 유행한 불상들의 대표적인 예에 속한다. 복장 발원문에 적힌 발원자 명단을 보면, 스님, 고위 관료 들부터 평민에 이르기까지 많은 후원자들이 불사(佛事)에 참여했음을 알 수 있다. 단정하게 균형 잡힌 불상의 자연스럽게 덮

인 법의와 왼쪽 가슴에 약간 보이는 금구 장식은 이 시대 불상표현의 특징을 따른다. 현존하는 보살상이 드문 14세기의 보살상 양식은 반듯한 자세에 가슴에서 몸 전체에 걸쳐 장식된 영락 장식이 특징이며, 당시의 화려한 불상형식을 잘 대변한다. 특히 아미타불의 오른쪽에서 협시하는 대세지보살상의 보관에 보이는 정교한 고사리문양 같은 투각 장식은 고려 말기 보살상의 전형을 잘 나타낸다.

서산 개심사 상과 개운사 상에서 볼 수 있듯이, 충청 지역의 불상 전통은 고려 후기 금동상에서 좀 더 우아하고 귀족적으로 전개되었다. 그 대표적인 예가 충청남도 청양 장곡사의 금동약사여래좌상[도 3-41]과 서산 문수사의 아미타여래좌상이다. 두 상 모두 1346년이라는 제작 연대가 복장의 기록에 남겨져 있다. 특히 장곡사의 금동약사여래상은 복장물 조사를 통해 많은 신도들이 함께 조성하였음을 알 수 있다. 두 상은 같은 계통의 조각양식을 보여 주는데, 문수사의 상은 불행히도 오래전에 도난당했다. 그러나 다행히도 그전에 공개되었던 발원문, 불경, 공양물, 직물, 복식 등의 문수사 상의 복장물들이 아직 남아 있어서 이 상의 제작에 관한 풍부한 정보를 제공해 준다. 이 두 상은 모두 세련되고 우아한 14세기 고려 조각의 양식적 표준을 보여 준다. 균형 잡힌 형태, 자연스러운 옷 주름, 우아하고 품위 있는 자세와 자비로운 표정, 그리고 넓게 드러난 내의 자락과 장식 띠의 매듭은 고려 후기 불교조각의 전형적인 아름다움을 잘 보여 준다. 14세기 중반 장곡사와 문수사 금동불상의 아미타불과 같이 통통한 얼굴을 가진 고려 불상의 전통적인 계보는 고려 말기에 특히 유행하였다. 이로써 이미 14세기 중엽경 고

려만의 불상양식이 성립되었고, 충청도가 그 중심지였음을 알 수 있다.

고려 후기에는 1270년부터 원에 의한 고려의 정치적 예속이 백여 년 간 지속되었다. 따라서 이 시기에는 원의 몽골인들이 받아들인 티베트 불교의 조각양식이 고려 불상에도 자연스럽게 영향을 끼쳤다. 티베트 불교미술의 특징은 고려 왕실과 상류층이 발원한 상들에서 특히 잘 나타난다. 그러나 이러한 티베트적인 원나라 불상양식이 고려 후기 조각의 주류를 형성했다고 볼 수는 없다. 왜냐하면 앞선 시대인 요와 송의 요소들을 반영하는 고려 중기의 전통이 후기에도 계속해서 이어졌기 때문이다. 앞에서 살펴본 14세기 아미타여래상 같은 예들이 후기 불교조각 전통의 또 다른 맥을 이으며 고려 후기 조각의 다양한 양식 체계를 형성하였다.

뒤이은 14세기 보살상의 변화된 모습을 잘 보여 주는 상이 있다. 복장 기록에 의하면 1330년작으로 알려진 일본 쓰시마(對馬島) 간논지(觀音寺)의 금동보살좌상〔도 3-42〕과 일본 사가현(佐賀縣) 후묘지(普明寺)에 있는 금동보살좌상이 그것들이다. 이 두 상들 중에서도 후묘지의 보살상이 좀 더 균형 잡힌 신체 비례를 보여 준다. 특히 가슴 위의 영락 장식이나 두 무릎 위로 늘어진 장신구의 표현이 좀 더 정리되었고 세련미를 보여 준다. 간논지의 상은 얼굴이 넓적하고 허리 길이가 짧아졌으며 두 다리 사이의 옷 주름은 좀 더 자연스럽게 처리되었다. 이로 보아 후묘지의 보살상이 간논지의 보살상보다 시대적으로 약간 앞서는 것으로 보인다.

한편 도쿄의 오구라 슈코칸(大倉集古館) 소장품 중에는 고려의

도 3-41 〈청양 장곡사 금동약사여래좌상〉, 고려 1346년, 높이 90.2cm, 충청남도 청양 장곡사 봉안.

도 3-42 〈쓰시마 간논지 금동보살좌상〉, 고려 14세기, 높이 50.5cm, 일본 쓰시마 간논지 (觀音寺) 소장.
도 3-43 〈건칠보살좌상〉, 고려 14세기, 건칠과 나무에 채색, 높이 124.5cm, 국립중앙박물관 소장.

건칠보살좌상이 있다. 이는 2009년 가을, 서울에서 열린 '한국박물관 개관 백주년 기념 특별전'에 출품되었다. 이 상과 동일한 크기의 건칠보살좌상이 서울 국립중앙박물관에 소장되어 있는데, 두 상을 크기나 자세, 표현양식을 비교해 보면 원래는 한 쌍을 이루었던 것으로 확인된다〔도 3-43〕. 고려 말기 보살상 표현을 보면, 보관이나 몸에 두른 영락 장식 그리고 두 어깨 위로 늘어진 머리카락이 없다면 법의가 입혀진 모습은 당시의 불상표현과 크게 다르지 않음을 알 수 있다. 특히 왼쪽 겨드랑이에서 늘어진 금구 장식이나 허리 위로 두른 띠 장식 등은 당시 보살상이나 불상표현에서 같은 형식임

을 확인할 수 있다. 이와 비슷한 계열의 불·보살상 양식 전통이 고려 말에서 조선시대 초기까지 이어졌다.

참고논저

국립중앙박물관, 『발원, 간절한 바람을 담다: 불교미술의 후원자들』, 2015.
_____, 『대고려 918·2018 : 그 찬란한 도전』, pp. 18-230.
문명대, 「고려 13세기 조각양식과 개운사장 취봉사 목아미타불상의 연구」, 『강좌미술사』 8, 1996, pp. 37-57.
_____, 「수국사 고려(1239년) 목아미타불좌상의 연구」, 『미술사학연구』 255, 2007. 9, pp. 35-65.
미술사연구회, 『미술사연구』 29: 전국학술대회 2015 특집 장곡사 금동약사여래좌상과 복장유물, 2015, pp. 7-134.
박은경·정은우 편, 『서일본 지역의 한국의 불상과 불화』, 도서출판 민족문화, 2008.
신소연·박학수·이용희·박수진·박승원, 「금동아미타삼존불상 조사 보고」, 국립중앙박물관, 『국립중앙박물관 소장 불교조각 조사 보고』 2, 2016, pp. 14-243.
신은제, 「고려 후기 복장 기록물의 내용과 발원자들」, 『한국중세사연구』 45, 2016.
정은우·신은제, 『고려의 성물, 불복장』, 경인문화사, 2017.

3) 티베트계 원대 불교조각양식의 유입과 변형

고려는 13세기에 북방의 영역을 확장하였는데 이때 동부 유럽에까지 세력을 뻗치던 몽골제국에게 수차례에 걸쳐 침공당하였다. 1270년에 원(元) 왕조가 성립된 이후, 몽골에 저항하던 고려의 무신 정권은 몰락하였고 이후 백여 년 간 고려인들과 왕실은 원

으로부터 정치·문화적인 영향을 받았다. 그 기간 동안 고려 왕들은 대대로 원 공주들과 혼인을 하여 원 왕실과 밀접한 정치적 유대 관계를 유지하였다. 특히 원의 마지막 황제였던 순제(順帝, 재위 1333~1368)의 비 기황후(奇皇后)가 고려 출신이었는데, 고려 불교미술의 발전에 기여한 바 있다.

고려 후기에 제작된 불상양식을 살펴보면, 원과의 빈번한 교섭 아래 원의 조정에서 신봉한 티베트 라마교의 요소가 고려에 새로이 전해졌다. 이로 인해 고려 불·보살상의 표현에서 이국적인 불상양식이 나타났다(중국에서는 이를 한장漢藏 조각양식이라고 칭한다). 그러나 이 새로운 티베트계 불교미술에 대한 고려 왕실의 후원은 수도 개경 인근과 금강산 사찰에만 집중되었고 고려 불상양식 전반에 걸쳐 널리 파급된 것 같지는 않다.

일반적으로 고려 후기 보살상들에 나타나는 화려한 장식의 높은 보관, 커다란 꽃모양의 둥근 귀걸이와 몸에 걸친 호사스러운 보석 장신구들을 티베트적인 요소로 본다. 길게 치켜뜬 눈과 좁은 턱 같은 얼굴 생김새 역시 새로운 표현 요소이다. 그리고 불상의 머리 위에는 보통 둥근 구슬 모양의 계주가 놓였다. 가장 눈에 잘 띄는 특징은 상들이 앉아 있는 연화대좌의 모양이다. 앙련(仰蓮)과 복련(覆蓮)의 복층으로 이루어진 구조는 네팔과 티베트 불상의 대좌 형식을 따른 것이다.

현존하는 몇몇 고려 후기 불상에서 보이는 이색적인 요소는 원이나 원에 영향을 준 네팔·티베트의 불상 계통과 관련 있다. 이러한 새로운 경향은 금강산이 있는 강원도 회양(淮陽)에서 출토된 금

동관음보살좌상에서 관찰할 수 있다〔도 3-44〕. 화려한 보관, 역삼각형의 얼굴형, 그리고 번잡하고 장식적인 영락 장식 등의 이국적인 요소는 원에서 왔을 가능성이 있다. 중앙에 높이 솟은 보관에 표현된 아미타불상과 그 옆에 몇 개로 분화되어 위로 솟은 장식이 새겨진 높은 보관, 삼각형의 얼굴, 커다란 꽃모양의 귀걸이, 몸 위의 호사스러운 보석 장식 등은 모두 이 상이 지금까지 보아온 고려의 상들과는 다른 계통을 따른다는 것을 알려 준다. 그리고 길게 치켜뜬 눈과 좁은 턱 역시 특징적이다. 가슴에 늘어뜨린 복잡하고 화려한 영락 장식은 이전까지는 유행하지 않았던 보살상 표현으로, 새로이 원에서 전해진 티베트계 불상 요소가 반영된 것이다. 이렇게 새롭게 소개된 외래 요소들은 14세기 일부 고려 상들에 분명하게 반영되었으며, 이 같은 유행은 15세기 초 조선시대까지 이어졌다. 대체로 한국의 상들이 티베트나 티베트계 원 불상들에 비해 형태가 다소 부드러워지며 장식이 단순화되는 경향이 있다.

회양 보살좌상의 보관에 보이는 아미타불의 존재는 이 상이 관음보살임을 알려 준다. 프랑스 파리에 위치한 국립기메동양박물관이 소장한 또 다른 금동보살좌상은 몸체에 늘어진 영락 장식이 회양 보살상과 매우 비슷하여 아마도 한 쌍이었던 것이 아닌가 추정된다〔도 3-45〕. 그러나 기메박물관의 상은 머리와 팔을 잃어버린 상태여서 더 이상 비교가 불가능하다. 서울 호림박물관의 또 다른 금동보살좌상 역시 이들과 같은 이국적이고 새로운 티베트계 보살상 계열에 속한다〔도 3-46〕. 보관 중앙에 있는 정병, 즉 정수(淨水)를 담는 목이 긴 병은 이 상이 대세지보살임을 알려 준다. 호사스럽게

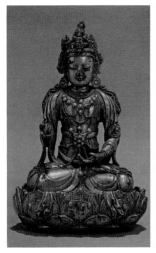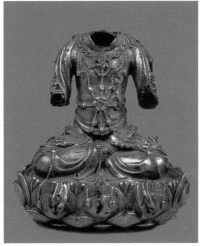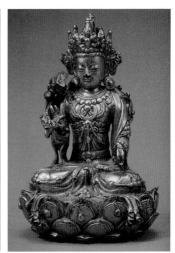

도 3-44 〈전 회양 장연리 금동관음보살좌상〉, 고려 14세기, 강원도 회양(금강산) 출토, 높이 18.6cm, 국립춘천박물관 소장.
도 3-45 〈금동보살좌상〉, 고려 14세기, 높이 12.4cm, 프랑스 기메동양박물관 소장.
도 3-46 〈금동대세지보살좌상〉, 고려 14세기, 높이 16cm, 호림박물관 소장.

장식된 높은 보관, 긴 얼굴, 꽃모양의 귀걸이, 그리고 상체 길이만
큼 늘어진 화만형(華鬘形) 영락 등은 티베트 불상양식을 분명히 보
여 주는 특징들이다.

　　강한 티베트 불상요소들을 간직한 위의 세 관음보살상의 호화
로운 영락 장식과 커다란 꽃모양 귀걸이는 고려 후기 보살상들에
계속해서 반영되었다. 화려한 장식성이 특히 강조되고 한쪽 무릎을
세운 윤왕좌의 관음보살좌상이 국립중앙박물관에 있다〔도 3-47〕.
이 금동관음좌상은 자세도 당당하고 보관과 몸체의 화려한 영락
장식과 커다란 꽃모양 귀걸이를 하여 티베트계 보살상의 장식적인
특징을 반영하고 있다. 이는 원 왕실을 통해서 전해진 티베트계 불

상요소가 고려 말의 불상양식 형성에 영향을 준 예로, 고려 말 조선 초의 불·보살상에 그 영향이 보인다. 이 보살상의 복장물에서는 한글 묵서가 나왔다고 전한다. 따라서 복장물을 시간이 지난 후에 넣은 것이 아니라면, 제작 시기를 조선조 초기인 15세기까지 낮춰 볼 수도 있다.

한편 좀 더 고려적으로 변모한 상들도 있다. 국립중앙박물관 소장의 금동보살좌상은 한쪽 다리를 세우고 다른 한쪽 다리는 내려뜨린 유희좌의 보살상으로, 꽃모양 귀걸이를 하고 세 줄로 늘어져 단순해진 영락 장식을 가슴에 두르고 있다[도 3-48]. 위로 치켜뜬 눈, 중층의 연화좌 역시 티베트 불상에 연원을 둔 것이다. 그러나 엷은 미소를 띤 토실토실한 둥근 얼굴형과 단순해진 화형(花形) 보관에서 다소 부드러워진 특색을 관찰할 수 있다. 장식적인 요소가 감소되고 화려함이 줄어들어 친근해 보이는 얼굴 표정은 좀 더 한국적으로 변한 양식상의 변화를 보인다. 눈꼬리가 옆으로 가늘게 올라간 점은 고려 말부터 나타나는 요소 중 하나이다. 중층의 연판이 넓은 연화대좌는 앞선 시대의 전통을 약간 변형하여 따르고 있다. 이 보살상에서는 외래 요소들이 보다 더 한국화된 것을 볼 수 있다. 이러한 경향은 뒤이어 조선시대 초기의 상에서도 엿보인다.

삼성미술관 리움에는 한쪽 무릎을 올린 윤왕좌 자세를 한 관음보살좌상이 있다. 이 상은 바위에 앉아 있으며 바위 위에는 정병이 놓여 있다. 이를 통해 볼 때, 당시 고려 불화에도 많이 등장한 보타락가산의 수월관음을 표현한 것임을 알 수 있다[도 3-49]. 이 관음

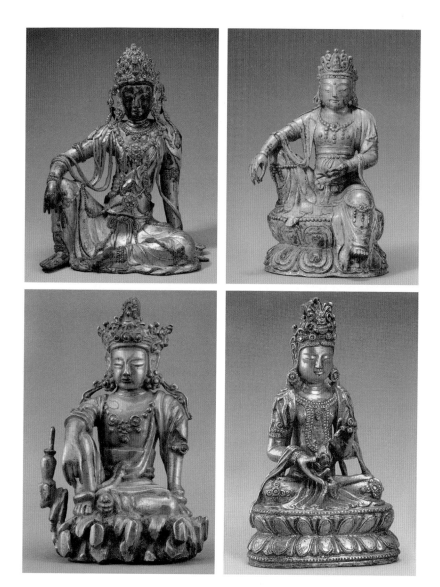

도 3-47 〈금동윤왕좌관음보살좌상〉, 고려 14세기, 높이 38.5cm, 국립중앙박물관 소장.
도 3-48 〈금동유희좌관음보살좌상〉, 고려 14세기, 높이 11.2cm, 국립중앙박물관 소장.
도 3-49 〈금동관음보살좌상〉, 고려 14세기, 높이 7.62cm, 삼성미술관 리움 소장.
도 3-50 〈금동보살좌상〉, 고려 말기 14세기 말, 높이 9.4cm, 국립중앙박물관(구 동원컬렉션) 소장.

보살상은 가슴 위에 간략하게 표현된 목걸이와 넓적한 얼굴형으로 보아 고려 말에서 조선조로 넘어가는 시기의 상으로 추정된다. 또 앙련과 복련의 이중 연화대좌에 결가부좌를 한 관음상이 국립중앙박물관에 있는데, 상의 가슴에 늘어진 긴 U형의 목걸이와 둥근 꽃모양 귀걸이에서 원나라 티베트 양식의 영향을 찾을 수 있다[도 3-50]. 그렇지만 고사리 형태로 장식된 보관이나 통통한 뺨에 가늘게 뜬 실눈 등은 고려적으로 변모한 표현이다. 실제 상의 제작 연대는 조선시대 초까지도 낮춰 볼 수 있다고 본다.

관음보살상에는 머리에 작은 보살면과 불상을 얹은 십일면관음, 손이 여섯이 있는 육비관음, 손이 천개가 있는 천수관음 등이 있다. 우리나라에는 석굴암에 십일면관음보살상이, 경주 굴불사지 사면석불 북면에 십일면육비관음이 선각으로 표현되어 있다. 『삼국유사』에 분황사에 천수관음이 있었다고 기록되어 있으나, 신라시대부터 전해지는 예는 현재 남아 있지 않다. 이러한 관음상들을 변화관음이라 부르는데, 이는 관음의 자비로움과 재난 구제의 위력이 다양함을 상징하는 것이다. 다행히 고려 말에서 조선 초로 이어지는 시기의 보살상 중에 천수관음좌상 두 구가 남아 있다. 하나는 파리 기메박물관에 있고[도 3-51] 다른 하나는 국립중앙박물관에 있다[도 3-52]. 기메박물관의 상은 아미타 화불을 두 손으로 머리 위에 높이 치켜 올리고 있으며 양쪽에 20개씩의 손에 다양한 지물을 들고 있다. 모두 합쳐서 40 혹은 42개의 손이 중생의 윤회 세계인 25계를 상징하는 것으로 이해된다. 기메박물관 상의 나무로 마감된 밑면에 묵서로 발원자 등이 적혀 있는데, 그 내용 중에 경상

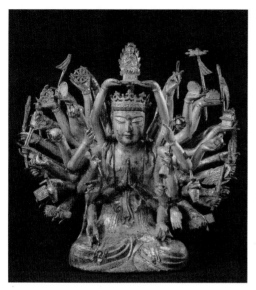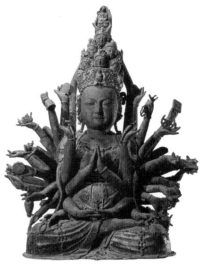

도 3-51 〈금동천수관음보살상〉, 고려 14세기 말, 높이 58cm, 폭 63cm, 프랑스 기메동양박물관 소장.
도 3-52 〈금동십일면천수관음보살좌상〉, 고려 14세기 말, 높이 81.8cm, 국립중앙박물관 소장.

북도 상주에 있던 동방사라는 사찰 이름이 적혀 있다. 국립중앙박
물관에 있는 천수관음보살좌상의 머리에는 십면의 보살상 위로 불
상이 높이 치켜올려져 있다. 그리고 둥글고 넓적해진 관음상의 얼
굴형에서 제작 시기가 조선시대에 가까운 것을 알 수 있다. 천수관
음상은 남아 있는 천수관음상과 천수경에 남겨진 각종 기록을 통
해 추측해 보면, 질병 퇴치나 환란, 외란 방어 등의 호국적인 성격
을 띠고 제작되었다고 본다.

　　보살상들과는 달리 티베트적 요소를 보여 주는 여래상은 극히
소수가 남아 있다. 여래상은 길게 치켜뜬 눈과 좁은 턱의 얼굴 생김
새, 불상의 육계 위에 있는 둥근 구슬 모양의 계주가 특징이다. 가

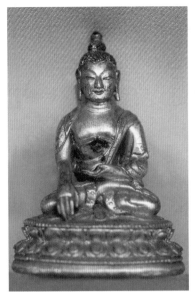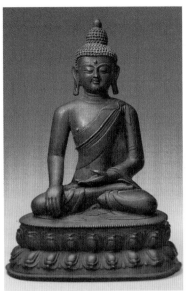

도 3-53 〈금동여래좌상〉, 고려 14세기, 국　참고도 3-3 〈동조불좌상〉, 원 1336년, 높이
립중앙박물관(구 동원컬렉션) 소장.　　　21.5cm, 중국 베이징 국립고궁박물관.

장 두드러진 점은 대좌의 형상으로, 티베트 불상의 유행을 따라 앙
련과 복련으로 이루어진 중층 연화대좌를 갖추고 있다. 국립중앙박
물관에 소장된 조그만 촉지인의 금동여래좌상[도 3-53] 역시 티베
트 불상의 표현에 가깝다. 이렇듯 고려 말기의 소형 금동불 중에는
티베트의 불상 요소가 반영된 불좌상들이 종종 있다. 이와 비교되
는 중국 불상 중에 베이징 국립고궁박물관에 있는 원 1336년명의
동조불좌상이 있다[참고도 3-3]. 특히 머리의 모습이나 이중 연화대
좌 형태에서 유사성을 보인다. 또한 베이징 인근 만리장성에 있는
원대 1343~1354년의 건축물인 거용관 내부의 천장에도 비슷한 형
식과 양식을 보이는 불좌상을 여럿 발견할 수 있다.

참고논저

신소연·박승원·노지현·윤은영, 「금동관음보살상 조사 보고」, 국립중앙박물관, 『국립중앙박물관 소장, 불교조각 조사 보고』 2, 2016, pp. 246-346.

4) 경천사 10층석탑과 복합적인 불교도상

고려 후기에 중국의 원 왕조를 통해서 들어온 티베트계 불상양식은 주로 왕실을 중심으로 유행했다. 티베트 불교를 받아들인 원 왕실에서는 티베트 승려들이 활약하였다. 그렇게 전해진 티베트 불교는 원 왕실과 통혼한 고려 왕실에 불교조각양식과 불교의식 면에서 많은 영향을 주었다. 원 황제의 황비가 된 고려의 기황후는 실제로 고려의 금강산 사찰에 직접적인 불사를 하기도 했다. 또한 개성 연복사의 동종(銅鐘) 제작이나 경천사 10층석탑의 조성도 후원하였다. 이러한 왕실 주도의 불사에는 원의 장인들도 참여한 것으로 알려졌다.

고려 수도 개경 인근에 위치한 개풍군 풍덕면 부소산에는 고려의 10대 사찰 중 하나였던 경천사가 있다. 이 절에는 높이 13미터에 이르는 아자(亞字)형으로 쌓아 올린 다각탑 구조의 10층 대리석탑이 세워졌었다〔도 3-54a〕. 이 탑의 탑신부 일층 남면의 옥개석 밑 부분에 발원문이 돌아가며 새겨져 있다. 원 지정(至正)8년, 1348년 3월에 기황후의 측근인 보녕부원군(普寧府院君) 강융(姜融)과 고용봉(高龍鳳)이 대시주자로서 석탑을 조성하게 했으며 원 황제의 가족을 위한 기원이 쓰여 있다. 여기 언급된 인물들은 기황후의 후원

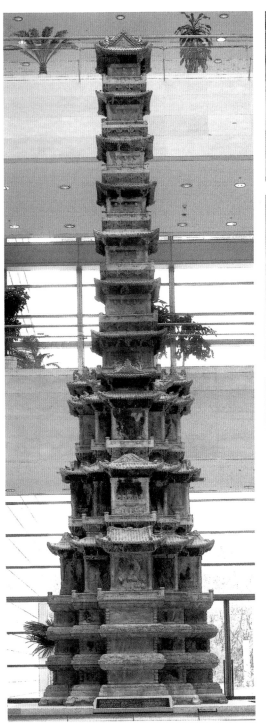

도 3-54a, b, c, d 〈개성 경천사 10층석탑〉, 고려 1348년,
개성 경천사지 전래, 대리석, 높이 13.5m, 국립중앙박물관
소장.

을 받아 고려 왕실에 영향력을 행사하기도 한 관리들이다. 경천사 탑의 건립을 위해 원의 장인을 데려왔다는 기록도 새겨져 있다.

이 탑은 열두 면의 탑신을 가진 다면체의 석탑으로, 고려의 탑 건축 구조 중에서는 새로운 형식이다. 기단부 3층에는 각 면에 돌아가면서 인물 조각들이 부조되어 있다. 내용은 현장법사의 인도 및 서역 구법 여행에 대한 서유기의 장면들이다. 그리고 1층부터 3층 탑신의 12면에는 화엄회, 법화회, 능엄회 등 여러 경전에 근거를 둔 불회도(佛會圖)가 높은 부조로 표현되어 있다. 12회상(會相) 불회도는 불, 보살, 호법신장상들로 구성되어 있다. 각 면 불회도 주변의 탑신 면에도 보살, 신장상들이 조각되어 있다. 이러한 회상의 구성과 존상의 모습에서 14세기 중엽 고려의 불교조각을 엿볼 수 있다. 4층 남면의 원통회 관음보살상에서 보이는 신체의 장식과 다층의 연화대좌는 앞서 살펴본 금강산의 금동보살상들을 연상시킨다[도 3-54b]. 4층 북면에는 석가의 열반도가 매우 입체적으로 조각되었다[도 3-54c]. 그리고 석가회라는 현판이 있는 석가삼존상은 각기 사자와 코끼리를 타고 있는 문수보살과 보현보살상을 협시로 하고 있는데, 표현에서는 티베트계의 조각 요소가 별로 보이지 않으며[도 3-54d], 대체로 그보다 앞선 시기의 고려 조각의 전통을 따른다. 특히 탑신부의 위쪽 4층부터 10층까지는 사각형의 탑신으로 바뀌며 5층부터는 각 면에 불상들을 5구 또는 3구씩 배치하였다. 여기에서도 티베트계 표현 요소들은 크게 찾아볼 수 없다.

이 경천사 탑의 구조와 도상은 이후 조선시대 세조 때인 1467년에 창건된 원각사지 10층석탑으로까지 이어졌다. 그러나 조각양식

은 경천사 탑의 부조들보다는 입체적이지 않고 세부 묘사도 형식적으로 변하여 조선시대의 양식으로 바뀌었다고 볼 수 있다.

이 경천사 대리석탑은 일제강점기 중에 일본에 불법 반출되었다가 돌아와서 오랫동안 경복궁에 세워져 있었다. 그러면서 보존 상태가 나빠져서 최근 10여 년간 보수와 복원 과정을 거쳐, 현재는 실내인 용산 국립중앙박물관 1층 복도에서 전시 중이다.

참고논저

국립문화재연구소, 『경천사 3층석탑』 1~3, 2006.

문명대, 「경천사 10층석탑 16불회도 부조상의 연구」, 『강좌미술사』 22, 2004, pp. 25-42.

정은우, 「경천사지 10층석탑과 삼세불회고」, 『미술사연구』 19, 2005, pp. 1-58, (같은 저자, 『고려 후기 불교조각 연구』, 일조각, 2007, pp. 238-278에 재수록).

5) 예배용 금동불감의 유행과 소규모 예배 불단

보통 불상은 사찰에 봉안하여 여러 신도들이 예배하려는 목적에서 제작되지만, 개인적인 예배용으로 소형 불상을 제작하는 경우도 많다. 특히 고려 후기에는 휴대용 불감(佛龕)이 많이 만들어졌다. 불감의 구조는 조그만 전각을 만들어 그 속에 불상을 봉안하는 식이다. 대부분 불감 안의 뒤쪽이나 좌우편 벽에 불화를 걸어놓은 듯 부조로 불회도를 표현하였다. 그중 대표적인 예가 전라남도 구례 천은사의 금동불감이다〔도 3-55a, b〕. 높이가 43센티미터 정도인 이

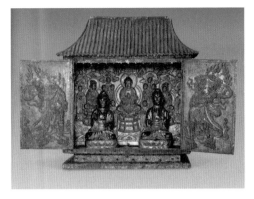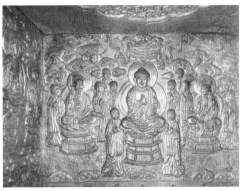

도 3-55a 〈구례 천은사 금동불감〉, 고려 14세기, 높이 43.3cm, 전라남도 구례 천은사 봉안. b(오른쪽)는 〈천은사 불감 내벽〉.

불감에는 원래 삼불을 모셨는데, 현재는 작은 불좌상 두 구만 남아 있고, 원래 중앙에 좀 더 큰 여래좌상이 있었겠지만 지금은 전하지 않는다. 전각의 문을 열면 안쪽에 인왕상이 타출(repoussé) 기법으로 부조되었는데, 움직임이 매우 역동적이다. 이 천은사 불감은 불상표현에서 전통적인 고려 양식보다는 티베트계 양식을 따른다. 대좌의 형태 역시 이중 연화대좌로, 티베트 불상의 요소를 보여 준다. 불감 내부 삼면의 벽에는 타출 기법으로 부조된 불회도가 있다. 후벽에는 비로자나삼존불과 그 권속들이 표현되었고〔도 3-55b〕, 양측 벽에는 각각 석가모니와 노사나의 삼존불을 새겼다. 결과적으로 세 벽은 각각 비로자나, 석가모니, 노사나불로 이루어지는 삼신불을 표현한 것으로, 이는 화엄 사상을 기반으로 한다. 불감 내의 천장에는 두 마리 봉황이 장식된 능화형 문양이 자리하고 있다. 이러한 문양은 원대뿐 아니라 고려의 공예미술에서도 크게 유행했

던 장식 요소이다. 이 불감은 고려 말 불교 진흥에 큰 영향을 끼쳤던 선사 나옹혜근(懶翁惠勤, 1320~1376)의 원불이라고 전한다. 제작 시기는 14세기 후반경으로 추정된다. 특히 이 불감의 뒷면 상단부에는 명문이 남아 있는데, 조상(造像), 조장(造藏), 조수(造手) 그리고 시주 박씨양주(朴氏兩主) 등 상과 불감을 만든 장인의 이름을 언급하고 있다.

천은사 불감보다 더 널리 알려진 불감이 국립중앙박물관에 소장되어 있다[도 3-56a]. 크기는 높이 28센티미터로 천은사의 불감보다는 작으며 개인 예배용으로 안성맞춤이다. 이 불감의 지붕은 청자를 모방한 것처럼 푸른색으로 표현하였다. 감실 안쪽의 뒷벽에는 타출 기법, 즉 돋을새김으로 부처와 보살 삼존불좌상과 주변의 제자들이 구름 속의 불회(佛會) 장면이 표현되어 있다. 한편 양측 벽에는 사자를 탄 문수보살과 코끼리를 탄 보현보살이 새겨져 있다[도 3-56b, c]. 불감 내 천장에는 능화형의 부조가 새겨져 있는데, 뿔이 길게 달린 용이 구름 사이로 자태를 드러낸다. 문비(門扉) 안쪽에 천의를 나부끼며 불꽃 광배를 두른 인왕상들이 부조되어 있는 점이 천은사의 불감과 같다. 문비 바깥쪽에는 사천왕과 팔부중을 선각으로 표현하여 불감 전체를 수호신장들로 완전히 둘러싸고 있다.

원래 불감 안에 모셔져 있던 삼존상은 분실된 상태로 현재 국립중앙박물관에서 전시되고 있다. 한편 불감과 같이 나란히 진열되어 있는 불상과 보살상 두 구는 구입번호도 연속되는 것으로 보아, 본래 이 불감 속에 모셔진 상이었으리라 추정된다[도 3-56d, e]. 특

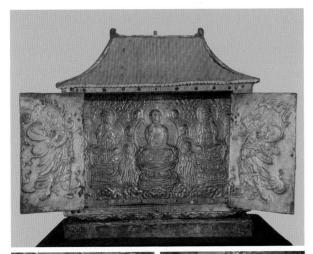

도 3-56a, b, c 〈금동불감〉, 고려 14세기, 높이 28.0cm, 너비 28.7cm, 깊이 13.8cm, 국립중앙박물관 소장.

도 3-56d, e 〈금동불감 아미타좌상(높이 14cm), 관음보살입상(높이 15.2cm)〉, 고려 말 14세기, 국립중앙박물관 소장.

도 3-56f 〈금동불감의 옛 사진〉, 국립중앙박물관 소장 흑백사진.

56a		
56b	56c	
56d	56e	56f

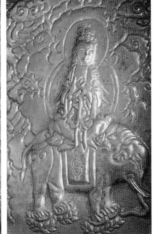

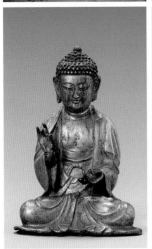

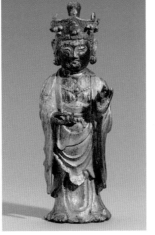

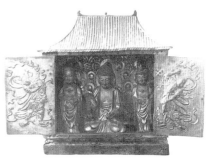

히 일제강점기에 이 불감이 이왕가(李王家)박물관 소장품이었을 때 찍은 사진을 참고하면, 같은 불감 속에 삼존불이 모두 모셔져 있으며, 중앙의 아미타불과 왼쪽 협시 관음보살상이 현재 남아 있는 두 구의 상과 동일한 것으로 확인된다〔도 3-56f〕. 다만 오른쪽 협시인 지장보살상은 현재 없어졌다. 상들의 표현은 불감의 연대와 비슷한 고려 말기의 양식을 보여 준다.

구례 천은사와 국립중앙박물관의 금동불감과 구조적으로 유사하면서 조각수법이 약간 떨어지고 제작 연대도 좀 더 뒤로 여겨지는 불감이 미국 하버드대학교 색클러미술관에 소장되어 있다〔도 3-57a〕. 이 불감은 지붕이 기와가 아니고 평평하며 그 위에 손잡이가 달려 있다. 불감 속에는 앙련과 복련의 이중으로 된 티베트식 연화대좌 위에 삼존불이 모셔져 있었으나, 현재는 본존불은 없어진 상태이다. 다행히 일제강점기에 찍은 유리 원판 사진에서 본존의 모습을 확인할 수 있다〔도 3-57b〕. 양쪽의 협시 보살입상은 고려 말의 보살상 양식으로 추정된다. 두 상 모두 나지막한 보관에 당초문이 새겨져 있고 옷은 단순하게 U자형으로 처리되었으며 목에는 세 줄의 목걸이를 늘어뜨렸다. 두 손은 여원인·시무외인을 하였다. 사진으로만 확인 가능한 불감 속 본존불은 대의가 단순하게 직선적인 주름으로 덮여 있는데, 두 손의 모습으로 보아 아미타불임을 알 수 있다. 이중의 연판대좌에서 고려 말 티베트계 원대 불상의 요소를 엿볼 수 있지만, 단순화된 조각수법은 조선 초의 양식을 예고한다.

불감은 아니지만 소형 불단 위에 모셔진 은제아미타삼존불좌상이 삼성미술관 리움에 있다. 본존 아미타여래상의 크기는 15.6센

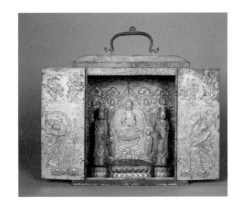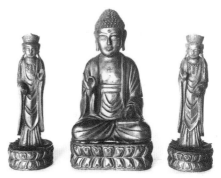

도 3-57a, b 〈금동불감〉, 전 전라도 발견, 고려 말 조선 초 14-15세기, 높이 23cm, 너비 24cm, 깊이 11.2cm,
미국 매사추세츠주 케임브리지 하버드대학교 색클러박물관 소장.

티미터고 그 좌우 협시로는 14.7센티미터의 지장보살상과 15.5센
티미터의 관음보살상이 있는데, 관음보살상의 보관은 없어진 상태
이다(도 3-58). 세 상 모두 투각 기법의 넝쿨무늬 광배를 두르고 널
찍한 이중 연판으로 된 대좌 위에 앉아 있다. 원래 너비 44.2센티미
터의 난간이 있는 불단 위에 삼존상을 모셔 두었는데, 이러한 구조
는 마치 전각 내부의 소형 불단 위에 상을 모신 듯하다. 본존불의
얼굴형은 둥근 편이고 법의의 단정한 표현방식은 고려 말의 전통
적인 불상형을 따른다. 아미타불의 협시로 지장과 관음보살이 등장
하는 구조는 조선시대 초기부터 유행하는데, 이 삼존불상이 시대를
조금 앞선 셈이다.

한편 이 삼존불상의 조성 배경을 알려 주는 발원문이 관음보살
상 복장 기록에서 확인되었다. 이는 한지에 묵서로 쓰여졌으며, 손
상된 부분이 많다. 내용은 대략적으로 득도하여 극락정토에 가기

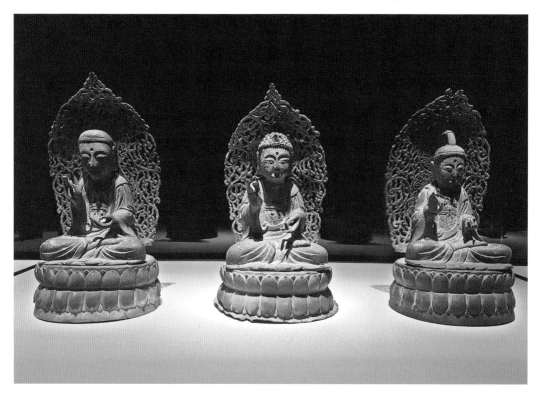

도 3-58 〈은제아미타여래삼존좌상〉, 고려 1383년, 본존불 높이 15.6cm, 삼성미술관 리움 소장.

를 기원하는 것이며, 발원자 명단에 승려, 재가 신도, 하층민, 노비 등 600여 명의 이름이 쓰여 있다. 발원자 중에 주목할 만한 점은 이성계와 그의 형제의 이름이 포함되어 있다는 것이다. 발원 연대는 1383년으로 추정된다. 이 삼존불상에서는 고려 말의 금동불감 속에 모셔진 불상들에서 보이던 티베트계의 요소들은 더 이상 강조되지 않았다.

전술했듯이, 티베트의 영향을 받은 원 불상의 요소들이 고려

후기 불교미술에 미친 영향은 왕실이나 고위층의 불교 집단이 발원한 작품들에서 좀 더 강하게 느껴진다. 이 외래의 영향이 지방의 조각에까지 널리 파급된 것 같지는 않다. 불상과 장식문양에 남은 티베트계의 잔영은 15세기 조선 왕조 초기 왕실 관계에서 발원한 불교조각에 특히 잘 반영되어 있다. 그러나 그 영향은 서서히 희미해져 가다가, 조선만의 불교미술의 특징들이 점차 형성되면서 한국화된 전통에 그 자리를 내어 주게 된다.

참고논저

문현순, 「고려시대 말기의 금동불감 연구」, 『고고미술』 179, 1988, pp. 33-72.

정은우, 「1383년명 은제아미타여래삼존좌상과 복장물」, 『삼성미술관 리움 연구논문집』 6, 2011.

_____, 「1383년명 은제아미타여래삼존좌상 발원문의 검토와 의의」, 『이화사학연구』 43, 2011.

정은우·신은제, 「삼성미술관 리움 은제아미타여래삼존좌상」, 『고려의 성물 불복장』, 경인문화사, 2017, pp. 235-253.

IV

조선시대의 불교조각

조선 을 세운 태조 이성계(재위 1392~1398)는 새로운 왕조의 도읍을 고려의 개경에서 한양으로 옮겼다. 그는 고려 왕조 내내 섬겨진 불교로부터 비롯한 정치·사회적 부패의 폐단을 의식하였고, 그에 따라 성리학을 지도 이념으로 삼는 억불 숭유 정책을 펼쳤다. 비록 공식적으로는 불교를 억압하였지만 인간의 생애에 안녕을 비는 것이나 사후 세계에 대한 염원은 유교 이념으로는 해결하기 어려운 면이 있었다. 그 때문에 불교는 국가적인 차원이 아닌 개인적인 소망을 이루기 위한 신앙의 형태에 국한되었다. 왕실이나 사대부들의 개인적인 취향 덕분에 일시적으로나마 불교가 부흥하였고, 불사(佛事) 또한 비교적 빈번하게 이루어졌다. 이러한 이유로 고려시대 불교문화의 전통은 조선시대 초기에도 이어지며 명맥을 유지하였다.

태조는 일찍 왕위를 물린 뒤 회암사에 거주하면서 개인적인 신앙생활을 영위하기도 하였다. 이후 세종(재위 1418~1450)이 가진 불교에 대한 호의와 세종의 형 효령대군이 불교를 후원한 일 등은 정치적 수장으로서의 영향력을 키웠을 뿐만 아니라 세조 연간에 일어났던 불교정책의 밑거름이 되었다. 세조(재위 1455~1468)가 불교경전의 언해를 간행하던 기관인 간경도감을 설치한 것이나, 한양에 원각사를 창건한 것 등은 왕실에서 불교신앙을 지속적으로 후원했음을 보여 준다. 그리고 명종(재위 1545~1567) 연간에는 문정왕후가 섭정을 하며 일시적으로 불교가 부흥하기도 하였다.

조선 후기에 접어들어 불교는 전반적으로 상류층으로부터의 폭넓은 후원을 잃었다. 그리고 국가적 차원보다는 개인적 염원을

위한 신앙 형태 또는 기복적(祈福的)이면서도 은둔적으로 바뀌었다. 그러나 임진왜란 시기에 전국의 사찰이 파괴되는 국가적인 위기 상황에서 승군 집단이 의병 활동을 통하여 전쟁에 적극적으로 항거하였다. 이후 불교에 대한 새로운 인식이 생겨나 조선 후기에는 다시 불교 부흥기를 맞이한다. 이 시기에 사찰의 재건과 복원, 그리고 불상의 조성이 집중적으로 이루어졌다. 특히 벽암 각성대사(1575~1660)와 같은 고승 지도자가 활약하며 지방 사찰을 중심으로 활발한 불사가 이루어졌다.

조선시대 후기의 불상 제작은 특징별로 17세기 전반과 후반, 18세기 전반과 후반의 불상들로 구분할 수 있다. 많은 조각승들이 등장하여 불상 조각 제작에 참여하였다. 조각승들은 특히 전라도 지역에서 활발하게 활동하였으며 주변의 충청도, 경상도, 강원도에까지 활동 범위를 넓혔다. 한편 조선시대에는 중국과 같은 외국에서 들어오는 불상 제작의 영향이 줄어든 대신 조선 특유의 고유한 불상표현을 보여 주는 예가 많았다. 그러나 대체로 불상표현에서 개성적인 요소를 찾기는 힘들고, 예배 대상으로서 갖추어야 할 불상의 숭고한 종교미를 지닌 우수한 예를 찾아보기 어렵다.

1

조선 전기 불교조각의 흐름

1) 왕실과 귀족 발원의 아미타여래의 유행

조선시대에 불교가 억압당하긴 하였으나 개인적인 구원과 정토왕
생을 바라는 염원은 계속되었다. 특히 왕실의 비빈(妃嬪)과 종친의
후원이 지속되었다. 조선시대 초기의 왕실 불사의 대표적인 후원
자로 태종의 둘째 아들 효령대군이 있다. 그는 왕실에서 이루어지
던 많은 불사에 실제로 관여하면서 이름을 남겼는데, 그중 대표적
인 예가 경상북도 영주 흑석사(黑石寺)의 목조아미타여래좌상이다
〔도 4-1〕. 이 상의 복장에서 발견된 발원문에는 1458년, 즉 세조4년
에 해당하는 연대가 쓰여 있다. 효령대군과 태종의 두 후궁인 의빈
권씨와 명빈 김씨, 세종의 부마, 왕실 종친 등 200여 명이 왕족의

도 4-1 〈영주 흑석사 목조아미타여래좌상〉, 조선 1458년, 높이 72cm,
경상북도 영주 흑석사 봉안.

평안을 위하여 발원하였다고 전한다. 이 흑석사 상은 원래 법천사
아미타삼존의 본존으로 만들어진 것이지만 현재 협시상들은 잃어
버린 상태이다. 흑석사의 불상은 긴 몸체와 단정한 옷 주름, 허리띠
등의 표현을 볼 때, 고려 후기 불상 특징을 계승한, 조각적으로 비
교적 우수한 예이다. 그러나 육계(肉髻) 정상부에 있는 계주와 약간

살이 빠진 긴 얼굴형 그리고 길쭉한 몸매에 단정한 옷 주름의 처리에서 고려 말 불상에 보이는 티베트계 원의 요소가 아직 남아 있음을 알 수 있다. 이는 고려 후기에 활약한 불사(佛師)들의 영향이 조선조에 들어서도 계속해서 이어진 데에 기인한 것으로 생각된다.

흑석사 상과 동일한 양식 계통으로 묶을 수 있는 예가 현재 국립중앙박물관에 소장되어 있는 천주사(天柱寺) 목조아미타여래좌상이다[도 4-2]. 천주사 상은 1482년 제작되었다. 원래는 관음과 지장을 협시보살로 둔 아미타여래삼존불 가운데 본존이었던 것으로

도 4-2 〈천주사 목조아미타여래좌상〉, 조선 1482년, 높이 57.3cm, 국립중앙박물관 소장.

추측된다. 이와 같이 관음과 함께 지장을 협시보살에 포함시킨 아미타여래삼존상은 조선 초기에 유행하던 도상이다. 그 대표적인 예가 전라남도 강진 무위사(無爲寺) 극락전의 아미타여래삼존좌상이다[도 4-3].

무위사의 아미타여래삼존좌상은 1476년경에 제작된 임진왜란 이전 조선 초기의 대표적인 불상이다. 삼존의 본존상은 나무에 흙을 붙여 형태를 만든 목심소조불상이며, 그 옆의 협시인 지장보살상과 관음보살상은 목조불상이다. 이 상들의 원만한 얼굴 표현과 옷 주름의 부드러운 조형성을 보면 티베트계 원 불상의 요소가 별

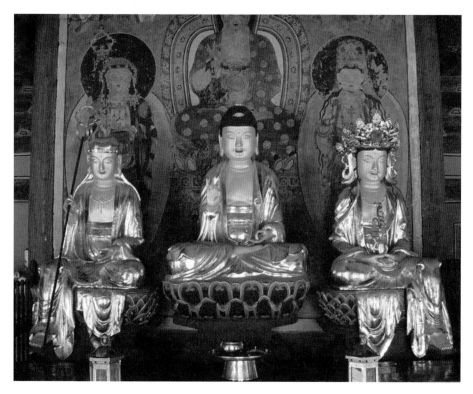

도 4-3 〈강진 무위사 아미타여래삼존좌상〉, 조선 1476년, 높이 142cm, 전라남도 강진 무위사 극락전 봉안.

로 남아 있지 않으며, 서서히 새로운 조선 왕조의 조각 전통이 형성
되어 감을 느낄 수 있다. 따라서 15세기 후반 조선 초기 불상의 표
현은 개별성이 강한 경우도 있으나 점차 고려 말의 전통적인 불상
양식을 이으면서 새로운 조선조 불상의 표현 요소들이 등장하는
시기라고 요약할 수 있다.

경주 왕룡사원(王龍寺院)에 있는 목조아미타여래좌상은 원래
팔공산 미륵사에서 단석사의 전 주지였던 성료와 혜정 두 조각승

이 조성한 것이다. 먼저 1466년에 환
성사(還城寺)에 봉안하여 모시고 있다
가 1474년에 복장물을 납입해 점안(點
眼)한 것이다〔도 4-4〕. 불상 조성에는 세
조, 예종, 효령대군을 위시하여 양반과
중인, 그리고 승려 등 100여 명에 가까
운 발원자가 참여하였다. 흑석사 상과
같이 통견 대의를 입었고 가슴 아래의
평행한 군의와 띠 매듭이 특징적이다.
그러나 흑석사 상보다는 얼굴 표현이
나 옷 주름 처리 등에서 당당함이 보이
지 않고 지방의 조각 작품이라는 느낌
을 준다.

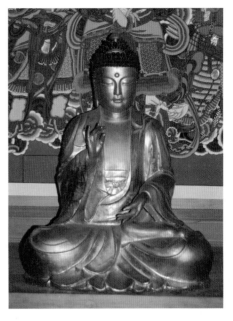

도 4-4 〈경주 왕룡사원 목조아미타여래좌상〉, 조선
1474년 복장물 납입 추정, 높이 77cm, 경상북도 경
주 왕룡사원 봉안.

참고논저

국립대구박물관,『흑석사 목조아미타여래좌상불 복장』2013.
문명대,「왕룡사원의 1466년작 목아미타불좌상 연구」,『강좌미술사』28,
 2007, pp. 3-23.
최소림,「흑석사 목조아미타불좌상 연구: 15세기 불상양식의 이해」,『강좌미
 술사』15, 2000, pp. 77-100.

2) 건칠보살상의 제작

고려시대 말 불상표현의 전통은 조선 초기 보살상에서 특징적으로

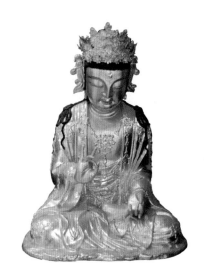

도 4-5 〈영덕 장륙사 건칠관음보살좌상〉, 조선 1395년, 높이 79cm, 경상북도 영덕 장륙사 봉안.

나타난다. 화려한 보관 형식이나 영락을 온 몸에 걸친 표현 등은 고려 말 원의 영향을 보여 준다. 이러한 특징은 금동보살상에서도 살펴볼 수 있으며, 그 전통이 조선시대 초기까지 이어졌다. 특히 고려 말에서 조선 초기 사이에 건칠(乾漆) 기법으로 제작한 불상은 10여 점 정도 남아 있다. 그 대표적인 예는 경상북도 영덕 장륙사(莊陸寺)의 건칠관음보살좌상으로 그 지역의 지방 관리와 가족들이 발원하여 1395년에 조성된 조선시대 가장 이른 시기에 속하는 중요한 작품이다〔도 4-5〕. 화려한 영락으로 몸 전체를 장식하였고 굳은 얼굴 표정에 두 눈이 옆으로 가늘고 길게 뻗은 점은 고려 말, 조선 초기의 특징이다. 보관은 복잡하게 얽힌 넝쿨무늬로 장식하였는데, 이 역시 이 시기의 보살상 보관에서 보이는 특징 중 하나이다.

15세기 중엽인 1447년에 중수된 대구 파계사(把溪寺)의 관음보살좌상 역시 건칠 기법으로 제작되었다〔도 4-6〕. 이 보살상은 승기지가 가슴까지 높이 올라와 있고 그 위로 가로지르는 띠 매듭이 있으며 몸 전체는 화려한 영락으로 장식했다. 이러한 장신구의 표현은 조선시대 보살상의 한 주류를 이루며, 고려 보살상이 보여 준 장식 전통을 계승한 것이다. 그러나 상의 얼굴을 보면 원대 불상의 티베트적인 요소가 사라지고 고려 말의 전통적인 부드러운 불상의 얼굴로 변하였다.

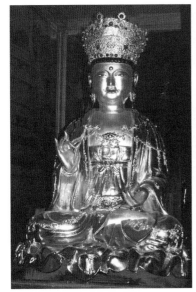

도 4-6 〈대구 파계사 건칠관음보살좌상〉, 조선 1447년 보수, 높이 101cm, 대구 파계사
봉안.
도 4-7 〈양양 낙산사 건칠관음보살좌상〉, 조선 15세기 경, 높이 143cm, 강원도 양양 낙산사
봉안.

　　강원도 양양군 낙산사의 건칠보살좌상은 상의 얼굴이 통통하
고 정교한 장식의 보관과 더불어 몸에 걸친 영락 장식에 보석을 감
입(嵌入)하는 등 매우 화려한 모습이 특징이다〔도 4-7〕. 상의 머리와
신체 비례도 균형 잡혀 있으며 다리 밑으로 길게 늘어진 옷자락은
자연스럽게 주름이 잡혀 있어 전체적으로 상에 안정감을 더해 준
다. 이 보살상은 20세기 초에 강원도 양양 영혈사에서 낙산사로 이
안한 것으로 알려져 있다. 신체를 감싼 영락 장식은 장륙사 건칠보
살상과 파계사 건칠보살상과도 흐름을 같이한다. 장식적인 묘사에
심혈을 기울인 것 같은 분위기는 이 상이 당시 왕실 또는 상류층의

도 4-8 〈경주 기림사 건칠보살반가상〉, 조선 1501년, 높이 91cm, 경상북도 경주 기림사 봉안.

후원으로 제작되었음을 짐작하게 한다.

조선조 초기의 또 다른 우수한 건칠보살상이 경상북도 월성군(현 경주시)의 기림사(祇林寺) 건칠보살좌상〔도 4-8〕이다. 오른쪽 다리를 내린 반가좌 형식의 이 상은 대좌 밑의 묵기(墨記)에 의해 1501년에 조성되었음이 밝혀진 귀중한 상이다. 또한 건칠이라는 재료가 고려 말에서 조선조 초로 이어진 드문 사례이다. 당당한 체구에 약간은 비만형이며 두 어깨에서 팔 밑으로 흘러내린 천의가 자연스럽다. 조선시대의 개성 있는 보살상으로, 수작 중의 하나이다.

조선 초기의 불상들은 표현양식의 흐름이 다양하고 또 왕실의 비빈이나 상류층의 후원으로 개별적으로 조성된 예들이 많다. 그중 강원도 평창군 오대산 상원사 목조문수보살상은 세조의 딸 의숙공주와 사위가 왕과 왕비 그리고 세자를 위하여 1466년에 발원한 보살상이다〔도 4-9〕. 이 상은 세조의 피부병을 영험한 문수보살이 치료하였다는 전설과 관련이 있다. 통통한 얼굴형과 머리카락을 두 쪽으로 묶어 올린 모습이 특징인 동자형 문수보살상이다. 볼륨 있

도 4-9 〈평창 상원사 목조문수보살좌상〉, 조선 1466년, 높이 98cm, 강원도 평창 상원사 봉안.

는 신체 표현, 사실적인 손의 표현, 자연스럽고 편안한 자세로 앉아 있는 모습 덕분에 당시 왕실이 발원한 대표적인 상으로 꼽는다. 15세기 조선의 불상들은 대체로 개개의 상들이 독자성이 강하다. 따라서 이때까지 조선 초의 특정한 양식 계열이 형성되지는 않은 것으로 보인다.

참고논저

문명대, 『상원사 문수동자상과 복장유물』, 상원사, 1984.
문화재청·불교문화재연구소, 『안동 보광사 목조관음보살좌상』, 2009.
불교문화재연구소, 『건칠불: 한국의 불상 엑스레이 조사보고서』 1, 문화재청·불교문화재연구소, 2008.
최은령, 『한국건칠불상의 연구』, 세종출판사, 2014.

3) 소형 불감 속의 불상들

조선시대 초기에도 고려시대 말에 제작되던 소형 금동불감이나 불감 속에 모신 소형 불상들이 제작되었다. 그중에 전라북도 익산의 심곡사 7층석탑에서 발견된 금동불감 속에는 금동아미타여래삼존상과 함께 좀 더 작은 불상 두 구와 지장보살상, 관음보살상이 모셔져 있다[도 4-10]. 그러나 관련된 명문은 전하지 않는다. 상의 양식을 살펴보면 고려 말에 유행한 원 불상의 영향이 엿보인다. 특히 편단우견에 두 손을 내리고 설법인 형태를 한 불좌상과 좌우에 위치한 협시보살좌상이 각기 한쪽 다리를 약간 세워 발바닥을 이중 연

도 4-10 〈익산 심곡사 금동불감 아미타여래삼존좌상〉, 조선 초, 전라북도 익산 심곡사 7층석탑 출토, 불감 내부 부조조각 크기 18.8×22.7cm, 아미타불좌상 높이 14.5cm, 관음 및 세지 보살좌상 높이 12.4cm, 국립 전주박물관 소장.

화대좌 밑에서 솟아오른 연꽃 위에 올려놓은 모습은 이제까지 보지 못한 새로운 형태이다. 보살상의 자세나 초목형 보관을 고사리 같은 넝쿨로 둥글게 마무리 지은 형태는 조선 초기 소형 보살상이 가지는 특징이다. 특히 삼존의 이중 연화대좌는 고려 말에서 조선 초까지 이어지는 원대 티베트계 불상의 요소이다. 그리고 불감의 뒷벽에 부조된 삼존불, 나한 그리고 신장상들은 고려 말 천은사나

국립중앙박물관의 금동불감들과 구조는 비슷하나 조각 표현의 섬세함이 떨어진다. 이러한 면들로 보아 이 불감은 조선 초 가까운 시기에 조성된 것으로 추정된다.

금강산 출토로 알려진 상들 중 불감 속에 모셨던 소형 불상이 있다. 1453년에 해당되는 명문이 적혀 있는 금동삼존상이 그것이다〔도 4-11〕. 본존은 아미타여래이고 관음보살과 지장보살의 협시보살상으로 된 구성이다. 현재 북한에 있는 이 불상들은 아미타불의 길쭉한 몸매와 머리 정상의 계주, 관음보살상의 가슴에 둥글게 늘어뜨린 영락 장식, 세 상들이 앉아 있는 이중의 연화대좌가 고려 말기에 유행하던 티베트계 원나라 불상의 장식적인 요소를 보여 준다.

한편 전라남도 순천 매곡동 탑에서 출토된 불감 속에서 비슷한 소형 금동불상들이 발견되었다. 본존은 아미타여래상, 두건을 쓴 지장보살상 그리고 화불이 있는 관음보살상으로 구성된 삼존좌상이다〔도 4-12〕. 이 아미타여래상에서 나온 긴 복장물에는 1468년에 해당하는 명문 기록이 전하며 시주자들이 직접 부처를 뵙고 극락왕생과 성도(成道)를 빌었다는 내용이 있다. 불상의 얼굴 표정이나 협시보살상들의 장식 요소에서 앞서 다룬 금강산 출토 아미타삼존상과 유사하게 아직도 티베트계 원 불상의 요소가 남아 있는 것을 볼 수 있다. 또한 가슴에 둥글게 걸친 영락 장식이나 동그란 귀걸이 장식도 이미 금강산 출토 1453년의 삼존불에서 본 협시상과 유사하다. 그리고 특히 순천 매곡동 삼존불의 왼쪽 협시인 관음보살상의 보관은 끝이 둥근 가는 잎과 같은 고사리모양 초문형 장식이 정

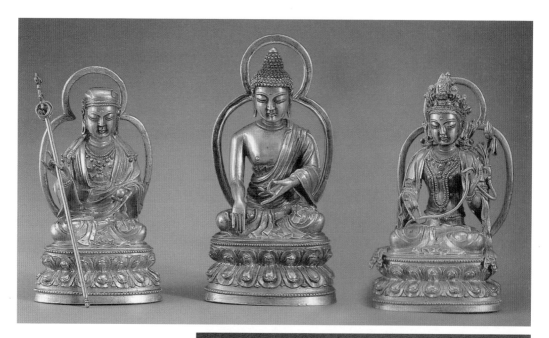

| 11 |
| 12 |
| 13 |

도 4-11 〈금강산 출토 금동아미타여래
삼존상〉, 조선 1453년, 높이 19cm, 금
강산 출토, 평양 중앙역사박물관 소장.
도 4-12 〈순천 매곡동 청동불감 및 아
미타여래삼존좌상〉, 조선 1468년, 불
감 높이 24.6cm, 아미타여래 높이
12.5cm, 국립광주박물관 소장.
도 4-13 〈금동아미타삼존불좌상〉, 조선
1429년, 금강산 향로봉 출토, 본존불
높이 10.5cm, 평양 중앙역사박물관.

면에 높게 그리고 양옆으로 세워져 있다. 이러한 소형 불상들의 도상이나 보관의 표현 방법이 서로 비슷한 양상은 아마도 고려 말 조선 초에 주로 소형 금동불을 조성하였던 같은 공방에서 제작되었기 때문이 아닐까 생각된다.

현재 북한 지역에 속하는 강원도 금강군 내강리에 위치한 금강산 향로봉에서 출토된 금동아미타여래삼존상들의 이중 연화대좌는 티베트계의 형식을 따르고 있으나 상들의 표현이 좀 더 조선식으로 변하였다〔도 4-13〕. 이 상들의 제작 연대는 1429년으로 알려져 있으며 15세기 중엽에 제작되던 소형 조선시대 불상들의 형식적인 다양성을 보여 준다.

통도사에 있는 은제도금아미타여래삼존상 역시 이제까지 보아온 삼존불의 한 형식으로 볼 수 있다〔도 4-14〕. 상에서 나온 긴 발원문을 보면 1450년에 조각승 해료(海了)가 조성하였다는 기록이 남아 있다. 이 삼존상의 본존은 항마촉지인이고 머리 부분의 정상에는 팽이형의 육계가 있다. 양쪽 보살상의 장신구가 가슴 앞에 둥글게 늘어진 형태에서 역시 원말 티베트계 불·보살상의 요소가 엿보인다. 특히 협시보살상의 보관에 보이는 간략화된 고사리 형태로 구부러진 초문형 장식은 고려시대 말 보살상으로부터 변형되어 조선시대 초 소형 보살상에 유행하던 것이다. 이러한 보관 형태를 전형적으로 보여 주는 고려 말의 보살상으로 국립중앙박물관의 동원 기증품 금동보살좌상이 있다〔도 3-50〕. 이러한 장식의 보관 형식은 고려 말 조선 초의 소형 보살상의 특징이다. 그 끝을 둥글게 마무리 지은 고사리 같은 초목형태의 넝쿨문양 보관이 중앙에 크게 자

도 4-14 〈양산 통도사 은제아미타삼존불좌상〉, 조
선 1450년, 불상 높이 11.2cm, 경상남도 양산 통도
사 봉안.

도 4-15 〈남양주 수종사 금동불감과 아미타여래삼존
상〉, 조선 1459~1493년, 불상 높이 13.8cm, 경기도 남
양주 수종사탑 1층 탑신 출토, 불교중앙박물관 소장.

리하며 아미타 화불이 있는 관음보살좌상이다. 이 보살상은 조선조
초까지로도 그 제작 시기를 낮춰 볼 수 있다. 또한 가슴에 U형으로
늘어뜨린 영락 장식이나 앙련과 복련의 이중 연화대좌 형태는 역
시 원말 티베트계 불상의 특징을 이으면서도 좀 더 간략화되었다.
그러나 눈꼬리가 옆으로 올라가고 양쪽 볼이 통통한 얼굴 표현은
조선시대 초의 새로운 표현으로 보인다.

　　이제까지 살펴본 불상들은 대체로 조선시대 초인 15세기 전반
에서 중반 사이의 불상들이다. 이들은 원-티베트 불상의 영향을 보
여 주면서도 조선적인 형태로 변화되는 과정에 있었다. 고려시대로

부터 이어져 오던 원대 불교미술의 영향은 약해지고 차차로 조선 만의 새로운 조형 요소들이 복합적으로 등장한다.

　조선시대 초기의 불감 속 상과 함께 발견된 불상군으로 경기도 남양주의 수종사(水鐘寺) 팔각5층석탑의 탑신석(塔身石) 초층과 위의 탑신석에서 나온 일괄 유물을 들 수 있다. 현재 총 25점이 국립중앙박물관과 불교중앙박물관에 소장되어 있다. 이 상들은 제작 연대가 확실할 뿐만 아니라 왕실에서 발원한 우수한 불상들로서 중요한 의미를 지닌다. 이 유물들은 대체로 제작 연대에 따라 두 종류로 나뉜다. 그 하나는 불감 속에 모신 본존의 밑판에 태종의 후궁 명빈 김씨(明嬪 金氏, ?~1479)가 시주했다는 명문이 전한다. 복장 발원문을 보면 1493년이라는 연대가 적혀 있어 이때 복장물을 넣은 것으로 추정한다[도 4-15]. 1493년에 조성된 수종사 금동불감 속에 모셨던 금동석가여래좌상은 두꺼운 통견의 법의에 단정한 옷 주름, 그리고 가로지른 승기지(僧祇支)와 띠 매듭 등 고려 후기의 불상양식을 계승했음을 뚜렷하게 보여 준다. 그러나 신체에 비해 머리가 커진 반면 무릎의 폭이 좁아진 점이나 고개를 숙인 형식 등은 조선조 불상 중에서도 이 수종사 불상들이 보여 주는 특이한 요소이다.

　이 수종사 탑의 기단 중대석과 1층 옥개석에서 발견된 금동불상군 중에 지권인 비로자나불상이 있다[도 4-16a, b]. 상의 밑부분에 1628년에 정의대왕대비(貞懿大王大妃, 또는 인목대비)가 발원하고 성인(性仁)이라는 이름의 화원이 만들었다는 명문이 새겨져 있어, 제작 연대가 17세기 초임을 알 수 있다. 이 금동불상들은 불상, 보살상, 나한상들로 머리가 몸체에 비해 현저히 커져서 신체 비례

가 어울리지 않거나 어깨를 구부리고
고개를 숙여 움츠린 자세가 특징이다.
또한 금동불감의 상들과는 양식적으로
차이가 나며 임진왜란 이후 17세기에
등장하는 조선시대 불상양식의 새로운
모습을 보여 준다. 그러나 이 불상군에
는 지권인의 비로자나불, 두 손을 양쪽
으로 올린 노사나불, 머리에 보관을 쓴
관음보살상 등의 다양한 도상이 있어
17세기 조선 불상의 새로운 도상의 장
르를 알려 준다[도 4-17]. 비례상 상들
의 머리 부분이 공통적으로 큰 점이나
움츠린 자세는 당시 왕실 관련 공방에
서 조성된 상들이 지닌 공통적인 특징
으로 추측된다. 이러한 특징은 17세기
사찰에서 일반적으로 조성된 불상들과
는 양식적으로 서로 연결되지 않는다.
이로 보아 조선조 초기의 불상은 고려
후기의 전통을 이어받으면서도 다양하

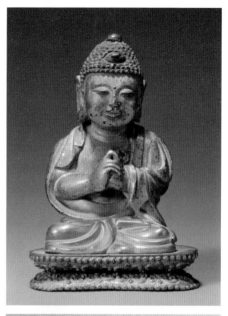

도 4-16a, b 〈수종사탑 출토 금동비로자나불좌상
과 밑면의 명문〉, 경기도 남양주 수종사탑 출토, 불
교중앙박물관 소장.

고 새로운 조선만의 표현이 가미되었다. 이 수종사 불상군은 왕실
과 가까운 조각 공방에서 제작된 것으로 보이며, 조선시대 15세기
말과 16세기 전반 불상양식에서 살펴볼 수 있는 다양한 요소들을
보여 준다.

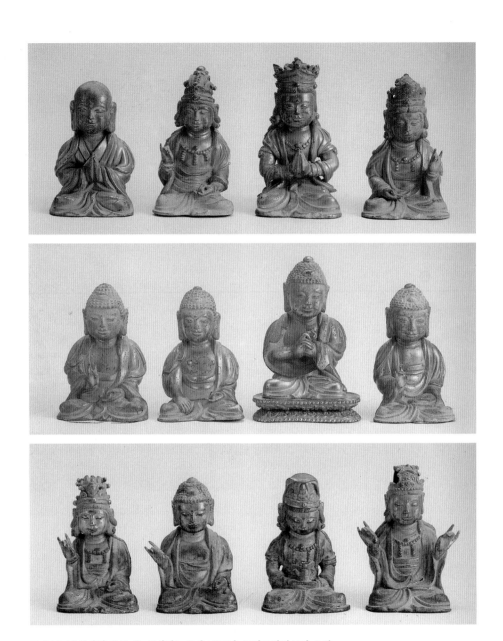

도 4-17 〈수종사탑 출토 불·보살상〉, 조선 1628년, 국립중앙박물관 소장.

참고논저

국립전주박물관,『심곡사 7층석탑과 사리장엄』, 2014.

문현순,「조선 초기 보살상의 보관 연구」,『미술사연구』16, 2002, pp. 105-135.

박아연,「1493년 수종사 석탑 봉안 왕실 발원 불상군 연구」,『미술사학연구』269, 2011, pp. 5-37.

송은석,「통도사 성보박물관 소장 금은제아미타삼존불좌상 연구」,『불교미술사학』3, 2005, pp. 101-123.

윤무병,「수종사 팔각5층석탑 내 발견 유물」,『김재원 박사 회갑 기념 논총』, 을유문화사, 1969, pp. 947-966.

이은수,「조선 초기 금동불상에 나타나는 라마불상의 영향」,『강좌미술사』15, 2000, pp. 47-76.

정영호,「수종사 석탑 내 발견 금동좌상」,『고고미술』106/107, 1970, pp. 22-27.

허형욱,「전라남도 순천시 매곡동 석탑 발견 성화사년(1468)명 청동불감과 금동아미타삼존불좌상」,『미술자료』70/71, 국립중앙박물관, 2004, pp. 147-164.

4) 원각사 10층석탑면의 불회 장면

조선 초기 세조의 발원으로 1467년에 세워진 원각사탑은 현재 서울 종로구 탑골공원에 남아 있다[도 4-18]. 원래 개성 부근에 있던, 고려시대 1348년에 세워진 경천사 10층석탑을 본떠 조성한 것이다. 두 탑을 면밀히 조사한 결과, 각 면에 있는 12회의 불회(佛會) 장면과 불교 도상들의 배치는 거의 동일하지만 그 표현양식에는 차이가 있다. 즉, 경천사 상이 높은 부조 표현이라면, 원각사 탑면의

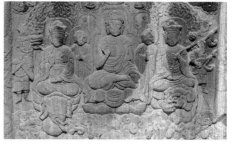

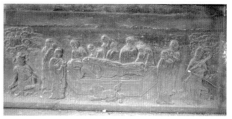

도 4-18 〈원각사탑〉, 조선 1467년, 탑 높이 12미터,
서울 인사동 탑골공원.
도 4-19 〈원각사탑 4층 석가삼존상〉.
도 4-20 〈원각사탑 4층 북면 불 열반상〉.

조각은 낮은 부조의 회화적인 표현이다. 이 같은 변화는 동일한 도
상인 사자와 코끼리를 탄 문수 및 보현보살상의 모습[도 4-19]이나
석가모니불의 열반 장면[도 4-20]과 비교하면 쉽게 알아볼 수 있다.

상들의 표현에 있어서는 석가설법도와 보탑이 출현하는 표현과 같이 그 당시에 유행하던 사경화의 도상들과 유사한 면이 엿보인다. 조선 초기인 15세기까지도 티베트계 원나라 양식의 잔영이 불상 표현에 나타나나 그 영향력은 뒤이은 시대에 형성되는 불교조각의 새로운 전통이 대두하면서 서서히 퇴색되어 갔다.

참고논저

문명대, 「원각사 10층석탑 16불회도의 도상 특징」, 『강좌미술사』 19, 한국미술사연구소, 2002, pp. 5-39.

문화재관리국, 『원각사지 3층석탑 실측조사 보고서』, 1993.

신소연, 「원각사지 10층석탑의 서유기 부조 연구」, 『미술사학연구』 249, 한국미술사학회, 2006, pp. 79-112.

심인영, 「원각사지 10층석탑 4층 부조상 연구」, 홍익대학교 석사학위 논문, 2012. 8.

우정상, 「원각사 탑파의 사상적 연구」, 『동국사상』 1, 1958, pp. 49-109(동국대학교 출판부, 1985).

홍윤식, 「원각사지 10층석탑의 조각 내용과 그 역사적 위치」, 『이것이 탑골탑의 놀라운 조각들: 원각사 10층 대리석탑 특별전』, 궁중유물전시관, 1994, pp. 95-117.

2

조선 후기 불상의 다양성과
조각승들의 활동

조선시대 불교미술의 흐름은 대체로 16세기 말 임진왜란과 정유
재란이 일어난 1592~1598년을 경계로 전기와 후기 두 시기로 나
뉜다. 이 중 전기는 15~16세기의 불교조각을 아우르며, 후기는 17
세기 이후의 조각으로 구분된다. 조선 초기의 상들이 고려 후기 및
중국 명나라 초기의 양식을 어느 정도 반영한 데 비하여, 조선 후
기의 상들은 임진왜란 이후의 활발한 불사에 힘입어 조선 고유의
특징을 좀 더 강하게 보인다. 또한 재료 면에서는 구하기 쉬운 소
조불상이 17세기 전반에 주로 제작되었고, 그 이후에는 목조불상
이 주를 이루었다.

임진왜란 이전에 많이 제작된 대형 소조불상의 가장 이른 예
는 경주 기림사 대적광전에 있는 소조비로자나삼불좌상이다〔도

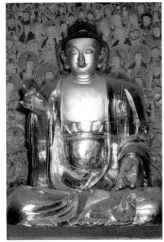
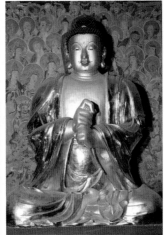
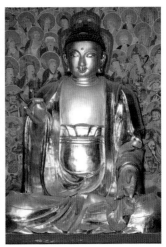

도 4-21a, b, c 〈경주 기림사 소조비로자나삼불좌상〉, 조선, 본존불 높이 335cm, 경주 기림사 대적광전 봉안.
a 본존의 오른쪽 약사여래, b 중앙 비로자나불좌상, c 본존의 왼쪽 아미타여래.

4-21a, b, c). 크기가 340센티미터에 가까운 불상으로 본존이 지권
인의 비로자나불상이고 좌우에 아미타여래와 약사여래상이 있다.
얼굴이 몸체에 비해 작은 편이고 허리가 유난히 긴 장대한 불상들
로 얼굴은 부드러운 인상이다. 상의 복장에서 정확한 연대가 확인
되지는 않으나, 1564년에 처음 개금 중수하고 1719년에 두 번째 중
수를 하였다는 기록이 있다. 이것으로 보아 상은 1564년 이전에 조
성된 것으로 추정된다. 따라서 이 기림사 상은 임진왜란 이전의 소
조상으로 추정되며, 사찰의 비구들과 그 지역의 신도들이 시주자로
참여하여 조성한 것임을 알 수 있다.

　　17세기의 불상들은 대체로 무표정한 굳은 표정이 주류를 이루
지만, 때로는 상을 제작한 조각승이 누군지에 따라서 친근한 느낌

을 주는 경우도 있다. 얼굴은 대부분 네모난 형태로 바뀌었고 이목구비는 직선적인 형태로 표현된다. 옷 주름 처리는 매우 다양하지만 도식적이라는 공통점이 있다. 일반적으로 상의 모습들은 경직되고 어깨와 무릎의 폭이 좁아지면서 불상의 자세에서 위엄을 찾아보기는 어렵다. 불상의 얼굴 표현은 꾸밈이 없어지고 자연스러워서 서민적으로 느껴진다. 그러나 이와 비슷한 형태의 상들이 지속적으로 제작되면서 조각승들이 다양하게 활동을 하였음에도 개성이 뚜렷하게 두드러지는 뛰어난 상들은 매우 드문 편이다.

참고논저

문명대, 「조선 전기 조각양식의 연구」, 『이화사학연구』 13/14, 1983, pp. 49-62.

최성은, 「조선 초기 불교조각의 대외 교섭」, 『강좌미술사』 19, 2002. 12, pp. 41-58.

1) 대형 불상 제작과 조각승들의 등장

임진왜란 이후 17세기 전기에는 벽암 각성(1575~1660) 같은 승려들이 전란 중에 파괴된 사찰들을 복구하고 많은 불사를 이루는 데 앞장섰다. 그리고 이때 제작된 불상들에는 대부분 복장물이 납입되었는데 발원문 기록에 따라 불상 조성 연대를 알 수 있는 예가 많다. 종종 불상을 제작한 조각승들의 이름도 알 수 있다. 이 조각승들은 수화승을 중심으로 여럿이 같이 작업하고 다시 그중에서 수

화승이 배출되어 새로운 조각승들의 협동 작업이 이루어지면서 비슷한 조각양식의 계보가 형성되었다. 그러나 다양한 형태의 불상들이 제작되었음에도 큰 틀에서의 양식의 변화는 미미한 편이다. 대체로 전라도 지역에서 불사가 가장 활발했다. 조각승들의 활동은 충청도, 강원도로 이어졌고, 18세기 후반에는 경상도 지방에서도 상들이 활발하게 만들어졌다.

재료를 살펴보면 임진왜란이 끝나고 사찰들이 재건되면서 경제적이고 손쉽게 구할 수 있는 흙을 재료로 한 소조불상들이 주로 제작되었다. 먼저 목심을 써서 본 틀을 만들고 그 위에 흙을 덧붙여서 상의 형상을 이룬 후 마직(麻織)을 덧붙여 제작한 대형 소조불상들이 많이 남아 있다. 17세기 초에 제작된 소조불상으로 경기도 안성 청룡사 대웅전의 석가삼존불상이 있다[도 4-22]. 이 상의 발원문에 의하면 1603년에 수화승인 광원(廣圓)을 중심으로 여섯 명의 조각가가 제작에 관여했다고 하는데, 그중 한 명은 승려가 아니고 일반 화원이었다. 청룡사는 고려 때부터 왕실의 원찰로 잘 알려진 사찰이다. 조선조에 들어서도 왕실 원찰로서 국왕의 어진을 봉안하거나 경전의 사경을 등사하였다. 임진왜란 때 소실되었으나 왜란 직후인 1601년에 재건되었다. 이 청룡사 불상은 복장문에 의해서 연대가 밝혀진 17세기 가장 이른 시기의 불상이다. 그러나 이 상의 제작자인 광원이라는 조각승은 이 상 제작 이후의 활동은 잘 알려져 있지 않다. 소조상의 표현 역시 그 후 17세기 불상들과 양식적인 연관성을 찾기가 어려운 편이다.

청룡사의 본존상인 석가여래좌상은 각이 지고 좁은 어깨를 가

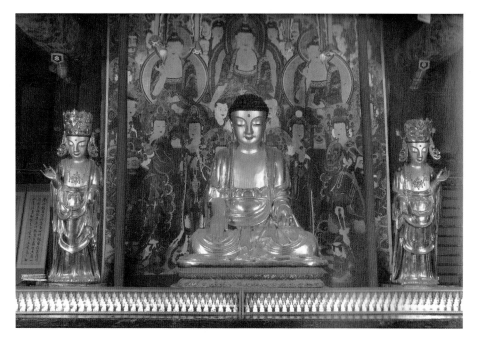

도 4-22 〈안성 청룡사 소조석가여래삼존상〉, 조선 1603년, 수화승 광원, 석가여래좌상 높이 184.5cm, 왼쪽
협시보살상 높이 163.0cm, 오른쪽 협시보살상 높이 164.0cm, 경기도 안성 청룡사 대웅전 봉안.

지고 있다. 그리고 볼이 좁아지면서 이마와 콧등이 강조되었고 입
술은 작게 표현되었다. 어깨에 걸친 옷자락은 좌우대칭으로 드리워
있고 두 무릎 위의 둥근 주름도 양쪽이 비슷하게 대칭형이다. 그러
나 두 다리 사이로 늘어진 옷자락은 자연스럽다. 이 청룡사 상의 불
상표현에는 독자적인 면이 많이 엿보인다. 불상 좌우의 문수와 보
현 협시보살입상의 얼굴 표현은 본존불과 비슷하며 보살상들의 착
의 형식은 좌우 상들이 각기 다르다. 그리고 보살상들의 보관은 후
대의 것에 속한다.

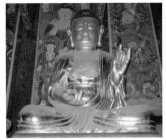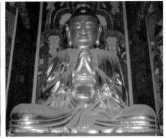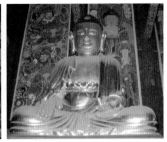

도 4-23a, b, c 〈보은 법주사 소조비로자나삼불좌상〉, 조선 1626년, 조각승 현진, 중앙 불상 높이 509cm, 왼쪽 협시 불상 높이 492cm, 오른쪽 협시불상 높이 471cm, 충청북도 보은 속리산 법주사 봉안.

　　17세기 초에 활약한 조각승 중 한 명인 현진스님은 1614년에 구례 천은사 목조보살상을 제작하였다. 또한 그가 제작한 대형 소조불상 중에서 대표적인 상은 속리산 보은 법주사 대웅전에 있는 비로자나삼불좌상이다(도 4-23a, b, c). 본존인 지권인의 비로자나 불상은 크기가 500센티미터가 넘는다. 이 삼불좌상은 현진을 수화승(首畵僧)으로, 청헌(淸憲) 등 여러 조각승들이 참여하여 1626년에 완성되었다. 이러한 삼불의 구성은 고려 말 무렵부터 등장한다. 비로자나본존불의 오른쪽에 석가모니여래가 있고 왼쪽에 아미타여래가 있는 법주사의 삼불은 대형 소조상의 대표적인 예이다. 불상들의 얼굴은 네모나고 각이 졌으며 입가에는 약간의 미소를 띤다. 상들의 입체적인 표현이 섬세하지는 않으나 거대한 크기에 비해 옷자락의 처리나 두 다리 사이에 늘어진 두꺼운 옷 주름의 투박한 표현은 이후 조선시대의 불상에서 계속해서 보이는 특징이다.

　　조선시대 삼불신앙의 불상 구성을 살펴보면, 본존이 석가모니

여래인 경우 양옆에 서방 극락정토의 아미타여래와 동방의 약사여래가 있는 삼불상이 많다. 또한 비로자나불이 본존인 경우에도 양옆에 아미타여래와 약사여래를 모시는 구성이 유행하였으며 석가여래로 대치되기도 하였다. 또 다른 형식의 삼불상의 예로, 본존이 지권인의 법신불이고 그 양쪽에 화신불(化身佛)인 석가모니여래와 보신불인 보살형의 노사나불의 구성으로 된 삼신불이 있다. 1636년에 조성된 전라남도 구례 화엄사 대웅전의 삼신불좌상이 대표적인 예이다[도 4-30]. 비로자나불을 주불로 하는 삼불상표현은 이미 고려시대부터 금동불감 속에서 찾아볼 수 있었다. 또한 고려시대 말 경천사 탑 불회도의 불상들에서도 나타난다.

현진스님은 법주사 비로자나삼불좌상에 이어서, 1633년 충청남도 부여 무량사 극락전의 대형 소조아미타삼존불 등을 청헌과 함께 제작하였는데 여기에서 좌우의 협시보살상은 관음과 대세지 보살상이다[도 4-24]. 본존의 협시는 보관에 아미타여래와 정병이 있어 아미타여래삼존불임을 도상적으로 확실하게 보여 준다. 이는 17세기 삼존불로서는 드문 예이다. 본존불상의 경우, 높이는 521센티미터로 크기가 큰 대신 상의 세부 표현은 섬세하지 못하다. 네모나고 납작한 얼굴에 표정은 굳어 있는 모습이 불상이나 보살상에서 공통적으로 보인다. 몸체 표현에서도 입체감이 감소되었고 단순하게 처리된 옷 주름은 다소 경직되었다. 또한 보살상의 목걸이는 간단하게 세 줄로 늘어졌는데, 이러한 특징들이 현진의 조각양식이다. 이는 재료가 소조이고 상이 대형일 때 나타나는 필연적인 결과로 해석된다. 이 상은 조선시대의 불상표현이 중국의 영향에서 벗

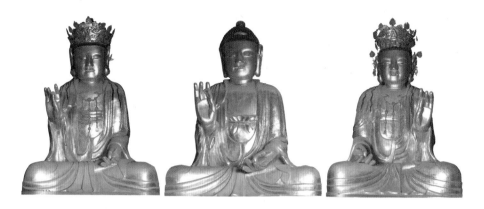

도 4-24 〈부여 무량사 소조아미타여래삼존좌상〉, 조선 1633년, 조각승 현진, 중앙 불상 높이 545cm, 왼쪽
협시관세음보살상 및 오른쪽 협시대세지보살상 높이 449cm, 충청남도 부여 무량사 극락전 봉안.

어나 꾸밈이 적고 자연스러운 한국적인 불상형으로 나아가는 초기
단계를 보여 주는 예로 의미를 가진다.

　　현진과 함께 법주사의 소조 불상 제작에 참여한 청헌은 이후
주로 전라도 지역에서 활동하였다. 그의 대표적인 작품은 전라북
도 완주 송광사에 모셔진 대형 소조석가여래삼불상이다. 법령과 더
불어 17명의 조각승들이 제작에 참여하였는데, 복장 기록에 의하
면 1638~1641년에 제작되었음을 알 수 있다[도 4-25a, b, c]. 이 삼
불상은 송광사 창건을 주도한 벽암 각성이 대공덕주(大功德主)로 임
금과 왕비의 만수무강을 빌고 병자호란으로 잡혀 갔던 소현세자와
후에 효종이 된 봉림대군이 조속히 환국하기를 기원한 발원문이
함께 알려졌다. 본존은 항마촉지인상으로, 높이는 545센티미터로
거대하다. 양옆에는 같은 수인을 한 아미타여래와 약사여래가 협시
로 있다. 대형 불상에서 대체적으로 그러하듯이 섬세함이 떨어지는

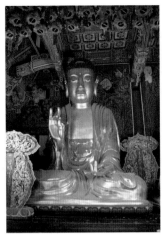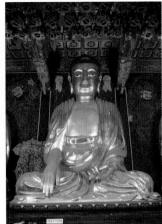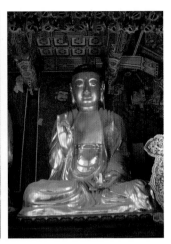

도 4-25a, b, c 〈완주 송광사 소조 석가여래삼불좌상〉, 조선 1641년, 조각승 청헌, 본존불 높이 545cm, 좌우 약사여래 및 아미타여래좌상 높이 510cm, 전라북도 완주 송광사 봉안.

세부 표현이 아쉬운 편이다.

전라북도 김제의 귀신사(歸信寺) 대적광전에도 소조비로자나삼불좌상이 있다. 본존불이 비로자나불좌상이고 좌우 협시는 아미타여래와 약사여래이다[도 4-26a, b, c]. 1633년에 사찰이 완성되었을 때 삼존을 봉안한 기록이 있는 것으로 보아, 1633년보다 이전에 불상이 완성되었을 것으로 추정된다. 본존의 높이는 313센티미터이며, 삼불의 몸체가 얼굴 크기에 비해 길고 배가 나온 자세가 특징적이다.

이 귀신사 상들과 유사한 상이 전라북도 고창 선운사에 있는데 1633년경에 완성된 소조비로자나삼불좌상이다[도 4-27a, b, c]. 본존과 좌우의 아미타여래와 약사여래는 온화한 얼굴 표정에 유난히

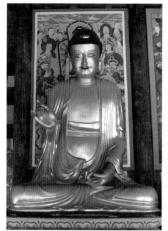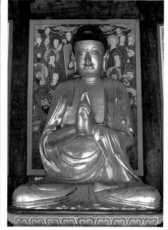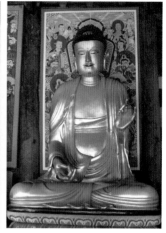

도 4-26a, b, c 〈김제 귀신사 소조비로자나삼불좌상〉, 조선 17세기 전반(하한 1633년), 비로자나불좌상(가운데) 높이 313cm, 좌우 약사여래 및 아미타여래좌상 높이 293cm, 전라북도 김제 귀신사 봉안.

긴 몸체가 특징적이며 옷 주름 처리도 자연스럽다. 자세는 배를 내밀면서 당당하게 표현되었다. 법의를 걸친 모습이나 상의 자세가 귀신사의 삼불좌상들과 유사한 점에서 볼 때, 두 사찰간에 교류가 있었다거나 조각승들 간의 연계가 있었음을 추정해 볼 수 있다. 비교해 보자면, 선운사 상들이 귀신사 상보다는 얼굴이 좀 더 둥글고 부드러운 인상을 주며 미소를 머금고 있다. 특히 선운사 불상 밑부분의 대좌 안쪽에 1634년 법해와 무염이 상을 조성했다는 내용이 묵서로 기재되어 있어, 상의 제작 연대와 무염의 조각승 계보를 알려 준다.

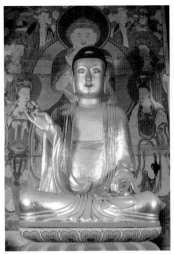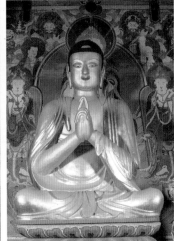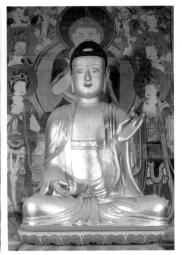

도 4-27a, b, c 〈고창 선운사 소조비로자나삼불좌상〉, 조선 1633년, 조각승 무염, 비로자나불좌상(가운데) 높이 307cm, 본존의 왼쪽 약사여래좌상 높이 265cm, 본존의 오른쪽 아미타여래좌상 높이 266cm, 전라북도 고창 선운사 봉안.

참고논저

국립중앙박물관, 『안성 청룡사, 사찰문화재종합조사, 조선의 원당』 1/2, 불교
　　미술연구조사보고 제7집, 2017.
문명대, 「송광사 대웅전 소조석가삼세불상」, 『강좌미술사』 13, 1999, pp.
　　7-26.
_____, 「인·숙종기 대 소조불상의 유행과 전주 송광사 대웅전 소석가삼세불
　　상」, 『강좌미술사』 13, 1999, pp. 7-26.
심주완, 「임진왜란 이후의 대형 소조불상에 관한 연구」, 『미술사학연구』 233/
　　234, 2002, pp. 95-138.

2) 조각승들의 활약과 17세기 목조불상의 유행

17세기 전반 소조불상들이 유행한 이후에는 목조불상들이 많이 제

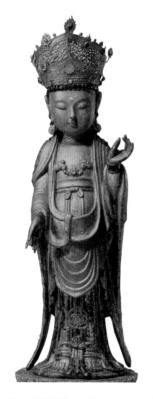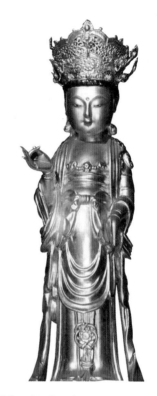

도 4-28a 〈목조보살입상〉, 조선 1620년, 높이 93.7cm, 동국대학교박물관 소장.
도 4-28b 〈약수선원 목조보살입상〉, 조선 17세기 전반, 높이 87cm, 경기도 의정부 약수선원 봉안.

작되었다. 앞서 언급한 조각승 현진은 소조상들을 주로 만들었으나, 이미 1614년에 구례 천은사의 목조상을 제작하기도 하였다. 남아 있는 목조상 중에 비교적 이른 상으로, 조각승 이름은 알 수 없으나 복장 기록에 의해서 1620년에 제작된 것으로 확인되는 목조보살입상이 동국대학교박물관에 있다〔도 4-28a〕. 동그랗고 귀엽게 보이는 부드러운 얼굴형에 높은 보관을 썼으며 몸에 걸친 천의의

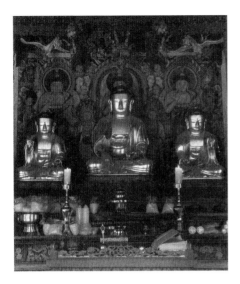

도 4-29 〈강화 전등사 목조석가여래삼불좌상〉, 조선
1623년, 조각승 수연, 석가여래상 높이 125.6cm,
인천 강화 전등사 봉안.

장식은 아직 틀에 박히지 않은 듯 자연스럽다. 이 상과 쌍을 이루는 또 다른 목조보살입상이 경기도 의정부 약수선원에 모셔져 있다〔도 4-28b〕. 복장물은 남아 있지 않으나 높이가 비슷한 점이나 서로 반대인 손의 모습으로 보아 원래는 한 곳의 사찰에 모셔져 있던 삼존불 중 좌우 협시보살상이었을 것으로 추정된다. 두 보살상은 모두 천의를 걸치고 있으나 좌우상칭은 아니고 장식도 서로 같지 않다. 귀족적인 풍모를 지니고 우아한 자태를 띄고 있어, 불상들이 제각기 다양한 표현방식을 가지던 조선 전기의 시대적 흐름을 어느 정도 따르고 있다. 또한 이후에 전개되는 틀에 박힌 조선 후기 보살상들의 표현양식과는 또 다른 전통의 면모를 보여 준다.

조각승 수연은 17세기 비교적 이른 시기에 활약하였는데, 대표적인 상은 1623년에 제작한 강화도 전등사의 목조석가삼불좌상이다〔도 4-29〕. 불상표현은 비교적 네모난 얼굴형에 직선적인 이목구비를 가지고 있으며 온화한 인상이 특징이다. 법의의 오른쪽 끝이 널찍하게 늘어져서 허리춤으로 들어가는 모습이나 두 무릎 밑의 일률적인 주름, 그리고 두 다리 사이에 늘어진 옷 주름 표현은 이미 17세기에 유행하던 조선시대의 불상양식을 보여 준다. 그밖에

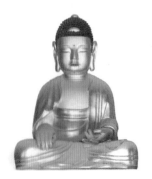

도 4-30 〈구례 화엄사 목조비로자나삼신불좌상〉, 조선 1636년경, 조각승 청헌, 비로자나불상 280cm, 전라남도 구례 화엄사 봉안.

수연이 조성한 불상이 예산 수덕사, 서천 봉서사, 익산 숭림사 등에 남아 있어, 1630년대에도 충청남도와 전라북도를 중심으로 활동했음을 알 수 있다.

　앞에서 언급한 청헌은 소조상과 목조상들을 동시에 작업한 것으로 추정된다. 1636년에는 수화승으로서 전라남도 구례 화엄사 대웅전의 목조삼신불좌상을 제작하였다[도 4-30]. 화엄사는 임진왜란 때 건물들이 타는 등 사찰에 심각한 피해를 입었는데 벽암 각성의 주도하에 1630년부터 중건을 시작하여 1636년에는 대웅전과 기타 건물들을 대부분 재건하였다. 17세기 말의 화엄사 사적에 의하면 1636년 대웅전을 중창할 때 조각승 청헌과 영이, 인균, 응원 등을 초청하여 함께 상을 제작하였다고 한다. 삼신불상은 화엄 사상에 근원을 둔 도상으로 본존이 지권인의 법신불 비로자나불상이고 좌우에 화신불 석가모니불과 두 손을 양쪽으로 올린 보살형의 노사나불인 보신불로 구성된다. 조선시대 사찰에 모신 삼신불의 예

도 4-31 〈하동 쌍계사 목조약사여래좌상과 일광, 월광보살입상〉, 조선 1639년, 조각승 청헌, 본존 높이 172cm, 좌우 보살상 높이 177~186cm, 경상남도 하동 쌍계사 봉안.

중에는 이 화엄사 대웅전이 시대적으로 가장 이르다. 불상표현은 얼굴은 무표정하고 근엄하면서도 비만한 양감이 느껴지며 굵게 늘어진 옷 주름의 처리는 단순하고 직선적이다.

3년 뒤인 1639년에 청헌은 경상남도 하동 쌍계사의 목조석가모니삼불좌상과 네 구의 보살상을 제작하였다〔도 4-31〕. 이 쌍계사의 불사에도 임진왜란 이후 영향력이 컸던 벽암 각성의 후원이 있었으며 청헌은 승일, 법현, 희장 등 후일에 활약한 여러 차조각승들과 함께 불상을 제작하였다. 삼불좌상 중에 석가모니여래와 약사여래좌상 외의 아미타여래좌상은 후대의 상으로 여겨진다. 그가 제작

한 목조상들은 대체로 대형 소조상들보다 굵게 늘어진 옷 주름의 처리가 단순하고 도식적이며 직선적인 옷 주름 처리가 특징적이다. 또한 상의 얼굴 표현은 일직선의 입술에 무표정하며 위엄이나 당당함을 느끼기가 어렵다.

조각승 무염(無染)은 17세기 중반에 전북, 충청, 강원 지역에서 불상 제작으로 이름을 남겼다. 1633~1634년에 제작한 전라북도 고창 선운사 대웅보전의 소조비로자나삼불좌상〔도 4-27〕과 1635년에 제작한 전라남도 영광 불갑사의 목조석가모니삼불좌상〔도 4-32〕이 그가 제작한 초기 상들이다. 상들의 얼굴 표정은 온화한 편이고 상체가 건장하며 법의의 주름은 단순미가 있다. 무염은 1650년에는 수화승으로 대전 비래사(飛來寺)의 목조비로자나불좌상〔도 4-33〕을 제작하였다. 특히 이 상은 미소 진 얼굴 표정이 뛰어나며 법의의 옷 주름 처리도 두 다리 위에 유려하다. 그 다음해인 1651년에는 강원도 속초 신흥사 아미타여래삼존좌상〔도 4-34〕과 지장보살상 그리고 시왕상의 제작에도 관여하였다. 이 중에서도 특히 아미타여래삼존불은 신체 비례가 조화롭고 얼굴 표현이 통통하며 턱 밑에 목주름을 표현하여 이중 턱의 느낌을 강조한 점이 특징이다.

무염의 활동은 다시 전라도로 이어진다. 1656년에는 전라북도 완주 송광사의 목조석가삼존상과 오백나한상을 제작하였다. 무염의 불상들은 신체 표현이 건장하고 얼굴 표현에도 볼륨감이 강조되는 등 그 시대의 다른 상들과 구별된다. 또한 무염의 활발한 조상 활동에도 불구하고 불상들이 서로 약간씩 다르게 보이는 것은 당시 불상 제작에 수화승인 무염과 함께 작업하던 해심(海心)이나 도우

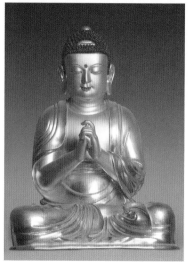
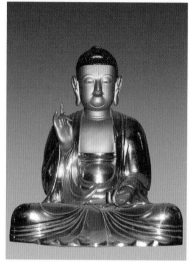

도 4-32 〈영광 불갑사 목조석가여래삼불좌상〉, 조선 1635년, 조각승 무염, 중앙 불상 높이 143cm, 좌우 불상 125cm, 전라남도 영광 불갑사 봉안.
도 4-33 〈대전 비래사 목조비로자나불좌상〉, 조선 1650년, 조각승 무염, 높이 85cm, 대전 비래사 봉안.
도 4-34 〈속초 신흥사 목조아미타여래삼존좌상〉, 조선 1651년, 조각승 무염, 중앙 불상 높이 164cm, 강원도 속초 신흥사 극락전 봉안.

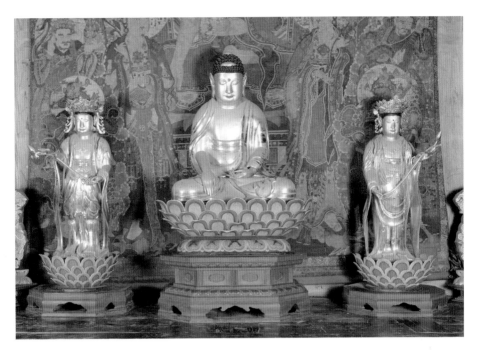

도 4-35 〈여수 흥국사 목조석가여래삼존상〉, 조선 1628~1644년(1630년대 후반), 조각승 인균 추정, 본존불 높이 140cm, 왼쪽 보살상 144cm, 오른쪽 보살상 147cm, 전라남도 여수 흥국사 봉안.

(道祐)와 같은 제자 승장들이 공동 작업을 하였던 결과로 볼 수 있다.

이 시대 불상의 법의 표현을 보면 대체로 오른쪽 어깨에서 내려오는 가사의 한쪽 끝이 허리 밑으로 둘러져 왼쪽에서 내려오는 겉옷의 안쪽으로 들어가는 식이다. 그리고 내의가 가슴을 가로질러 입혀지거나 때로는 허리띠로 둘러서 주름을 형성하기도 한다. 이 시대의 불상표현과 비슷한 조형성을 띠면서도 개성을 어느 정도 보여 주는 불상의 예가 전라남도 여수 흥국사 응진당의 목조석가여래삼존상이다〔도 4-35〕. 복장물은 알려져 있지 않으나 협시보

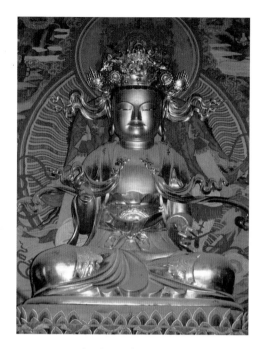

살상의 보관에 도드라지게 표현된 명문에 명나라의 숭정 연간인 1628~1644년에 제작하였다고 적혀 있다. 이 사찰 명부전의 지장보살에서 나온 복장 발원문에 의하면 조각승 인균(仁均 또는 印均)이 1648년에 제작하였다고 한다. 이러한 기록이 있는 것으로 보아 인균이 흥국사에서 17세기 중엽에 활동했음을 알 수 있다. 또한 응진당 본존상에서 엿보이는 묵중한 체구의 강건한 느낌과 길쭉한 얼굴형은 그만의 조각양식으로 볼 수 있다.

도 4-36 〈보은 법주사 목조관음보살좌상〉, 조선 1655년, 조각승 혜희, 높이 218cm, 충청북도 보은 법주사 원통보전 봉안.

한편 조각승 혜희(惠熙 또는 慧熙)는 표현이 화려하고 힘이 느껴지는 조각수법으로 유명하다. 대표작으로 1655년에 제작한 충청북도 보은 법주사 원통보전의 관음보살좌상이 있다〔도 4-36〕. 특히 양쪽으로 뻗은 관대와 가슴에서 양쪽 옆으로 벌어진 화패(火佩) 장식은 서로 조화를 이루며 상에 생동감을 주어 개성 있는 조각양식을 보여 준다. 혜희는 1662년에 이 보살상과 비슷하면서 크기는 약간 작은 관음보살좌상을 제작하여 전라남도 순천 송광사 관음전에 모셨다. 이 상의 복장물에는 인조의 아들 소현세자(1612~1645)의 셋째 아들 경안군과 허씨부인 그리고 관련 상궁들이 함께 시주하였다는

기록이 남아 있다. 특이하게도 이
발원문은 명주 저고리의 안쪽에 묵
서로 쓰여 있다.

조각승 희장(熙莊)은 1639년 보
조 화승으로서 수화승 청헌과 함께
앞서 언급하였던 경상남도 하동 쌍
계사 대웅전의 목조삼세불좌상의
제작에 참여하였다. 그리고 1646년
에는 수화승 승일(勝日)과 함께 조
각승으로서 전라남도 구례 천은사
수도암의 아미타여래삼존불 제작
에 참여하였다. 이러한 수련기를
거친 후에 1649년부터 수화승이
되었다. 희장의 대표작은 1661년에
제작한 부산 범어사 대웅전의 목

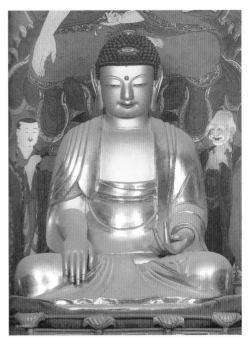

도 4-37 〈부산 범어사 목조석가여래삼존좌상〉, 조선
1661년, 수화승 희장, 본존불 높이 130cm, 부산 범어사
봉안.

조석가여래삼존좌상으로, 그는 이 상 제작 과정에서 수조각장으
로 활약하였다〔도 4-37〕. 불상의 얼굴은 네모나며 표정은 온화한
편이고 대의의 주름은 두 다리 사이에 널찍하게 걸쳐져서 평평한
부피감을 보여 준다. 신체 비례에 안정감이 있고 특별하게 눈에
띄는 개성은 보이지 않으나 편안한 인상을 준다.

비슷한 시기인 17세기 중엽에 활동한 운혜(雲慧)는 1639년 전
라남도 고흥 능가사에서 수화승으로 활약하였으며, 청헌과 같은 시
기에 활동하였다. 운혜는 전라남도 해남 서동사의 목조석가여래삼

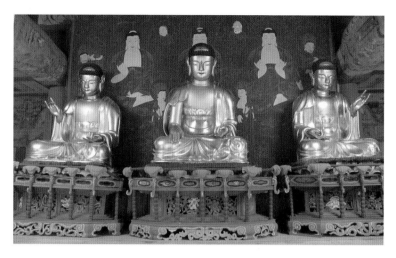

도 4-38 〈해남 서동사 목조석가여래삼불좌상〉, 조선 1650년, 본존불 높이 120cm, 조각 승 운혜, 전라남도 해남 서동사 봉안.

불좌상을 1650년에 제작하였다〔도 4-38〕. 이 상은 얼굴과 몸체의 비 례가 길고 가슴에 두른 옷자락의 끝 부분이 구름문양처럼 정리된 모습이 특징으로, 대체로 17세기 전반 불상양식의 한 갈래를 보여 준다. 운혜는 또한 1665년에 전라남도 곡성 도림사의 아미타여래 삼존불 등 다수의 불상을 제작하였다.

　　이 외에도 많은 조각승들이 17세기에 걸쳐 활동하며 조선시대 불상 제작의 전성기를 이루었다. 이는 임진왜란 이후 활발한 사찰 재건의 물결에 힘입어 불상 조성의 붐이 일었기 때문이다. 많은 조 각승들이 활약하였고 불상들이 조성되었으나, 승장 활동의 일률적 인 계보를 세우기가 어렵다. 불상양식 역시 서로의 영향 관계를 파 악하기가 쉽지 않다. 기본적으로 불상표현에 있어 개성이 강한 상 이 많지 않은 편이고 조각승들은 서로 유사한 표현을 반복하며 활

동하였다고 추정된다.

17세기 이후의 불상에 나타난 조선적이면서 특이한 새로운 양식은 앞에서 본 바와 같이 균형 잃은 신체 비례나 구부정한 자세, 그리고 평면적으로 처리된 옷 주름 등에서 많은 공통점을 보여 준다. 또 판에 박은 듯한 통견의 법의, 가로질러 입혀지거나 가슴 위에 올려지며 주름 잡힌 내의의 표현 그리고 두 다리 사이로 부채꼴처럼 늘어진 옷 주름 등은 많은 불상에서 공통적으로 보이는 특징이다. 그리고 무표정한 얼굴 표정, 전반적으로 형식화되어 탄력감이 줄어든 옷 주름 처리도 조선시대 후기 불상의 특징이다.

한편 많은 조각승들의 이름이 알려져 있다 하더라도, 수화승과 같이 작업한 승장이나 같은 지역에서 활동한 조각승간의 양식적 계보를 세우는 것이 쉬운 일은 아니다. 이러한 경향은 불상 제작에 있어서 주도적인 역할이 각 지역의 사찰을 중심으로 이루어졌기에 중앙집권 세력이 후원하거나 주도한 경우가 드물었던 이유도 있을 것이다. 한편으로는 개성이 강한 승장들이 별로 없는 상태에서 서로가 서로에게 영향을 주고받은 결과라고 볼 수도 있다.

이러한 환경에서 조선 후기의 조각양식을 대표한 조각승 중 하나가 바로 색난(色難)이다. 그는 전라남도 지역을 중심으로 활동하였고 17세기 말에서 18세기 초 사이에 이름을 남겼다. 1680년 광주 덕림사에 있는 지장보살상 제작을 필두로, 1684년에 전라남도 강진 정수사의 석가여래좌상(원 강진 옥련사 봉안)을 제작하였으며, 1685년에는 전라남도 고흥 능가사(楞伽寺) 응진당 목조석가삼불좌상[도 4-39]을 제작하였다. 또한 1694년에 화순 쌍봉사 극락전의 목

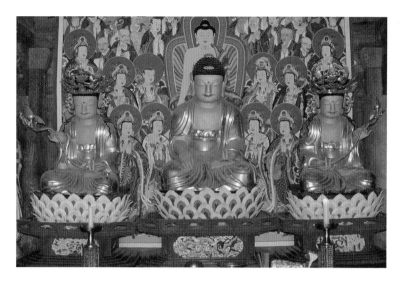

도 4-39 〈고흥 능가사 목조석가삼존불좌상〉, 조선 1685년, 조각승 색난, 본존불 높이 104cm, 왼쪽 미륵보살상 높이 60.7cm, 오른쪽 미륵보살상 높이 90cm, 전라남도 고흥 능가사 봉안.

조아미타여래삼존상〔도 4-40〕을 제작하였는데, 어깨가 벌어져서 당당한 자세에 얼굴형은 약간 밑으로 좁아진 네모형이며 옷 주름 선들이 간단한 편이다. 현재 양쪽 협시로 있는 보살상들은 1989년에 도난당하여 이후에 새로 제작하여 봉안한 것이다.

1687년에 색난이 제작한 상 중에는 일본 교토 고려미술관에 있는 아미타와 관음, 세지의 삼존상이 있는 목조불감이 있다〔도 4-41〕. 복장물에 색난이 제작했다는 기록이 있다. 또한 미국 뉴욕 메트로폴리탄박물관의 목조가섭존자상도 1700년 색난이 제작하였다고 복장 기록에 밝히고 있다〔도 4-42〕. 특히 색난이 제작한 가섭존자(석가모니의 제자 중 한 명)상은 미소 진 얼굴에 몸을 약간 틀어

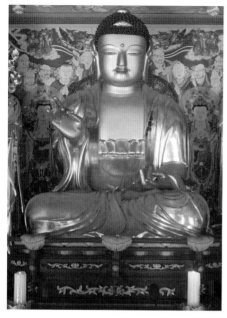

도 4-40 〈목조아미타불좌상〉, 조선 1694년, 조각승 색난,
높이 120cm, 전라남도 화순 쌍봉사 극락전 봉안.
도 4-41 〈목조아미타불감〉, 조선 1689년, 조각승 색난,
불상 높이 37cm, 일본 교토 고려미술관 소장.

서 있는 모습이 매우 특징적이다. 쌍봉사에 있는 가섭존자상이나
능가사의 가섭존자상들 역시 서 있는 자세나 미소 진 얼굴 표정 면
에서 공통된 특징을 공유한다. 색난은 1703년에 전라남도 구례 화
엄사에서 불상을 제작하였다. 색난이 제작한 불상의 얼굴형은 대체
로 네모나며 어깨와 무릎 폭이 좁아지고 옷 주름은 단순성을 유지
하면서 약간은 도식적으로 흐르는 경향이 있다. 그러나 얼굴 표정
은 온화하고 약간의 미소를 짓고 있다.

　　색난은 능가사에서는 오랫동안 활동한 듯하다. 1707년에는 소
조불상 제작을 하기도 하였는데, 이때 뛰어난 재능을 일컫는 '조묘
공(彫妙工)'으로 불렸다. 한편 1711년에는 능가사의 번와(燔瓦) 시주

도 4-42 〈목조가섭존자상〉, 조선 1700년, 조각승 색난, 높이 55.9cm, 전라남도 해남 대둔사 성도암 전래, 미국 뉴욕 메트로폴리탄 박물관 소장.

로도 기록되어 있다. 또 1730년에는 전라남도 곡성 관음사 범종의 시주자로도 이름을 남기고 있어, 어느 정도 나이가 든 후에는 조각 조성 활동보다는 시주자로 활동한 것 같다.

색난의 활동 시기인 17세기 말 18세기 초의 불상들은 대체로 중국에서 그 비교 대상을 찾을 수 없는 전형적인 조선시대만의 조각양식을 발달시켰다. 이러한 특징이 발현한 배경은 이 시기 조선시대에는 외부에서 불교미술에 끼친 영향이 거의 없었기 때문이다. 또한 조각승들은 선배 수화승들의 조각양식을 습득하면서 본인 나름의 표현력을 개성 있게 표출하기도 하였으나, 대체로 그 이전부터 이어지는 전통에서 크게 벗어나지 못했다. 불교조각의 발달사에서 조선시대 후기에는 고유한 한국 불교조각의 전통이 성립되었다고 볼 수 있다.

참고논저
문명대, 「무염파(無染派) 목불상의 조성과 설악산 신흥사 목아미타삼존불상

의 연구」, 『강좌미술사』 20, 2003. 6, pp. 63-82.

손영문, 「조각승 인균파의 불상조각의 연구」, 『강좌미술사』 26-1, 2006, pp. 53-82.

송은석, 「17세기 조각승 현진과 그 유파의 조상」, 『미술자료』 70/71, 2004, pp. 69-99.

_____, 『조선 후기 불교조각사: 17세기 조선의 조각승과 유파』, 사회평론, 2012.

정은우, 「17세기 조각가 혜희(慧熙) 불상의 특징」, 『항산 안휘준 교수 정년 퇴임 기념 논문집: 미술사의 정립과 확산』 2, 사회평론, 2006, pp. 152-175.

_____, 「1662년 송광사 관음전 목조관음보살좌상과 조각승 혜희」, 『문화사학』 39, 2013, pp. 5-23.

최선일, 「조선 후기 전라도 조각승 색난과 그 계보」, 『미술사연구』 14, 2000, pp. 35-62.

_____, 「일본 고려미술관 소장 조선후기 목조삼존불감」, 『미술사연구』 16, 2002, pp. 137-156.

3) 18세기 조선 불교조각의 답습적 경향

18세기 전반에는 사찰의 불상 조성이 활발하지 않았다. 그리고 조각승들의 활동도 별로 알려진 예가 없다. 이는 사찰의 불상 봉안이 17세기에 어느 정도 이루어졌고 18세기에는 이미 있는 상들을 중수, 복원한 것으로 해석된다. 또한 대중적인 불교신앙이 넓게 퍼지면서 왕실이나 귀족층들의 새로운 후원이 이어지지 않았던 이유도 있었을 것이다. 그리고 이전에 제작된 불상들을 답습하여 제작하던 경향도 영향을 주었으리라 생각된다.

18세기 불상 중에서 중요한 예가 경기도 화성 용주사의 석가모

도 4-43 〈화성 용주사 목조석가여래삼불좌상〉, 조선 1790년, 본존(가운데) 높이 110cm, 왼쪽 아미타불좌상 높이 104cm, 오른쪽 아미타불좌상 높이 108cm, 경기도 화성 용주사 봉안.

니여래삼불좌상이다. 용주사는 정조대왕의 부친 사도세자의 무덤인 현륭원의 능사(陵寺)로 알려졌다. 1790년에 정조가 발원한 용주사에는 삼불좌상이 모셔져 있는데, 그중 석가여래좌상은 전라북도 정읍 내장사의 조각승이던 계초가 제작하였고 서방 아미타여래좌

상은 전라도 파근사(波根寺)의 봉현이, 그리고 동방 약사여래좌상
은 강원도 간성 건봉사의 상계가 각각 담당하였다〔도 4-43〕. 세 불
상들의 얼굴 표정은 각기 다른 인상을 주나, 기본적으로 네모난 얼
굴형, 형식적으로 비슷한 옷 주름 처리 등은 조선 후기부터 이어져
오는 조선만의 불상양식이다. 이 용주사의 불상들은 조선 말기를
대표하는 왕실 발원의 마지막 대표적인 상이기도 하다. 세 불상을
공동 작업하게 한 것이나 각 지역의 대표적인 조각승을 부른 점을
보면 정조대왕의 남다른 의도가 있었으리라 짐작된다.

　　용주사의 삼불상 이후로 조선시대에는 불상 제작에 있어 더 이
상 새로운 조각 경향이나 대표적인 조각승들이 배출되지 않았다.
이때까지 알려진 조각들을 불상양식을 답습하여 제작한 점이 18세
기 말과 19세기에 걸친 조선시대 불교조각의 특징이다.

4) 목각아미타여래설법상의 유행

17세기 후반에서 18세기 사이의 조선 후기 불상 연구에서 빼놓을
수 없는 중요한 예로 목각후불조각이 있다. 이는 흔히 목각탱화(木
刻幀畵)라고 부른다. 그러나 엄밀한 의미에서는 불단에 모신 불상의
뒷벽에 불화 대신 걸린 목각후불조각 불상군이라 불러야 할 것이
다. 이 시기에 등장하여 유행한 목각후불조각은 불단의 후불벽화를
조각으로 대신한 것이다. 경상도 지역의 대승사와 용문사, 전라도
의 실상사 등에 주로 남아 있으며, 조선시대 후기 불교조각 연구에

도 4-44 〈문경 대승사 목각아미타여래설법상〉, 조선 1675년, 높이 347cm, 너비 123cm, 경상북도 문경 대승사 봉안.

새로운 자료를 제공하고 있다. 이들 목각후불조각은 여러 개의 판목을 잇대어 붙여서 만든 조각적인 변상도(變相圖)라는 특이한 형식이다. 중앙에 위치한 본존 아미타여래를 중심으로 협시보살·불제자·신장상·비천 등의 권속을 배치하여 장엄한 부처의 정토세계를 표현한다. 따라서 후불조각이 모셔진 법당의 벽면에는 후불벽화가 걸려 있지 않다.

현재까지 알려진 목각후불조각 중에서 연대가 가장 이른 예는 경상북도 문경 대승사 목각아미타여래설법상으로, 원래는 1675년에 경상북도 영주 부석사에 봉안되었던 것임이 밝혀졌다〔도 4-44〕. 이 대승사 후불조각은 총 25구의 상들로 구성되어 있다. 중앙에 놓인 아미타여래상을 중심으로 좌우에 팔대보살상들과 나한들이 질서 정연히 배치되었다. 각 상의 옆에는 도상의 명칭을 알려 주는 명패가 붙어 있다. 이 후불조각상들은 주어진 공간에 끼워져서 굳은 자세로 표현되었으며 대부분의 상들이 서 있는 모습이지만 자세에 생동감이 없다. 양식상으로는 17세기 말 18세기 초 경상북도를 중심으로 조상 활동을 한 단응의 역할이 컸으리라 본다. 단응은 이전의 조각승인 무염의 계보를 따른다. 이 후불조각의 상들의 구성이나 조각양식은 후대 목각후불조각의 기본적인 틀을 제공하였다.

목각후불조각들은 17세기 후반부터 백여 년에 걸쳐 제작되었다. 한편 경상북도 예천 용문사의 목각아미타여래설법도는 경상도 지역에서 활동한 17세기 말 조각승으로 대승사 목각아미타여래설법상 제작에 관여한 단응과 그의 제자 탁밀이 1684년에 제작한 조각군이다〔도 4-45〕. 여래상을 중심으로 양쪽에 팔대보살입상들이

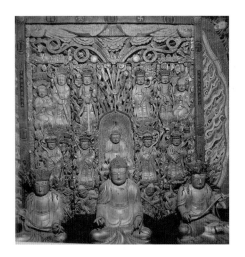

도 4-45 〈예천 용문사 목각아미타여래설법상〉, 조
선 1684년, 높이 261cm, 너비 215cm, 경상북도 예
천 용문사 봉안.

협시하고 있으며 두 제자상이 합장 자세로 무릎을 꿇고 있다. 상들의 배치가 여유 있으며 단순한 조형성을 보인다. 또한 경상북도 상주 남장사 관음선원에 걸린 관음선원 목각아미타여래설법상〔도 4-46〕의 예도 있다. 원래 상주 천주산의 북장사 상련암에 봉안되었던 것을 1819년에 옮겨온 것으로, 북장사 사적기에 따르면 화주승 희선이 갑술년인 1694년에 조성하였다고 한다. 판목재 7매를 세로로 조립하여 정면을 양각으로 조각한 구조이다. 뒷면에는

강희34년 을해년이라는 묵서명이 발견되어, 이 목각여래설법상이 1694년에 조성되어 1695년에 전각에 봉안되었음을 알려 준다. 이 남장사의 목각아미타여래설법상은 좌우 협시의 네 보살좌상들과 두 명의 제자상, 그리고 사천왕상으로 구성되었다. 상들의 표현은 단순한 편이고 조각의 자세는 굳어 있으나 입체감이 돋보인다. 상들 사이사이에 연꽃과 구름 등을 투각 장식으로 조각한 목각 기술이 뛰어나다.

관음선원 목각상보다 거의 백년 뒤인 1782년에 조각승 봉현이 제작한 전라북도 남원 실상사(實相寺) 약수암의 목각아미타여래설법상은 조선 후기 조각양식의 자유로움을 보여 준다〔도 4-47〕. 특히 부처의 옷자락이 연화대좌 사이로 길게 늘어지게 처리된 점에서 옷

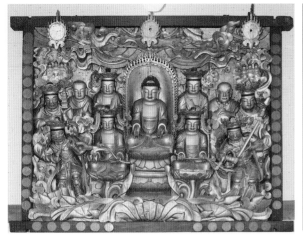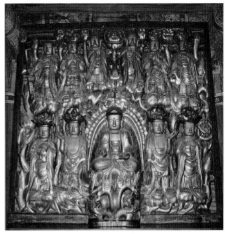

도 4-46 〈상주 남장사 관음선원 목각아미타여래설법상〉, 조선 1694-1695년, 높이 162cm, 너비 195cm, 경상북도 상주 남장사 관음선원 봉안.
도 4-47 〈남원 실상사 목각아미타여래설법상〉, 조선 1782년, 조각승 봉현, 높이 181cm, 너비 183cm, 전라북도 남원 실상사 봉안.

주름 표현이 입체적이며 율동성마저 느껴진다. 이 설법상(說法床)에는 아미타여래상과 팔대보살상, 가섭과 아난 두 제자상이 표현되어 있다. 이 실상사 목각후불조각의 하단부에는 조각승 봉현의 이름이 기록되어 있다. 이후 봉현은 정조대왕의 부름을 받아 경기도 화성 용주사의 목조석가여래삼불좌상 제작에 참여하기도 하였다.

19세기에 들어 조선시대 불교조각은 대표적인 조각승들의 활동이 뜸해졌고 새로운 불사를 위한 조상 활동 역시 별로 없었다. 이 시대에는 이전에 제작된 불상들을 보수, 개금하거나 전대의 불상양식을 그대로 답습하여 제작하였다. 따라서 상들의 표현 면에서 새로운 요소들이 별로 보이지 않고 기술적인 면에서도 완성도가 떨

어지는 상들이 많다. 이 시대의 불상들에서는 이전의 통일신라나 고려시대의 조각들이 보여 준 창의력과 조형적인 우수성은 찾기 힘들다. 그러나 한편으로는 단순화되고 형식화되는 과정에서 나름대로 꾸밈이 없고 친근한 조선만의 표현이 불상의 특징으로 나타난다. 따라서 위엄 있는 상보다는 예배하기에 편안하고 거리감을 주지 않는 상이 선호되었던 것으로 보인다. 꾸밈 없는 불상 그 자체가 예배의 대상이 되었던 것이다. 이러한 전통은 오늘날까지 어느 정도 그 맥을 계승하고 있다.

참고논저

경상북도 상주시, 한국종합방제(주), 「상주 남장사 관음선원 아미타여래설법상 보존처리 보고서」, 2012.

불교문화재연구소, 『대승사 목각아미타여래설법상 및 관계 문서』, 문경시·불교문화재연구소, 2011.

이민형, 「17세기 후반의 조각승 단응과 탁밀의 불상 연구」, 홍익대학교대학원 미술사학과 석사학위논문, 2009, pp. 10-54.

이종문, 「조선후기 후불목각탱 연구」, 『미술사학연구』 209, 1996, pp. 39-96.

최선일, 「용주사 대웅보전 목조석가삼존불좌상과 조각승 계초비구를 중심으로」, 『동악미술사학』 4, 2003, pp. 73-87.

부록

더 읽을거리: 한국 불교조각 연구의 주요 저서와 도록

도록, 개설서, 조사 보고서

강우방, 『원융과 조화: 한국 고대 조각사의 원리』, 열화당, 1990.

_____, 『법공과 장엄: 한국 고대 조각사의 원리』 2, 열화당, 2000.

강우방·곽동석·민병찬, 『한국미의 재발견: 불교조각』 1/2, 방일영문화재단총서, 솔출판사, 2003.

국사편찬위원회 편, 『불교미술, 상징과 염원의 세계』, 두산동아, 2007.

국립중앙박물관, 『국립중앙박물관 소장 불교조각 조사 보고』 1, 불교미술연구조사 보고 제4집, 2014.

_____, 『발원, 간절한 바람을 담다: 불교미술의 후원자들』, 2015.

_____, 『국립중앙박물관 소장 불교조각 조사 보고』 2, 불교미술연구조사보고 제5집, 2016.

_____, 『국립중앙박물관 소장 불교조각 조사 보고』 3, 불교미술연구조사보고 제8집, 2018.

김리나, 『한국 고대 불교조각사 연구』, 일조각, 1989(신수판 2015).

_____, 『한국 고대 불교조각 비교 연구』, 문예출판사, 2003,

김리나 외, 『한국 불교미술사』, 미진사, 2011.

문명대, 『한국의 불상조각』 1~4, 예경출판사, 2003.

문화재청 유형문화재과, 『문화재 대관 보물: 불교조각 』 1/2, 문화재청, 2016.

이태호·이경화, 『한국의 마애불』, 도서출판 다른세상, 2001.

임영애, 『교류로 본 한국 불교조각』, 학연문화사, 2008.

장충식, 『한국 불교미술 연구』, 시공사·시공아트, 2004.

진홍섭, 『한국 불교미술』, 문예출판사, 1998.

최성은(글)·안장현(사진), 『석불 돌에 새긴 정토의 꿈』, 한길아트, 2003.

황수영 편, 『국보 3: 금동불·마애불』, 예경산업사, 1986.

_____, 『국보 4: 석불』, 예경산업사, 1988.

황수영, 『한국의 불상』, 문예출판사, 1989.

松原三郎, 『韓國金銅佛研究』, 吉川弘文館, 1985.

Chung, Yang-mo and Ahn, Hwi-joon, et al., *Arts of Korea*, New York: The Metropolitan Museum of Art, 1998. pp. 250-293.

Kim, Chewon and Kim, Lena, *Arts of Korea*. Tokyo: Kodansha International, 1974. "Buddhist Sculpture," pp. 23-143.

Kim, Lena, *Buddhist Sculpture of Korea*, Korean Culture Series 8, Seoul: Hollym International Corp., 2007.

삼국시대

곽동석, 『한국의 금동불 I: 동아시아 불교문화를 꽃피운 삼국시대 금동불』, 다른세상, 2016.

국립부여박물관·불교중앙박물관, 『백제 가람에 담긴 불교문화』, 2009.

국립중앙박물관, 『삼국시대 불교조각』, 1990.

김리나, 『백제의 조각과 미술』, 공주대학교박물관, 1992. 12.

_____, 『한일 국보 반가사유상의 만남』, 국립중앙박물관, 2016.

黃壽永·田村圓澄 編, 『半跏思惟像の硏究』, 吉川弘文館, 1985.

大西修也, 『日韓古代彫刻史論』, 中國書店, 2002.

Lee, Soyoung and Denise Patry Leidy, et al., Silla, Korea's Golden Kingdom, The Metropolitan Museum of Art, New York, 2013

삼국 및 통일신라시대

강우방·곽동석·민병찬, 『불교조각』 1/2, 솔출판사, 2003.

국립경주박물관, 『신라의 금동불』, 2002.

국립중앙박물관, 『고대 불교조각 대전』, 2015.

Washizuka, Hiromitsu, Park Youngbok and Kang Woo-bang, Transmitting the Forms of Divinity: Early Buddhist Art from Korea and Japan, Japan Society Gallery, New York: Japan Society Gallery, 2003.

통일신라시대

경주시 신라문화선양회·동국대학교 신라문화연구소, 『석굴암의 신연구』, 신라문화제학술발표회 논문집 21, 2000.

국립중앙박물관, 『영원한 생명의 울림, 통일신라 조각』, 기획특별전 전시도록,

2008.

배진달,『연화장 세계의 도상학』, 일지사, 2009.

신라천년의역사와문화편찬위원회,『신라의 조각과 회화』, 경상북도문화재 연구원
　　　연구총서 19, 2016.

황수영,『석굴암』, 예경출판사, 1989.

朴亨國,『ヴァイローチャナ仏の 圖像學的研究』, 法藏館, 2001.

고려시대

국립중앙박물관,『대고려 918~2018, 그 찬란한 도전』, 국립중앙박물관, 2018.

문화재청·불교문화재연구소,『안동 보광사 목조관음보살좌상』, 2009.

정은우,『고려 후기 불교조각 연구』, 문예출판사, 2007.

_____,『순천 송광사 관음보살좌상 복장물』, 동아대학교박물관·송광사 성보박물
　　　관, 2012.

정은우·신은제,『고려의 성물, 불복장』, 경인문화사, 2017.

최성은,『고려시대 불교조각 연구』, 일조각, 2013.

岩井共二·福島恒德 編輯,『高麗·李朝の佛敎美術展』, 山口縣立美術館, 1997.

長崎縣敎育委員會 編集,『大陸將來文物緊急調査報告書』, 1991.

조선시대

고경·최선일,『팔영산 능가사와 조각승 색난』, 도서출판 양사재, 2010.

송은석,『조선 후기 불교조각사』, 사회평론, 2012

최선일,『조선 후기 승장 인명사전: 불교조각』, 도서출판 양사재, 2007.

_____,『17세기 조각승과 불상 연구』, 한국연구총서 75, 한국연구원, 2009.

_____,『조선 후기 조각승과 불상 연구』, 경인문화사, 2011.

도판목록

I. 삼국시대의 불교조각

도 1-1 〈금동여래좌상〉, 삼국시대 5세기, 뚝섬 출토, 높이 4.9cm, 국립중앙박물관
　　소장.

참고도 1-1 〈금동불좌상〉, 중국 후조 338년(建武 4년), 높이 39.4cm, 미국 샌프란
　　시스코, 아시안아트박물관 소장.

참고도 1-2 〈금동불좌상〉, 중국, 석가장 출토, 3세기 후반-4세기 초, 높이 31.8cm,
　　미국 매사추세츠 케임브리지 하버드대학교 색클러박물관(전 포그미술관)
　　소장.

도 1-2 〈예불도〉, 고구려 5세기 후반, 중국 지린성 장천리 1호분 전실 동쪽 천장벽화.

도 1-3 〈보살입상도〉, 고구려 5세기, 중국 지린성 장천리 1호분 전실 서쪽 천장벽화.

참고도 1-3 〈금동관음보살입상〉, 북위 453년, 높이 23.1cm, 미국 워싱턴, 프리어갤
　　러리 소장.

도 1-4 〈소조여래좌상〉, 고구려 6세기, 평양 원오리 출토, 높이 17cm, 국립중앙박
　　물관 소장.

도 1-5a, b 〈소조상 거푸집 파편(왼쪽)과 여래좌상 일부 복원(오른쪽)〉, 고구려 6세
　　기, 평양 토성리 출토, 높이 16.5cm, 국립중앙박물관 소장.

도 1-6 〈소조보살입상〉, 고구려 6세기 중반, 평양 원오리 출토, 높이 17cm, 국립중
　　앙박물관 소장.

도 1-7 〈금동보살입상〉, 삼국시대, 출토지 불명, 높이 15cm, 국립중앙박물관 소장.

도 1-8a 〈연가7년명금동여래입상〉(앞면), 고구려 539년, 경상남도 의령 출토, 높이
　　16.3cm, 국립중앙박물관 소장.

도 1-8b 〈연가7년명금동여래입상〉(뒷면), 고구려 539년, 경상남도 의령 출토, 높이
　　16.3cm, 국립중앙박물관 소장.

참고도 1-4 〈석조불입상〉, 북위 5세기 후반, 중국 윈강석굴 제6동.

참고도 1-5 〈금동불상군의 본존〉, 523년, 미국 뉴욕, 메트로폴리탄박물관 소장.

참고도 1-6 〈금동불입상〉, 동위 536년, 미국 필라델피아, 펜실베이니아대학박물관

8.9cm, 삼성미술관 리움 소장.

참고도 1-12 〈석조관음보살군비상〉, 중국 양 548년, 쓰촨성 청두 만불사지 출토, 높이 44cm, 너비 37cm, 중국 청두 쓰촨성박물관 소장.

참고도 1-13 〈금동봉보주보살입상〉, 일본 아스카시대 7세기 전반, 높이 56.7cm, 일본 호류지 대보장전 봉안.

도 1-22 〈소조봉보주보살 동체 파편〉, 백제 6세기 후반, 부여 정림사지 출토, 높이 24cm, 국립부여박물관 소장.

도 1-21 〈금동봉보주보살입상〉, 백제 6세기 후반, 부여 신리 출토, 높이 10.2cm, 국립부여박물관 소장.

도 1-23 〈납석제 삼존불입상 파편〉, 백제 6세기 후반, 부여 정림사지 출토, 높이 11cm, 국립부여박물관 소장.

참고도 1-14 〈금동관음보살입상〉, 일본 아스카시대 651년, 높이 22.4cm 호류지 헌납보물 165호, 일본 도쿄국립박물관 소장.

참고도 1-15 〈금동봉보주보살입상〉, 6세기 말-7세기 초(백제 전래?), 높이 20.3cm, 일본 니가타현 세키야마신사 소장.

참고도 1-16 〈금동반가사유보살상〉, 6세기 말-7세기 초(백제 전래?), 높이 16.4cm, 일본 나가노현 간쇼인 소장.

도 1-24 〈금동광배〉, 삼국시대 596년, 충청북도 중원 출토, 높이 12.4cm, 국립청주박물관 소장.

도 1-25 〈금동광배〉, 백제 6세기 말, 부여 관북리 출토, 높이 11.9cm, 국립부여문화재연구소 소장.

참고도 1-17 〈금동여래삼존불입상〉, 동위시대, 산둥 제성현 출토, 높이 17.2cm, 중국 산둥성 제성박물관 소장.

도 1-26 〈능산리사지 출토 금동광배편〉, 백제 6세기, 복원 너비 100cm, 국립부여박물관 소장.

도 1-27 〈사면석불〉, 백제 6세기 후반, 석조 높이 160cm, 여래좌상 높이 120cm, 여래입상 높이 100cm, 충청남도 예산군 포산면 화전리.

도 1-28 〈태안마애여래삼존불〉, 백제 6세기, 보살상 높이 180cm, 좌측 불상 높이 250cm, 우측 불상 높이 240cm, 충청남도 서산군 태안면.

도 1-29 〈서산 마애여래삼존불〉, 백제 7세기 전반, 불상 높이 280cm, 충청남도 서산군 운산면.

도 1-30 〈납석제반가사유보살상 하반부〉, 백제 6세기, 충청남도 부여군 부소산 출토, 높이 13.5cm, 국립부여박물관 소장.

참고도 1-18 〈동조반가사유보살상〉, 백제(?), 하반부 높이 12.6cm, 일본 쓰시마 죠린지 소장.

참고도 1-19 〈금동반가사유보살상〉, 높이 20.4 cm, 호류지 헌납보물 158호, 일본 도쿄국립박물관 소장.

도 1-31 〈금동반가사유보살상〉, 백제 6세기 후반, 높이 20.9cm, 국립중앙박물관 소장.

도 1-32 〈금동반가사유보살상〉, 백제 6세기 후반, 국보 78호, 높이 62cm, 국립중앙박물관 소장.

참고도 1-20 〈건칠관음보살입상〉, 일본 하쿠호시대 7세기 말, 높이 86cm, 일본 나라 호류지 봉안.

도 1-33 〈금동관음보살입상〉, 백제 7세기 전반, 공주 의당 송정리 출토, 높이 25cm, 국립공주박물관 소장.

도 1-34 〈금동관음보살입상〉, 백제 7세기 전반, 부여 규암리 출토, 높이 21.1cm, 국립중앙박물관 소장.

도 1-35 〈금동관음보살입상〉, 백제 7세기 전반, 부여 규암리 출토, 높이 28cm, 일본 개인 소장.

도 1-36 〈석조여래좌상〉, 백제 7세기 전반, 화강암, 높이 169cm, 전라북도 익산 연동리 연화사.

도 1-37 〈금동삼존불좌상〉, 백제 7세기 전반, 높이 6.4cm, 일본 도쿄국립박물관 오구라컬렉션.

도 1-38 〈황룡사 금당지 삼존불 대좌〉, 신라시대 6세기 중엽, 경상북도 경주.

참고도 1-21a 〈석조아육왕상〉, 551년, 중국 쓰촨성 청두 서안로 출토.

참고도 1-21b 〈석조아육왕상 명문〉.

참고도 1-22a, b 〈석조여래입상〉, 북주 6세기 후반, 중국 쓰촨성 청두 만불사지 출토, 중국 쓰촨성박물관 소장, b(오른쪽)는 상의 명문.

참고도 1-23a, b 〈둔황벽화〉.

도 1-39 〈마애불상군〉, 신라 6세기, 경상북도 경주 남산 동남쪽.

도 1-40a 〈단석산 신선사 마애불상군〉, 신라 6세기 말-7세기 초, 3구의 불·보살상과 반가사유보살좌상, 높이 약 1m, 경상북도 경주.

도 1-40b 〈단석산 신선사 마애불상군 중 반가사유보살좌상〉, 높이 약 1.09m, 경상북도 경주.

도 1-41 〈단석산 신선사 마애공양자상〉, 신라 6세기 말-7세기 초, 크기 1.22m, 경상북도 경주.

도 1-42 〈석조반가사유상〉, 신라 7세기, 경상북도 봉화 출토, 높이 160cm, 경북대학교박물관 소장.

도 1-43 〈송화산 석조반가사유보살상〉, 신라 7세기, 경상북도 경주 송화산 출토, 높이 125cm, 국립경주박물관 소장.

도 1-44a, b 〈금동반가사유보살상〉, 삼국시대 7세기, 국보 83호, 높이 93.5cm, 국립중앙박물관 소장.

도 1-45 〈양산 출토 금동반가사유보살상〉, 신라 7세기, 경상남도 양산군 물금면 출토, 높이 27.5cm, 국립경주박물관 소장.

도 1-46 〈금동관음보살입상〉, 삼국시대 7세기 전반, 서울 삼양동 출토, 높이 203cm, 국립중앙박물관 소장.

참고도 1-24 〈석조보살입상〉, 중국 수나라 6세기 후반, 미국 캔자스 넬슨애킨스박물관 소장.

참고도 1-25 〈금동보살입상〉, 일본 아스카시대 7세기 전반, 호류지 헌납보물 181호, 일본 도쿄국립박물관 소장.

도 1-47 〈금동관음보살입상〉, 삼국시대 7세기 중반, 경상북도 선산 출토, 높이 33cm, 국립중앙박물관 소장.

도 1-48 〈금동관음보살입상〉, 삼국시대 7세기, 경상북도 선산 출토, 높이 34cm, 국립대구박물관 소장.

참고도 1-26 〈석조보살입상〉, 중국 수나라 6세기 후반, 높이 2.49m, 중국 산시성 시안 출토, 미국 보스톤박물관 소장.

도 1-49 〈금동여래입상〉, 신라 7세기 전반, 출토지 불명, 높이 31cm, 국립중앙박물관 소장.

도 1-50 〈금동여래입상〉, 신라 7세기 전반, 경상북도 경주 황룡사지 출토.

도 1-51 〈석조삼존여래입상〉, 신라 7세기 전반, 화강암, 높이 275cm, 경상북도 경주 남산 배동.

도 1-52 〈금동여래입상〉, 삼국시대 7세기 전반, 경기도 양평 출토, 높이 30cm, 국립중앙박물관 소장.

도 1-53 〈금동여래입상〉, 삼국시대 7세기 전반, 경상북도 영주 숙수사 출토, 높이 14.8cm, 국립경주박물관 소장.

도 1-54 〈금동여래입상〉, 삼국시대 7세기 전반, 강원도 횡성 출토, 높이 29.4cm, 국립중앙박물관 소장.

도 1-55 〈석조여래좌상〉, 신라 7세기 전반, 경상북도 경주 인왕동 출토, 화강암, 전체 높이 112cm, 불상 높이 91.1cm, 국립경주박물관 소장.

도 1-56a, b 〈영주 가흥리 마애삼존여래좌상〉, 신라 7세기, 불상 높이 3.2m, 경상북도 영주 가흥리, b는 근처에서 발견된 상.

도 1-57 〈석조삼존여래의좌상〉, 신라 7세기 중반, 경상북도 경주 남산 장창골 출토, 불상 높이 160cm, 보살상 높이 100cm, 국립경주박물관 소장.

도 1-58 〈금동여래의좌상〉, 신라 7세기 후반, 경상북도 문경 출토, 높이 13.5cm, 국립경주박물관 소장.

II. 통일신라시대의 불교조각

도 2-1 〈석조아미타여래삼존상〉, 통일신라 7세기 후반, 본존 높이 288cm, 경상북도 군위 팔공산.

도 2-2a, b 〈계유명 전씨 아미타삼존불비상〉의 앞면(왼쪽)과 측면(오른쪽), 통일신라 673년 추정, 세종 조치원 비암사 출토, 높이 40.3cm, 국립청주박물관 소장.

도 2-3 〈기축명 아미타불비상〉, 통일신라 689년(?), 세종 조치원 비암사 출토, 높이 57.8cm, 국립청주박물관 소장.

도 2-4, 2-5 〈삼존판불〉 복원 전후, 통일신라 680년, 경상북도 경주 월지 출토, 높이 27mm, 두께 2mm, 국립경주박물관 소장.

도 2-6 〈금동보살좌상〉, 통일신라 680년, 경상북도 경주 월지 출토, 높이 27cm, 너비 20.5cm, 국립경주박물관 소장.

참고도 2-1 〈금동압출불아미타오존좌상〉, 일본 나라시대 7세기 말, 높이 39cm, 일본 도쿄국립박물관 소장.

도 2-7, 2-8, 2-9 〈녹색 연유를 입힌 사천왕상〉, 통일신라 679년, 경상북도 경주 사천왕사지 출토, 높이 55cm, 국립경주박물관 소장.

도 2-10a, b, c, d 〈감은사지 서탑 출토 금동사리함의 사천왕상〉, 통일신라 682년,

금동외함 높이 30.2cm, 너비 18.8cm, 국립경주박물관 소장.

도 2-11 〈감은사지 동탑 출토 금동사리외함의 사천왕상〉, 통일신라 682년, 국립중앙박물관 소장.

참고도 2-2 〈룽먼석굴 봉선사동의 사천왕〉, 중국 당 676년.

도 2-12 〈금제아미타불입상〉, 통일신라 692년 이전, 경상북도 경주 황복사지 석탑 발견, 높이 13.7cm, 국립중앙박물관 소장.

도 2-13 〈금제아미타여래좌상〉, 통일신라 706년, 경상북도 경주 황복사지 석탑 발견, 높이 12.1cm, 국립중앙박물관 소장.

도 2-14 〈감산사 석조아미타여래입상〉, 통일신라 719년, 경상북도 경주 감산사지 출토, 높이 174cm, 국립중앙박물관 소장.

도 2-15 〈감산사 석조미륵보살입상〉, 통일신라 719년, 경상북도 경주 감산사지 출토, 화강암, 높이 183cm, 국립중앙박물관 소장.

도 2-16 〈경주 굴불사지 사면석불 아미타삼존불입상〉, 통일신라 8세기 중엽, 본존 높이 351cm, 경상북도 경주 소금강산 굴불사지 서쪽면.

도 2-17 〈경주 굴불사지 사면석불 약사여래좌상〉 통일신라 8세기 중엽, 높이 260cm, 경상북도 경주 소금강산 굴불사지 동쪽면.

도 2-18 〈경주 굴불사지 사면석불〉, 불입상 높이 146cm, 보살입상 높이 145cm, 경상북도 경주 소금강산 굴불사지 남쪽면.

도 2-19a, b 〈경주 굴불사지 사면석불 선각십일면육비관음보살입상〉 높이 179cm, 경상북도 경주 소금강산 굴불사지 북쪽면.

도 2-20a, b 〈석조십일면관음보살입상〉, 통일신라 8-9세기, 높이 2.3미터, 국립경주박물관 소장.

도 2-21 〈금동여래입상〉, 신라 7세기 말-8세기 초, 높이 20.6cm, 구 동원 소장품, 국립중앙박물관 소장.

도 2-22 〈금동여래입상〉, 통일신라 8세기, 높이 20cm, 국립중앙박물관 소장.

도 2-23 〈선산 출토 금동불입상〉, 통일신라 8세기 초, 높이 40.3cm, 경상북도 선산 출토, 국립대구박물관 소장.

도 2-24 〈금동아미타불입상〉, 통일신라 8세기 전반, 높이 38.3cm, 일본 쓰시마, 가이진신사 소장.

도 2-25 〈금동약사여래입상〉, 통일신라 8세기 후반, 높이 36.5cm, 국립중앙박물관 소장.

도 2-26 〈금동불입상〉, 통일신라 8세기 말-9세기, 높이 29cm, 국립중앙박물관 소장.

도 2-27 〈월지 불입상〉, 통일신라 9세기, 경상북도 경주 월지 출토, 높이 35cm, 국립경주박물관 소장.

도 2-28 〈금동불좌상〉, 통일신라 9세기, 높이 21.3cm, 국립중앙박물관 소장.

도 2-29 〈금동관음보살입상〉, 통일신라 8세기 전반, 높이 18.1cm, 삼성미술관 리움 소장.

도 2-30 〈금동보살입상〉, 통일신라 8세기, 높이 17.2cm, 국립중앙박물관 소장.

도 2-31 〈금동보살입상〉, 통일신라 8세기 말, 높이 54.5cm, 국보 129호, 삼성미술관 리움 소장.

도 2-32 〈금동보살입상〉, 통일신라 8세기 말-9세기, 높이 34.0cm, 부산시립박물관 소장.

도 2-33 〈경주 낭산 출토 석조보살입상〉, 통일신라 9세기, 불상 높이 3.76m(머리 0.8m, 몸체 2.26m, 대좌 0.7m), 국립경주박물관 소장.

도 2-34a, b 〈경주 남산 칠불암 마애삼존불과 사방불〉, 통일신라 8세기 전반, 본존 불상 높이 270cm, 경상북도 경주 남산 칠불암.

참고도 2-3 〈석조보관불좌상〉, 당 7세기 말, 중국 룽먼석굴 뇌고대(擂高臺) 남동.

참고도 2-4 〈석조삼존불좌상〉, 당 8세기 초, 중국 시안 보경사(寶慶寺) 전래, 일본 도쿄국립박물관 소장.

도 2-35 〈경주 남산 보리사 석조불좌상〉, 통일신라 8세기, 높이 266cm, 경상북도 경주 남산.

도 2-36 〈경주 남산 용장리 마애불좌상〉, 통일신라 8세기 말, 불상 높이 162cm, 경상북도 경주 남산.

도 2-37 〈동화사 입구 항마촉지인마애불좌상〉, 통일신라 9세기, 높이 110.6cm, 대구 동화사.

도 2-38 〈경주 남산 삼릉계 출토 약사여래좌상〉, 통일신라 9세기, 높이 1.45m, 국립중앙박물관 소장.

도 2-39 〈경주 남산 신선암 마애보살반가좌상〉 통일신라 8세기 중엽-후반, 높이 1.9m.

도 2-40 〈경주 남산 약수계 마애대불입상〉, 통일신라 9세기, 높이 8.6m, 경상북도 경주 남산.

도 2-41a, b 〈골굴암 마애불좌상〉, 통일신라 9세기, 높이 4m, 상의 하반부 파손, b

는 정면에서 본 불상의 얼굴, 경상북도 경주.

도 2-42 〈경주 남산 삼릉계 마애선각삼존불〉, 통일신라 8세기, 본존불 높이 2.7m, 경상북도 경주 남산 삼릉계.

도 2-43 〈석굴암 본존불좌상〉, 통일신라 8세기 중엽, 불상 높이 3.45m, 경상북도 경주 토함산 석굴암.

도 2-44 〈석굴암 전실 팔부중〉, 통일신라 8세기 중엽, 야차 높이 1.86m, 용 1.69m.

도 2-45 〈석굴암 연도 사천왕〉, 통일신라 8세기 중엽, 다문천 높이 2.88m.

도 2-46 〈석굴암 원형주실 문수, 보현보살〉, 통일신라 8세기 중엽, 문수보살 높이 2.49m, 보현보살 높이 2.48m.

도 2-47 〈석굴암 원형주실 뒷벽 십일면관음보살입상〉, 통일신라 8세기 중엽, 높이 2.44m.

참고도 2-5 〈석조여래좌상〉, 당 728년, 늦어도 795년 이전, 높이 75cm, 중국 허베이성 정정현 광혜사(廣惠寺).

도 2-48 〈경주 안계리 석조불좌상〉, 통일신라 8세기 후반, 높이 145cm, 경상북도 경주 안강 안계리.

도 2-49 〈합천 청량사 석조불좌상〉, 통일신라 9세기, 높이 210cm, 경상남도 합천 청량사.

도 2-50 〈의성 고운사 석조불좌상〉, 통일신라 9세기, 높이 79cm, 경상북도 의성 고운사 봉안.

도 2-51 〈서산 보원사 전래 철조불좌상〉, 통일신라 9-10세기, 높이 150cm, 충청남도 서산 보원사 전래, 국립중앙박물관 소장.

도 2-52 〈경주 분황사 석조불좌상〉, 통일신라 9세기, 경상북도 경주 분황사지 출토, 높이 55.5cm, 국립경주박물관 정원.

도 2-53 〈경주 분황사 석조약사여래좌상〉, 통일신라 8-9세기, 경상북도 경주 분황사지 출토, 높이 51cm, 국립경주박물관 정원.

도 2-54 〈경주 백률사 금동약사여래입상〉, 통일신라 8세기 후반, 경상북도 경주 백률사 출토, 높이 177cm, 국립경주박물관 소장.

도 2-55 〈경주 불국사 금동비로자나불좌상〉, 통일신라 8세기 후반-9세기 전반, 높이 177cm, 경상북도 경주 불국사.

도 2-56 〈경주 불국사 금동아미타여래좌상〉, 통일신라 8세기 후반-9세기 전반, 높이 166cm, 경상북도 경주 불국사.

도 2-57 〈청도 내원사 석조비로자나불상〉, 통일신라 766년, 지리산 석남사지 출토, 높이 108cm, 경상북도 청도 내원사 봉안.

도 2-58 〈장흥 보림사 철조비로자나불좌상〉, 통일신라 858년, 높이 250cm, 전라남도 장흥 보림사.

도 2-59a, b 〈철원 도피안사 철조비로자나불좌상〉, 통일신라 865년, 높이 91cm, 강원도 철원 도피안사 봉안, b(오른쪽)는 불상 등쪽의 명문.

도 2-60 〈대구 동화사 석조비로자나불좌상〉, 통일신라 9세기, 높이 129cm, 대구 동화사.

도 2-61a, b 〈대구 동화사탑 금동사리함 판넬의 선각비로자나삼존불좌상〉, 통일신라 863년, 동화사 3층석탑 출토, 판넬 크기 15.3×14.2cm, 국립대구박물관 소장.

도 2-62 〈봉화 축서사 석조비로자나불좌상〉, 통일신라 867년, 높이 108cm, 경상북도 봉화 축서사 봉안.

도 2-63 〈합천 해인사 법보전 목조비로자나불좌상〉, 높이 126cm, 경상남도 합천 해인사 봉안.

도 2-64 〈예천 한천사 철조비로자나불좌상〉, 통일신라 9세기, 높이 153cm(두 손은 복원), 경상북도 예천 한천사 봉안.

도 2-65 〈금동비로자나불입상〉, 통일신라 9세기, 높이 52.8cm, 일본 도쿄국립박물관 오구라컬렉션.

도 2-66 〈금동비로자나불입상〉, 통일신라 9세기, 전체 높이 31.5cm, 국립경주박물관 소장.

도 2-67a, b 〈경주 원원사터 서쪽 3층석탑과 초층 탑신 북면 다문천왕〉, 통일신라 8세기 후반, 탑 높이 6.04m, 경상북도 경주 외동읍 모화리.

도 2-68 〈양양 진전사터 3층석탑 초층 탑신의 사방불과 기단석의 팔부중〉, 통일신라 8세기 말-9세기 전반, 탑 높이 5m, 강원도 양양.

III. 고려시대의 불교조각

도 3-1 〈합천 해인사 건칠희랑대사좌상〉, 고려 10세기, 높이 82.4cm, 경상남도 합천 해인사 봉안.

도 3-2a, b 〈논산 개태사 석조삼존불입상〉, 고려 936-940년, 본존불 높이 415cm, 충청남도 논산 개태사.

도 3-3 〈논산 관촉사 석조보살입상〉, 고려 10세기 후반, 높이 18.12m, 충청남도 논산 관촉사 봉안.

도 3-4 〈부여 대조사 석조보살입상〉, 고려 10세기, 높이 10m, 충청남도 부여 대조사 봉안.

도 3-5 〈충주 미륵대원 석조미륵보살입상〉, 고려 10세기, 높이 10.6m, 충청북도 충주 미륵대원사지 봉안.

도 3-6 〈개성 미륵사지 석조여래입상〉, 높이 2.75m, 황해북도 개성 방직동 개성박물관 소장.

도 3-7 〈나주 철전리 석조여래입상〉, 고려 초기, 높이 5m, 전라남도 나주.

도 3-8 〈영주 부석사 소조여래좌상〉, 고려 초기 11-12세기, 소조에 마직, 높이 278cm, 경상북도 영주 부석사 봉안.

도 3-9 〈봉화 청량사 건칠약사여래좌상〉, 고려 초기 9-10세기 중엽 이전, 높이 92cm, 경상북도 봉화 청량산 청량사 봉안.

도 3-10 〈하남 하사창동 철조석가여래좌상〉, 고려 10세기, 광주 하사창리 사지 출토, 높이 288cm, 국립중앙박물관 소장.

도 3-11 〈적조사 철조불좌상〉, 고려 10세기 초, 황해북도 장풍군 평촌동 적조사 절터에서 출토, 높이 170cm, 개성 고려박물관 소장.

도 3-12 〈철조비로자나불좌상〉, 고려 10세기, 높이 112.1cm, 국립중앙박물관 소장.

도 3-13 〈원주 출토 철조불좌상〉, 고려 10세기, 강원도 원주 부근 출토, 높이 94cm, 국립중앙박물관 소장.

도 3-14 〈원주 학성동 철조약사여래좌상〉, 고려 10세기, 강원도 원주 학성동 출토, 높이 109cm, 국립춘천박물관 소장.

도 3-15 〈원주 철조아미타여래좌상〉, 강원도 원주 우산동에서 이전, 국립중앙박물관 소장.

도 3-16 〈충주 단호사 철조여래좌상〉, 고려 12세기, 높이 125cm, 충청북도 충주 단호사 봉안.

도 3-17 〈하남 태평2년명 마애약사여래좌상〉, 고려 977년, 높이 94cm, 경기도 하남 계산리 선법사 봉안.

도 3-18a, b 〈개성 현화사 7층석탑(왼쪽) 및 1층 탑면의 부조(위쪽)〉, 고려 1020년,

황해북도 장풍군 현화사지 출토, 탑 높이 8.6m, 개성 고려박물관 소장.

도 3-19 〈해남 대흥사 마애여래좌상〉, 고려 10세기 말-11세기 초, 높이 7m, 전라남도 해남 대흥사 북미륵암 봉안.

도 3-20 〈보은 법주사 마애여래좌상〉, 고려 11세기 전반, 불상 높이 6.14m, 충청북도 보은 속리산 법주사 봉안.

도 3-21 a, b 〈남원 만복사 석조여래입상〉, 고려 11세기, 높이 2m, 전라북도 남원 만복사.

도 3-22 〈아산 평촌리 석조약사여래입상〉, 고려 12세기, 높이 5.45m, 충청남도 아산 평촌리.

도 3-23 〈석조비로자나불좌상〉, 고려 초기, 강원도 원주 호저면 폐사지 출토, 상 높이 94cm, 대좌 포함 총 높이 250cm, 국립춘천박물관 소장.

도 3-24 〈당진 영탑사 금동비로자나불삼존좌상〉, 고려 11~12세기, 본존 높이 51cm, 충청남도 당진 영탑사 봉안.

참고도 3-1 〈대동 하화엄사 보살상〉, 요 1038년, 중국 산시성 대동.

도 3-25 〈강릉 한송사 대리석보살좌상〉, 고려 10세기, 강원도 강릉 한송사지 출토, 대리석, 높이 92.4cm, 국립중앙박물관 소장.

도 3-26 〈평창 월정사 석조보살좌상〉, 고려 11세기, 높이 180cm, 강원도 평창 월정사 봉안.

도 3-27a, b 〈강릉 신복사지 석조보살좌상〉의 앞뒷면, 고려 10세기, 높이 121cm, 강원도 강릉 신복사지 봉안.

도 3-28 〈개성 관음사 대리석관음보살좌상〉, 고려 10세기 후반-11세기, 높이 113cm, 평양 조선중앙역사박물관 소장.

도 3-29a, b 〈금동관음보살좌상〉, 고려 11-12세기, 높이 22.5cm, 국립중앙박물관 소장.

참고도 3-2 〈다주 북산 불만의 180호 관음보살좌상〉, 북송 1116-1122년, 중국 충칭.

도 3-30 〈강진 고성사 청동보살좌상〉, 고려 11-12세기, 높이 51cm, 전라남도 강진 고성사 봉안.

도 3-31 〈해남 대흥사 금동관음보살좌상〉, 고려 12-13세기, 높이 49.3cm, 전라남도 해남 대흥사 봉안.

도 3-32 〈목조관음보살유희좌상〉, 고려 13세기, 높이 67.65cm, 국립중앙박물관 소장.

도 3-33 〈금동관음보살입상〉, 고려 12-13세기, 높이 41.5cm, 동국대학교박물관 소장.

도 3-34 〈안동 봉정사 목조관음보살좌상〉, 고려 12세기 후반, 높이 104cm, 경상북도 안동 봉정사 봉안.

도 3-35a, b 〈안동 보광사 목조관음보살좌상〉과 〈금동보관〉, 고려 13세기, 높이 118cm, 경상북도 안동 보광사.

도 3-36a 〈서산 개심사 목조아미타여래좌상〉, 고려 1280년 이전, 높이 120.5cm, 충청남도 서산 개심사, b 〈복장물 속 묵서명〉.

도 3-37 〈서울 개운사 목조아미타여래좌상〉, 고려 1274년 이전, 높이 118cm, 서울 안암동 개운사.

도 3-38 〈화성 봉림사 목조아미타여래좌상〉, 고려 1362년 이전, 높이 88.5cm, 경기도 화성 봉림사.

도 3-39 〈서울 수국사 목조아미타여래좌상〉, 고려 후기 13세기, 높이 104cm, 서울 구산동 수국사.

도 3-40 〈금동아미타여래삼존좌상〉, 고려 1333년, 불상 높이 69.1cm, 보살상 높이 87.1cm, 국립중앙박물관 소장.

도 3-41 〈청양 장곡사 금동약사여래좌상〉, 고려 1346년, 높이 90.2cm, 충청남도 청양 장곡사 봉안.

도 3-42 〈쓰시마 간논지 금동보살좌상〉, 고려 14세기, 높이 50.5cm, 일본 쓰시마 간논지(觀音寺) 소장.

도 3-43 〈건칠보살좌상〉, 고려 14세기, 건칠과 나무에 채색, 높이 124.5cm, 국립중앙박물관 소장.

도 3-44 〈전 회양 장연리 금동관음보살좌상〉, 고려 14세기, 강원도 회양(금강산) 출토, 높이 18.6cm, 국립춘천박물관 소장.

도 3-45 〈금동보살좌상〉, 고려 14세기, 높이 12.4cm, 프랑스 기메동양박물관 소장.

도 3-46 〈금동대세지보살좌상〉, 고려 14세기, 높이 16cm, 호림박물관 소장.

도 3-47 〈금동윤왕좌관음보살좌상〉, 고려 14세기, 높이 38.5cm, 국립중앙박물관 소장.

도 3-48 〈금동유희좌관음보살좌상〉, 고려 14세기, 높이 11.2cm, 국립중앙박물관 소장.

도 3-49 〈금동관음보살좌상〉, 고려 14세기, 높이 7.62cm, 삼성미술관 리움 소장.

IV. 조선시대의 불교조각

진 무위사 극락전 봉안.

도 4-4 〈경주 왕룡사원 목조아미타여래좌상〉, 조선 1474년 복장물 납입 추정, 높이 77cm, 경상북도 경주 왕룡사원 봉안.

도 4-5 〈영덕 장륙사 건칠관음보살좌상〉, 조선 1395년, 높이 79cm, 경상북도 영덕 장륙사 봉안.

도 4-6 〈대구 파계사 건칠관음보살좌상〉, 조선 1447년 보수, 높이 101cm, 대구 파계사 봉안.

도 4-7 〈양양 낙산사 건칠관음보살좌상〉, 조선 15세기 경, 높이 143cm, 강원도 양양 낙산사 봉안.

도 4-8 〈경주 기림사 건칠보살반가상〉, 조선 1501년, 높이 91cm, 경상북도 경주 기림사 봉안.

도 4-9 〈평창 상원사 목조문수보살좌상〉, 조선 1466년, 높이 98cm, 강원도 평창 상원사 봉안.

도 4-10 〈익산 심곡사 금동불감 아미타여래삼존좌상〉, 조선 초, 전라북도 익산 심곡사 7층석탑 출토, 불감 내부 부조조각 크기 18.8×22.7cm, 아미타불좌상 높이 14.5cm, 관음 및 세지 보살좌상 높이 12.4cm, 국립전주박물관 소장.

도 4-11 〈금강산 출토 금동아미타여래삼존상〉, 조선 1453년, 높이 19cm, 금강산 출토, 평양 중앙역사박물관 소장.

도 4-12 〈순천 매곡동 청동불감 및 아미타여래삼존좌상〉, 조선 1468년, 불감 높이 24.6cm, 아미타여래 높이 12.5cm, 국립광주박물관 소장.

도 4-13 〈금동아미타삼존불좌상〉, 조선 1429년, 금강산 향로봉 출토, 본존불 높이 10.5cm, 평양 중앙역사박물관.

도 4-14 〈양산 통도사 은제아미타삼존불좌상〉, 조선 1450년, 불상 높이 11.2cm, 경상남도 양산 통도사 봉안.

도 4-15 〈남양주 수종사 금동불감과 아미타여래삼존상〉, 조선 1459~1493년, 불상 높이 13.8cm, 경기도 남양주 수종사탑 1층 탑신 출토, 불교중앙박물관 소장.

도 4-16a, b 〈수종사탑 출토 금동비로자나불좌상과 밑면의 명문〉, 경기도 남양주 수종사탑 출토, 불교중앙박물관 소장.

도 4-17 〈수종사탑 출토 불·보살상〉, 조선 1628년, 국립중앙박물관 소장.

도 4-18 〈원각사탑〉, 조선 1467년, 탑 높이 12미터, 서울 인사동 탑골공원.

도 4-19 〈원각사탑 4층 석가삼존상〉.

쌍계사 봉안.

도 4-32 〈영광 불갑사 목조석가여래삼불좌상〉, 조선 1635년, 조각승 무염, 중앙 불상 높이 143cm, 좌우 불상 125cm, 전라남도 영광 불갑사 봉안.

도 4-33 〈대전 비래사 목조비로자나불좌상〉, 조선 1650년, 조각승 무염, 높이 85cm, 대전 비래사 봉안.

도 4-34 〈속초 신흥사 목조아미타여래삼존좌상〉, 조선 1651년, 조각승 무염, 중앙 불상 높이 164cm, 강원도 속초 신흥사 극락전 봉안.

도 4-35 〈여수 흥국사 목조석가여래삼존상〉, 조선 1628~1644년(1630년대 후반), 조각승 인균 추정, 본존불 높이 140cm, 왼쪽 보살상 144cm, 오른쪽 보살상 147cm, 전라남도 여수 흥국사 봉안.

도 4-36 〈보은 법주사 목조관음보살좌상〉, 조선 1655년, 조각승 혜희, 높이 218cm, 충청북도 보은 법주사 원통보전 봉안.

도 4-37 〈부산 범어사 목조석가여래삼존좌상〉, 조선 1661년, 수화승 희장, 본존불 높이 130cm, 부산 범어사 봉안.

도 4-38 〈해남 서동사 목조석가여래삼불좌상〉, 조선 1650년, 본존불 높이 120cm, 조각승 운혜, 전라남도 해남 서동사 봉안.

도 4-39 〈고흥 능가사 목조석가삼존불좌상〉, 조선 1685년, 조각승 색난, 본존불 높이 104cm, 왼쪽 미륵보살상 높이 60.7cm, 오른쪽 미륵보살상 높이 90cm, 전라남도 고흥 능가사 봉안.

도 4-40 〈목조아미타불좌상〉, 조선 1694년, 조각승 색난, 높이 120cm, 전라남도 화순 쌍봉사 극락전 봉안.

도 4-41 〈목조아미타불불감〉, 조선 1689년, 조각승 색난, 불상 높이 37cm, 일본 교토 고려미술관 소장.

도 4-42 〈목조가섭존자상〉, 조선 1700년, 조각승 색난, 높이 55.9cm, 전라남도 해남 대둔사 성도암 전래, 미국 뉴욕 메트로폴리탄 박물관 소장.

도 4-43 〈화성 용주사 목조석가여래삼불좌상〉, 조선 1790년, 본존(가운데) 높이 110cm, 왼쪽 아미타불좌상 높이 104cm, 오른쪽 아미타불좌상 높이 108cm, 경기도 화성 용주사 봉안.

도 4-44 〈문경 대승사 목각아미타여래설법상〉, 조선 1675년, 높이 347cm, 너비 123cm, 경상북도 문경 대승사 봉안.

도 4-45 〈예천 용문사 목각아미타여래설법상〉, 조선 1684년, 높이 261cm, 너비

215cm, 경상북도 예천 용문사 봉안.

도 4-46 〈상주 남장사 관음선원 목각아미타여래설법상〉, 조선 1694-1695년, 높이 162cm, 너비 195cm, 경상북도 상주 남장사 관음선원 봉안.

도 4-47 〈남원 실상사 목각아미타여래설법상〉, 조선 1782년, 조각승 봉현, 높이 181cm, 너비 183cm, 전라북도 남원 실상사 봉안.

용어 설명

불상의 대좌

연화좌(蓮花座) 대좌 중에서 가장 대중적인 형식으로, 더러운 진흙 속에서도 깨끗함을 유지하는 연꽃이 지닌 상징적 의미 때문에 대좌 표현에 많이 쓰였다. 초기에는 연꽃 줄기만 표현하다가, 점차 앙련의 단판(單瓣) 연화좌, 또는 앙련과 복련을 합친 이중 연화좌가 있다. 경우에 따라서는 연판이 여러 개가 겹쳐진 복판(複瓣) 연화좌, 그리고 장엄화된 보련화(寶蓮華) 등 복잡한 형식으로 전개되었다. 연화대좌 밑에 팔각의 투각 장식을 한 받침대가 놓인 경우도 있다.

사자좌(獅子座) 불·보살이 앉아 있는 대좌의 양쪽에 사자가 표현된 것을 칭한다. 이 명칭은 대좌의 형태를 뜻하는 것이 아니라 부처가 사자와 같은 위엄과 위세를 가지고 중생을 올바르게 이끈다는 의미에서 비롯하였다. 불교 경전에 의하면, 비로자나불, 대일여래, 문수보살이 사자를 타고 있다고 전한다.

상현좌(裳縣座) 불상의 법의가 중국식으로 변하는 과정에서 결가부좌를 한 두 다리를 덮고 옷주름이 대좌 아래까지 늘어뜨려져 있는 표현형식을 뜻한다. 불상대좌에서 늘어진 옷주름 표현이 강조되며 등장한 대좌 형식이다.

불상의 수인

시무외인(施無畏印) 부처가 중생의 모든 두려움과 불안을 없애고 위안을 준다는 의미의 손 모습이다. 오른손 또는 왼손을 어깨 높이까지 올린 후, 다섯 손가락을 세우고 손바닥을 밖으로 돌린 형태이다. 일반적으로 여원인과 짝을 이루어 등장하며, 두 수인을 합쳐 통인이라고 부르기도 한다.

여원인(與願印) 부처가 중생이 소원하는 것을 전부 다 들어 준다는 의미의 손 모

습이다. 왼손을 허리 옆으로 내려서 손바닥을 밖으로 보이는 자세로, 시무외인의 반대 자세이다. 우리나라의 경우에는 여원인은 네 번째와 다섯 번째 손가락을 구부린 예들이 삼국시대 불상 중에 많이 남아 있다.

통인(通印)　시무외인과 여원인을 합친 수인. 즉, 중생이 두려워하는 것을 없애 주고 원하는 바는 모두 들어 주겠다는 부처의 약속을 의미한다. 불교 교리에 따르면, 비슷한 성격의 두 가지 수인을 합쳐서 표현한 것은 중생들에게 보다 큰 자비를 베풀겠다는 것을 의미한다고 한다.

선정인(禪定印)　부처가 수행할 때 깊은 사색에 잠겨있을 때에 취하는 손 모습을 뜻한다. 왼손은 손바닥을 편 채 배꼽 아래에 두고 그 위에 오른손 바닥을 위로 하여 포개어 엄지손가락을 서로 맞댄 모습으로, 불좌상 표현에서만 보이는 수인이다.

항마촉지인(降魔觸地印)　부처가 인도의 부다가야의 마하보리사에 있는 보리수 나무 아래에서 깨달음에 이른 순간을 표현한 손 모습이다. 석가모니가 악마의 유혹을 물리치고 깨달음을 얻었음을 상징하는 장면을 표현한 것이다. 왼손은 손바닥을 위로 향하게 하여 결가부좌한 다리 위에 두고, 오른손은 무릎 아래로 늘어뜨려 땅을 가리키며 지신을 불러 악마의 유혹을 물리쳤다는 것을 증명하는 모습을 상징한다. 이 수인은 불좌상만이 취할 수 있는 형태이다.

전법륜인(轉法輪印)　석가모니가 깨달음을 얻은 후 인도 바라나시의 녹야원에서 다섯 명의 비구들에게 처음으로 설법할 당시를 표현한 손 모습으로 초전법륜(初轉法輪)이라고 부르기도 한다. 불법을 상징하는 수레바퀴, 즉 법륜을 돌려 널리 불법을 전파함을 뜻하는 손 모습으로 설법인(說法印)으로도 알려져 있다. 그 형태는 두 손을 가슴 앞에 올려 왼쪽 손바닥을 안쪽으로 향하게, 오른쪽 손바닥은 바깥쪽을 향하게 하고 각각 엄지와 둘째 손가락을 맞잡은 모양이다. 이 수인은 시대나 지역에 따라 차이는 있으나, 후기에는 주로 아미타불이 하였다고 전한다.

지권인(智拳印)　이(理)와 지(智), 중생과 부처, 미혹함과 깨달음이 본디 하나임을 뜻한다. 즉, 지권인을 결하면 보리심(菩提心)이 일어나 지혜를 얻어 깨닫게 된다고 한다. 그 형태는 두 손을 가슴 앞에 올리고 수직으로 세운 왼손의 두 번째 손가락을

오른손으로 감싸고, 오른손 엄지가 왼손 두 번째 손가락 끝에 맞닿는 모양이다. 지권인은 중국의 밀교 경전에 의거하여 생긴 수인으로, 우리나라에서는 통일신라시대 후기에 크게 유행하였다.

불상의 자세

결가부좌(結跏趺坐) 앉아 있는 불상을 표현한 다리 자세 중 하나이다. 불상이 좌선할 때 두 다리를 꺾어 편안히 앉은 자세로 금강좌, 선정좌, 여래좌라고도 부른다.

반가좌(半跏坐) 보살이 앉아 있는 자세 중의 하나로, 반가부좌 또는 보살좌라고도 부른다. 결가부좌에서 한쪽 다리를 풀어 아래로 내리고 반대편 다리와 발은 내린 다리 위에 올려놓는 형태이다.

유희좌(遊戲坐) 한쪽 다리는 결가부좌하여 대좌 위에 얹은 후 곧추 세우고, 다른 한쪽 다리는 대좌 아래로 내려뜨린 자세를 칭한다. 다리의 형태에 따라 크게 두 가지로 나뉘는데, 오른쪽 다리를 내린 좌상과 왼쪽 다리를 내린 좌상이 있다. 이 자세는 주로 보살상이 취하며 여래상에서는 볼 수 없다.

윤왕좌(輪王座) 결가부좌한 자세에서 오른쪽 다리는 무릎을 세워 편안히 앉은 자세를 뜻한다. 무릎 위에 오른손 끝이나 팔꿈치를 걸치며 왼손은 왼쪽 다리 뒤에서 바닥을 짚고 기대어 앉아 있는 것이 특징이다.

의좌(倚坐) 의자나 대좌에 걸터앉아 두 다리를 늘어뜨린 자세를 말한다.

불상의 광배

두광(頭光) 부처의 머리에서 뿜어져 나오는 빛을 형상화한 광배이다. 초기에는 단순한 원형으로 구현되었으나 시간이 갈수록 연화문, 화염문, 당초문 등으로 다양하게 변화하였으며 형태도 보주형, 연판형, 원형 등으로 나타났다.

신광(身光) 부처의 몸에서 나오는 빛을 형상화한 것으로, 두광과 함께 표현되기도 하였다.

거신광(擧身光) 부처의 몸전체를 감싸고 있는 광배로 몸에서 발하는 빛을 형상화한 것이다. 대부분 두광과 신광을 포함하며 가장자리에는 연판문, 화염문으로 장식되고 그 위에 비천이나 화불이 표현되기도 한다.

찾아보기